南京艺术学院本科教材建设基金资助出版

A Concise Coursebook of Chinese and Foreign Music Education History

全国"十三五"系列规划教材
全国高等院校音乐专业系列规划教材

中外音乐教育史简编

主　编/冯效刚　王　峥
副主编/汪　敏　钱庆利　陈国符

苏州大学出版社
Soochow University Press

图书在版编目(CIP)数据

中外音乐教育史简编／冯效刚，王峥主编. —苏州：苏州大学出版社，2020.4（2024.7重印）
全国高等院校音乐专业系列规划教材
ISBN 978-7-5672-2409-4

Ⅰ. ①中… Ⅱ. ①冯… ②王… Ⅲ. ①音乐教育－教育史－世界－高等学校－教材 Ⅳ. ①J60-059

中国版本图书馆 CIP 数据核字（2018）第 212264 号

中外音乐教育史简编

主　　编：	冯效刚　王　峥
副 主 编：	汪　敏　钱庆利　陈国符
责任编辑：	洪少华
特约编辑：	杨雅婕
装帧设计：	吴　钰
出 版 人：	盛惠良
出版发行：	苏州大学出版社（Soochow University Press）
社　　址：	苏州市十梓街 1 号　邮编：215006
网　　址：	www.sudapress.com
E - mail：	sdcbs@suda.edu.cn
印　　装：	苏州市深广印刷有限公司

邮购热线：0512-67480030　销售热线：0512-67481020
网店地址：https://szdxcbs.tmall.com/　（天猫旗舰店）

开　　本：787 mm×1 092 mm　1/16　印张：16.75　字数：329 千
版　　次：2020 年 4 月第 1 版
印　　次：2024 年 7 月第 7 次印刷
书　　号：ISBN 978-7-5672-2409-4
定　　价：59.00 元

凡购本社图书发现印装错误，请与本社联系调换。
苏州大学出版社邮箱：sdcbs@suda.edu.cn

序　言

谢嘉幸

应冯效刚先生邀请，在本书出版之际写几个字。我首先想到的是这本书应运而生的必然。"以史为鉴，可以知兴替"这句话对于音乐教育学这个学科的建设或者这门课程的教与学来讲，同样是适用的。《中外音乐教育史简编》一书，正如主编在后记里所言，缘起于学科发展与学生学习之需，应运而生，也理所当然。很感谢南艺的老师和研究生们，做了这样一件了不起的事情。诸事缠身，难以对该书——点评，但粗览该书稿，有以下几点体会可与需要选修这门课程的同学及相关老师分享。

首先，为何要读史？

人永远活在当下，又永远活在历史中。就音乐而言，一方面，我们当下所唱的每一首歌，所听到的每一个乐曲都来自历史，都是特定文化、特定历史，特定乐潮的产物；另一方面，这每一首歌、每一首乐曲又都由我们当代的音乐家和广大人民群众唱着、奏着、表演着、改编再创造着……当代音乐生活产生于历史，历史永远伴随着当代音乐生活。因此，当下的音乐生活离不开历史。当然，音乐教育史和音乐史又有所不同，除了会涉及一般的音乐观念、音乐活动以及音乐风格的流变外，还会涉及音乐教育的观念、制度、课程、教材与方法等。在历史的长河里，这一切也都是在不断变化着、发展着的，而且不同的文化还有所不同。换句话说，要了解当下，就必须了解历史，知道当下所经历的一切与历史的关联，知道现在我们所认同的音乐教育观念、制度、课程、教材与方法的前世今生……

那么，如何读史？

1. 把握历史脉络，确立比较意识

历史是极其丰富而又十分庞杂的，但只要把握几个要点，就能让我们更方便地进入。就音乐教育史而言，观念、制度、课程、教材与方法，是其重要的方面。例如，中国传统教育中以礼乐教化为内核的乐教。就观念而言，孔子所言的兴于诗、

立于礼、成于乐正是对中国古代乐教观念的归纳；就制度而言，西周时期的学校有国学、乡学之分，国学又有大学、小学之分，这些都是官学，其目的是让学子们学会"以六律、六同、五声、八音、六舞，大合乐，以致鬼神祇，以和邦国，以谐万民，以安宾客，以说远人，以作动物"，成为贵族阶级的统治人才；就课程教材而言，古代教育的课程有"六艺"：礼、乐、射、御、书、数，教材有"六经"：《诗》《书》《礼》《易》《乐》《春秋》；就学习的方法和要求而言，以器乐学习为例，孔子学琴于师襄子，从"得其数、得其志"到"得其为人"，这其中正是讲述了器乐学习从技术、意趣到人格修养的培育过程。

那么，问题就来了，中国历史上究竟什么时候开始有了礼乐文化？孔子是如何总结先秦乐教的？中国传统与现代和西方传统与现代的音乐教育又有何异同？孔子的乐教思想对今人有何启示？……这些都是今天我们学音乐史所要探究的。因此，有了本书"音乐教育探源""中国古代音乐教育""西方音乐教育的早期发展""西方音乐教育的近代转型""欧美音乐教育步入现代轨道""世界当代音乐教育""20世纪中国音乐教育""新世纪音乐教育走向"共计8个章节。当然，上述各章节虽无法将史实全部涵盖，但是有了上述章节的铺陈，我们了解本国以及国外音乐教育传统，就有了历史的眼光和比较的视角。

当然，就音乐教育史而言，把握历史脉络除了抓住要点——不同文化各个历史时期音乐教育的观念、制度、课程、教材、教学方法，还要将其置于特定的文化历史背景、音乐社会生活环境，诸如音乐类型活动之中。比如，了解西方音乐教育的近代转型，不能不了解其文艺复兴的背景；了解20世纪初以来的中国音乐教育，不能不知晓近代中国之社会变革。音乐教育的诸多方面，都与其音乐文化和大教育的背景密切相关。

那么，什么是比较意识呢？这里仅举一例。如前所述，我国古代有"六艺"：礼、乐、射、御、书、数，西方也有"七艺"：逻辑、语法、修辞、数学、几何、天文、音乐；我国古代有孔子对教育理念"兴于诗、立于礼、成于乐"的归纳，西方也有柏拉图对教育理念"以体操锻炼身体，以音乐陶冶心灵"的总结。这其中有许多相同，也有许多不同，大有让人琢磨之处。潜心钻研，顺藤摸瓜，也许就能豁然开悟，了然于胸。

2. 了解当下，回望历史

对历史的认识，还得把握当下。克罗齐在其专著《历史学的理论和实际》中提出"一切历史都是当代史"，这句话可能有些极端，但联系前文来看也不难理解。了解历史，既要尽可能了解历史的本来面目，又要了解它如何对当代产生影响，了解它在当代传承的意义。自改革开放以来，我国音乐教育有了很大的发展，在音乐

教育的观念、制度、课程、教材与方法五个方面，既有来自改革开放以来我国音乐生活巨大变化的影响，也有来自我国学校教育整体改革方面的影响。具体到音乐教育内部，既有西方音乐教育理念与教学方法的传入，又有本土音乐教育改革的实践探索；既有对近代以来我国音乐教育的回顾与反思，又有对自身优秀传统文化的继承和发扬。该书能够包含中国音乐教育的当代部分，其实是非常充实的，尽管还不够全面。

仅就最近音乐教育界热烈讨论的"核心素养"而言，尽管是一个教育改革的前沿问题，但它所讨论的理论仍会涉及古今中外音乐教育史中有关方面的表述，形成一系列的追问，如："文化基础、自主发展、社会参与"在音乐教育中如何体现？它和之前的"知识技能"、"三维目标"、"素质教育"以及当下"改进美育"的关系是什么？这些学校教育改革的观念如何演变？既受到21世纪国际教育改革大潮的启发，又继承中国文化传统中"成人"教育的启示，"完善中华优秀传统文化教育"也是当下音乐教育关注的热点，这其中更少不了对历史方方面面的探究。

3. 既要读史，还要"疑"史

了解历史，当然是从阅读史书开始最方便，这也是编写这本教材的用意。但史书等于历史吗？答案却是否定的。因为历史只能叙述，却不能再现。史书只能提供了解历史的线索，却不能够提供再现历史的完整答案。因为历史叙述是由特定人来进行的，史书就是历代史学家的叙述。史学家撰写史书当然会有史料依据，但不仅历史给我们遗留下的史料大都支离破碎，历代史料的记录还受到特定环境、价值观等因素制约带有各式各样的"偏见"，任何史书只能在"拼凑"史料的基础上进行推演，进行尽可能合乎逻辑的推论；而史书的编撰者同样也会将自己的观念融入其中，并受限于自己的素养水平，有时甚至还可能忽略或有意无意地歪曲和掩盖历史的真相。那么史书是不是都不可信呢？当然不是，只是说不能全信。这里要说明的只是史书不等于历史，换句话说，阅读任何史书，既是为了了解历史，又少不了一个鉴别真伪优劣的任务，这些史书只是我们了解历史的线索。因此，所谓"疑"史，就是读任何史书，都要带有分析的眼光。

4. 书外有书，文中有文

艾德勒和范多伦在《如何阅读一本书》一书中提到了阅读的四个层次：基础阅读、检视阅读、分析阅读、主题阅读。其核心是后三层次中的把握要点以及开展围绕主题的比较分析。关于音乐教育史的阅读要点前面已经提到：音乐教育的观念、制度、课程、教材以及方法，及其相关的音乐文化生活及大教育的历史背景。这些要点都可以作为阅读的主题展开分析和对比。为什么说书中有书呢？《如何阅读一本书》中说：在做主题阅读时，阅读者会读很多书，而不是一本书，会提出一个所

有的书都谈到的主题。只是在书本字里行间的阅读、比较还不够。主题阅读涉及的远不应该止于此。本书后面还附有参考书目，能够为大家提供浏览印证的广阔空间，正所谓书外有书。好的史书，是历史文献好的索引。

那么又如何理解文中有文呢？所谓文中有文，就是强调读史书要学会在书中辨别确定性陈述与评价性陈述。前面我们已经谈到历史只能叙述不能再现。这里补充的是叙述所必然包含的两个方面——确定性史实与评价性史实的陈述。以本书的"隋唐官府音乐教育机构"这节为例。"隋朝建立于公元581年……仅仅存在37年就被唐朝取代"，这就属于确定性的史实陈述；但"唐朝……政治开明，军事强大，文化气象恢宏，艺术成就辉煌"就属于评价性陈述。一般而言，确定性陈述是相对容易考证的。比如，查一下相关文献，就能找到"唐朝（618—907年），是继隋朝之后的大一统王朝，共历二十一帝，享国二百八十九年……"与该书互证。但，评价性陈述就要复杂得多了，不仅需要有更多的史料来支撑该评价，还会涉及陈述者的立场、价值观以及表述或者转述可能出现过于笼统等因素的限制。还是列举本书的上述"唐朝……政治开明"的表述，这里主要是指唐太宗的"贞观之治"（627—649年），很显然就不能包含"晚唐时因为政治腐败，爆发了唐末民变"等史实。挖掘文中之文，绝不是吹毛求疵，而是丰富我们对历史认识必不可少的方法之一。一段历史，往往有不同的作者在叙述，呈现在你面前的这段"历史"，已经是第几个作者的叙述或转述？他们是否用相同的"语言"？思之极"恐"？其实是蛮有趣的！

5. 史中有乐，乐中有师生

最后，还要强调一点，和音乐史一样，音乐教育史也是由具体的音乐活动构成的。因此，对音乐教育史中的"乐"绝不能忽视。曾有学者论证"六代乐舞"其实就是"六经"中的"乐经"，虽然是一家之言，但指出"乐舞"是音乐教育课程与教材不可缺少的组成部分，却是十分正确的。由于录音技术是近代以来科学发明才有的，我们无法直接收集到古代音乐的音响，但乐器、乐谱以及仍在续传的各类民间音乐，我们还是可以寻觅到的。建议该书的编者编上配合该书的中西方音乐教育史必听音乐音响文献若干套，让同学们对音乐教育史也有音乐的生动感受。

音乐教育史除了有音乐，还得有师生。我曾经在《音乐教育与教学法》一书中强调了音乐教育的元结构包含三个基本要素：音乐、教师、学生。缺少一个要素，就不是音乐教育了。因此，音乐教育史当然离不开鲜活的老师和同学。前面谈到孔子学琴于师襄子，展现的是孔子作为一名好学生的形象，孔子其实还是一位多才多艺的音乐教师，精通音乐，会作词能谱曲，当过吹鼓手。不同文化、不同历史时期中音乐教师与学生的状况，也是我们必须关注的。史中有乐，乐中有师生，师生是音乐教育实践中鲜活的组成部分，也是音乐教育史叙述不可或缺的内容。

触碰历史，确实不是一件容易的事，尤其要横跨中西，纵横捭阖。如何读史？在当下与未来的音乐教育实践中如何读史？教学者和学习者以及编写本书的各位老师都有一个艰巨却十分有意义的任务，那就是对历史永不停歇的探究！在本文的撰写过程中，下笔难免有所谬误，不过还是不忘初心，请各位权将本絮言当作一位曾经的小学音乐教师、中学音乐教师和现任的大学音乐教师的唠叨之语吧！

完稿于瑞典哥德堡
2018 年 8 月 30 日

目 录

绪言：音乐教育探源 …………………………………………………… 001

第一章 中国古代音乐教育 ………………………………………… 006

 第一节 早期发展 ………………………………………………… 006

 一、中文记载最早的音乐教师与教育机构 ……………………… 006

 二、夏—商时期的音乐教育 ……………………………………… 008

 三、西周的音乐教育 ……………………………………………… 011

 四、春秋战国时期的音乐教育 …………………………………… 015

 第二节 "官办"音乐教育机构 ………………………………… 018

 一、秦汉乐府 ……………………………………………………… 019

 二、雅乐教习与教育观念 ………………………………………… 022

 三、隋唐官府音乐教育机构 ……………………………………… 024

 四、宫廷中的其他音乐传习 ……………………………………… 026

 结语："官办"音乐教育式微 …………………………………… 029

 第三节 蓬勃发展的"私学"音乐教育 ………………………… 030

 一、历代琴学传承 ………………………………………………… 030

 二、市民音乐带动下的社会音乐教育 …………………………… 034

 三、清代琴乐的传教与教学理论 ………………………………… 038

 结语：中国古代音乐教育特质 …………………………………… 040

 一、多元音乐教育观 ……………………………………………… 040

 二、音乐交流对音乐教育的影响 ………………………………… 042

第二章 西方音乐教育的早期发展 ………………………………… 046

 第一节 古希腊音乐教育 ………………………………………… 047

一、《荷马史诗》中的音乐教育描述 …………………………………… 047
　　二、斯巴达音乐教育模式 …………………………………………………… 048
　　三、希腊"古典时期"的雅典音乐教育模式 …………………………… 051
　　四、希腊化时期音乐教育的转变 ………………………………………… 053
 第二节　古希腊音乐教育思想及其影响 ……………………………………… 056
　　一、柏拉图的音乐教育思想 ……………………………………………… 056
　　二、亚里士多德的音乐教育思想 ………………………………………… 058
　　三、古罗马音乐教育思想与实践 ………………………………………… 060
 第三节　中世纪教会音乐教育 ………………………………………………… 063
　　一、教会学校音乐教育 …………………………………………………… 063
　　二、教会专业音乐教育 …………………………………………………… 065
　　三、教会音乐教育的影响 ………………………………………………… 068
 第四节　中世纪音乐教育的发展 ……………………………………………… 070
　　一、教会音乐实践 ………………………………………………………… 070
　　二、学校音乐教育的发展 ………………………………………………… 073
　　三、宗教与世俗的合流 …………………………………………………… 075
 结语 ……………………………………………………………………………… 078

第三章　西方音乐教育的近代转型 …………………………………………… 079

 第一节　社会变革下的教育格局转化 ………………………………………… 079
　　一、意大利教育格局的变化 ……………………………………………… 079
　　二、女性教育的出现 ……………………………………………………… 083
　　三、英国学校教育的变化 ………………………………………………… 087
 第二节　新教育观念及其影响 ………………………………………………… 090
　　一、"以人为本"的教育观 ……………………………………………… 090
　　二、母语教育观与科学教育观 …………………………………………… 093
　　三、音乐教育地位的提升 ………………………………………………… 097
 第三节　音乐教育迅猛发展 …………………………………………………… 102
　　一、音乐艺术的变化 ……………………………………………………… 102
　　二、大学音乐教育受到重视 ……………………………………………… 105
　　三、音乐学院的兴起 ……………………………………………………… 106
　　四、专业音乐教育的发展 ………………………………………………… 108

第四节　宗教改革提升音乐教育的地位 ……………………………… 111
　　　　一、音乐的教育作用得到重视 ……………………………………… 111
　　　　二、德国的早期专业音乐教育 ……………………………………… 114
　　结语 ……………………………………………………………………… 118

第四章　欧美音乐教育步入现代轨道 ………………………………………… 120
　　第一节　现代音乐教育的孕育与产生 ………………………………… 121
　　　　一、现代教育观念纵览 ……………………………………………… 121
　　　　二、音乐教育观念的转变 …………………………………………… 125
　　　　三、现代音乐教育在改革中诞生 …………………………………… 129
　　第二节　欧洲专业音乐教育体系的确立 ……………………………… 132
　　　　一、德国和意大利的变化 …………………………………………… 133
　　　　二、法国专业音乐教育的开拓性 …………………………………… 137
　　　　三、英、美与俄罗斯的发展 ………………………………………… 141
　　第三节　普通学校音乐教育迅猛发展 ………………………………… 145
　　　　一、德国与奥地利 …………………………………………………… 146
　　　　二、英国与法国 ……………………………………………………… 151
　　　　三、欧美其他国家和地区 …………………………………………… 154
　　结语 ……………………………………………………………………… 158

第五章　世界当代音乐教育 …………………………………………………… 160
　　第一节　当代西方音乐教育观念与学科形态 ………………………… 160
　　　　一、德国现代音乐教育观念变革与实践 …………………………… 160
　　　　二、音乐教育学科形态的变化 ……………………………………… 164
　　　　三、音乐教育研究内涵的变化 ……………………………………… 167
　　第二节　当代各国音乐教学法概览 …………………………………… 171
　　　　一、"达尔克罗兹体态律动"教学法 ……………………………… 171
　　　　二、奥尔夫教学法 …………………………………………………… 174
　　　　三、柯达伊音乐教学体系 …………………………………………… 178
　　　　四、铃木教学法 ……………………………………………………… 181
　　第三节　音乐教育多元化倾向 ………………………………………… 184
　　　　一、全球化与多元化教育 …………………………………………… 185
　　　　二、多元文化教育内涵 ……………………………………………… 188

三、音乐教育多元化 ………………………………………………… 192
　结语 …………………………………………………………………… 196

第六章　20世纪中国学校音乐教育 ………………………………… 197

　第一节　中国现代音乐教育初始阶段 ………………………………… 197
　　一、学校音乐教育的产生 …………………………………………… 198
　　二、学校音乐教育初起阶段 ………………………………………… 201
　　三、早期音乐教育观念 ……………………………………………… 204
　　四、早期音乐教育形态演变 ………………………………………… 207
　第二节　新中国学校音乐教育发展概况 ……………………………… 210
　　一、新音乐教育体系建构 …………………………………………… 210
　　二、从《课标》看普通音乐教育的发展 …………………………… 215
　第三节　新中国学校音乐教育成就概览 ……………………………… 221
　　一、音乐教育观念转变进程 ………………………………………… 221
　　二、学校音乐教育逐步完善 ………………………………………… 224
　　三、专业音乐教育和社会音乐教育迅猛发展 ……………………… 226
　　四、音乐教育研究理论成果 ………………………………………… 228
　　五、中国音乐教育面临多元化挑战 ………………………………… 229
　结语 …………………………………………………………………… 232

结语：新世纪音乐教育走向 …………………………………………… 235

　　一、西方"跨学科"音乐教育研究 ………………………………… 235
　　二、新音乐学习理论 ………………………………………………… 238
　　三、新音乐教学法 …………………………………………………… 240
　　四、新世纪中国音乐教育理论成果 ………………………………… 242
　　五、新世纪中国学校音乐教育基础课程改革 ……………………… 245
　　六、中国音乐教育面临的挑战和任务 ……………………………… 247

参考文献 ………………………………………………………………… 251

后记 ……………………………………………………………………… 256

绪言：音乐教育探源

教育是人类古已有之的一种学习形式，最早的教育出现在史前。早在人类的群居社会，文字尚未出现时，教育是通过口头传授和模仿来实现的：成人手把手地传授（模仿）必要的生活技能；通过口头传授（讲故事）的形式将知识（同时贯穿着人们的生活价值观）代代相传。这些活动都是教育。

音乐教育是起源最早的教育形式之一。自人类音乐诞生之日起，广义的音乐教育就已经产生。因此，探寻音乐教育发展史，还得从远古时期音乐的诞生开始说起。音乐是人类所有艺术中最古老的形式之一，它是时间和声音的艺术，会随着时间、声音的消失而消失。那么，音乐究竟是何时诞生的？恐怕这是至今任何人都难以说得一清二楚的问题。中国美学家朱狄曾在其所著《艺术的起源》中认为，音乐起源的问题甚至比诗的起源还更加难以说明。因为许多民族都拥有古老的诗，却很难有古代的音乐作品被保存下来。

音乐与语言似乎从产生之日起就注定紧密相连、不可分割，二者自古以来就相互作用、互相影响。郭沫若先生曾说，原始人之音乐即原始人之言语。[1] 曾有学者认为，音乐出现的时间甚至比语言更早，在人类语言还没有出现的时候音乐就已经产生了。如闻一多先生在《神话与诗》中说，想象原始人最初因情感的激荡而发出有如"啊"、"哦"、"唉"或"鸣呼"、"噫嘻"一类的声音，那便是音乐的萌芽，也是孕而未化的语言。

如此不难看出，对于原始社会人们进行生产劳动和日常生活交流时所用的呼叫、呐喊方式，我们很难断定那是音乐还是语言的最初形态。但有一点可以肯定，音乐即便不比语言出现得更早，至少也是与语言一道产生的。

音乐是以怎样的方式出现的呢？我们今天在动物群体中发现，所有动物都具有

[1] 郭沫若. 甲骨文字研究 [M]. 北京：科学出版社，1962：96.

一种天然的模仿能力，这也是人类所具有的能力。由此，模仿能力可以成为人类音乐起源的生物学基础，人类音乐的起源也应是对大自然中的声音、动物的声音以及人声的模仿。所以我们认为，音乐产生的第一个重要原因与语言一样，是模仿：最初人类对于高低音、节奏的辨识能力基本上是人体本能和生理听觉神经系统的自然反应。

虽然我们至今仍无法断定音乐起源的时间和方式，但还是可以找寻到一些历史遗留下来的蛛丝马迹。今天从中国古代文献资料中可以看到记载着音乐起源于模仿的传说：

> 昔黄帝令伶伦作为律。……次制十二筒，以之阮隃之下，听凤凰之鸣，以别十二律……

> 帝尧立，乃命质为乐。质乃效山林溪谷之音以歌。乃以麋鞈置缶而鼓之，乃拊石击石，以象上帝玉磬之音，以致舞百兽。（《吕氏春秋·卷五·仲夏纪·古乐》）

在人类诞生之初，"自然之物"就是人类的第一任老师，后来"人"才成为人类的老师，但始终没有与前者划清界限。人类在不断向自然学习的同时又不断地改造世界，正如人不断向其他人学习又不断地去改造人类一样。

然而在原始社会，人的第一需求不是音乐和语言，而是人类赖以生存的物质材料。正是为了物质上的需求，人类才创造了音乐、语言以及一切有利于生存的"非物质"材料。鲁迅先生曾在《门外文谈》中这样描述道：

> 我们的祖先原始人，原是连话也不会说的，为了共同劳作，必需发表意见，才渐渐的练出复杂的声音来，假如那时大家抬木头，都觉得吃力了，却想不到发表，其中的一个叫道"杭育杭育"，那么，这就是创作；大家也要佩服，应用的，这就等于出版……①

鲁迅先生在《中国小说的历史变迁》中对音乐的起源进一步阐述道：

> 因劳动时，一面工作，一面唱歌，可以忘却劳苦，所以从单纯的呼叫发展开去，直到发挥自己的心意和感情，并偕有自然的韵调。②

虽然我们不能从鲁迅先生所述中具体描绘出古人生动的音乐传教图景，但从现存人类文献记载的劳动现象中可见，在人类原始社会的早期生活中，"音乐"是不

① 鲁迅. 鲁迅全集［M］. 北京：人民文学出版社，1981：93.
② 鲁迅. 鲁迅全集［M］. 北京：人民文学出版社，1981：315.

可缺少的内容之一。有记载曰：

> 昔葛天氏之乐，三人操牛尾，投足以歌八阕：一曰载民，二曰玄鸟，三曰遂草木，四曰奋五谷，五曰敬天常，六曰达帝功，七曰依地德，八曰总禽兽之极。[《吕氏春秋·卷五·古乐（牛灯舞）》]

从中我们能够身临其境地感受到古时人们载歌载舞的愉悦情景，可以想象到远古时中国"葛天氏"之民手操牛尾，踏着脚步，合着节拍，欢悦歌舞的场景。

这里描述的是祭祀（宗教）活动场景。说明在人类长期的生活实践中，音乐逐步从自然存在转为社会存在，从原始存在转为文明存在，从物质需求转为精神需求。人们用耳朵听，取自然之物为乐器，用嗓子唱曲，用身体表演，来表达思想、表现情感，音乐成为人类生活中不可或缺的重要组成部分，成为人类交流思想、表达感情的工具。从这个意义上讲，中国古代文化包含着语言、呼喊（音调）、敲打（节奏）及早期的原始舞蹈等，这种诗、舞、乐三位一体的综合性艺术是人类长期实践、积累、总结和文化传承的结果。而在同时，人类社会最原始的音乐教育活动就已经发生：儿童或成人在歌舞表演或祭祀活动中自然接受了音乐文化的知识，其中教育的成分是显而易见的。这就是说，至迟在氏族社会末期，人类就已经通过"口耳相传"的形式进行音乐教育，产生了音乐教育行为。正如马克思、恩格斯所说的那样：历史不过是追求着自己的目的的人的活动而已。

从教育学的角度来讲，鲁迅先生上述的"杭育杭育"首先谈到的是音乐的创造者，逐后应之的即是受教育者，而这个过程就是最原始的音乐教育的过程。鲁迅先生为我们展现了一个劳动情景孕育的原始教育现象和教育关系，反映了原始音乐教育的基本形态，即个人与群体、教与学、教学形式与教学内容的初步教育关系。其实，原始人起初在创造类似于劳动号子（"杭育"）之声时，并不是从美感的角度出发的，但在多次的劳动实践中，人们逐渐感受和发现了音乐美的一种本质力量，成为团结、合作、审美的精神载体。这中间，教育无疑起到至关重要的转化剂的作用。虽然我们很难判断原始人有没有明确的教育意识和教育观念，但可以肯定的是，教育行为确实已付诸原始社会的生产劳动，大大推进了人类文明历史的进程。由此可见，原始人群是音乐教育产生的基本条件，音乐教育事实上在伴随着人类音乐诞生的那一刻就产生了。

通过以上相关文献的梳理，我们可以得出这样的结论：

首先，音乐教育得以产生的最基本条件是最初的社会形态——原始人群，这与人类本身的进化有直接的关系。人类是群居的动物，在人类不断进化的过程中，为了生存和获取生命必需的物质材料，人们逐步认识到不管是获取猎物，还是战胜猛

兽，人类要想生存就必须依靠集体的力量，于是就形成了原始人群。在这种基础上，就产生了人的各种社会关系，当然就包括了教育者和被教育者，因此，原始人群成为教育产生的最根本的社会基础。

其次，人类的形成有许多方面的自然因素和社会因素。音乐教育的起源离不开生产劳动，模仿本身就是一种教育形式，音乐教育活动就这样伴随着物质生产劳动应运而生。在原始社会的早期，人类的认识能力是一种把物质与精神交织在一起、不可分割的世界观，广义的音乐教育是伴随着原始社会文明的诞生与发展同步进行的。音乐教育的实践，最初是为了人类生存基本的"物质"基础，这时，音乐教育并没有从原始教育的"母体"中分化出来，它只是原始教育内容中的一个基本组成部分。因此，原始的音乐教育实际是兼并许多内容的综合性教育。

再次，既然原始形态的音乐教育是在模仿、生产劳动、宗教祭祀等活动中产生的，那么，原始音乐教育必定包括两个方面的内容：一是以生产、生活为内容的音乐教育；二是以宗教祭祀为内容的音乐教育。同时，由于原始形态的音乐与语言有着密不可分的关系，因此，与其他教育形式相比，音乐教育在原始社会起到更为重要的作用。

从教育者和受教育者的主客体关系来看，原始音乐教育体现了一种自然、无序、无意识的基本特点。后来，随着人类生理、认识能力和创造力的不断增强，人类获得了理性的规范、意识和精神上的升华，音乐教育的内容逐渐扩大，形成了以诗、舞、乐为主体的综合性艺术教育体系，才具有了"精神"意义的审美功能。直到"自意识"的出现，把物质活动与精神活动从原始的"意识混合体"中逐步分化出来，另一种社会意识形态——音乐教育意识在这时得以产生、延续和发展。

音乐教育意识的萌发，取决于人类对美的追求和情感的表达，包括生活、精神、宗教、异性吸引等，而这种需求也正是音乐教育得以发生、发展的基础——社会学、文化学、美学、生理学、哲学、心理学等。于是人类对艺术有了新的意识，艺术及艺术教育意识从无到有，正如马克思所说的那样：思想、观念、意识的产生最初是直接与人们的物质活动，与人们的物质交往，与现实生活的语言交织在一起的。

这说明，音乐教育意识并非人人都有，只有在客体与主体相互发生作用，特别是主体因素起决定作用的时候，音乐意识才会发生。马克思在论述人类意识起源时说：艺术对象创造出懂得艺术和能够欣赏美的大众——任何其他产品也都是这样。因此，生产不仅为主体生产对象，而且也为对象生产主体。

马克思揭示了人类意识起源主客体之间的关系。从动物的快感到人的美感，从无意识到"自意识"（马克思解释：把本身固有或内在的标准运用到对象上来制造），这是人类社会进步的结果，也是一切艺术发生的根本环节。因此，人类对自

然逐渐不再是顺从、听天由命，而是开始按照头脑中已有的某种观念和目的有意识地改造自然，或进行一系列创造性的活动，以适应生存的需要。从此，人类开始有意识地从事各种精神活动，进入了意识与存在、精神与物质相互作用、相互制约、相互转化的新的历史时期。

需要说明的是，虽然最早的音乐教育形式仅仅是以生物学为基础的教育活动，音乐教育这门学科也并未建立起来，但我们能够从中发现"无意识"的种种模仿现象为此后音乐教育的发展奠定了基础。更重要的是，具体的音乐教育实践是产生音乐教育意识的前提。

原始音乐教育意识的产生标志着人类已经形成某种意识趋向和某种心理或审美需求，这时的音乐教育已经从无序、无意识的音乐教育形态走向有目的、有规律的教育状态，这时的音乐教育行为已不再是为了生存，而是为了某种非物质的精神需求而存在的教育行为。教育意识的形成表明音乐教育发生了本质的变化，它已从原始教育的"母体"中分化出来，从以物质需求为根本目的逐渐演变为以精神生活为主要内容的社会活动。

特别是音乐教育意识的产生，必然影响着音乐教育行为，改变着音乐教育的方式。意识支配着行为，使自然化的原始音乐教育变得具体化、人为化。这就要求音乐教育必须有教师、学生和场所，必须有明确的教学内容和教学目的，并通过长期的教育实践，形成一套较完善的教学形式和教学方法。因此，音乐教育行为与音乐教育意识之间形成了有趣的"往来"关系，音乐教育实践的发展萌发了音乐教育意识，而音乐教育意识又以同样的反作用力促进音乐教育实践的再发展。从此，音乐教育有了明确的任务、内容和社会角色。这种进步，对学校音乐教育的出现起到了十分重要的作用。

由此可见，广义的音乐教育自人类诞生那日起就迎合了人类生存的需要，适应了社会发展的一切条件。因此，音乐教育成为历史最久远的艺术教育门类，在原始社会被视为最重要的教育内容。在这之后到了阶级社会，音乐教育又迎合了统治者的需要，并与伦理、审美、文化的发展密切相连构成了适应社会发展的机体，在阶级社会中发挥着更为重要的作用。

虽然中外音乐教育的历史发展有许多共同的地方，但也因社会背景、文化背景及国别地域的不同，显示了不同的性格与特点。

第一章 中国古代音乐教育

中国是人类发展史上最古老的文明古国之一，中华文明至今已有近万年的历史。在中华文化的发展进程中，不间断的延续性是最重要的特征之一。中国的"礼乐"起源于远古的原始崇拜。在最早关于礼乐仪式的文献中有这样的描述：

夫礼之初，始诸饮食，其燔黍捭豚，污尊而抔饮，蒉桴而土鼓，犹若可以致其敬于鬼神。（《礼记·礼运篇》）

击土鼓作乐便是为祖先贡献礼品的仪式中不可缺少的内容。这也正是中华文明源远流长的例证之一。在中国留存下来的古籍文献中，有大量我国早期音乐教育的相关描述。

第一节 早期发展

在原始社会，"口耳相传"的音乐教育形式已经确立。修海林先生曾在其所著的《中国古代音乐教育》中谈到，我国历史文献资料显示，最迟在氏族社会末期就可能有社会机构专门从事音乐教育活动了，但音乐教育行为的出现似乎还要早一些。

一、中文记载最早的音乐教师与教育机构

在目前世界各国历史文献的记载中，有关音乐教师的文字最早出现在中国。中国著名音乐史学家杨荫浏先生认为："以管理占卜为专业的人——'巫'，同时就是舞蹈的专家。"①

这一说法也得到了中国音乐史学界的普遍认可。刘师培先生在其《舞法起于祀

① 杨荫浏.中国古代音乐史稿［M］.北京：人民音乐出版社，1980：19.

神考》一书中说:"古代乐官,大抵以巫官兼摄。掌乐之官,即降神之官。三代以前之乐舞,无一不源于祭神。钟师、大司乐诸职,盖均出于古代之巫官。"①

由此可见,早期的巫术与舞蹈也是同源一体的事物,并且告诉我们原始音乐与宗教祭祀仪式、与舞蹈密不可分的联系。由此,"巫"可能是中国有文字记载以来最早的音乐老师。此外,《尚书·舜典》中也记载着有关音乐教师的一些情况:"舜命契作司徒,布敷五教,命夔典乐,教胄子。"见于文字记载的最早说法是:"夔,命汝典乐,教胄子。""夔",相传为尧、舜时著名的乐官,他的任务是教王宫贵族子弟学习雍容、平和的乐舞,使他们具有高尚的道德情操和灵魂;"典乐"指主管乐舞并教授乐舞的乐官或师长;"胄子"指帝王或贵族子弟。这充分说明,在氏族社会就出现了专职或半专职的音乐教师,乐教成为上层建筑领域必不可少的手段之一。

正像教育史学家毛礼锐先生所说,古代乐教任务有两项:一是培育显贵后裔的德行,教他们"直而温,宽而栗,刚而无虐,简而无傲"等,并使他们掌握举行宗教活动的乐舞技能;二是调和部落联盟之间的矛盾,增强团结,即所谓"八音能谐,毋相夺伦"的"和谐"教育任务,其目的是为维护逐渐集权化的联盟内部的人伦关系。这也反映出我国"礼""乐"并举的教育观,在这一时期就已产生,以使"天下大服,神人咸和"。②

人类原始社会经历了漫长的发展阶段,随着人类生产、生活经验的积累,为了把知识和技能保存下来,人类创造了文字。恩格斯在《家庭、私有制和国家的起源》中指出:文字是在社会需要的影响下,在原始公社制度解体和阶级产生的时期出现的。由于文字的出现,人类可以通过书本学习知识和技能,文化开始延伸,人们可以通过模拟很容易地了解到自己技能之外的知识。所有这些,为学校的建立创造了前提,随之形成了正规的学校教育。

学校是人类社会长期变革、发展的必然结果,是人类文化进步的标志。在人类文化(包括音乐在内)的传承历史进程中,学校起着至关重要的作用。学校的出现是与人类社会生产知识的积累、物质生活条件的改善以及文字的出现紧密联系在一起的。学校是奴隶社会的产物,这些国家中产生了最早的学校。从狭义的层面看,实施音乐教育活动主要是指学校的音乐教育。在氏族公社末期,人类文明史上已知的古代中国已经出现了学校的雏形,并且有稳定的音乐教育,同时是公众生活中主要的活动之一。

① 刘师培. 舞法起于祀神考[J]. 国粹学报,1907(3):23-29.
② 毛礼锐. 中国教育通史[M]. 济南:山东教育出版社,1985:36.

在中国古代文献中记载，"五帝时期"即出现了以乐教为主要教学内容的"成均之学"（学校）。《周礼》《礼记》等我国已知最早的史料中都曾提到过"成均之学"。西汉大儒、经学大师、著名史学家董仲舒在其著作中写道："成均，均为五帝之学"（《春秋繁露》）。可见"成均之学"是"五帝时期"的学校教育机构，这在教育史学界已得到了普遍的肯定。那么究竟何为"均"？我国东汉末年著名史学家、教育家郑玄曾在《周礼》《礼记》的注释中明确指出："均，调也。乐师主调其音"。由此，郑玄推论出"成均之学"是一种以音乐教育为主要内容的学校。他又说："成均之法者，其遗礼可法者。"（《十三经注疏·礼记正义》）即"成均"的乐教传统，流传后世，可成为历代教育的借鉴，可见，成均之学对后世的影响之广。一直到后来的西周时期，"成均之法"仍为"大司乐"所掌管，以教贵胄子弟"乐"。另外，还有学者认为，"均"与诗词中的韵有异曲同工之妙："均字即韵字之古文，古代教民，口耳相传，故重声教。而以声感人，莫善于乐。"①

从上述各种观点可见，历史上对"均"的解释不尽相同，但都没有脱离"音乐"的含义，因此，可以肯定"成均"是早期学校音乐教育的雏形。毛礼锐先生主编的《中国教育通史》第一卷第一章中阐明："成均之学，已经具有专门化的趋向，这表现在教育内容和学生、教师可能为'脱产'人员两个方面。成均以乐教为主，这种教育内容不同于在生产和生活过程中进行的原始教育，而是游离于生产和生活过程之外的，具有一定独立形态的教育。……又由于舜帝时期，已有专门乐师的设置，因此，成均之学也可能设有专职或半专职的乐师。"②

这些论述表明，"成均之学"已经构成了当时中国学校音乐教育的基本框架，发挥着重要的学校教育职能。在以乐教为主的"成均之学"中，专门化的音乐教育倾向十分明显，成为中国教育史上最早的音乐学校。这说明原始社会（最迟至氏族社会），我国已进入历史上第一个音乐教育盛期，不仅出现了明确的音乐教育意识和以乐舞为主的音乐教育内容，而且出现了专门从事音乐教育的教师和早期音乐教育机构，这足以说明我国早在原始社会时期就已经有专事音乐教育的现象存在，中国学校音乐教育史应从原始社会末期写起。

原始社会末期，贫富分化，随着这种贫富差距的扩大，阶级开始出现，逐渐形成了奴隶制社会。

二、夏—商时期的音乐教育

中国最早过渡到奴隶社会的是夏部落，根据我国"夏商周断代工程"的研究，

① 孟宪承. 中国古代教育史资料 [M]. 北京：人民教育出版社，1961：31.
② 毛礼锐，沈灌群. 中国教育通史：第一卷 [M]. 济南：山东教育出版社，1985：48-49.

夏朝起始于公元前 2070 年。自夏始，经商代到西周，中国奴隶社会历经 1300 余年之久。

1. 夏代

我国的教育史学界基本上认为夏代已经有了建立学校的条件，一些古代文献以及考古发现的成果也印证了这一观点。

《孟子·滕文公上》记载了孟子答滕文公问"为国"。孟子说："设庠、序、学、校以教之，庠者养也，校者教也，序者射也。夏曰校，殷曰序，周曰庠，学则三代共之，皆所以明人伦也。"

从孟子的表述中可以看出，"校"的取义，是教导百姓；"夏曰校"也即说明"校"应该是夏代教育机构的名称。

通过其他一些文献对音乐活动的记载和描述，也可以推断夏有音乐教育机构的存在。《吕氏春秋》中的《仲夏纪第五·古乐》篇记载："禹立，勤劳天下，日夜不懈。通大川，决壅塞，凿龙门，降通漻水以导河，疏三江五湖，注之东海，以利黔首。于是命皋陶为《夏籥》九成，以昭其功。"

《淮南子·齐俗训》记载："夏后氏其社用松，祀户，葬墙置翣，其乐《夏籥》九成、六佾、六列、六英。"

《夏籥》是歌颂大禹治水之功的集音乐、舞蹈、诗歌三者于一体的艺术作品，使用一种叫籥的吹管乐器作为主要的伴奏乐器，有九个部分，按八佾、六十四人歌舞，再加上伴奏，其规模可观。如此规模的群体乐舞，动作、声音、节奏要求整齐划一，没有教官的统一指导和长时间的训练是不可想象的。

《山海经·大荒西经》记载：

> 西南海之外，赤水之南，流沙之西，有人珥两青蛇，乘两龙，名曰夏后开。开上三嫔于天，得《九辩》与《九歌》以下。此天穆之野，高二千仞，开焉得始歌《九招》。①

意思是在西南海外，赤水河南岸，流沙河西岸，有个人两耳垂各穿着一条青色的蛇，脚乘着两条龙。他就是夏后启。夏后启向天帝献上三位美女，得到天帝所赐的《九辩》《九歌》，并带回下界。夏后启回到下界后就住在天穆山野，这里高达二千仞。夏后启就在这里对天帝所赐乐曲进行编配，创造出《九招》。

从上述《山海经·大荒西经》的内容我们也可以看出，其时乐舞表演的规模是宏大的，而如此大规模的乐舞表演，无疑需要专门的、长期的训练，也即音乐的

① 袁珂. 山海经校注 [M]. 成都：巴蜀书社，1993：473.

教育。

从音乐教育史的角度进行思考，不难发现，当时的统治者已经发现了音乐的教化功能，音乐与政治之间的关系，音乐的审美功能（娱乐作用）。从夏专门为贵族阶级设立的教育机构和规模宏大的乐舞作品来看，夏朝已经出现了专门的教学场所、有明确的教育目的和教学内容以及教师与学生的较明确的教育身份，说明夏代的音乐教育已经具备了稳定、规范的教育状态。

2. 商代

随着社会生产力的不断发展，商代文化教育的起点也远高于夏代。商代已有了成熟系统的文字，有了成文的典册和历史，因此，商代教育的内容比夏代更为丰富深刻，教育的过程也更趋于分化、独立，并出现了新的学校称谓。见于文献记载的商代教育机构除了《孟子》所记的"序"与"学"外，《礼记·明堂位》又有"瞽宗，殷学也"的记载。汉人注解，瞽宗本是乐人的宗庙，因成为学乐的场所。①

《江陵项氏松滋县学记》云："商人以乐造士，如夔与大司乐所言而命之曰学，又曰瞽宗，则以成其德也。"②

《三礼义宗》云："殷学为瞽宗，宗，尊也。……又瞽宗者，乐官也，教国子弟乐，训导童蒙，故因以为学名。"③

据考证，殷商崇尚右，以西为右，所以把大学设在西郊，这样，设在西郊的大学也叫"右学"。"瞽宗"原是宗庙，在那里选择有道德且精通礼乐的文官教授贵族子弟。《礼记·王制》说："殷人养国老于右学，养庶老于左学。"（郑玄注："右学，大学也，在西郊；左学，小学也，在国中王宫之东。"）根据以上文献，可以认为"瞽宗"代表殷商的学校，设在西，故称为"西学"。可见"右学""西学""瞽宗"是同一种学校，即商代的大学。后人也称商代的大学为"辟雍"或"西雍"，是学习礼乐的地方，这是商代大学的又一名称。甲骨文尚未发现"序"及"瞽宗"，但"教"与"学"则屡见，如："丙子卜，多子其祉学，版不菁大雨？"④ 意为丙子日卜问上帝：子弟们上学回来，会不会碰上大雨？

"丁酉卜，其呼以多方小子小臣，其教戒"。⑤"多方"释为"多国"，由此可以推断，当时殷的多个邻国会派遣本国的子弟前往殷入学求教。而"戒"字在甲骨文

① 郑玄等注译．礼记［M］．长沙：岳麓书社，2001：436．
② 马端临．四库家藏·文献通考：第六卷［M］．济南：山东画报出版社，2004：3．
③ 王利器．吕氏春秋注疏：第一册［M］．成都：巴蜀书社，2002：432．
④ 林泰辅．龟甲兽骨文字：卷二［M］．台北：艺文印书馆，1973：25．
⑤ 郭沫若．殷契粹编［M］．成都：三一书房，1976：114．

中像人手持戈，本意可有二说：一是持戈而警戒，一是持戈而舞蹈。①"教戒"亦即兼指习武与习舞，与殷序习射、瞽宗习乐之说相吻合。"国之大事，在祀与戎"，习武是为了征战，习乐是为了祭祀，正反映奴隶制国家统治的需要，也反映了音乐教育的存在。

作为世上最高统治者的帝王，为了维护其统治，创造出天或上帝这样的神。商代有"天"这个神，甲骨文中则有帝或上帝。商代尊事鬼神，祭祀等巫术活动繁复，凡祭祀必然要伴以乐舞，他们以音乐与神鬼对话，乐舞成为人们进献、事奉、娱乐神鬼，以使人神沟通的重要手段。

商代的乐舞除了供统治阶级祭祀与颂扬功绩，其娱乐功能也颇具规模，纣王时期"此（百）里之舞，靡靡之乐"，且在他统治之下，"妇女倡优，钟鼓管弦流曼不禁"（《说苑·反质篇》），说明了殷商的统治者利用音乐来享乐的情景。此规模、内容、形式庞大，也表明必然有音乐教育的行为存在。

除了学校开设的音乐教育用于教授贵族子弟外，统治阶级对乐工也进行培训，用于宫廷的娱乐活动。河南安阳殷墟武官村发掘的一座殷商奴隶主贵族的大墓，其中有24具女性骨骸。她们生前为奴隶主作乐歌舞，后作为奴隶主的陪葬葬于此墓。这些乐女的才艺培养，表明一种服务于统治阶级的娱乐性音乐教育内容与方式也存在于殷商社会中。此种培养类似于音乐培训，其教授、演练活动必有一个相当系统规模的教育机构来承担。

由此可见，商代统治者虽然在主观上对音乐进行了利用和控制，在客观上却加速了音乐教育的发展进程。音乐的教育目的更加明确，乐教的内容更加丰富，形式更加多样化，这些对西周学校音乐教育走向成熟和"礼乐"并举的教育思想的形成铺垫了基础。

三、西周的音乐教育

公元前11世纪，中国进入了我国奴隶制社会的全盛时代——西周。西周时代是我国音乐教育史研究领域不可忽略的时代，它吸收了商代的教育制度，建立了典型的政教合一的奴隶制官学体系，形成了"六艺"（礼、乐、射、御、书、数）教育。

1. 西周的音乐教育机构及制度

概括起来讲，西周的学校分为两大系统，分别是国学和乡学。国学主要负责天子、诸侯等贵族子弟的教育，而乡学则是指基层官员以及普通老百姓的教育。国学又有大学、小学之分，大学专为皇子设立，即天子之学，又称"天子五学"，包括

① 陈梦家. 射与郊 [J]. 清华大学学报，1941，(00)：127–174.

东学东序、南学成均、太学辟雍、西学瞽宗、北学上庠;小学则为身份显赫的诸侯子弟设立,为宫泮之学。乡学中有设立于闾的塾、设立于党的下庠、设立于周的西序及设立于乡的校。国学与乡学均属官学,真正意义上的私学此时还未产生。国学之天子五学,是根据学生所学"专业"的不同分类的。其中,南学"成均"为学乐之所;东学"东序"为军事训练之地,兼学鼓乐伴奏;西学"瞽宗"为教授礼乐的基地,与乐教关系甚密。可见,乐教在西周国学教育中居于非常突出的地位。

南学成均与东学东序是周王朝的重要乐教机构,分别由乐官之长和乐师来主持学校的教学及行政管理工作。各类教官不仅行政、业务职权范围十分明确,师资的爵位等级制度也非常严格。他们既是教师又是领导,不存在行政专职和业务专职的差别。在这种合理的师资结构设置中,一个最大的特点在于,众多教官在实施各种音乐教学活动、教学改革等方面时,有着充分的自主权,这使西周乐教体系得以迅速发展和完善。

周代的乐舞机构非常庞大,有类似行政职务的,如大司徒、大司马、大司寇、胥、府等。有具体掌管、掌教乐舞的乐官,如大司乐、乐师、舞师、保氏、大胥等。根据《周礼·春官》记载,周代宫廷中乐官与乐工人数达到1 463人,另有表演民间乐舞的"旄人"还未计算在内。这些乐官和乐工除了负责宫廷礼仪用乐,还负责音乐教育。如:

> 乐师,掌国学之政,以教国子小舞。凡舞,有帗舞,有羽舞,有皇舞,有旄舞,有干舞,有人舞。教乐仪,行以肆夏,趋以采荠,车亦如之……小师掌教鼓鼗、柷、敔、埙、箫、管、弦、歌……磬师掌教击磬、击编钟,教缦乐、燕乐之钟磬。凡祭祀,奏缦乐……笙师,掌教龡竽、笙、埙、籥、箫、篪、笛、管,舂牍、应、雅,以教祴乐。凡祭祀、飨射,共其钟笙之乐。(郑玄注《周礼·春官·宗伯》)

"掌"主要指主管、负责之意。"教"则是传授、教育。"奏"则指演奏乐器。由此可知,周代许多乐官的职能是演奏和教学双重的。

周代的音乐教育就其性质,可以分为专业音乐教育和学校音乐教育。专业音乐教育的主要目的是培养表演人才,为统治阶级享乐和宗教仪式用乐服务,其主要的管理者由贵族担任,教育活动和教育机构有着严密的等级划分。

与专业教育不同,西周学校音乐教育的目的是培养统治者,教育对象主要是贵族子弟,其学制、学习年龄及学习内容都有明确的规定。《礼记·内则》记载:"十有三年,学乐诵诗,舞《勺》。成童,舞《象》,学射御。二十而冠,始学礼,可以

衣裘帛，舞《大夏》，惇行孝悌，博学不教，内而不出。"①

周代的乐舞教育除按照年龄的不同阶段来实施教学外，还要按照不同时节的次序分类学习乐舞。《礼记·文王世子》记载："凡学，世子及学士必时。春夏学干戈，秋冬学羽籥，皆与东序。小乐正学干，大胥赞之。籥师学戈，籥师丞赞之。胥鼓南。春诵夏弦，大师诏之瞽宗。"②

由此可见，周代的专业音乐教育和学校音乐教育虽都属于音乐教育范畴，但教育的性质与目的却大不相同。从周代音乐教育的机构设置及等级划分等可以发现，统治阶级对音乐教育的作用有清楚的认识，"礼乐治国"的教育思想已经形成。

2. 西周乐教的内容

西周的国学中，乐教的主要内容为乐德、乐语、乐舞三个方面。

乐德之教，乐德作为西周乐教的主要内容之一，属道德教育方面的内容，其实是与雅乐活动密切相关，被称为"六德"。《周礼·春宫·大司乐》记载："以乐德教国子：中、和、祗、庸、孝、友。"郑玄注曰："中，犹忠也；和，刚柔适也；祗，敬；庸，有常也；善父母曰孝，善兄弟曰友。"③

周代对乐舞教育有着严格的规范，各个环节皆有严格的仪式。如《礼记·文王世子》记载："始立学者，既兴器用币，然后释菜。不舞不授器。"④

《礼记·学记》记载："学，不学操缦，不能安弦。不学博依，不能安诗。不学杂服，不能安礼。不兴其艺，不能乐学。故君子之于学也，藏焉、修焉、息焉、游焉。夫然，故安其学而亲其师，乐其友而信其道，是以虽离师辅而不反也。"⑤

操习弹奏琴瑟是士大夫必需的生活内容以及行为规范，"大夫无故不撤悬，士无故不撤琴瑟"，学习弹奏乐器必须按照规定的程序，为以后的士大夫生活立下基础和规范。所以说，古代的许多典籍可以充分反映西周音乐教育的德育目的。

乐语之教，主要指歌唱教育。《礼记·内则》记述周代男子"十有三年，学乐诵诗"，诗在古代是合乐而歌。《诗经》载："青青子衿，悠悠我心。纵我不往，子宁不嗣音？"郑玄曰："嗣，习也。古者教以诗乐，诵之，歌之，弦之，舞之。"孔颖达疏："《传》'嗣习'至'舞之'。《正义》曰：所以责其不习者，古者教学子以诗乐，诵之谓背文暗，诵之，歌之谓引声长，咏之弦之谓以琴瑟，播之舞之谓以手

① 阮元．十三经注疏：卷二十八 [M]．北京：中华书局，1983：1471．
② 阮元．十三经注疏：卷二十 [M]．北京：中华书局，1983：1404－1405．
③ 郑玄，注本．四库家藏·周礼注疏：卷二 [M]．济南：山东画报出版社，2004：616．
④ 阮元．十三经注疏：卷二十 [M]．北京：中华书局，1983：1406．
⑤ 阮元．十三经注疏：卷三十六 [M]．北京：中华书局，1983：1522．

足舞之。学乐学诗，皆是音声之事"。①

乐语之教其实还充满着生活气息，《周礼·春官》记载，乐师掌教的射礼中就有赞美猎人的诗歌《驺虞》、叙述女子祭祖的《采蘩》等，从中可以感受到周代乐语之教的生活气息。

乐舞之教，主要指对六大舞和六小舞以及祭祀乐舞的传授和学习。学子六艺学习中的礼、乐就包含六大舞和六小舞，六仪中的祭祀含有祭祀乐舞，这些都是乐教的重要内容。

总之，周代乐教是诗、舞、乐一体的礼乐教育，乐教是人生成长过程中必不可少的内容，也是成人必备的技艺，目的是使人修养良好，懂得各种礼仪，待人温文恭敬，成为忠孝悌怜、仁义礼智信的世范楷模。

3. 周公与西周的乐教

西周乐教的兴旺发达与统治者对待文化教育事业的态度有着直接关系，其中最有代表性的人物为周公，周公曾"制礼作乐"，以文化治国而闻名天下。

周公姓姬名旦，谥文公。系周文王第四子，周武王母弟，又称"叔旦"。因其为周武王太傅，系"三公"之一，故尊称周公。对于周公执政期间的主要功绩，《尚书大传》将之概括为："一年救乱，二年克殷，三年践奄，四年建侯卫，五年营成周，六年制礼作乐，七年致政成王。"周公作乐，不仅包括乐曲，还有诗歌、舞蹈等方面内容。推行这些礼仪的目的是为了"明贵贱、辨等列、顺长少"，为的是捍卫统治者等级制度的尊严，维护其宗法制和等级制。另外值得一提的是，对待不同身份，在不同场合，所用的乐舞和礼仪也有所不同。

周公的创举其根本目的是为了维护周王朝的统治，这对当时社会的发展和进步起到了非常重要的作用。教育史学家毛礼锐、沈灌群对周公之礼做了以下评价："周公制礼作乐也是对夏商两代礼乐制度的继承和发展。他是承上启下的人物，既是集大成者，又是创新者。"

西周时代的音乐教育是以礼乐教育及乐教作为主体的，音乐教育的地位相当突出。杨荫浏先生在其所著《中国古代音乐史稿》中论述：

> 周代统治者的利用音乐，比前代更进一步。除了利用音乐以加强其统治以外，他们又利用音乐宣传阶级社会中等级制度的合法性；他们设立了专门的音乐机构来控制音乐活动；他们在"国学"中教音乐，培养青年，使他们能根据统治阶级的意图，利用音乐巩固王朝的统治权。②

① 阮元. 十三经注疏：卷四 [M]. 北京：中华书局，1983：345.
② 杨荫浏. 中国古代音乐史稿 [M]. 北京：人民音乐出版社，1980：30.

这说明周代统治者充分认识到了音乐的教化功能，试图通过乐教的手段来达到治国安民的政治目的。

另外，西周时代社会安定、经济繁荣、文化科学进步、社会意识形态及审美观念的变革都成为西周音乐教育发展的土壤和基础。

四、春秋战国时期的音乐教育

春秋战国时期是中国奴隶制社会解体和封建制社会形成的时代。在中国古代教育史上，进入官学衰废、私学兴起的新时期。在这一社会文化转型期，许多文化现象显现出双重结构现象，体现在教育上则是官学和私学并用，音乐教育也呈现出新的特征。

1. 官学和私学

春秋战国之前，官学主宰礼乐教育；春秋之后，官学逐渐衰落，已经不是周王室一个中心，而是向各个诸侯国转移。春秋中期以后，诸侯国势力日渐强大，周天子也逐步失去"共主"地位，各诸侯国的地主阶级逐步取得了政权，在这种背景下，"士"阶层出现，这是私学兴起、"文化下移"的社会基础。士最初是从奴隶主贵族游离出来的，也有部分属于平民阶级或新兴地主阶级。周王室东迁以及几次争王位事件使得王宫的文化官吏流落各地，最终成为历史上最早靠传授知识谋生的士。其中不乏掌管音乐礼乐的官吏。如《论语·微子》记载，周王室掌管礼乐的大乐师挚到了齐国，二乐师干到了楚国，三乐师缭到了蔡国，四乐师缺到了秦国，打鼓的方叔流落到黄河之滨，摇小鼓的武到了汉水附近，少师阳和击磬的襄移居海边，等等。这些原来的文化官吏因为失去了官职，就转而担任私学的教师。这种状况使得周代的礼乐文化比以往有了更大范围的传播，以前局限于王室的音乐知识、音乐技能、音乐表演内容以及各种乐器的使用方法等也随之传播开来，这在客观上促进了音乐教育的发展。当然，这一时期周王室依然有音乐教育，其内容也还是国子的乐教和乐师、乐工的技能及表演教育。

春秋战国时期的私学中有着类型丰富的音乐教育，教育对象也呈现出多样化的特征，有文人、服务宫廷的专业乐人、民间乐人等。

《列子·汤问》记载薛谭向秦青学习唱歌，还没有把本事全部学会，就自以为全部学会了，于是向秦青告辞想回到家中。秦青没有阻止他，而是在郊外为他摆酒饯行，拍着乐器唱了一首哀伤的曲子，树林都为之动容，云彩也忍不住停下来倾听。薛谭听了他的歌，知道自己的本事远不及老师，也就是还没学会，于是马上向老师道歉并且恳求老师继续教自己，自己不想回去了。从这则记载可以看出当时的音乐教育属于口传心授、师徒教习的私人教学形式。而《乐记》中也已经有了关于歌唱

技术理论的描述。《韩非子·外储说右上》更是记载有关于歌唱教学和时间的理论："夫教歌者，使先呼而诎之，其声反清徵者乃教之。一曰：教歌者先揆以法，疾呼中宫，徐呼中徵。疾不中宫，徐不中徵，不可谓教。"① 这也充分说明春秋时期的音乐教育已经相当成熟和规范。

受宫廷乐师流散以及私学教育兴起的影响，这一时期的琴学有了广泛的传播，琴学在士阶层传习并产生了较为专业的琴家。而琴学的修养也逐步演变成文人修养的一个重要组成部分。

春秋战国时期是诸子百家思想争鸣的时期，其中关于乐舞的思想讨论在这一时期也是重要内容之一。而关于音乐教育的思想，则隐含在各个思想家的众多言论中，对后世产生了巨大的影响。

2. 孔子的音乐教育思想

孔子（公元前551—公元前479年），春秋时期鲁国人。孔子能歌善舞，会演奏多种乐器，具有非常高深的音乐修养。

孔子认为音乐教育主要是通过乐舞调和人的身心，养育人的性情，最终目的是完善人的道德。他说的"兴于诗，立于礼，成于乐"就是这个道理。"人而不仁，如礼何？人而不仁，如乐何？"说的也是人如果没有仁爱的心就没有办法和音乐相通。《礼记·经解》记载："孔子曰：入其国，其教可知也。其为人也温柔敦厚，《诗》教也；疏通知远，《书》教也；广博易良，《乐》教也；洁静精微，《易》教也；恭俭庄敬，《礼》教也。"② 他认为乐舞可以使人广博易良，恭俭庄敬，一个人要有完善的道德修养就必须具备礼乐操行，人的进步也取决于礼乐的学习和完善。孔子关于成人的论述也能够反映出他对乐教作用的重视。《论语·宪问》记载："子路问成人。子曰：'若臧武仲之知，公绰之不欲，卞庄子之勇，冉求之艺，文之以礼乐，亦可以为成人矣。'曰：'今之成人者何必然？见利思义，见危授命，久要不忘平生之言，亦可以为成人矣'"从中可以发现，孔子理想中的成人标准是具备智、仁、勇、艺、礼、乐。其中的"艺"指礼、乐、射、御、书、数的六艺知识和本领，而"文之以礼乐"则非常明确地表示了孔子主张"有教无类"。这体现了他音乐教育的道德思想。因为西周乐教的等级是严格的，"礼不下庶人"的规定是等级制度的一个重要体现，而"有教无类"的思想则打破了这种等级限制。当然，孔子虽然在教育上突破了这种等级制，但是在用乐上仍然认为必须遵守周代礼乐的等级制度，《论语·八佾》记载孔子对季氏八佾舞于庭表示"是可忍也，孰不可忍也"

① 张觉. 韩非子译注［M］. 上海：上海古籍出版社，2007：127.
② 阮元. 十三经注疏：卷五十［M］. 北京：中华书局，1983：1609.

是对孔子这种观念的最好佐证。

3. 孟子的音乐教育思想

孟子（公元前327—公元前289年），名轲，战国时鲁国邹邑（今山东邹县）人。司马迁在《史记·孟轲荀卿列传》中记载孟子受教于子思，子思是孔子的嫡孙，受教于孔子的高足曾子。孟子继承了孔子的思想学说，后人把子思、孟子并称为"思孟学派"。

孟子认为人性本善，"人性之善也，犹水之就下也。人无有不善，水无有不下"①。但是，孟子认为虽然人性本善，却因为有生理欲望，容易受到影响，导致恶的结果，所以人需要修养，以保存人的善之本性。而音乐教育是保持人的善之本性的一个有效方法，因为"凡同类者，举相似也……圣人，与我同类者……惟耳亦然。至于声，天下期于师旷，是天下之耳相似也……耳之于声也，有同听焉"②。意为凡是同类的事物，其主要的方面都是相似的，圣人与其他人也都是同类的人。孟子举了例子说，提到音乐，天下的人都期望能够像师旷那样，这是因为全天下人的听觉都是相似的，耳朵对于声音的感觉大致是相似的。这从经验的角度提出了美感的相似性理论。也正是因为"天下之耳相似"，所以才能够通过音乐教育使人完善。

由于音乐具有情感陶冶教育功能，所以可以"明人伦"，"仁之实，事亲是也；义之实，从兄是也；智之实，知斯二者弗去是也；礼之实，节文斯二者是也；乐之实，乐斯二者，乐则生矣；生则恶可已也，恶可已，则不知足之蹈之，手之舞之"③。孟子把"仁""义""礼""智""乐"等结合起来讨论音乐教育，本质上还是儒家的乐教思想，也即通过礼乐教化达到人的完善。孟子"仁言不如仁声之入人深也"④ 更是说明他认为通过音乐获得的情感体验对人的影响要超过言语的说教，从中可以看出其对音乐教育的重视。

4. 荀子的音乐教育思想

荀况（公园前313—公元前218年），战国末期赵国（今山西南部）人，是我国儒家思想的集大成者。他批判地继承了孔子的儒家思想，同时吸取道、墨、法各家的思想精华，形成了自己独特的思想观点。

荀况的音乐教育思想建立在其"人性恶"的基础之上，因此，他更加重视后天的礼乐教育，同时强调礼乐教育的原则，认为乐不能越礼，否则，便是"淫邪之声"。他认为："夫乐者，乐也，人情之所以不免也。故人不能无乐"。音乐抒发情

① 方勇．孟子译注·告子上 [M]．北京：中华书局，2010：213-214.
② 方勇．孟子译注·告子上 [M]．北京：中华书局，2010：220.
③ 方勇．孟子译注·告子上 [M]．北京：中华书局，2010：147.
④ 方勇．孟子译注·告子上 [M]．北京：中华书局，2010：263.

感,使人快乐,是人情所不可避免的情感表露,所以人不能没有音乐,再因其具有"化人"的作用,因此,荀子认为以礼乐行教化是必要而且可能的。但是,荀子同时认为:"乐则不能无形,形而不为道,则不能无乱。先王恶其乱也,故制《雅》《颂》之声以道之。"荀子告诫用乐不能得意忘形,需要一定的形式和引导,人要快乐须懂得礼乐规范。从中又可以发现荀子对乐教内容的规定性。

荀子认为礼乐教育是净化心灵、提升道德修养的重要手段,乐教的目标是培养"君子"。他认为"君子以钟鼓道志,以琴瑟乐心","故听《雅》《颂》之声,而志意得广焉;执其干戚,习其俯仰屈伸,而容貌得庄焉;行其缀兆,要其节奏,而行列得正焉,进退得齐焉"。音乐的作用巨大,可以让人胸怀开阔、心情愉快、容貌庄重得体;音乐节奏使行军的队列有序,进退整齐,对外可用来征讨诛杀,对内可让人相互礼让。而"君子乐得其道,小人乐得其欲","故君子耳不听淫声,目不视女色,口不出恶言。此三者,君子慎之"。

总之,在荀子的乐教思想中,乐教的目的是培养符合儒家规范的"君子",是为了移风易俗。在内容的选择上,荀子重视符合礼乐原则的"雅""颂"之声。"故乐行而志清,礼修而行成,耳目聪明,血气和平,移风易俗,天下皆宁,美善相乐"[①]则是其乐教实施的最高目标。

第二节 "官办"音乐教育机构

自春秋开始,社会文化开始发生转型。西周封建制度的解体使得西周的礼乐制度也发生了重要的转变,音乐教育开始从官属制度中逐渐分离出去。此后,官办的教育机构主要为相关祭祀仪典提供音乐服务人员以及为宴飨活动提供相关的娱乐服务人员的储备,此类教育主要是以传授歌舞等相关音乐技艺为目的,并没有使之上升到政治层面。

自秦统一六国建立了大一统的中央集权制国家后,中国封建社会体制发生了巨大改变。社会的变化导致音乐教育重心发生了"转向",官办"音乐学校"的职能发生了变化,除了要承担一部分训练礼仪活动人员的任务外,主要成了为贵族享乐培养服务人才的场所。

纵观中国古代音乐教育的发展历史,经过了春秋战国时期的社会文化转型后,音乐教育不再承担王公贵胄学习礼仪文化的任务。秦汉乐府的建立是发生变化的显著标志之一。

① 王威威. 荀子译注 [M]. 上海:上海三联书店,2014:225-233.

一、秦汉乐府

《汉书·百官公卿表》中记载，秦朝所设置的官名有"奉常"（之后改名"太常"），主要掌管宗庙仪式中的相关礼仪；此外，还有掌管雅乐的"太乐"以及相关娱乐类音乐的负责机构"乐府"。乐府机构自秦朝开始设立，在考古学上有秦代的"乐府钟"可考。从严格意义上界定，乐府属于官办的音乐教育机构。

事实上，秦汉时期的乐府具备参与祭祀仪典中相关音乐活动的权利，在《汉书》中就有相关的记载，用于祭祀仪典音乐的雅乐中会或多或少地加入俗乐的元素。但这依然没有改变乐府的职能，其职能依然以娱乐性的音乐活动为主。显然，乐府仍然是以教授乐人音乐技艺为主要的教育目的。此外，从相关的史书记载来看，秦汉宫廷中存在的雅乐，以音乐教育为目的的说辞是需要我们仔细考量的。《史记·乐书》中记载，秦二世时，宫廷中的音乐大多是以娱乐为主要目的，李斯也曾劝诫秦二世，让其重视雅乐与音乐教育的问题，并让其远离声色，不然国亡将不远。但是赵高却为秦二世辩解，他的说辞明显就是在为秦二世的音乐享乐找借口。这些都足以表明秦代宫廷音乐的主要功用是娱乐而非行礼乐之教，因此，其音乐教育应属于"艺"体系。

乐府在秦汉时期的音乐教育体系中起了非常重要的作用，那当时的所谓官学中又有多少是关于音乐教育的呢？现存的历史文献比较有限，《汉书·艺文志》中记载："孔子纯取周诗，上采殷，下取鲁，凡三百五篇。遭秦而全者，以其讽诵，不独在竹帛故也。"①

这些记载都可以表明音乐教育也存在于民间的一些私学教育之中。但事实上，这也仅仅是很少一部分的体现。汉代"罢黜百家，独尊儒术"的政策，使得音乐教育并没有足够的生存发展空间。当时也有学者意识到该类问题的存在，之后的学者们也曾不断努力，想要在官学中恢复音乐教育，只是未取得理想的结果。《汉书·礼乐志》中记载，汉成帝时曾得到古磬十六枚。

> 刘向因是说上，宜兴辟雍，设庠序，陈礼乐，隆雅颂之声，盛揖攘之容，以风化天下……成帝以向言下公卿议，会向病卒。丞相大司空奏请立辟雍，案行长安城南。营表未作，遭成帝崩，群臣引以定谥。②

刘向的理想一直都没实现，之后也未使得音乐教育在官学中的地位恢复。在汉代虽然私学比较盛行，但以育人为目的的音乐教育却少之又少。这并非因为社会中

① 班固，撰．颜师古，注．汉书［M］．北京：中华书局，2000：1355－1356．
② 班固，撰．颜师古，注．汉书［M］．北京：中华书局，2000：885－886．

某些人的影响力存在问题，而是自先秦以后社会音乐文化的深刻转型，使得音乐教育从官学中分离了出去。

乐府中的音乐教育活动与官学中的音乐教育形成了较为鲜明的对比，诸多文献史料中对于汉代乐府中的声伎宴乐均有描写。汉代的一些文赋，对于当时的歌舞活动也多有涉及，汉代的后宫之中擅长歌舞表演的乐伎也不在少数。《汉书·东方朔传》记载，在汉武帝时，宫中会"设戏车，教驰逐，饰文采，丛珍怪，撞万石之钟，击雷霆之鼓，作俳优，舞郑女"①，足见其奢侈程度。要想维持这样的宴飨歌舞活动，就需要投入大量的人力与物力去培养相关的音乐人才。这些都是与音乐教育活动密不可分的。

汉代乐府中的乐人主要通过两种来源选拔，第一种是直接由政府相关部门管辖的乐籍制度下的乐人，第二种是来自全国不同阶层的乐人，经过层层选拔进入乐府。这些人在进入乐府之前大多已经具备歌舞等方面的音乐才能。乐府主要教授的是用于宫廷中相关典仪中所需的歌舞作品。乐籍制度下的乐人作为乐府成员，还担负了向乐府内所有乐人教授自己所作音乐作品的职责。

乐府之中很多人都是来自全国各地，女乐是乐府相关音乐活动的主要成员，同时也是当时乐府音乐教育主要对象。当时乐府有800多名乐工，乐府中有的乐官也在担任教师的职位，并进行大规模专业音乐艺人的培养，由此足以见得当时对于音乐人才的需求量之大。从另一层面来说，在系统化的音乐教育体制之下进行专业的音乐教育教学也使得很多乐人的音乐技艺有了很大程度的提高。这也要归功于乐府的教育。

史料记载，乐府中设有大量的"倡""鼓员""竽瑟钟磬员"等，它的音乐教育为汉代的宫廷鼓吹乐培养了一大批乐人。此外，乐府中还有专业的合唱训练，这也是乐府重要活动的一部分。当时宫廷中所演唱的诗歌作品在《汉书·艺文志》中有相关记载，从这些作品的题材与主要内容看，多数为乐府活动中常演唱的作品，这些作品之所以能在众多的音乐作品中被记录下来，也反映了它们在当时是比较有代表性的。这些作品要在乐府以及宫廷中被乐人表演，就需要有音乐教育，通过教育这一活动乐工们能够学会相关作品的表演或者演唱。综上，我们也可以说，这些作品在乐府的音乐教育活动中也具有教材的性质。除相关作品的教学外，乐府中还有相关乐律学知识的传授。

汉代的乐府中，音乐教育活动大多是为当时宫廷中各种的宴飨与祭祀仪典活动提供相关的服务，乐府同时也是培养相关音乐人才的重要机构，其教育目的特别明

① 班固，撰．颜师古，注．汉书[M]．北京：中华书局，2000：2157．

确。一方面，由于一些乐人来自社会，其音乐技艺的学习也都是在社会音乐教育中习得的，因此，乐府教授这些社会乐人宫廷中常用音乐作品的演唱以及演奏。这一点对于我们认识汉代乐府的音乐教育性质有所帮助，还让我们意识到音乐教育之中的音乐多属俗乐。另一方面，桓谭的《新论》中有记载："黄门工鼓琴者，有任真卿、虞长倩，能传其度数、妙曲遗声。"表明当时在宫廷中也会存在传授音乐技艺的机构。"成少伯工吹竽，见安昌侯张子夏鼓瑟，谓曰：'音不通千曲以上，不足以为知音。'"① 又显示出当时对音乐技艺和曲目积累的高要求，从中也可以反映出当时汉代的音乐教育状况。

从文献记载中我们可以了解到西周礼乐制度体制下的音乐教育，"国子"们所学习的音乐基本上都隶属于雅乐体系。至于汉代，音乐教育脱离官学体系，开始转向以俗乐为主要教育内容的发展方向：一是来自社会的乐工一直接受的都是俗乐的教育；二是乐府本身负责宫廷中的宴飨活动以及祭祀仪典中的音乐活动。因此，俗乐的教育也在乐府中占据比较重要的地位。汉代乐府中所教授的内容中包括了来自不同地域的音乐作品。《汉书·礼乐志第二》记载：

> 高祖乐楚声，故房中乐楚声也。孝惠二年，使乐府令夏侯宽备其箫管，更名曰《安世乐》。②

这里提到的"楚声"，就是楚地的音乐，虽用于宫廷之中，但仍属于俗乐范围。比较来说，用于郊祀夜诵中的赵、代、秦、楚之讴，虽两者同属于地方音乐，但因功能上的差异，其教育性质也就发生了转变，成为雅乐的教授领域。诚然，西周与汉乐府中的音乐教育都存在"以俗入雅"的现象，但二者也存在根本性的差别，汉乐府的音乐教育并未对官学有涉及。如汉代的"太乐署"，其雅乐舞人效仿周代，都是贵族子弟，但不属于官学体系中的音乐教育。西周时期的音乐教育其综合性比较高，综合了人的教育与音乐教育，使整个教育变得更为完整。发展到汉代以后人的教育与音乐教育则是分离的，这也正是先秦以来社会音乐文化的转型所导致的。

音乐教育发展到汉代，开始有外域的学员在乐府学习。到西汉时，开始出现与外族的通婚，据《汉书·西域传第六十六下》记载："时乌孙公主遣女来至京师学鼓琴，汉遣侍郎乐奉送主女，过龟兹。"③ 乌孙公主派遣她的女儿回朝学琴，为的就是不让其忘记自己民族的传统音乐文化。据"乐府钟"以及相关文献史料的记载，乐府作为官办音乐教育与管理机构，在历史上存在了200多年，是历史上存在时间

① 吉联抗，译注. 两汉论乐文字辑译 [M]. 北京：人民音乐出版社，1980：117.
② 班固，撰. 颜师古，注. 汉书 [M]. 北京：中华书局，2000：892.
③ 班固，撰. 颜师古，注. 汉书 [M]. 北京：中华书局，2000：2885.

最长的音乐教育机构之一。

秦汉时期音乐教育的发展总体是呈上升趋势的。秦王朝存在的时间较短，它虽然并未在音乐方面留下很多的成绩，但其统一思想以及实施规范化的政策措施包括仿照周朝所建立的"乐府"等，都在音乐思想及音乐教育的发展史上留下了印记。汉承秦制，汉代科学文化的高度发展也为音乐文化的发展提供了契机，乐府获得空前的发展，这一系列变化也使其成为汉代较为重要的音乐教育机构。

二、雅乐教习与教育观念

音乐教育发展到魏晋南北朝时期，延续了秦汉时期音乐教育的基本特点，又兼具其特定历史阶段所赋予它的文化内涵。比如，少数民族人口的迁移活动使得他们的音乐对于汉族音乐产生了一定的影响，音乐教育的相关内容也因此而发生改变。外域音乐的传入，为音乐教育增加了新鲜的血液，从另一方面来说，这也促进了汉族音乐文化与外族音乐文化的融合。以大的社会文化背景为切入点，官学的衰退与雅乐教学的日渐式微与文人阶层中琴学教育的发展形成对比。宗教的传播也同时促进了宗教音乐的学习。女乐依旧兴盛于宫廷和官家娱乐之中，女乐的发展也使得当时的音乐教育更趋向于私学性。此外，战争与贸易往来也为当时的音乐教育提供了更加丰富的素材。

魏晋南北朝时期，宫廷中的雅乐主要是清商乐。清商乐的表演在汉代的宫廷乐府表演中就有出现，张衡的《西京赋》中就有该类歌舞表演的相关描写。此外，汉乐府中还设有专门演奏清商乐的乐工。这些都表明，这一时期的清商乐不管是来自传统清商乐宫调体系的传承，还是来自歌舞表演的传授，都在不同程度上沿袭了汉代的教育传统。也正是因为存在这样的音乐教育，最为传统的民族音乐文化才得以流传下去。

清商署是主要管理清商乐的宫廷管理机构，机构中主要的表演人员都是歌舞伎，她们也是歌舞教育活动中最为重要的参与者。清商乐的表演形式比较受当时统治者的青睐，尤其是东汉末年时期，礼法不严，社会风气也较为随意。比较著名的就是曹操，他本身比较偏好清商乐，并且其很多诗歌作品都被清商乐伎用于演唱，因此，清商署中所传唱的作品也大都属于俗乐的范畴。

到西晋时，依然设有清商署这一机构，这也得益于统治者们对于清商乐的喜爱，包括雅乐机构中的官员以及掌管音乐活动的相关人员，都曾参与过清商三调诗歌作品的创作。在清商署中，许多技艺精湛的乐工参与到音乐教育工作中。据《宋书·乐志》记载："魏晋之世，有孙氏善弘旧曲，宋识善击节倡和，陈左善清歌，列和

善吹笛，郝索善弹筝，朱生善琵琶，尤发新声。"①

文中提到的这些乐工都是清商乐的主要传授者。《宋书·乐志》及《乐府诗集》对当时比较盛行的清商乐作品都有收集。这些作品中也有很多被当作清商署教学所用的教材，被广泛传唱的这些作品或许正是因为当时被作为教材才得以流传。当时清商乐的曲调学习应该都是采用口传心授的方式，其中也有一部分在传教的过程中流传下来。在后世的流传过程中有的被流传至日本等地，这也可以表明当时的音乐教育活动对于传统音乐的保存也起到了至关重要的作用。

南北朝时期，伴随着大规模的人口迁徙，清商乐获得重新发展。宋、齐、梁、陈等朝的宫廷中也都有清商乐的存在，并设有与之相关的音乐管理机构。在之后的战争中，清商乐又得到了不断的传播，并因此获得更多的发展。虽然清商乐的发展环境并不像汉乐府时那般稳定，但南北朝整个社会对于声色娱乐的追求，使清商乐有了自己的发展契机。也正是因为这样的发展模式，宫廷机构中的乐官、乐工以及乐伎才能对清商乐的传播起到一定的促进作用，也才使得清商乐一直被流传至隋唐时期。对于该时期音乐教育的相关活动，相关历史典籍中记载得比较少，在种种原因中不得不提的是，史料的记录者通常专注于音乐作品的数量，但没有重视作品中所承载的音乐教育内涵，这也是值得我们去细细考量的。

魏晋南北朝时期，清商乐的相关活动中所包含的音乐传教行为是相当广泛的，甚至已经超过了汉代。笔者之所以会有此判断，并不是根据史料文献的直接记述，而是通过当时史料中记载的乐人这一社会阶层的发展情况以及社会对于声色娱乐的追求程度来确定的。从清商乐的受欢迎程度就可以推测出整个社会中人们的娱乐已经被乐伎的音乐歌舞表演所替代。这完全可以从文献史料中获得直接证据，上至宫廷下至平民，都尽可能地追求声色的享乐。社会的需求就会促进乐人这一行业的繁荣以及音乐教育事业的繁荣。

魏晋南北朝时期，宫廷雅乐相较于民间俗乐来说，其发展可谓日渐衰落。但雅乐活动中所包含的对于统治者功绩的歌颂，仍可以为其保留一席之地。该时期的宫廷之中，也都还存在着对雅乐的传习，因此，很多有才能的乐官以及乐师都会担任雅乐的传习工作。

太祖以夔为军谋祭酒，参太乐事，因令创制雅乐。
夔善钟律，聪思过人，丝竹八音，靡所不能，惟歌舞非所长。时散郎邓静、尹齐善咏雅乐，歌师尹胡能歌宗庙郊祀之曲，舞师冯肃、服养晓知

① 沈约．宋书·乐志［M］．北京：中华书局，1974：559．

先代诸舞。夔总统研精,远考诸经,近采故事,教习讲肄,备作乐器。①

从该史料看,杜夔在当时不仅担负着创制雅乐的责任,也在负责进行教习方面的培训工作,歌舞的教习也会有专门的乐官以及乐师负责。《晋书·乐志》还记载:"杜夔传旧雅乐四曲,一曰《鹿鸣》,二曰《驺虞》,三曰《伐檀》,四曰《文王》,皆古声辞。"②

这些都属于宫廷雅乐教学中的内容。《晋书·律历志上》中记录有乐官教习的文字,也可以反映出晋代的宫廷中就有乐理学知识的教学。

汉代乐府中的鼓吹乐发展到魏晋南北朝时期,已经被应用于宫廷中的雅乐活动。当时雅乐的传承也主要是依靠宫廷乐师的传授。我们从很多的文献记载中可以了解到当时宫廷中音乐教育的主要方式就是口口相传。在这一历史时期中,很多人致力于恢复雅乐与教习,北魏之初,官方也曾尝试着采取了一些相应的措施。

> 太和初,高祖垂心雅古,务正音声。时司乐上书:"典章有阙,求集中秘群官,议定其事,并访吏民,有能体解古乐者,与之修广器数,甄立名品,以谐八音。"诏可。虽经众议,于时卒无洞晓声律者,乐部不能立,其事弥缺。然方乐之制,及四夷歌舞,稍增列于太乐。③

这段文字讲述的是北魏孝文帝下诏重修雅乐的事。此外,很多大臣也会上奏请求大兴礼乐。但是很多构想并没有被付诸实践,试图在官学中恢复乐教传统的愿望也未能实现。究其原因,在一定程度上也是因为秦汉之后的社会文化环境发生了变化。虽然当时在民间也有音律知识的传习,但是始终都没有得到机会实践,因此都被耽误了。自音乐教育从官学体系中分离出去开始,就早已为此埋下伏笔,很多政治上有关恢复乐教的政策或者建议都无法解决现实问题,故并未起到明显的作用。

综上,我们可以了解到,宫廷雅乐在北魏时期的发展是不乐观的,虽能从相关记载中了解到有一定的遗存,但多数已在流传过程中消失了。

三、隋唐官府音乐教育机构

隋朝建立于公元 581 年,它结束了持续 300 多年的社会分裂,统一了中国,但隋朝仅仅存在了 37 年就被唐朝取代。唐朝是中国古代全面繁盛的时期,由于统治者采取了一系列措施发展经济,同时改革人才选拔制度,经过 100 多年的高速发展,政治开明,军事强大,文化气象恢宏,艺术成就辉煌。

① 陈寿,撰. 裴松之,注. 三国志:卷二十九 [M]. 北京:中华书局,1982:806.
② 房玄龄. 晋书·乐志 [M]. 北京:中华书局,1974:684.
③ 魏收. 魏书·乐志 [M]. 北京:中华书局,1974:2828.

1. 太常寺

太常寺是隋唐时期管辖范围非常广泛的一个机构，据《隋书·百官志》："太常，掌陵庙群祀，礼乐仪制，天文术数衣冠之属。"① 太常寺下属官有博士四人，掌礼制。协律郎二人，掌监调律吕音乐。另有八书博士二人。太常寺统领诸陵、太庙、太乐、衣冠、鼓吹、太祝、太史、太医、廪牺等署。太乐署兼领清商部丞，掌管清商音乐等事。鼓吹兼领黄户局丞，掌供乐人衣服。所以，太常寺中与音乐活动直接关联的是太乐署和鼓吹署。隋朝的太常寺还设有清商署，主要管理教习南朝传下来的清商乐，唐朝时并入鼓吹署。

2. 太乐署（大乐署）

太乐署是太常寺下属的音乐教育表演机构，管雅乐、燕乐，设有令、丞、府、史、乐正、典事、掌固等官职，掌管不同等级的乐人上万人，机构规模庞大。《新唐书》载："凡习乐，立师以教，而岁考其师之课业为三等，以上礼部。十年大校，未成，则五年而校，以番上下。有故及不任供奉，则输资钱，以充伎衣乐器之用。散乐，闰月人出资钱百六十，长上者复繇役，音声人纳资者岁钱二千。博士教之，功多者为上第，功少者为中第，不勤者为下第，礼部覆之。十五年有五上考、七中考者，授散官，直本司，年满考少者，不叙。教长上弟子四考，难色二人、次难色二人业成者，进考，得难曲五十以上任供奉者为业成。习难色大部伎三年而成，次部二年而成，易色小部伎一年而成，皆入等第三为业成。业成、行脩谨者，为助教；博士缺，以次补之。长上及别教未得十曲，给资三之一；不成者隶鼓吹署。习大小横吹，难色四番而成，易色三番而成；不成者，博士有谪。内教博士及弟子长教者，给资钱而留之。"②

从以上叙述可以清楚地看出太乐署在音乐教育过程中，对学制、考核制度、奖惩标准、教学内容的难易程度等方面，都有严格的规定和健全的制度。太乐署中的考核，不仅仅是针对学习音乐的乐人，教导学生的乐师也在考核范围之内。每年对乐师的"课业"考核一次，将考核成绩分三等并上报"礼部"。每10年对担任教职的乐师进行一次大考，根据大考的成绩决定其职务的调整。这种机制有效地促进了音乐教育的良性发展，这在我国古代音乐教育史上是比较罕见的。

3. 鼓吹署

鼓吹署和太乐署相似，也设有令、丞、府、史、乐正、典事、掌固等官职。鼓

① 魏征. 隋书 [M]. 北京：中华书局，1986：511.
② 欧阳修，宋祁. 新唐书 [M]. 北京：中华书局，1975：1243.

吹署的职责为"掌鼓吹施用调习之节，以备卤簿之仪"①，是管理鼓吹乐的单位，主要用在仪仗活动与宫廷礼仪活动之中，因此它所管理的内容除鼓吹乐以外还包括由鼓吹相伴的一些礼仪活动，同时也兼管百戏。鼓吹署中乐人音乐技艺的教习，难度较太乐署应该偏弱。据《旧唐书·百官志》记载，太乐署中不能按规定完成学业的，就要从太乐署调到鼓吹署去学习大小横吹曲。在鼓吹署中，难学的，经过四遍就能学成；易学的，只要经过三遍就能学会。若是达不到这个要求，就是博士也要被贬斥。

4. 教坊

唐代在设太常寺及下属的太乐、鼓吹、清商诸署等传统音乐机构的同时，又创设了教坊、梨园这类新的音乐机构。《新唐书·百官志》记载："武德后，置内教坊于禁中。武后如意元年，改曰云韶府，以中官为使。开元二年，又置内教坊于蓬莱宫侧，有音声博士、第一曹博士、第二曹博士。京都置左右教坊，掌俳优杂技。自是不隶太常，以中官为教坊使。"②

唐高祖时期设立内教坊，主要职责是管理教习音乐、领导教习人员，其目的主要是为宫廷提供娱乐表演，隶属太常寺管理。至武则天时，内教坊改称为"云韶府"，并设有专职的管理者"中官（即太监）"，不再受辖于太常寺，成为独立的宫廷音乐机构。唐玄宗因其自己喜好音乐，对教坊这一宫廷乐舞机构更加重视。

教坊中的歌舞女子，也接受不同的音乐教育。这些歌舞的女子一般都是从民间平民家中挑选的容貌美丽的女子，到教坊中学习音乐歌舞，有宫廷的乐官专门教她们学习各种音乐技能，其中主要器乐专业有琵琶、三弦、箜篌、筝等，俗称为"乐伎"。在教坊中，乐伎根据歌舞技艺的差异分有不同的身份等级，根据等级享受不同的恩赐和待遇，这在客观上会刺激当时的乐伎不断提高歌舞技艺。教坊的薪给费用全由宫廷承担，其乐官与乐人经常接受皇帝的恩宠，只有在国家财政困难时，才不得不削减经费。这也反映出音乐机构的教育活动和表演活动在一定程度上体现了国家的财政状况与文化政策方向。

四、宫廷中的其他音乐传习

隋朝初期，宫廷中就有过重修雅乐的努力。隋朝统治者认为当时的音乐"杂有边裔之声。戎音乱华，皆不可用"③。经过数年努力，最终采取国子博士何妥的建

① 刘昫. 旧唐书 [M]. 北京：中华书局，1986：1278.
② 欧阳修，宋祁. 新唐书 [M]. 北京：中华书局，1975：1244.
③ 魏征. 隋书·音乐中 [M]. 北京：中华书局，1973：351.

议，只用黄钟一宫，不假余律。但根据以"俗"入雅和以"胡"入俗的事实，历史上不同时代、不同地域的音乐逐步被纳入音乐教育的范围，由此导致音乐教育的内容发生了重要的变化。又因为"隋始有雅乐，因置清商署以掌之"，"隋世雅音，惟清乐十四调而已"。这时雅乐的传教及其应用的功能性，便成为雅乐教育行为的本质特征。唐代宫廷雅乐实施中最为重要的音乐教育活动，是对唐初期所谓三大乐舞《七德》《九功》《上元》的教习与排演，其宫廷中的音乐教育活动，也是围绕着这类大歌舞的表演活动而展开的。虽然宫廷雅乐的教育行为并不在官学教育体系之内，但是，在雅乐的具体实施中，有些乐舞的表演也具有一定的社会教育功能。

1. 梨园

唐代宫廷中的梨园一般被视为宫廷中培训歌舞人员的机构，其实梨园是唐玄宗喜好音乐，为方便自己娱乐和演奏其所制新曲而设立的一个音乐团体，其行政编制仍属于教坊。唐代时梨园有三个，最重要的是内廷梨园，由宫廷直接管理，皇帝执教。西京有"太常梨园别教院"，以传习法曲为主，担任一定的演出任务和新作品演奏的任务。洛阳有一个"梨园新院"，以传习和演奏俗乐为主，兼学其他。唐玄宗的音乐造诣深厚，对梨园弟子要求严格。《旧唐书·玄宗本记》记载："玄宗于听政之暇，教太常乐工子弟三百人，为丝竹之戏，号为皇帝弟子，又云梨园弟子。以置院近于禁苑之梨园。"①

从上述描述可以想见梨园传习、演奏水平以及要求之高。唐代的梨园是因唐玄宗对音乐的特别喜好而设，也因唐玄宗从政治舞台的引退而被取消。

2. 燕乐的教习内容

隋唐时期宫廷宴享活动中所用的乐舞，也称为"燕乐"。隋唐"燕乐"根据演奏形式分为坐部伎和立部伎。根据地区来源划分为"七部乐""九部乐""十部乐"的宴乐组成，其音乐大致融汇了三个方面的源流。第一，随着汉族传统音乐发展的不断革新，在隋唐时期得到继续传承的清商乐；第二，以龟兹乐为代表，随着丝绸之路传入的西域各国音乐；第三，在各民族的文化交流中，传统音乐与外来音乐相互碰撞、融合而成的新型乐种，如西凉乐。这也在一定程度上体现了当时宫廷宴乐的音乐教育行为是以多种方式和多种渠道展开的。燕乐的体裁样式繁多，因此，燕乐中的音乐教育活动相当于当时社会音乐教育的缩影。

此外，唐代俗乐调理论曾得到系统的整理，这些理论的传承发展必然有一个较为系统的教育过程，这些理论本身也必然成为音乐家参与的内容之一。这些在《乐府杂录》和东传至日本的唐代乐律学著作《乐书要录》中可以得到佐证。

① 刘昫. 旧唐书[M]. 北京：中华书局，1986：709.

3. 由歌舞器乐创作反映的音乐教育活动

宫廷中歌舞音乐的创作直至表演的最后完成,是与音乐教育行为直接联系在一起的。如著名法曲《霓裳羽衣曲》就是唐玄宗在汲取外来曲调的基础上,给予再度创作的歌舞大曲。《霓裳羽衣曲》规模宏大,形式繁多。唐文宗开成元年(836年),教坊三百舞女表演《霓裳羽衣》;唐宣宗时,宫廷数百人舞《霓裳羽衣》,执幡节,被羽服,分行列队,联袂歌舞。《唐语林》卷七记载:

> 宣宗妙于音律,每赐宴前,必制新曲,俾宫婢习之。至日,出数百人,衣以珠翠缇绣,分行列队,连袂而歌,其声清怨,殆不类人间。……有《霓裳曲》者,率皆执幡节,被羽服,飘然有翔云飞鹤之势。如是者数十曲,教坊曲工遂写其曲奏于外,往往传人间。①

这些表演必然建立在良好的音乐教育的基础之上,当然,作为宫廷大曲的表演,因其表演人员限于宫中乐人,所以传教活动仍属于教坊梨园。

《教坊记》记载的教坊中经常排演的乐舞尚有许多,如《圣寿乐》《伊州》《五天》《垂手罗》《回波乐》《兰陵王》《春莺啭》《半社渠》《借席》《乌夜啼》《阿辽》《柘枝》《黄獐》《拂林》《大渭州》《达摩支》等。

在器乐传教上,燕乐半字谱的应用,为音乐教育活动提供了必要的技术手段。许多名曲正是因为有了曲谱才得以被记录和传承,这也为唐代的音乐繁荣提供了重要的条件。而《教坊录》《羯鼓录》等专著的出现,也为音乐教育提供了更加丰富的教学内容。

唐代教育打破了严格的等级界限,教育面向社会各个阶层开放,普及整个社会。在教育方面,唐政府曾有明确规定:"各里置学,仍择师资,令其教授。"唐代百户为里,五里为乡。按唐玄宗天宝十三年(754年)全国有900余万户推算,则全国共有乡里之学90 000余所。而且在唐代,私人办学兴盛,尤其在开元天宝之际,私塾的数量和质量都很有优势。如此种种使唐代社会的教育具有相当的普及性。

与隋唐社会发展相适应,这一时期音乐活动也广泛展开。唐代诗人王建在《凉州行》中"城头山鸡鸣角角,洛阳家家学胡乐"的诗句即是对当时音乐教育普及程度的真实描绘。此外,在唐玄宗的亲自倡导下形成的"六幺水调家家唱,白雪梅花处处吹"的爱乐局面,更体现了当时音乐教育所具有的全民性、普及性的一面。由此可见,唐代的音乐教育没有专门面对宫廷贵族,也不只是培养专门的音乐人才,它是面向全社会各个阶层的。隋唐乐舞奠基于魏晋南北朝时期乐舞的纷繁复杂,这

① 王谠. 唐语林:卷七·补遗[M]. 上海:古籍出版社,1978:250.

一时期延续前朝而来的胡乐、胡舞，与中原传统乐舞交流融合，不断创新，无论是内容还是形式都呈现出多样化的态势。

结语："官办"音乐教育式微

隋唐时期的宫廷音乐获得了高度的发展，但随着历史的推移，到宋元时代，宫廷音乐逐渐走向衰落。宋元时期，有关宫廷音乐教育的相关活动是燕乐与雅乐的相关教学。教坊与太常寺主要教授重新配曲的古歌，歌词主要采用《诗经》里的内容。在官办的教育中并没有设立音乐学科，《宋元学案》记载了教育家胡瑗实行诗乐教育的情形：

> 先生在学时，每公私试罢，掌仪率诸生会于肯善堂，合雅乐歌诗，至夜乃散。诸斋亦自歌诗奏乐，琴瑟之声彻于外。[①]

宋元时期音乐艺术深入民间，经历明代的进一步发展，到了清代，音乐文化更具世俗化的特点。这一时期，音乐教育仍然被排除在官学教育体系之外，属于专科技艺性质的社会文化教育，其音乐教育活动亦显示出社会性和世俗性。清代的音乐教育活动主要有宫廷音乐教育、琴乐传教及教学理论、戏曲音乐传教及教学理论、音乐思想以及新型的音乐教育等。这些音乐教育活动培养出大量的音乐人才，使得清代的音乐文化多姿多彩。

清代，宫廷音乐活动主要以戏曲和雅乐为主。虽然清代宫廷娱乐活动以戏曲居多，但是，宫廷中戏曲教习行为较少，大多数唱戏的"内廷供奉"是从社会上招来的著名演员。宫廷中音乐教育的主体部分仍然是雅乐教育。清初，统治者为了稳固统治，对宫廷的雅乐活动给予了大力支持。清世祖入关之后，就组织人员将前朝的雅乐进行了整理、修编，并将之用于郊庙祭祀、朝会庆贺。在宫廷中，清政府仍然设置了太常寺、教坊等音乐机构，用于培养音乐人才。在《清史稿·乐志一》中，曾多次提及乐器、乐舞的教习活动。尽管统治者为宫廷雅乐的传习做出了很多努力，但是，与明代以前相比较，宫廷中的音乐教育活动大大减少了，原因主要是音乐教育不在官学教育体系内，当时的律法明确规定包括乐工、乐伎在内的艺人伶工出身的人，是被排除在国家教育体制之外的；另外，清代宫廷中的乐工与民间艺人交往甚多，有些宫廷音乐通过乐工的传承、教习而传至民间。

① 黄宗羲. 宋元学案［M］. 北京：中华书局，1986：28.

第三节 蓬勃发展的"私学"音乐教育

在中国古代社会音乐教育中"私学"盛行,这与中国封建社会的体制有极大的关系。早在汉代,私学性质的音乐教育已较为普遍,这与汉代整个社会的享乐风气有很大关联。不仅宫廷之中歌舞娱乐活动比较盛行,当时的贵族甚至豪绅的家中也有很多钟鼓类的乐器,并供养了许多乐伎。即使是一般家庭的百姓,有时招待宾客时也会有歌舞类的表演节目。以上种种现象都在不同程度上促进了当时音乐教育的发展。汉代私学中的音乐教育大致可分为两类:一类是私家音乐教育,主要是为私家举行娱乐活动培养乐人,属于中间不存在供求关系的教育;一类是专门为宫廷以及达官贵胄培养专门乐人的教育,教育方与需求方之间形成一种供求关系,中间会有人获得利益,具有经营性质。

汉代的皇后赵飞燕以出色的歌舞技艺而闻名,据《汉书·外戚传》记载,赵飞燕在入宫之前就受过专业的歌舞音乐教育,她是在成为名噪一时的乐伎后,才成为宠冠后宫的一代名后的。在一定程度上也可以说,这显示了当时私家音乐教育机构的教育水平。这种私家培养乐伎的做法到了后代更为盛行。向宫廷输送音乐伎人的私学教育,相较于民间自给自足的音乐教育模式而言具有更广泛的社会性。《汉书·外戚传》中有一篇记录,可以反映当时的音乐教育,因其具有纪实性的特点,故有较高的史料参考价值。这段文字详细记录了汉宣帝的母亲翁须成为"歌舞者"以及被卖到太子家的过程。所记均是据翁须母亲王妪口述,由专人记录整理而成。从文中的详细记述可以了解到当时的私家音乐教育所培养的人才究竟是通过何种渠道为社会所用的。从社会层面讲,这种音乐制度比较符合当时的社会需求,其音乐教育的发展也是遵循社会发展规律的。

一、历代琴学传承

自古以来,琴都是琴、棋、书、画四艺之首,文人阶层将琴乐作为一种必须具备的修养。在汉代,琴乐与歌舞娱乐类的音乐相比较,已经具有文人音乐的性质。歌舞娱乐类的音乐活动往往或多或少会掺杂一些经济因素,而琴学活动的参与者自身就已具备文化中的人文特征,并使之成为文人音乐的标志。这一特质并不会因为物质或权力的变化而发生变化。《史记》中记载的西汉文人司马相如,出身寒微,但其因会弹琴,琴艺获得了卓文君的青睐,卓文君于是决定与之私奔。琴对司马相如来说有着不可替代的人文价值,琴艺在当时也是文人所必须具备的人文修养。因此,司马相如所弹奏的琴与歌舞娱乐类音乐活动中所弹奏的琴存在着根本性的差异。

在当时的社会观念当中，琴代表着"雅"，与文人所强调的修养是密切相关的。在文人阶层中也会有琴乐活动，这也赋予了琴学其他音乐活动无法企及的人文意义，并逐渐形成了自己独有的一套琴学思想教育体系。

1. 汉代琴学

汉代的琴学被视为雅乐的范畴，《汉书·艺文志》中就记有多篇琴学作品。宫廷中的琴师大都是来自民间的文人。在汉代，文人阶层通晓琴学的人比较多，因此，文人阶层中的琴学教育从未中断过，并逐步形成了自己的一套传承方式。虽然当时的官学教育中依然没有琴学教育，但很多文人在进入仕途之前就早已具备了一定的琴学修养。琴学教育不仅培养出许多优秀的琴人，很多具备琴学修养的文人，在传统的琴曲、琴学著作和有关琴学思想等方面有不同程度的贡献，这些都属于琴学教育的相关成果。这也足以说明当时社会上存在的琴学教育具有非常久远的传承历史。

很多的琴学作品被流传下去并一直被保留到后世。如蔡邕的《蔡氏五弄》《文王操》等作品，不仅在当时流传甚广，而且还一直传承到了后代。历史上蔡邕的《琴操》虽是后人据传录整理而成的，但从其流传之久远可知，它曾被广泛应用于琴学教育。汉魏之际的琴学发展，也在一方面体现了蔡邕对当时琴学的教育所产生的重大影响。

汉代的琴学教育不仅强调文人的琴学修养，也相当注重琴艺技巧的训练。《淮南子·修务训》中就有当时琴学教育的相关记载："今夫盲者，目不能别昼夜，分白黑，然而搏琴抚弦，参弹复徽，攫援摽拂，手若蔑蒙，不失一弦。"[①] 这一事例虽然是就"盲者"而言的，但也反映了当时弹琴技艺的高超，文中提到的"服习积贯"，也是当时琴学教育中有关琴技训练思想的真实反映。

道德修养是汉代琴学教育思想中非常重要的内容，这也是琴学教育会一直保留在乐教体系之中的原因。汉武帝独尊儒术的政策使得先秦的音乐思想获得了新的发展契机，琴学教育被规范在乐教体系之中，将琴学活动与人的教育联系在一起。从这一层面来说，秦代的琴学思想在汉代获得了更广阔的发展空间。琴学教育自秦代发展到汉代，逐步形成了较为完整的思想教育体系，我们需要明确的是，这一思想教育体系是在文人阶层的音乐观念当中逐步确立起来的。这一思想虽然来源于儒家礼乐教育思想，却是在文人阶层道德修养的传教之中发展起来的，并且开创了从属艺术范畴的这一教育体系。这都与汉代独尊儒术的大的文化背景有很大的关联。

琴学教育在汉代已经被作为"育人"的一部分。因为承袭了前代的雅乐观念，故称琴为"雅琴"。因此，其与"俗乐"对立，因为在汉人的传统观念之中，"俗

[①] 刘安. 淮南子[M]. 南京：凤凰出版社，2009：283.

乐"并不能作为教育之用。汉人的很多琴论都体现了"雅乐"即为"正","俗乐"即为"淫"的思想。这与琴学教育中的"雅""俗"观念是非常密切的。汉代的琴学思想还包括"琴之为言禁",它是立足于音乐行为规范所提出的一种准则。

汉代的琴乐虽属于雅乐体系,却没有被应用于祭祀仪典,亦不属于宴飨类音乐。从教育层面来看,它是脱离了官学体系的"雅"乐,并且是不受社会地位、经济地位或者其他方式制约的一种音乐活动。其独特的人文意义体现在,通过对琴的学习,文人可以将自己的情感在琴曲作品中有所寄托,并使之与自身的为人处世相统一,尽量做到不骄不躁,好礼不已。通过对琴的学习,可以培养自身的学术修养,因此,在汉代的琴学教育中道德教育与情感教育是相辅相成的。汉代的琴学虽然没有官学体制的规范,但并没有因此而流于空泛,而是一直处在一种自律之中,使人的审美与意志得到融会贯通,从而在真正意义上达到乐教的目的。

2. 魏晋琴学教育

魏晋南北朝时期的琴学教育活动较为丰富,当时琴乐的传承方式主要有两种——琴学世家与老师传授。对于琴艺的传授主要是琴曲与琴谱的教授,再就是有关琴学著作方面的撰写。这一时期,琴学教育也开始朝正规方向发展,从而为后世琴学的发展奠定了良好的基础。琴乐在当时已经成为文人阶层不可少的一种文化象征。秦汉以来,琴学教育作为中国古代音乐教育的一种特定形式,在一定程度上弥补了官学对音乐教育的缺失,使得各领域的音乐教育之间形成一种相互补充、相互完善的关系圈。嵇康、阮籍、蔡邕等琴学大家对琴学的传播所起到的作用是不可替代的。琴学教育重在表现文人的修身之道而不是仅仅侧重于其弹琴技艺,即侧重于弹琴者是否可以在弹琴的过程中自娱自得。如《蔡氏五弄》与《嵇氏四弄》等都是当时所创作的比较著名的琴曲,当然也有一些改编过的琴曲,如《碣石调·幽兰》就是来源于汉魏时期相和大曲的音乐。这些琴曲的广泛传播,在一定程度上体现了琴学的传教在私学中的教育特点,其发展之繁荣表明了当时琴学教育的广泛性。这也表明,魏晋南北朝时期的琴学教育要远远超过秦汉时期,并形成了该时期特有的教育格局。琴学的传承也不仅仅是技艺方面的传承,还体现在琴学修为方面。也就是说,除了琴艺的传授外,还包括教人的意义。后世将"琴"放在"琴、棋、书、画"四艺之首与该时期所产生的教学成果有直接的关系。

汉魏以来,因为琴学的兴盛,为了满足实际教学的需要,琴谱便应运而生。最早的琴谱是用文字表示的,在一定程度上满足了教学发展的要求,后来为了便于识谱,其记录方式也在不断地发生变化,尽管并没有完全脱离文字记录的窠臼,却推动了琴学教育的发展,也使得琴学教育更为普遍,在客观上促进了琴学文化的传播。

3. 隋唐琴乐教育

作为传统音乐的一脉，隋唐时期的琴乐活动始终具有自己独立的音乐品格。这也使得琴乐的传教在当时的音乐教育活动中保持了自身的人文特征。

隋唐琴乐教育的发达，体现在琴家的传教与创作的活跃、琴曲的广泛流传和记谱法的创新等方面。比如隋唐名琴师赵耶利（563—639年）在琴乐传教中整理修订琴谱并用于教学。赵耶利"所正错谬五十余弄，削俗归雅，传之谱录"，这"五十余弄"中就包括《蔡氏五弄》《胡笳五弄》，用当时的文字谱记录，现存于唐代手录的《幽兰》卷中。《唐志》中列有他所撰的《琴叙谱》九卷、《弹琴手势图谱》一卷，《宋志》中又有他的《弹琴右手法》一卷，虽然今均已佚，但仍可见其琴学理论流传之广、影响之大。他所传的弟子均为一代名手，有宋孝臻、公孙常、濮州的司马氏等。

晚唐著名琴家陈康士，字道安，师从东岳道士梅复元。他对传统琴曲的学习不墨守成规，有着个人深入的研究和体会。在演奏上，他提倡要有自己独立的见解和风格。在创作上，他创调共百章，并首创类似诗歌小序的"短章"以为"引韵"。这种琴曲前加有"短章"的体制，对后世影响很大，明、清以来一直沿用。陈康士编辑了大量琴谱，留下了《离骚》《九弄》《广陵散》等琴谱。他批评照搬的教学方式，主张学生应该在学习老师的前提下有自己的独特感悟。这也体现出唐代琴人学习的创新精神。

唐代在记谱法方面产生了由曹柔首创的古琴减字谱，以此来代替之前的文字谱。减字谱的创立使琴乐得到更为广泛的传教，并有利于琴曲的学习和保存。更多的文人习琴的行为，也成为私学中"育人"教育的一部分。

4. 宋元琴乐传习

宋代，琴学依然作为一个相对独立的教育分支继续发展，并一直致力于人的教育而并不仅仅是艺术层面的教育。不管是宋代还是元代的琴人，都存在专业琴人与文人琴人之分。在宋代存在着一个琴僧系统，他们通过师徒之间代代传教，在当时古琴的发展中占有重要地位。在这一系统中就存在音乐教育，不断的琴艺传授也使得这一系统在北宋存在了百余年之久。他们不仅有高超的演奏技巧，在琴学理论方面也有著作。《琴史》中都有关于此的记载。则全和尚所著《则全和尚节奏指法》一书阐述了其对古琴演奏理论的见解，他在当时所传授的琴曲也受到很多人的喜爱。随着琴僧们名气的增加，很多贵族开始请这些琴艺高超的琴僧演奏。

南宋时，临安成为当时中国的文化中心，很多著名的琴师都出自这里（也就是后来的"浙派"），其中比较著名的有郭楚望，他在传统琴曲的基础上做了改进，创作出了具有自己特色的琴曲。因为当时各种客观条件的限制，琴曲的教学只能是师徒之间的口传心授。这些琴曲又通过他的学生传承下去，"浙派"的琴曲因此得以

一直影响后代。由此可见琴学教育在音乐传承中的重要性。

除此之外就是一些文人琴师。在北宋时期，很多琴师与文人之间的交往较为密切，琴人作曲，有文人填词进行共同创作，《胡笳十八拍》就是当中的代表作品。欧阳修、苏轼等人都曾为很多琴人的琴曲作品填过词。

元代时，专业琴人中比较具有代表性的是宋伊文，他在幼年时期就受过严格的古琴演奏训练，虽然之后曾报考功名未果，但他高超的演奏技巧依旧让很多人为之叹服。文人琴人中耶律楚材曾弹奏过大量的琴曲，在他的文学作品中也有很多关于琴学的论述，为我们了解当时的音乐发展留下了珍贵的材料。

综上，琴学的发展也说明琴学教育并没有因为朝代的更替而发生根本性的改变，它依然按照自己独有的方式继续发展。

二、市民音乐带动下的社会音乐教育

音乐教育发展到宋元时期，总体趋势依然承袭隋唐时期，但相对于音乐教育体系来说内容更加丰富，教育的种类也更加多样。从教育制度层面来说，宋元时期的音乐教育制度基本沿袭了唐代的，在教育体制方面并没有突破性的发展。然而在宋元时期出现了一个新的社会阶层——市民阶层，由于市民音乐的繁荣，宋元音乐文化开始出现历史性的转折，音乐的发展开始由宫廷转向民间，音乐教育的性质也发生了根本性转变，由贵族化向平民化转变。需要特别指出的是，在此期间，音乐教育开始进入市民生活，与人们生活的关系变得越来越密切。在这样的历史背景之下，宋元时期的社会音乐教育开始逐步发挥其功用。因此，宋元时期的音乐教育方向开始趋于民间性教育。

1. 民间音乐教育

宋元时期，音乐教育沿袭了前代的传统。一些贵族及官员家里会有很多歌舞伎，这些歌舞伎之间也会存在音乐教育。随着音乐重心的转移，市民音乐逐渐发展壮大，民间音乐教育行业尤为兴盛。

市民阶层的兴起使得宋代的瓦肆勾栏特别普遍，其规模也越来越大。北宋时，仅据《东京梦华录》的记载，汴京就有瓦肆8处，其中勾栏就有50多座；几个规模较大的乐棚，可以容纳数千人同时观看。南宋时勾栏瓦肆发展得更为兴盛，不仅存在于大城市中，很多小的城镇也有瓦肆勾栏，这种情况一直持续到元代。瓦肆勾栏内的表演种类也非常丰富，与音乐有关的艺术形式有诸宫调、杂剧、小唱、嘌唱、影戏、舞旋等，其中有很多艺术形式都是由宋人创作的，而且不同的艺术种类之间都有比较细致的分工，不同的表演门类有专门的表演师傅负责教授。因为瓦肆勾栏是较为固定的演出场所，没有特殊情况的话，一般每天都会有演出，依靠丰富多彩

的节目表演和多彩绝伦的演技来吸引观众。

瓦肆勾栏受宫廷管辖，其中一些比较出众的艺人也会到宫廷中演出；相应地，宫廷中的一些乐人也会到瓦肆勾栏中表演。这样，瓦肆勾栏艺人与宫廷乐人之间的音乐交流对双方表演技艺的提高都有很大的帮助。一门表演技艺要想传承久远，就离不开教授，有师承关系的地方就存在教育。瓦肆勾栏的盛行需要有大量艺人来满足表演的人数需求，不同表演艺术类别都会有专业的老师进行培训，这就在一定程度上促进了音乐教育的发展。为了以后可以登台表演，艺人们从小就被送进相关的培训机构学习。技艺比较高超的艺人会有自己固定的演出场所，专业能力相对弱的艺人则会一直流动演出。这在一定程度上也会形成一种专业能力的竞争，有了竞争就会存在音乐教育市场。市民音乐的发展一方面促进了当时音乐教育的发展，相对的，音乐教育的发展也为市民音乐提供了一定的后备力量。

经济与科技的发展使得很多音乐教育类书籍得以出刊，民间艺人自行组织的书会也就应运而生。书会会为一些说书人以及戏剧表演者撰写脚本，参与者大都是有一定学识的文人，也有不少有表演经验的艺人。这也是宋元时期民间音乐繁荣发展的成果，书会对于很多音乐类表演节目的质量有很大程度的提升作用。

2. 宋元戏曲音乐教育

在宋元时期，随着瓦肆勾栏等娱乐活动场所的大肆兴建，宋代曲子开始盛行。宋代曲子的发展建立在对隋唐音乐文化继承的基础之上，曲子的繁荣发展对社会音乐生活产生了较为广泛的影响。不仅是专业的乐人，很多业余的音乐爱好者也会参与到曲子的创作中，很多作品都是来自人们即兴的填词演唱，从这可以看出当时自由的社会音乐风气。这样的社会风气也为音乐教育提供了充足的发展空间，市民可以根据自己的喜好去选择想要学习的音乐种类，其体裁形式的划分也使音乐教育的内容更加丰富。宋代有很多优秀的词曲作家和作品，就相关史料来看，仅两宋时期的词曲作家就有200余人，仅使用的词牌就有800多个。由于词牌在流传过程中肯定会有所遗失，这个数字必定不是当时所有的词牌数量，但也已十分可观。这些词牌的传承也必然伴随着音乐教育活动。

宋元时期的戏曲音乐也得到了一定程度的发展。杂剧是戏剧艺术形式的一个统称，宋代的开国皇帝赵匡胤就曾在宫廷内观看过杂剧的演出，可见杂剧在当时的影响之大。

> 散乐，传学教坊十三部，唯独以杂剧为正色。旧教坊有筚篥部、大鼓部……舞旋色、歌板色、杂剧色、参军色。[①]

① 耐得翁. 都城纪胜［M］. 北京：文化艺术出版社，1998：84.

上面的这段文字是《都城纪胜》记载的有关书会的传教情况，这类音乐教育活动使戏曲本身得到了丰富与创新，在此基础上，增加了其艺术表现力。音乐教育还为杂剧与散乐团体培养自己的传承人提供了便利。至南宋时期，杂剧已具有一定的影响力，并且其发展已有超过歌舞音乐的趋势。在宋元时期的各类音乐教育活动中，逐渐开始出现有关戏曲音乐的教育活动。

宋元时期的声乐延续了之前的繁荣趋势，并继续发展。声乐教育理论也随之取得了相应的进步，很多文献史料都有相关记载："忙中取气急不乱，停声待拍慢不断。好处大取气流连，抝则少入气转换。"这是宋代张炎在《词源·讴曲旨要》①中做过的相关记录。文中对于声乐演唱中气息的运用和演唱中延长音的处理以及如何规范地唱字等做了分析。此外，沈括的《梦溪笔谈》也有关于声乐教学理论的描述。

杂剧发展至元代已经进入成熟期，无论是表演杂剧的艺人人数还是杂剧的剧目数量都显著增多，在音乐、剧本、表演方面的规定也变得越来越严格。关汉卿、马致远、郑光祖、白朴就是当时最有代表性的元曲作家。从音乐教育的内容来看，宋代主要是以杂剧为主，杂剧发展到元代以后，其教育的内容有所拓展、延伸，变得更加丰富，《琵琶记》就是其中较为典型的代表。杂剧发展到元代以后，政府曾对其教育活动进行了压制，在《元史·刑法志四》中可以找到相关记载："诸民间子弟，不务生业，辄于城市坊镇演唱词话，教习杂戏，聚众淫谑，并禁治之……诸弃本逐末，习用角抵之戏，习攻刺之术者，师弟并杖七十七。诸乱制词曲，为讥议者，流。"②

元代燕南芝庵的《唱论》中有关声乐演唱理论的论述，对于当时的声乐演唱者具有非常大的指导意义。这些理论也大都是将演唱实践归结为精炼的理论知识，再给他人提供借鉴。这类论著也成为当时音乐教育的教材。科技的发展使得很多音乐教育类书籍得以出版，刊行之后的书籍在一定程度上扩大了其影响力，人们对于音乐教育的重视程度也因此而大大提升了。此外，相关的乐律学、乐理学理论及器乐制造水平也有很大的提升。这些都为当时音乐教育的发展与音乐教育内容的丰富提供了很多的便利。

宋元时期注重音乐教育的方法，提出音乐教育与文化教育一样，应该遵循因材施教、循序渐进的原则；在音乐教育的过程中，应该从学生的立场出发考虑其主观能力，不要讲求速度，稳中求胜才是关键。我们从宋元时期的很多音乐著作中可以

① 注：《词源》分为十三个部分，上卷是音乐论，其论词律尤为详赡；下卷为创作论，所论多为词的形式。
② 王利器. 元明清三代禁毁小说戏曲史料［M］. 上海：古籍出版社，1981：3.

看出，很多著作都是作者经过不断的实践检验后总结出来的经验。因此，音乐教育不应该只注重理论知识的学习或者只注重对实践的探索，而应该将两者加以结合，将它们综合运用到音乐教育之中，只有这样才能培养更多的全面的音乐人才。

3. 清代戏曲音乐教学理论成果

清代戏曲音乐的理论著作颇丰，大多集中在对戏曲声腔乐调的创作和表演方面。这些理论成果中有不少是戏曲音乐教育理论的提炼和总结。比较著名的戏曲论著有李渔的《闲情偶记》、徐大椿的《乐府传声》、黄幡绰的《梨园原》等，这些论著从不同方面来进行论述。如李渔的戏曲论著《闲情偶记》中《词曲》《演习》为研究戏曲艺术表演心得；徐大椿所作戏曲音乐论著《乐府传声》，着重于研究戏曲的唱法，对当时以及前人戏曲音乐演唱与教育理论进行了总结，这部著作受到后世曲坛曲家们的推崇。黄幡绰的戏曲著作《梨园原》是我国古代唯一一部以谈论表演艺术为主的理论著作。

在清代戏曲音乐理论成果中，曲谱的汇编、整理是非常重要的。这方面比较有代表性的有昆曲宫谱《九宫大成南北词宫谱》《纳书楹曲谱》《遏云阁曲谱》等。《九宫大成南北词宫谱》由清庄亲王允禄奉乾隆皇帝之命编纂，全书共82卷，以曲牌为单位，共收有4 466首曲牌。《纳书楹曲谱》是昆曲"清唱"曲集，共收录元明以来流传的曲段353套、《西厢记》全谱收曲词、汤显祖《玉茗堂四梦》等。《遏云阁曲谱》是清代流传最为广泛的曲谱，所收曲谱多为当时戏班教习、演唱的剧目，有很强的实用性。

清代戏曲音乐的教育活动以戏曲班社中的传教活动为主，其教育大致包括两方面：一是新戏的音乐教习；二是戏班中为培养后继者而进行的教习活动，培养的对象大多是少年儿童。戏班中也有专门培养"童伶"的科班，该培养方式带有师徒相授的性质，在角色的选择和教学规模上，比以往更具有"专科"教育的性质。《品花宝鉴》载："京里个甚么四大名班，请了一个教师，到苏州买了十个孩子，都不过十四五岁，过有十二三岁的，用两个太平船，由水路进京……在运河里，粮船拥挤，就走了四个多月。见他们天天的学戏，倒也听会了许多。"①

从上述材料可以窥见清代戏曲音乐教育中"童伶"科班教育的情况。在戏曲音乐声腔的传教过程中，还有一种"窜行"的声腔教习现象，如汪桂芬、谭鑫培都是在师承之外兼习诸家诸角唱腔的过程中博采众长而自成一派的。

清代地方戏曲的繁荣和兴盛，与戏曲音乐的教育活动也是分不开的。以汉调二黄为例，清道光十九年（1839年），在安康、汉中和邻省演出的就有16个班社。咸

① 陈森. 品花宝鉴：上卷［M］. 西安：陕西师范大学出版社，2001：19.

丰初年，紫阳县篙坪人杨金年延聘名师（湖北人）在汉中西乡县开设科班授徒，此后各地共办科班至少有十六七科，湖北范仁保也于此时率班入陕演出，并在安康兴办"瑞""彩""方""盛"四科，为汉调二黄培养出不少艺人。这些艺人的演出和传艺活动，远及川、鄂、豫等省。①

站在统治者的立场，他们除了关注音乐的政治影响力之外，还开始强调音乐的娱乐功用和审美价值，音乐已经不单单只是作为简单的具有政治教化意义的工具，也开始注重娱乐性。这一变化不仅丰富了人们的日常生活，在很大程度上也促进了私学中音乐教育的发展。

三、清代琴乐的传教与教学理论

清代是我国琴乐传授的高峰时期，这一时期，不仅琴乐在文人中广泛传播，而且产生了至今仍有影响的琴乐教学理论。《琴史初编》载：

> 清代的琴人很多，仅见于记载的就超过千人，其中以经济文化发达的吴越地区最为集中。一些成就较高，影响较大的琴家多出在这一地区。他们继承了明代琴人的传统，不少同好者朝夕相处，互相切磋，共同研讨；有的定期聚会，组成琴社，经常交流观摩；有的遍访外地琴友，广泛吸收各家之所长，不断丰富提高自己的演奏。一些知名琴师在子弟和琴友的帮助下，辑印了自己的传谱。清代编印的谱集超过明代一倍以上，有些流行的版本多次再版，同时还有不少未及刊印的抄本、稿本传世。这些情况都说明琴曲艺术，在当时具有广泛的群众基础。②

上述材料体现了清代琴乐活动的广泛性以及琴乐教育的普遍性。

清代的琴学传教不仅传授演奏技巧，还包括观念行为的传授。明末清初的琴人韩畕就是一位将琴视为人格象征的琴家，如果在他弹奏曲子的过程中有听者谈笑，不重听琴之礼，他即推琴而去，不再弹奏。正因为此，他终生穷困潦倒。清代的琴学教育对日本的琴学也产生了深远的影响。1677年，杭州永福寺住持（清初琴家）蒋兴铸因避乱东渡日本，带去了五张琴以及《松弦馆琴谱》《理性元雅》《伯牙心法》《琴学心声》及自己撰写的《谐音琴谱》。在日本，医生入见竹洞、幕府旗下志杉浦琴川等向蒋兴铸学琴。琴川又将中国的琴学传给小野田东川，东川又以此为业继续传授中国琴学。在古琴流派中，广陵派在琴乐教育上影响较大，其创始人徐长遇将他的琴艺传给了长子徐祜与三子徐祎，二人就是以琴艺倾倒四座，一时京师盛

① 中国大百科全书：戏曲曲艺[M]. 北京：中国大百科全书出版社，1993：107.
② 许健. 琴史初编[M]. 北京：人民音乐出版社，2009：151-152.

传"江南二徐"。之后徐祎又将琴艺传给其子徐锦堂，徐锦堂又将琴艺传给了广陵派鼎盛时期的吴灴。吴灴学琴特别专心，他吸收各种琴学理论，研习琴曲，并编有琴曲82首，名为《自远堂琴谱》。吴灴又将琴艺传给了弟子先机和尚，之后又传给扬州建隆寺的方丈汪明辰。汪明辰平生经常收琴徒，人数众多，其入室弟子有秦淮瀚和丹徒羽士袁澄。由此可以看到广陵派的一个脉系，其中既有文士之间的传教，又有文士与僧人以及僧人之间的传教。

清代的琴学教育理论甚多，有的专谈琴学教育理论，也有在其他方面涉及琴学理论者。不论是哪一种，都对清代的琴乐发展提供了有力的支持。如蒋文勋在《二香琴谱·自序》中谈学琴的"虚心"时，提及他的老师韩桂"凡是遇到名家，一定会虚心请教"，并进一步总结。蒋文勋还悟出了学琴如果不能得其门、登其堂、入其室，是无法知道其中的无尽宝藏的。在弹琴技艺的训练与得其曲意的关系上，他引用了老师韩桂的话——"汝老老实实弹去，工夫既到，纯熟之后，有不期然而然者"来说明经过认真学习技巧纯熟之后，自会"有不期然而然者"；同时他还讲到了"匠才"与"艺才"的不同，即学琴首先要有自己的"心得"而不是"摹拟"，这样才能得到琴曲的真意。

在《二香琴谱·琴学粹一言》中，蒋文勋不仅从教学的角度对弹琴的技法做了详细的阐释，而且还从琴乐审美的角度谈演奏技术的处理，将琴的音色与书法相比较，提出了"指下之有绰注，犹写字之有牵丝侧锋也"的美学思想。这些都极大地丰富了其琴乐教育理论。

在清代众多的琴学教育理论中值得一提的是祝凤喈的《与古斋琴谱》暨《与古斋琴谱补义》。这两部著作谈及琴学理论的各个方面，其中涉及琴学教育理论的有"按谱鼓曲"中"心""手""耳""目"的配合应用，不同师传曲谱、指法的不同以及"按谱鼓曲"与"留神习听"的关系等。另外，祝凤喈对琴曲弹奏的音调、节奏等做了详细的论述，同时还提出了"修养鼓琴"的美学思想。在琴学传教中，他还提出，除修身养性外，"教学相友、以道合言，非以艺玩言也"，认为琴的教育是在志同道合者之间进行的，而"非以艺玩言也"。祝凤喈还对"计认金资，是以货取"的教琴行为予以了批判，认为这违背了琴道之本。

清代琴学教育中，琴谱的编订也是非常重要的部分。许多琴乐的传教经验与心得、风格流派特征以及与之相伴随的琴学审美思想，都是通过具体曲谱的编撰而体现的。以《五知斋琴谱》为例，该谱浸润着各琴派传教中的各类教学、演奏经验。因此，这本谱集的流传也不限于某琴派，而是被许多琴派所接受、采纳，在琴乐教习中发挥了很大的作用。

中国古代音乐教育将培养实用型人才作为主要的教育目标之一，由此在历代均

产生了一些应用型的音乐教学理论,这成为中国古代音乐教育理论中的重要一支。

结语：中国古代音乐教育特质

中国的封建社会十分漫长,朝代的更迭、社会政治制度的变化、一定时期经济的发展都会对当时的音乐教育产生非常大的影响。在一定程度上,统治阶层对音乐的态度决定了音乐教育的大致发展方向。

中国古代音乐教育的发展有其自身的特点,音乐教育与其所处时期的制度息息相关。其中,多元音乐教育观是一个显著的特点。

一、多元音乐教育观

有人认为音乐教育发展到魏晋南北朝时期就已经开始呈衰落趋势,其实不然,当时特殊的政治格局,使得这一时期的教育思想趋于多元化。各种教育思想之间的相互借鉴,对传统的音乐教育思想造成了一定的冲击,这些多元的教育思想也被后世的人们所继承。

1. 魏晋琴学中的音乐教育思想

魏晋南北朝时期处于"私学"音乐教育发展的高峰期。尤其是在琴学方面,实践非常广泛,与之有关的教育思想也开始不断涌现。比较有代表性的就是嵇康的"声无哀乐论"思想。嵇康提出,音乐是由人的"心"来决定的。这与靠音乐去引导人们情感的传统儒家理论是背道而驰的。嵇康在其所著的《声无哀乐论》中非常鲜明地表达了自己的音乐思想。嵇康的音乐教育思想来源于他对音乐教育实践的不断总结,而这也是对儒学影响下传统乐教思想的一次解放。嵇康"礼乐刑政"并举的音乐思想不仅对当时社会中的音乐教育有一定的影响,也对之后的音乐教育影响深远。嵇康的"声无哀乐论"学术思想的传播,在一定程度上对于当时的音乐教育起到了促进作用。需要说明的是,嵇康音乐教育思想正是在音乐教育广泛普及的大背景之下产生的,这也表明音乐教育发展至此,已经得到了更深层次理念化的实践与延伸。

此外,阮籍的教育理念认为,音乐教育在国家治理中是必不可少的,需要用"正乐"来规范人们的内心,通过音乐教育来抵制"淫"声对于社会的不良影响,他还在此基础上提出了很多规范地方音乐教育的观点,从而使得这一时期的音乐教育思想深刻地影响到社会生活的各个方面。

综上所述,魏晋南北朝是我国音乐教育发展的重要时期,音乐教育体制的确立也经历了种种波折,但最终还是确立了多渠道办学与多学科并举的教育格局,并逐

渐取代了汉代音乐较为单一的教育模式。这也是符合社会发展趋势的，音乐教育所包含的教育功能是多元的，也是符合个体发展总体趋势的。魏晋南北朝的音乐教育正是从这一点出发，对其音乐教育制度进行了全面革新，在内容上做了补充，并且拓展了其社会功用，使人的发展越来越适应社会的多元化。从这一点看，魏晋南北朝时期音乐教育的发展要远远高于秦汉时期。

2. 王通的音乐教育思想

王通是隋朝著名的教育家，其所著《续六经》为模仿《六经》而作。唐末文学家、思想家皮日休曾把王通比作孔孟，认为他培养了许多杰出人才，如房玄龄、魏徵等。王通是直接继承了先秦的乐教思想的，他在继承先秦儒家乐教传统的基础上将《六经》作为主要思想内容。

> 子在长安，杨素、苏夔、李德林皆请见。子与之言，归而有忧色。门人问子，子曰："素与吾言，终日言政而不及化；夔与吾言，终日言声而不及雅；德林与吾言，终日言文而不及理。"门人曰："然则何忧？"子曰："非尔所知也！二三子皆朝之预议者也，今言政而不及化，是天下无礼也；言声而不及雅，是天下无乐也；言文而不及理，是天下无文也。王道从何而兴乎？吾所以忧也。"①

在王通的观念中，谈国家政事必谈礼乐教育，谈为邦之乐的实行必谈雅乐的实施，谈礼乐制度必谈道德伦常之理；否则便是无"礼""乐"，礼乐典章制度也就失去了存在的意义。可见其音乐教育观是以原始儒家思想作为礼乐思想的本源，主张在礼乐教育中实施雅乐、完成道德修养。王通非常重视教育，认为只有教育才能使人成才。在王通的观念中，礼乐是国家施政的大事。他所主张的是在礼乐教育中实施雅乐，完成道德修养。也正因为此，作为传承礼乐的音乐教育必然在其思想中占据重要地位。

3. 白居易的音乐教育思想

白居易为唐朝著名诗人，爱好音乐，能弹琴，并且具有相当的音乐审美鉴赏力，其言论也常常涉及现实音乐生活和礼乐教育等方面。他创作了"千古第一音乐诗"——《琵琶行》。他认为礼乐教化是治国之本，只有通过学习，才能达到教化人民的目的。

白居易认为音乐作品的内容同诗歌一样，应成为现实政治的"反光镜"，内容的本质是重要的，形式是次要的，形式是为内容服务的。他认为艺术应该具备真实

① 陆学艺，王处辉. 中国社会思想史资料选辑[M]. 南宁：广西人民出版社，2006：297.

性，反映真事，抒发真情。他强调"乐德""文义"，即内容的决定性作用。他认为，欲达音乐教化之目的，不是改换乐器，不是弃古颂今、变易曲调与纠正声音，重要的是"善其政""和其情""乐其声"。

白居易认为：雅乐是一个传统，是统治阶级的传世之宝，抛弃传统社会就会发生动乱；雅乐庄严肃穆，更适合先王制礼作乐的本意；雅乐优美动听，生动活泼，可以满足不同阶级的审美需要；它来自生活又反映生活，是理想生活的写照。他反对形式主义的礼乐教育，提出礼乐教育要注意实效，不能背离古调本意。

4. 宋元时期的音乐教育思想

宋元时期的音乐教育思想比较注重教育的目的与作用，这一点在朱熹的教育思想中体现得尤为充分。他所秉承的就是儒家传统的教育思想，认为教育的目的就在于"存天理，灭人欲"。他将教育分为两个主要阶段——小学与大学，在小学阶段需要学习练书、礼乐，大学阶段开始修身、正心、明理，只有这样，最终才可以实现"止于至善"的教育目标，在音乐教育中亦是如此。

此外，还有王守仁的音乐教育思想。王守仁是唯心主义教育思想的典型代表，他除了因材施教与循序渐进的教育原则外，还讲求知行并进。在当时儿童教育方面，他还提出了自己的一些看法。他认为儿童属于人们成长的初始阶段，就像草木成长之时，呵护它，它就会成长得好；反之，就会生长得不好。儿童教育亦是如此，欲让儿童朝好的方向发展，就需要在其成长阶段用诗歌进行引导、习礼。从这里也可以看出，当时的音乐教育在儿童阶段就已经开始实践。他认为：

> 凡诱之歌诗者，非但发其志意而已，亦所以泄其跳号呼啸于咏歌，宣其幽抑结滞于音节也。[①]

也就是说，音乐教育不仅可以正确引导儿童的内在志向，还能通过音乐所特有的韵律、节奏帮助他们发泄其成长过程中相对负面的情绪。接受音乐教育可以陶冶性情，这在当时已被广泛的认可。

二、音乐交流对音乐教育的影响

中国古代音乐交流渠道通达，从汉朝起，中原地区的汉族文化就沿着"丝绸之路"传入西域，由此开始，中华文明与各种"异域"文化产生了广泛交流。而在魏晋南北朝时期，中外音乐交流达到了高潮，大量不同国家和地区的音调、乐器融入中华民族的音乐文化，现在已成为我国民族音乐家族中的成员。这也是中国古代音

① 王阳明，撰．邓艾民，注．传习录注疏［M］．上海：古籍出版社，2015：175．

乐教育的另一个显著特点。

1. 中外音乐交流的第一次高潮和影响

魏晋南北朝时期，由于多战乱，因此处于一个政局比较动荡的时代，整个社会教育方面的发展也都比较缓慢，不论是官学领域还是社会私学领域的教育，涉及音乐的都比较少。这一时期，在宗教领域中，音乐教育寻得了发展的一席之地。统治阶级希望通过宗教来加强自己的统治，而当时的宗教为了更好地传播，便在宗教音乐中加进了民间音乐的元素。这样的发展模式就使得宗教界存在着一批有一定音乐素养的乐人，他们不断积累着自身的教学经验。随着社会变革的发生，不同地域之间音乐文化的交流与相互借鉴，也为之后传统音乐教育的发展奠定了坚实的基础。

魏晋南北朝时期的中外音乐交流要远超汉代，并为唐代音乐的繁荣与发展奠定了良好的基础。汉族音乐与外域音乐之间的相互交流与渗透对相关的音乐教育也会产生影响，而且这种影响是相互的，并且是久远的。从史料中的相关记载看，外域音乐在音乐教习方面对汉族音乐的影响是相当广泛的。例如，北齐的宫廷之中既存在"清乐"，也有"龟兹乐"，还有自秦汉时期传承下来的旧乐与西域音乐结合后形成的"西凉乐"。其中有很多音乐传习活动被记录下来，比如北齐的曹妙达就曾向西域的苏祗婆学习龟兹琵琶，这也表明了该乐器的教学时间之长久。当然，中外音乐交流不仅是琵琶演奏技艺的传授，还包括宫调理论方面的教学。

魏晋南北朝时期，西域的音乐通过各种音乐传教活动传入中原，龟兹乐、康国乐、高丽乐等乐种，都是在这一时期通过音乐之间的交流传入中原的，包括各种器乐曲、歌曲以及很多的舞曲作品在内，其演奏方法与相关的表演方法等都需要通过教学才可以保存并流传下去。其交流过程在很多文献中都是有据可考的。该时期内，除了与域外存在音乐方面的交流外，中原地区的南北音乐也有一定的交流与传播，由于当时政治格局比较混乱，政权也在不断更迭，这一时期的音乐教育主要是依靠民间私学而并非官学，只是这一方面的记载相对来说没有前者那么丰富。

政局的动荡，加之经济的发展，使各民族之间的文化开始出现融合，文化氛围也相对活跃，诸如此类各方面的发展状况，促生了音乐教育思想领域的新思路，多样化也就成为该时期音乐教育方面的主要特点。

至元代，唱诗班伴随着基督教的传播开始在我国出现，教唱赞美诗本身就是一种直接的音乐教育活动。从元代开始，就有专门的罗马传教士通过在中国组建唱诗班来传播其宗教思想。

2. 清末新型音乐教育的兴起

清代，西方音乐文化主要是通过传教士在中国进行传播的。中国最早的西方音乐教育活动是从宫廷和教会活动开始的。清康熙时期，葡萄牙籍传教士徐日升在宫

中担任宫廷音乐教师，除了传播西方音乐外，还用中文撰写了第一部介绍欧洲乐理的著作《律吕纂要》，介绍五线谱记谱法、音阶、节拍、和声等相关音乐理论知识。之后，意大利籍罗马天主教遣使会士德理格受康熙皇帝之命任宫廷音乐教师。清乾隆年间，德籍耶稣会士魏继晋与波希米亚耶稣会士鲁仲贤一起组织了一个合唱队；同时宫中还有一个西洋人教习的西洋管弦乐队。历史上中国音乐教育中的"西化"问题，显然与教会在中国的音乐教育活动分不开。

自鸦片战争起，中国签订了一系列不平等条约，开始沦为半殖民地、半封建国家。这时，一批寻求富国强兵之道的志士仁人试图通过兴办新型教育、学习西方的科学技术与先进文化，培养治国人才，达到增强国力的目的。在音乐教育上，这批志士仁人主动选择学习西方音乐文化，并且"洋为中用"。

当清王朝闭关锁国的大门被打开后，西方各国教会纷纷派出传教士来到中国，传播各教会使用的赞美诗集。赞美诗集在当时就成了西方音乐在中国传播的主要载体，中国人也是通过学唱这些赞美诗而学会了各种谱式以及西方乐理。

在受到外敌侵略的大背景下，清王朝中一些主张通过学习外国科技、语言文字和军事以图富国强兵的洋务派，主张仿效欧式军队建立新军，而军乐队这一音乐组织形式也就成了新军的标识。1895 年，张之洞创立的南洋自强军和袁世凯改组的北洋新建陆军，均按欧式军队编制进行装备和操练，并建立了正式的军乐队。1903 年，袁世凯奉慈禧太后的命令在天津开办了一个类似音乐学校的军乐训练机构（津郡乐工学堂），这是中国最早的进行军乐教育的音乐学校。

1902 年，张百熙奉清政府之命，开始制定学堂章程。1903 年 7 月，光绪帝令张之洞与张百熙、荣庆修订完此尚未实施之章程，将之命名为《重订学堂章程》并批准在全国施行。《学务纲要》及各级学堂的章程都提到要在学校中设置音乐课。章程中载："至于移风易俗，莫善于乐，秦汉以前，庠序之中，人无不习。今外国中小学堂、师范学堂，均设有唱歌音乐一门，并另设专门音乐学堂，深合古意。惟中国古乐雅音，失传已久，此时学堂音乐一门。只可暂从缓设，俟将来设法考求，再行增补。"[1]

从上述材料中可以看出，当时虽然在教育法规上确立了学堂音乐课的设置，但因找不到施教的"雅音"而暂缓开设。与此同时，又要求在学堂的中国文学课程中，"兼令诵读有益德性风化之古诗歌，以代外国学堂之唱歌音乐"[2]。由此可见，当时并没有将西方的音乐作为中国学习西方的新学内容，对音乐教育内容的制定，

[1] 章咸，张援. 中国近现代艺术教育法规汇编 [M]. 北京：教育科学出版社，1997：4.
[2] 顾明远. 中国教育大系·历代教育制度考 [M]. 武汉：湖北教育出版社，2004：1771.

也是有相当局限的。

　　以学堂乐歌为代表的新型音乐教育,相较于教会音乐与欧式军乐,具有更为大众化的特点,"西学"取代原来的"中学",正是从学堂乐歌开始的。从总体上讲,清末在学校和社会形成的学堂乐歌活动,意味着中国的音乐教育开始有了一种新的发展方向。

第二章 西方音乐教育的早期发展

　　中外音乐教育的发展历史有许多共同的地方，同时也因社会背景、文化背景及国别地域的不同，显示出各自的特点。纵观几千年来西方音乐教育的发展历史，其从宏观上可以分为古代、近代、现代三个时期。西方古代音乐教育，以希腊、罗马为中心，一直延续到中世纪。文艺复兴是欧洲近代音乐教育的起始时期，以"人"为中心的社会转向，使欧洲音乐教育发生了本质的变化。此后，受启蒙运动、工业革命等一系列社会变革的影响，西方音乐教育的格局发生了巨大的变化，最为显著的是，专业音乐教育形成规模，俄国、美洲和大洋洲的音乐教育飞速发展，欧洲音乐教育步入全盛时期。20世纪后，西方音乐教育的变化体现在各种教学法的出现。20世纪下半叶，欧美经过长期动乱后进入新的发展时期，音乐教育的中心转向美国，多元文化使音乐教育呈现出斑斓的色彩。当然，梳理西方音乐教育发展的历史，还得从其源头说起。

　　从世界文明史的角度来看，西方文明的两大来源是古埃及文明和古希腊文明。埃及人很早便发明了象形文字，后来逐渐发展为一种用字母、音符和词组合而成的复合文字。根据古代埃及文献记载，大约在公元前2500年，处于古王国时期的埃及已经建立了传播各种知识的学校，一般认为这是西方最古老的学校。① 然而，埃及王国在强盛一时之后，在公元前11世纪完全陷入瓦解的局面，从此一蹶不振，终于在公元前525年丧失独立，沦为波斯的一个省，古埃及文明由此中断，从而成为历史"遗迹"。② 公元前8世纪左右，古代希腊逐渐形成了许多奴隶制的城邦，古希腊文明从此崛起。

　　① 有些学者依据考古资料推断，在公元前4000年的时候，美索不达米亚（两河流域）地区曾建有学校，但尚未得到历史学界的公认。古代埃及的各类学校包括宫廷学校、职官学校、寺庙学校、书吏学校等。
　　② 古希腊历史学家希罗多德（Herodotus）说："埃及是尼罗河的赠礼。"公元前3000年至公元前2700年埃及初步统一，埃及王国成为世界上有文字记录可考的最古老的奴隶制国家。

第一节　古希腊音乐教育

古希腊距今已有4000多年的历史，古希腊文明对西方文化产生了深远影响，被一致认为是西方现代文明的主要源头之一，西方古代音乐教育的主体也是古希腊时期的音乐教育。西方文化研究的历代学者将古希腊文化生活的繁荣时期大致划分为三个历史阶段：荷马时代（约公元前12世纪—前8世纪）、古典时代（约公元前5世纪—前4世纪）和希腊化时代（约公元前4世纪末—公元前1世纪）。因为今天的人们对公元前12世纪到公元前8世纪期间的古希腊文明的认识几乎全部来自《荷马史诗》，所以这一时期也被称为"荷马时代"。关于古希腊音乐教育的最早描述也蕴含在《荷马史诗》中。

一、《荷马史诗》中的音乐教育描述

从古代到当代，在追寻文明起源时，西方历史学家大多从古希腊神话入手进行探源，这是因为学者们普遍认为，"希腊神话"往往将神"人化"。在古希腊人眼中，"神话"对应着他们的历史，因此，"希腊神话与传说"中映现出西方各种人类文化遗产，即使有些神话情节在今天看来极其荒诞离奇，也并不妨碍古希腊人对神话的信仰。于是，在众多西方现代学者的著述中，神话中的人物及其个性特征受到了密切关注。目前我们所知最早的西方音乐是古希腊的音乐，音乐曾经是希腊文化的中心。古希腊集体性的社会生活伴随着极为普遍的敬神、祭神等宗教活动，音乐表演往往也在这些活动中成为重要的方式之一。希腊人认为音乐是诸神创造的，由于当时有关音乐的资料多数并未妥善保存至今，因此，今天学者对于古希腊时期音乐的研究很多是依据流传至今的古希腊神话传说，再加上考古发现的文献残篇及其他文献中关于古希腊音乐的零星记载，经过多方面综合筛选而成。

相传，《荷马史诗》是盲诗人荷马写成，是由两部"半传说"的文学作品《伊利亚特》和《奥德赛》组成的诗作，它混合了艾奥尼亚和伊奥利亚不同世纪方言特征的文学语言，主要受到东方艾奥尼亚的影响，也被称为"希腊史诗"。史诗包括了从迈锡尼文明到公元前6世纪的许多口头传说，是希腊文学的中心，也是古希腊这一时间段唯一的文字史料。《荷马史诗》中有一些关于音乐的描述，其中的一些记述涉及音乐教育的内容，从中可以找出那时音乐教育情况的一些痕迹。在希腊神话中，阿喀琉斯[①]是特洛伊战争的英雄，是《伊利亚特》的中心人物。他在童年时

[①]　阿喀琉斯（Achilles）是《荷马史诗》中《伊利亚特》（Iliad）的中心人物。

曾被父亲佩莱斯托付给菲尼克斯①和基戎②这两个神进行教育。在跟随基戎学习时，他掌握了医学、武术、音乐等内容。普鲁塔克认为，阿喀琉斯通过音乐学习后，能准确地弹唱许多音乐颂歌。"当阿伽门农的使者找到阿喀琉斯时，他正一边弹奏里拉琴，一边歌唱过世英雄的功绩。"这说明阿喀琉斯已经掌握了音乐技巧，具有音乐表演的能力。

《荷马史诗·奥德赛》中提到有一位吟唱诗人——伊萨基岛的斐弥奥斯，声言"自学成才"，并说"某位神给我以灵感，能唱出各式各样的歌"。③

可以想象，《荷马史诗》——《伊利亚特》和《奥德赛》中的这些人物，不论是自学成才还是神的赐予，这些能弹唱很多英雄颂歌的吟唱诗人，必定是具备了相当专门技术的音乐家，而一定的音乐演奏技术只能靠教学和训练方能获得。但这些古希腊的材料也只能提供模糊、简略的音乐教学内容。这些传说预示着后来在古希腊一定出现了音乐教师这个职业。《荷马史诗》对西方文明的影响是无法估量的，它激发了许多最著名的文学、音乐和视觉艺术作品的诞生，其影响也体现在音乐教育方面。可以说，《荷马史诗》以口头相传的形式成为当时古希腊音乐教育的最基本教材。据资料记载，雅典时期的学校还要求学生背诵吟唱《荷马史诗》，柏拉图曾说，荷马是"教过希腊"的人。

从以上描述可以看出，荷马时期的希腊还没有出现专门的学校，教育职责由父母与睿智的长者担任，音乐活动也仅限于流传于部落之间关于英雄神话等的诗歌吟唱与鼓舞士气的"战舞"，吟唱诗人担任着最早时期的音乐教育职责，他们常常流动于各村落之间，以吟唱的形式与人们进行沟通。

公元前9世纪至公元前8世纪古希腊城邦兴起，各城邦在经济、文化等方面的繁盛带来了古希腊人异常丰富的音乐文化生活。由于古希腊人认为音乐影响性格，因此，各城邦也大多制定了相关音乐教育的制度。其中，斯巴达和雅典的教育模式先后成为人们纷纷效仿的经典。

二、斯巴达音乐教育模式

在希腊处于初创时期形成的200多个松散的原始城邦联盟中，实力最强、经济最发达的应属斯巴达。公元前7世纪，斯巴达爆发了两次奴隶暴动，虽然最终都被

① 希腊神话中的菲尼克斯（phoenix）是类似于中国神话中"凤凰"的鸟神。
② 基戎（Chiron）在希腊神话中是最高级的"半人马"（centaur）。
③ 刘向阳. 当前我国音乐教育存在的问题及承载的任务 [J]. 教育与职业. 2009（15）：123-124.

镇压下去，但整个城邦也为此付出了巨大的代价。此后，斯巴达为了培养具有服从意识并且身体强壮的战士设立了军体学校，古希腊的学校教育在这一时期应运而生。由于早期斯巴达对文化极为重视，尤其是对艺术家、文学家和音乐家倍加关注，其他许多城邦的"智者"纷纷来到这里一展才华，斯巴达成为当时享有盛名的文化中心。

> 据传说，是诗人和音乐家特尔潘德在公元前7世纪把音乐教育引入斯巴达。音乐开始慢慢地当作教育过程的一部分。①

特尔潘德是公元前7世纪前半叶著名的古希腊音乐家和里拉琴演奏家，不仅是希腊早期音乐史中引人注目的人物，也被认为是西方有史以来最伟大的音乐家之一。西方许多古代学者认为，是他将里拉琴的琴弦从4根增加到7根，并固定为准则，这对基萨拉琴伴唱韵律歌曲形式的确立有重要意义。虽然他自己创作的歌曲作品很少，并且是在极简单的节奏中仅仅试图将希腊和安纳托利亚（土耳其的亚洲部分）音乐中存在的风格系统化，但他简化了其他岛国唱歌模式的规则，并从这些变体中形成了音乐概念系统，从此以后，所有的希腊音乐理论都是在此基础上的继续改进。由于他具有创造性的思想，从而导致了音乐新时代的开始，后世将他誉为"希腊音乐之父"。

> 普鲁塔克实际上从莱及姆的格劳克斯那里得到的信息。特尔潘德曾在斯巴达创建音乐学校，为体操舞或一年一度由裸体男孩表演的仪式合唱舞蹈配乐。②

从以上文字记载可以看出，斯巴达的音乐教育起步较早。相关资料表明，斯巴达男孩子往往在7岁时便进入学校接受训练，他们学习文化知识、演唱各种英雄赞歌和战歌，并把歌唱和军事训练结合起来；斯巴达音乐教育的内容大多反映这个民族严肃的精神，颂扬为国捐躯的英雄豪杰。斯巴达重视全民教育，并对公民的音乐教育做出了规定。斯巴达宪法的创造者吕库尔戈斯认为，音乐教育应该受到监督：

> 当时受立法人吕库尔戈斯的命令，所有的斯巴达人，无论男女老幼和职位高低，一律必须参加音乐训练。③

于是，当时斯巴达的音乐教育得到快速发展。公元前7世纪至公元前6世纪初

① 恩里科·福比尼. 西方音乐美学史[M]. 修子建, 译. 长沙：湖南文艺出版社, 2005：7.
② 恩里科·福比尼. 西方音乐美学史[M]. 修子建, 译. 长沙：湖南文艺出版社, 2005：10.
③ 保罗·亨利·朗. 西方文明中的音乐[M]. 杨燕迪, 顾连理, 张洪岛, 等译. 贵阳：贵州人民出版社, 2001：12.

期，斯巴达实际成为古希腊的音乐之都。在斯巴达，音乐多采用合唱的表演形式，这里成为古希腊第一个合唱教育中心。斯巴达人建立了许多为宗教节日服务的合唱队，而且汇集合唱人才，配有专业的合唱训练教师，形成了专门化的合唱训练体系，这种专业合唱团可能是学校音乐教育的雏形与发展因素之一。最初，斯巴达人注重合唱的整齐划一和宏大的气势，音乐风格朴素自然，合唱性的歌曲得到发展，这就促进了合唱教育的发展。那时的斯巴达聚集了众多从事音乐创作与音乐教育等活动的名人。萨福成名后来到斯巴达从事音乐教育活动，她创办了音乐学校，但只招年轻的女孩，她亲自教她们歌唱、舞蹈和弹奏里拉琴；她建立了一个为斯巴达人服务的少女合唱团，这个合唱团在当时是最专业、最受欢迎的合唱团体。在教学过程中，萨福自己写歌词，自己谱曲，留下了9卷本的诗歌集（羊皮纸卷的手抄本）。在古希腊众多的音乐教师中，萨福无疑是最有影响的人物之一，甚至是专业音乐教育的先驱，从而被柏拉图赞美为"第十缪斯"。这说明当时的斯巴达人对音乐有较强的吸收能力并拥有欣赏音乐艺术的众多观众，也证明当时斯巴达人对音乐教育的重视程度，而这种现象一直持续到公元前550年。

公元前550年，"希波战争"（希腊与波斯的两次战争）爆发。经历过连续战争的重创后，为了维护政权的稳定，斯巴达教育重心发生转变，越来越注重军事、体育的训练，开始对所有艺术种类不屑一顾。由此，斯巴达的音乐教育走向了另一种极端——学习音乐是为了在作战中鼓舞士气，战士们常常一边唱着歌一边与敌人厮杀。音乐也多采用合唱的表演形式，注重合唱的整齐划一和宏大的气势，在表演时再现战斗或角力之类的场面。那时斯巴达最流行的舞蹈通常是再现战斗或决斗之类的场面，舞蹈音乐节奏粗犷喧闹，具有强烈的艺术感召力和重要的道德教化内容。战争胜利后，人们载歌载舞欢庆胜利，音乐有推波助澜的作用。那时，伴随着勇敢和力量而来的荣誉和名声，是衡量人的价值的尺度。这样一来，在斯巴达守纪律和服从的精神十分盛行。后来，富有革新精神的艺术家推翻了以前的"抒情诗"（唱词与歌词）作曲手法，引进了新的旋律，从而引起了当时艺术与音乐教育家的争议。为此，斯巴达人在声音大扫除中禁止了这种音乐。据说理由是：它污染了"年轻人的耳朵"。①

柏拉图在《理想国》中对这一现象进行了评述：斯巴达人对孩子的教育不是潜移默化式的，而是通过强制性方式进行的，原因是斯巴达人忽视了理性哲学，崇尚体育甚过音乐。这种教育训练使曾经是音乐中心的斯巴达变得只演唱军歌，音乐教

① 关于古希腊音乐史上的这段"公案"，尼采曾进行过深入的剖析。详见尼采所著《悲剧的诞生》（周国平译），北京三联书店，1986.

育仅仅为政治、军事服务,斯巴达的音乐文化于是逐渐走向衰竭。

三、希腊"古典时期"的雅典音乐教育模式

希腊的"古典时期"是从公元前500年至公元前330年。在斯巴达的音乐事业逐步衰退的同时,古希腊的音乐教育中心转向了另一个城邦——雅典。雅典始建于公元前11世纪至公元前7世纪之间,是世界上最古老的城市之一,被称为西方文明的摇篮和民主的发源地。

在早期的雅典,只有祭司、书吏和诗人等接受教育,但随着政治和经济的发展,雅典逐渐形成了完善的教育制度,音乐教育贯穿于整个教育过程。雅典的初等教育主要为家庭教育,雅典的孩子幼年就开始接触音乐教育,由母亲或保姆给7岁之前的儿童唱各种歌曲,讲英雄传记和神话故事,以陶冶他们的性情。约公元前7世纪,早期的音乐学校开始在雅典出现。这种学校由私人开设,由于最初只教学生乐器弹唱,被称为"音乐学校"(也称"弦琴学校"),音乐教学内容包括简单的抒情诗演唱,学生还学习用乐器为诗歌伴奏,最后学习演唱《荷马史诗》的片段。

到了公元前560年至公元前527年,庇西特拉图在执政雅典期间,对雅典文化事业的发展做出了独特的贡献。他倡导建立了希腊最早的图书馆,始建雅典娜神庙,招募艺术家和诗人来雅典发展文化事业。在他执政时期戏剧开始得到支持和承认,并且定期举行比赛。由于庇西特拉图的努力,希腊文化和教育的中心由斯巴达转向雅典。而在随后伯里克利统治的几十年里,雅典城邦进入了政治上的"黄金时代"。作为一个执政者,伯里克利接受了达蒙的音乐教育思想,并使用这项研究成果在政治上来控制人。达蒙的研究主要是关于音乐和谐的技术理论,他提出了"诗的韵律"学说。此外,他的著作还集中讨论了音乐在社会和政治方面的作用,其观点通常被称为"道德理论"。他是第一个研究不同类型音乐对人们心情影响的希腊音乐学者。罗伯特·华莱士的研究认为,正是伯里克利的兴趣导致达蒙遭到了学术界的排斥。然而,在伯里克利时期,雅典政府用发放奖金的方式鼓励艺术活动,虽然这样做是为了政治宣传,但客观上依然刺激了音乐的传播与发展。音乐体现在雅典生活的方方面面。广泛的民主不仅使其成为古希腊的主要城市,而且文学艺术在当时的诸城邦中也最为发达。雅典人成为有节制、有修养的人。

此时的雅典,教育成为个人成长的必经之路,而且,音乐是个人教育的核心。这时的音乐学校已经与斯巴达时期有所不同,初级的学校虽然都是由私人设立的,收取学费,但有了更规范的要求:第一,学校必须有固定的教学场所;第二,要有教学设施,除了提供课桌椅之外,还要提供乐器;第三,必须提供稳定的课时安排。这时音乐教学内容和教学形式更加丰富,出现了两种歌唱形式——琴歌和管歌。所

谓琴歌是指用里拉琴伴奏的歌唱，由于里拉琴与阿波罗密不可分，因此琴歌被认为是日神的音乐，象征着古典主义理性、高贵、优雅的精神；所谓管歌（亦即阿夫洛斯管歌曲），就是用阿夫洛斯管伴奏的歌唱，它被认为是酒神的音乐，因此充满诗情、激情，带有感性、放荡不羁、奔放的特征。由此，以里拉琴为伴奏的自弹自唱由于阿夫洛斯管的加入保持原来的乐器演奏的状态已不可能了，于是出现了声乐教学和器乐教学两种基本形态。后来，音乐学校的教学内容范围被扩大了，如写字、算术之类的课程都出现了，人们也常常把这些课程并称为音乐课。于是，由国家兴办的高级学校出现了，它分为两种：文法学校，体操学校。

在雅典，男孩子一般在7岁左右开始上学，进入文法学校学习，通常音乐是教学的主要内容。在初级学校主要学习唱歌、乐器和吟诗，学生先学习里拉琴和基萨拉琴的弹奏技术。学校要求学生不仅要会演唱歌曲，还要掌握用乐器为诗歌伴奏的技能。发展到后来，学生不再仅仅是学习阿夫洛斯管演奏技术，还要学习里拉琴和基萨拉琴的演奏技术，然后加入基本的文化知识学习。虽然文法教师在教史诗和格言诗时没有音乐伴奏，但可以通过许多手势表情达意。这一时期，雅典的女孩子也开始接受教育，女孩子在母亲（或乳母）的管教下在文法学校与男孩子一起学习唱歌跳舞。舞蹈与歌唱是密不可分的，他们不仅要会唱歌，而且还要会随歌起舞。孩子们要在乐器的伴奏下学习跳舞，并学习演奏乐器。文法学校最初只有教授阿夫洛斯管和里拉琴的教师，音乐教师兼文法教学，后来才增添了专职的文法教师（分别教授修辞和语法等文学方面的内容）。文法学校的教学内容出现了明显的分化，音乐教师不再教文法而专授音乐。随后，文法学校成为专门教授文化知识的教学场所。男学生到了十二三岁时，还必须在体操学校和体育馆进行军事体育训练。在较高一级的体操学校，体育教师引导孩子们训练健美的体魄。体育教师在教学时，一般由一位阿夫洛斯管乐手做助教，他的任务主要是为健美体魄训练提供准确的时间和节奏。①

随着新兴富裕阶层的兴起与壮大，雅典人普遍感到城邦的领导者应该是人们心目中的"智者"。人们认为："智者"应当有高尚的道德情操、丰富的知识和美好的心灵，只有这样，才能领导人民走向美好的生活。可是这种德才兼备的领导者从何而来？带着对美好的向往，一种理想目标教育的意识与观念开始在雅典孕育和形成。在此期间，柏拉图学院和亚里士多德学院成为西方艺术、教育和哲学的中心。雅典的文化成就为西方文明奠定了基础，此后的高级教育也仍然学习四艺（算术、天文、几何、音乐）与哲学。

① 滕大春. 外国教育通史：第一卷［M］. 济南：山东教育出版社，2005：151.

四、希腊化时期音乐教育的转变

不同于斯巴达,当时雅典的手工业和商业比较发达,有一段较长的时期实行了奴隶主民主政治。经济上的发达和文学、艺术、哲学、科学等方面的繁荣,使雅典人崇尚高尚的情操和美好的心灵,这使得雅典的教育与斯巴达有着很大的不同。雅典不仅注重军事保障,更注重文化、音乐的发展。随着城邦民主政治的实施与公民参与城邦政治和经济生活所必备的基本技能的提升,雅典人不但对领导者而且对民众教育的标准提出了很高的要求,教育开始面向全体公民。雅典人对民众教育的要求有很高的标准,其所谓理想目标教育是指以人为主体,以人格即智力、审美、道德、身体等诸方面全面发展为目标的教育,提倡德、智、体、美的全面发展。因此,音乐这一概念在古希腊具有非常广泛的含义。因为,在雅典人眼里,通晓音律是一个人受过良好教育的标志之一。

雅典人十分重视音乐的教育作用,于是音乐教育也开始面向全体公民。

> 这种教育雏形非常谨慎地平衡体育与音乐之间的关系。体育是训练体格的强健和体态的优美,而音乐则是净化人的心灵……音乐一词的希腊文是 mousik,它在当时的含义要比现代英文音乐 music 一词的意思宽泛的多。在古希腊它是指任何一种受文艺女神缪斯庇护的艺术和知识。它还被用来称谓诗歌吟诵和乐器伴奏的和谐一致,而这被看作所有自由民主者的一种才能。古希腊教育多以学习伟大诗人的作品和音乐为中心,音乐主要是为诗文吟诵进行伴奏,目的是为了烘托一种性格特征营造气氛和提供节奏。它还传达了整个城邦的普遍精神或感情,即所谓的时代精神。于是,音乐是古希腊人教育经验中一个不可或缺的重要部分。①

与斯巴达教育模式的区别在于,雅典教育非常谨慎地平衡体育与音乐的关系,体育训练强壮体格,追求体态优美,而音乐则净化人们的心灵。雅典的教育多以学习伟大诗人的作品和音乐为中心,音乐主要为诗歌吟诵进行伴奏,目的是为了提供节奏并烘托一种气氛,人们重视诗歌吟唱与乐器伴奏的和谐一致。音乐教育作为道德教育,在学校教育中占有举足轻重的地位。乐谱与音乐思想的繁荣也进一步促进了音乐教育的发展。音乐教育向人们传达整个城邦的普遍精神和情感——自由、民主的时代精神。可见,雅典的音乐教育首先是道德、心灵的教育,其次才是音乐技能的教育。

① 阿瑟·艾夫兰. 西方艺术教育史[M]. 邢莉,常宁生,译. 成都:四川人民出版社,2000:16-17.

雅典的音乐教育之所以注重对道德、心灵的教育，主要是为了提升学生的道德品质，陶冶其审美情操，培养热爱祖国的思想及遵守秩序的习惯。但当时的音乐教育并不培养演唱者，因为能受教育的奴隶主子弟认为歌手是十分卑贱的职业。

从公元前5世纪下半叶开始，古希腊历史上著名的伯罗奔尼撒战争爆发，尚武的斯巴达城邦成为希腊的霸主，雅典的民主制就此开始走向衰败。学术界常把希腊文化在地中海地区和中东地区占统治地位的时代称为"希腊化时代"。

从"希腊化时代"开始，随着亚历山大东征的不断胜利和城邦经济对外的急速扩张，欧、亚、非三大洲的古老文明开始交流融会，希腊人开始广泛接触外来思想。国家独立主权的丧失和民主政治的消逝影响了古希腊人的世界观和人生观，他们不再相信英雄的权威，连师长、父母的教诲也不再是青年人自觉遵守的信条。奢侈浪费之风、享乐主义和个人主义也开始盛行，之前个人利益无条件服从城邦利益的崇高品德被利己主义所代替。随着希腊时期享乐之风的盛行，比赛与音乐会在当时的希腊开始盛行。雅典和其他一些城市不断举办带有比赛性质的民间合唱或独唱演出，音乐朝着职业化方向发展。

> ……以雅典城为代表希腊各城邦还存在着一种音乐传统——那就是长期举行的各类音乐比赛，为此，许多城邦都保留着一个用于节日和宗教场合的合唱团以备比赛之需……①

由于音乐对国家政治有影响的观点逐渐消失，音乐开始仅仅作为音乐本身而存在，音乐家开始追求新的作曲技法，声乐不再是唯一的音乐形式，器乐开始凸显出来。在此背景下，原本的教育模式不再适应社会的发展，需要变革，以道德教育为主的音乐教育不再适应当时的希腊社会，音乐教育的含义由此变得狭窄，只包括乐器、唱歌、舞蹈以及刚刚出现的绘画艺术。人们把与音乐密不可分的诗歌划入文科范围，剥离了通过诗歌内容向人们传授知识的过程，仅教授旋律。于是，"乐谱"与歌词就必须分家，"诗"也开始变成主要供人阅读而不是为歌唱、朗诵或聆听而创作的内容了。从此，古希腊音乐教育仅剩下与现今我们所理解的音乐教育相似的狭义的一面，即吹、拉、弹、唱等。

音乐教育模式的变化使学校音乐教学的内容出现了明显分化。学校里有专门的文法教师，音乐教师不再教文法而专授音乐。早先学生学习弦琴时可以自弹自唱，后来由于学习吹奏乐器，自弹自唱就不可能了。这就形成了音乐教学上的分工化发展，出现了声乐教学与器乐教学两种基本形态。由于文化的融合，音乐的内容、节

① 彭永启，董蓉. 古希腊与古罗马音乐——为《音乐百科全书》词条释文而作[J]. 沈阳音乐学院学报，2007（2）：67-72.

奏、旋律开始变得复杂。纯粹的器乐开始出现，这就对演奏者提出了更高的技艺要求。此时，音乐教育开始向专业音乐教育发展，专业音乐教育开始以培养专门的乐师为目的。音乐教育成为一些人谋生的技能，并被他们所垄断。这时的希腊音乐学校有三门基础课程，基萨拉琴的学习是其中一种。有关基萨拉老师的教学方式，阿提卡的花瓶绘画艺术提供了最好的证据。画面显示，基萨拉老师单人施教，师生一起手持里拉琴弹奏。在另外一些吹奏阿夫洛斯管的画面中可以看到，有时只有一个学生在吹奏原始的双管乐器，老师边唱、边弹里拉琴伴奏。当时基萨拉教师不仅要传授里拉琴的弹奏技术，还要不定期地教学生歌曲（抒情诗）的写作技巧。

泰奥斯保存下来的铭文证实，在希腊岛和小亚细亚的沿海城市，各个层次的音乐教育实践十分活跃。这表明，艺术家的精湛演奏技艺已经进入学校教学体系，并构成了具有古代特点的西方专业音乐教学准则。据记载，当时泰奥斯的里拉琴老师采用两种方法（拨子式和指式）进行教学，这两种类型的里拉琴演奏方法在希俄斯和科斯岛的铭文中也有记载。

在雅典的新教育时期，普通的学校音乐教育仍旧以道德教育为目的，并未随着时代的变化而调整发展，这导致学校音乐教育逐渐衰落。弦琴学校完全被文法学校取代，音乐仅仅以学科的形式出现在文法学校中。

在雅典经济、政治、文化高度发展基础上形成的雅典教育，是西方奴隶制国家教育的典型，罗马共和国时期，在教育内容、方法等方面都沿袭了雅典教育模式。正如恩格斯所说：

> 没有奴隶制，就没有希腊国家，就没有希腊的艺术和科学；没有奴隶制，就没有罗马帝国。没有希腊文化和罗马帝国所奠定的基础，也就没有现代的欧洲。我们永远不应该忘记，我们的全部经济、政治和智慧的发展，是以奴隶制既为人所公认，同样又为人所必需这种状态为前提的。在这个意义上，我们有理由说：没有古代的奴隶制，就没有现代化的社会主义。①

古希腊教育与中国古代教育的相同之处是，几乎都是对贵族统治者的教育，但特别之处在于：古希腊的教育方式是学生与老师朝夕相处度过青少年时期，而老师负责学生的全部教育，其中包括音乐教育。把孩子送出去接受教育这一思想被人们所接受，这就为学校教育的建立提供了有利的思想基础。

① 马克思，恩格斯. 马克思恩格斯选集：第3卷［M］. 北京：人民出版社，1972：220.

第二节　古希腊音乐教育思想及其影响

古希腊日益发展的教育实践，孕育了比较系统的教育思想。许多哲学家在其著作中都给予音乐十分重要的地位。这些教育思想多见于哲学、政治学、伦理学等学科的相关著述。

在古希腊最早提出有关和谐论的音乐思想以及音乐"净化"作用的，是以毕达哥拉斯为代表的学派。毕达哥拉斯把音乐当作哲学的一部分，通过哲学和数学使人摆脱简单的感官认识，指向精神世界，教育培养年轻人高尚的品德。音乐在毕达哥拉斯学派的宇宙论中占据一个特殊地位，其思考的核心是"和谐"。毕达哥拉斯学派认为美是和谐的，和谐建立在一定的关系上。人的和谐由宇宙的和谐决定。音乐对人的和谐起到净化作用。表现好的性格的是好的音乐，表现坏的性格的是不好的音乐，音乐有改变心灵好坏的力量。好的音乐使心灵从身体中解放出来，得以净化。音乐由神控制，通过自然向人类展示。所以音乐不以人的意志而改变，因此符合自然规律。毕达哥拉斯学派认为音乐联系伦理，伦理联系教育，他们认为音乐表现了心灵意识，这种聆听音乐的意识行为使受教育者得到教育，其理由是感情随着音乐旋律发生变化，所以通过音乐可以引导感情往好的方向发展，由此形成了毕达哥拉斯学派的音乐教育理论。

这一时期最具有代表性的音乐教育思想是古希腊哲学家柏拉图与亚里士多德的音乐审美教育思想等。他们的音乐审美教育思想不仅对当时希腊的音乐教育、古代罗马音乐教育，而且对近代资产阶级教育思想都产生了巨大影响。柏拉图、亚里士多德汲取了斯巴达特别是雅典的教育经验，提出了较为系统的教育理论和思想。

一、柏拉图的音乐教育思想

柏拉图在其著作中给予音乐十分重要的地位，他的《理想国》《法律篇》《斐多篇》等著作都有涉及音乐方面的阐述。而柏拉图的音乐教育思想也对欧洲早期音乐教育的发展产生了巨大影响。

柏拉图所说的"音乐教育"，实际上是用配有音乐或内含韵律的诗歌来陶冶人的道德情操和审美精神。在柏拉图规定的"理想国"中，音乐教育作为最重要的教育而存在。

柏拉图继承了毕达哥拉斯学派的音乐"净化说"，把音乐作为对公民进行道德教育的工具。音乐中的和谐反映心灵的和谐，同时也是宇宙的和谐。所以，音乐成为教育人民的最好手段。重视音乐道德教育的重要原因是，音乐的节奏与乐调可以

浸入人的心灵深处。合适的音乐教育可以使心灵得到熏陶。如果没有这种教育，人们的心灵会丑化，甚至扰乱法律，直到颠覆公共生活的全部机构。

其次，受过这种良好音乐教育的人可以敏捷地看出一切丑陋并对其厌恶，而音乐作为美的存在，可以很快地被人们接受并吸收，滋养心灵。一个儿童如果从小受到良好的音乐教育，其和谐的节奏浸入了他的心灵深处，他就会变得温文有礼，坚毅、乐观而勇敢。

柏拉图在《理想国》中提出，教育就是锻炼身体的体育和陶冶灵魂的音乐。教育的实施过程应该是先音乐后体育，体育为了锻炼身体，音乐为了陶冶情操。①

柏拉图认为身体和心灵是相互影响的，音乐和体育的教育可以促成人的心灵和身体一致，从而形成良好的品性。因此，音乐教育应该从幼儿开始，使之在幼年时期就可以分辨美丑。

柏拉图还主张音乐和体育两者结合，使塑造心灵和锻炼身体相互调和。在他看来，专搞体育的人往往变得过分野蛮，专搞音乐的人又变得过分柔弱，因此必须使音乐与体育和谐地结合起来。

柏拉图吸收了雅典和斯巴达两个城邦各自的教育经验，并在这两个城邦的教育实践的基础上，提出了他理想中的学校制度。他在雅典开设了专门从事学习和研究的学校——雅典学园，并亲自担任老师进行教育实践。在雅典学园中，随着学生年龄的增长，教育的侧重点也会有所不同，但音乐教育贯穿教育的始终。

柏拉图很注意对幼儿进行音乐教育。音乐教育包括诗歌、文学和故事等，音乐教育可以陶冶情操、了解善恶。幼儿教育的内容，即讲故事、音乐（内容包括儿歌与摇篮曲）、游戏等。在柏拉图看来，音乐教育不仅适用于儿童时期的教育，而且还应该作为终身教育的方式存在。音乐教育贯穿了个人的人生各阶段，普及城邦的每个公民。青少年从7岁到17岁都要接受普通教育。

柏拉图接受希腊各城邦尤其是雅典城邦时代的教育经验，认为音乐教育的内容十分广泛，几乎包括了除体育以外的所有科目，如诗歌、阅读、写字、算术等都在音乐教育的行列之内。他认为：音乐教育中最重要的就是诗歌。因为在古希腊吟诵诗歌总是要配上音乐的，这也反映出音乐在古希腊人们生活中占据的重要位置，从公元前8世纪一直到柏拉图时代，神话、史诗以及较后起的悲剧、喜剧早已成为音乐教育的主要内容。但对于以上历史遗产作为音乐教育的内容尤其是作为普通教育时期音乐教育的内容，柏拉图持保留态度，他主张要严格地筛选。因为7岁到17岁是性格形成的关键期，任何事情都会给青少年留下深刻的印象。要慎重选取教材，

① 柏拉图. 柏拉图对话集［M］. 王太庆，译. 北京：商务印书馆，2004：376.

注意教材的思想观念以及伦理道德。这一原则一直沿用至今，成了教育学中不可偏废的准则。随后是算术、几何、天文学以及音声学（音乐的数学理论）。30岁时，选出优秀者再学习关于"善"的科学——辩证法（或哲学）。总之，柏拉图认为音乐教育是人类最基本的教育内容，音乐是每个人必须掌握的技能，且贯穿一生。

这里有一段经典的谈话，是柏拉图借普罗塔哥拉之口说出来的：儿童长大足以听懂对他所说的话时，其父母就开始对他教育；稍后，把孩子送到老师那里，嘱咐老师要多注意孩子的品行，其次才是学习识字和音乐。当孩子会读并开始懂得字义时，他们就着手教他学伟大诗人的著作，其中包括许多训诫，故意对古时高尚的人们进行赞颂。为了孩子效法他们，愿意成为他们那样的人，要求孩子谙记这些诗。同样，竖琴教师也很注意培养青年弟子懂得节制，不要胡闹。教师教学生演奏七弦琴时，也要引导他们学习著名抒情诗人的作品；因为人的生活在各方面都需要协调和节奏，所以教师把诗谱上和谐而有节奏的乐曲跟孩子们的心灵更加贴合，以使孩子们变得更加文雅、和谐和有节奏，从而更加适合于他们的语言和动作……这就是有财产的富人们为其子弟安排的教育。

可见，雅典的音乐教育首先是道德、心灵的教育，其次才是音乐技能的教育。柏拉图在自己设计出的教育计划中指出：作为未来统治者的儿童，无论是男孩还是女孩，十七八岁前，都得致力于体育与音乐的学习；"善"的科学是用文字向他们介绍人类伟大的事情；用音乐揭示他们想象中的美与善的真谛；使他们的生活像音乐那样有"节奏"，有"旋律"，充满"和谐"；使他们的行为优美；使受到正确教育的人具有高尚的灵魂；使他们具有敏锐觉察艺术或自然中的遗漏或错误的能力；音乐教育比其他教育都重要得多①；音乐教育除了非常注重道德和社会目的以外，还必须把美的东西作为自己的目的来探究，把人教育成美的和善的。柏拉图的音乐观对欧洲早期音乐教育的发展产生了巨大影响。他的教育思想与我国孔夫子的教育思想相比，虽然在时间上晚于后者100余年，但内容却是何等相似！在这一点上，中外古代音乐教育的目标是相近的。

二、亚里士多德的音乐教育思想

亚里士多德与他的老师柏拉图被并称为西方美学思想的两大源头。亚里士多德因其特具独创性而成为古代希腊百科全书式的伟大学者，他的哲学思想含有唯物主义的因素。他于公元前335年建立了亚里士多德学院，其在教育方面的代表作是《政治学》，而音乐教育思想是亚里士多德美学思想中一个举足轻重的部分。

① 伍蠡甫. 西方文论选 [M]. 上海：上海译文出版社，1979：89–90.

亚里士多德认为音乐有三种目的，即教育、消遣和精神方面的享受。亚里士多德继承了柏拉图关于音乐教育的大部分思想。但亚里士多德比柏拉图对音乐教育有更具体的认识，他曾专门提出过音乐教育的"闲暇说"。即教育必须使精神和心灵都体会到闲适的感应，因为只有闲适的状态才最适宜创造和进取。大部分人参与音乐活动是因为其所提供的娱乐感受，音乐活动是一种闲暇的方式。亚里士多德在《政治学》中引用了荷马的相关片段：

> 如果我们在文明的爱好中度过闲暇，我们……需要某种学习和教育……并不像阅读和写作知识那样对于商业和家庭管理、对于学习、对于许多市民活动都很有用……我们不能从音乐中得到任何结果。这样就只剩下一个目的——在闲暇时对文明的追求。①

繁忙的状态使人仅仅为生存而忙碌。闲暇的时候又适当地休息与娱乐，可以减轻忙碌生活后的不利影响。神性的精神与人性的精神不同：神性的精神是闲适的，可以思考宇宙的变动和世界的变化；而人只会为生活奔波，"我们的周围总存在着美得出奇的事物，却没有时间和精力去欣赏"。高尚的人与鄙俗的人之所以不同，正是因为前者拥有闲暇，始终让精神保持在"内在的愉悦与快乐"。获得闲暇的途径是接受教育，因为"理性的获得总是快乐的，而青年人接受训导正是为了他日后克服肉体的困惑而设置的"。②

亚里士多德认为音乐教育是最为重要的教育之一，因为音乐的教育作用是通过美的音乐对人的"情绪的净化"来实现的。好的音乐使人心旷神怡，精神得到放松与休息，因为音乐能反映出愤怒和温和、勇敢和节制以及一切互相对立的品质和其他的性情，所以音乐对人的性格、心灵和道德品质能产生一定的影响。

音乐可以直接采取心灵对话的模式，音乐的语言是节奏和调式，施用对象是人们的听觉和心灵，其本身的功用就在于德行的表现，现实中的愤怒、快乐、勇敢及节制，无不可以融入音乐，并被逼真地表现出来，从而唤起听者心灵的共鸣。音乐的价值并不在于实用，而在于增加人的闲适程度。

亚里士多德在教育理念上继承了柏拉图以体育锻炼体格、以音乐陶冶灵魂的教育思想。他认为教育的基础一般是四门学科，分别是读写、绘画、体育和音乐。前两者是为了实用，第三者培育勇敢的品质，最后一门学科——音乐则是最好的消闲之道，在消闲中完成心灵的培育。

亚里士多德的一生主要处于希腊音乐教育发生变化的时期，当时音乐正朝着专

① 汪流，陈培仲，余秋雨，等.艺术特征论［M］.北京：文化艺术出版社，1986：206.
② 阿奎纳.亚里士多德十讲［M］.苏隆，编译.北京：中国言实出版社，2003：215.

业化的方向发展。他在目睹音乐技艺的日益复杂后，不断告诫人们不要在一般音乐教育中进行过多的专业训练，不要仅仅追求演奏技艺的高超，应该让年轻人练习一些规定的音乐，直到他们爱听高尚的旋律和节奏，而不是只爱听低级的音乐，只爱听每一个奴隶或儿童甚至有些动物也会欣赏的那种低级音乐。

对于一些受到良好教育的公民，亚里士多德认为学习音乐演奏是音乐教育的必需科目。但他又对演奏的乐器和曲目做出了限制，他反对基萨拉琴与阿夫洛斯管这样注重技巧的乐器，并提倡用伦理的旋律。

亚里士多德继承柏拉图的思想，认为音乐教育还要研究节奏和调式的问题。因为节奏和调式能模仿愤怒和温和、勇敢和节制等相反的性情，效果明显，与面对真实情况的感受几乎相同。由于音乐的节奏和调式不同，所以施教者应该根据不同的对象、不同的场所、不同的目的来选择不同节奏和调式的音乐。

中庸的标准、可能的标准和适当的标准是其间必须遵循的。中庸的标准针对教育者对调式的筛选，即要熟悉所选取的音乐的艺术特征和形式特征，并确定在独创和大众化之间的中庸位置，既避免听众因新奇而过于兴奋，又要避免听众没有兴趣。适当的标准是针对音乐的听众而言的，即所选取的音乐必须适应听者的心理承受能力。

三、古罗马音乐教育思想与实践

公元前146年，雅典城邦被古罗马征服，大批接受过希腊式教育的战俘与奴隶被掠夺到罗马城。

早期的古罗马人鄙视音乐的活动，认为那是奴隶的工作，音乐表演有损自己威武的形象。但随着罗马征服战争脚步的放缓以及古希腊音乐文化和习俗影响的逐渐深入，古罗马人原先那种对音乐的反感心理逐渐消失。到了公元前146年，古罗马征服了雅典城邦后，大批古希腊的音乐家涌入罗马城，罗马地区也逐步建立起各种戏院与露天剧场。古希腊的音乐家们在罗马举办各种形式的音乐活动，开办音乐学校，传授希腊音乐知识。在罗马共和政体即将结束前的几十年间，罗马富人中的妇女首先接受希腊的音乐教育，并把音乐看成显示身份的一种标志，这种行为很快成为一种时尚在全罗马传播开来。而在学校教育中，罗马人在希腊文化的影响下，逐步形成了初级学校（游乐学校）、中级学校（文法学校）、高级学校（演说学校）三种学校体制。在罗马学校教育中，初级学校的学习内容并不包括音乐与体育，仅仅培养管理者最基本的读、写、算知识，而道德教育变得不再重要。

罗马帝国时期的音乐活动多带有娱乐性和享乐性，任何活动、任何场合都少不了音乐。古罗马人热衷于举办各种盛大的音乐会和音乐比赛，在这其中音乐家的表

演可获得数额可观的酬金和种种特权。据资料记载，于公元 284 年举行的一场音乐会，竟多达几百位演奏者参加（包括一百名小号手、一百名角号手和两百名提比亚演奏者）。①

音乐活动的盛行激发了许多业余爱好者（包含了元老院议员和皇帝）学习音乐的热情。对古希腊音乐非常热爱的古罗马帝国最后一位皇帝尼禄·克劳狄乌斯·德鲁苏斯·日耳曼尼库斯，在公元 1 世纪恢复古希腊竞技会传统，定期举行以音乐比赛为重点的"神圣节日"竞技会。他本人还在 6 年的刻苦训练后，登台参加比赛并夺得桂冠。此后，尼禄又到各地表演希腊悲剧中的片段，甚至还到希腊做职业性的巡回演出。

但是富人对音乐的狂热却与教育体制没有什么关系。为了保护音乐家的权利，同时也为了更好地组织音乐活动，音乐家们组成了各种行会。早在公元前 7 世纪，罗马人就产生了将职业音乐家组成行会的想法。公元前 12 年，奥古斯都被授予"祭祀长"的称号，成为宗教、军事和行政首脑以后，他马上就建立了乐师协会，即罗马宗教和官方的乐师行会。②

而公元 43 年，古罗马又出现了狄奥尼索斯艺术家协会，总会设在罗马城，各地都设有分会，其主要成员大都是前希腊人，他们之中包含了各类舞台艺术家，如悲喜剧演员、诗人以及乐器演奏者等。行会的设立在古罗马十分普及，到了公元 2 世纪，它几乎已经垄断了古罗马全部的音乐活动。

古罗马人并未对古希腊音乐的教化作用进行深入的探究。虽然在当时的著作中音乐教育依然十分重要，但是当时的研究者认为音乐教育存在的最重要目的是为了培养好的演说家。西赛罗认为，为了做一个好的演说家，儿童应该接受通才教育，其课程除了雄辩术之外，还应该包括音乐、文法、修辞等。③

昆体良认为音乐教育非常重要，是教学中必不可少的一门课程。在一次宴会上，提米斯托克里（Themistocles）承认他不会弹七弦竖琴，用西赛罗的话说：他是没有受过良好教育的人④。昆体良举了许多例子来论证音乐学习的重要性，他认为只有懂得音乐和哲学的人才能懂得柏拉图的著作《论宇宙》，如果没有音乐方面的才能是不能够理解的。儿童学习音乐可以使自己的声音变得抑扬顿挫、洪亮高亢，肢体的动作也会变得恰当、得体、更加有表现力。这些都是作为一个雄辩家必须学习的。

① 彭永启，董蓉. 古希腊与古罗马音乐——为《音乐百科全书》词条释文而作 [J]. 沈阳音乐学院学报，2007（2）：67-72.
② 亚伯拉罕. 简明牛津音乐史 [M]. 顾奔，译. 上海：上海音乐出版社，1999：51.
③ 吴式颖，任钟印. 外国教育思想史 [M]. 长沙：湖南教育出版社，2002：384.
④ 昆体良. 昆体良教育论著选 [M]. 任钟印，译. 北京：人民教育出版社，2001：46.

普鲁塔克所著《论音乐》是古罗马时期重要的音乐著作,它记载了公元前5世纪到前4世纪的音乐史料,有些记载虽然其他文献都未曾提及,但古今学者大都认为他的记载真实可信。《论音乐》采用对话形式,记载了一次"会饮"上的对话。在《论音乐》中索忒里库斯专门的讲辞里涉及音乐教育的问题。

索忒里库斯对理想的音乐教育提出两个基本方向,一、效仿古代风格;二、进行其他学科的学习,并以哲学为指导。索忒里库斯对音乐教育的目标、内容、方法进行了全面系统的讲解。他的音乐教育方案分为音乐专业知识和音乐之外的人文通识两个部分。对于人文学科的通识教育,要进行全方位的学习。索忒里库斯的音乐教育,是一种职业音乐教育,他的目标是培养"道德不败坏"的职业音乐家,"全面"的和声教育和道德教育执意让善恶具有先天差异的灵魂共同面对"恶"的风险,最终是否能够抵消"恶"则依赖于教育是否"全面"和灵魂是否有能力接受这样的教育,这又是另一次极有难度的考验。而古代的情况显然并非如此——古人的音乐教育首先不是职业教育,而是灵魂完善的教育,对音乐能力没有过高的要求;此外,这种具有全面认识的音乐教育,根本前提是对灵魂进行呵护和区分,只选择有限的乐调和优秀的作品对灵魂进行教育,待灵魂发育健全后,再考虑灵魂是否具有接受全面哲学教育的可能。可能只有极少数人能够完成"最高目标"的教育,但是任何教育都是从最低处开始的,古人用最全面的知识慎重考虑最低处的可能,这是与现代观念最大的差别。索忒里库斯的教育方案只面向少数具有高超天赋的"未来音乐家",这些音乐家需要辨析音乐中最微妙的道德品质的变化,就需要接受和声学教育和所有学科的通识教育。这种教育不属于面向民众的博雅教育,只需要向最高的可能性开启,"全面的教育"依赖于哲学的引导。①

古希腊和古罗马(古罗马文明本质上传承了古希腊文明)时期的教育是不可忽视的,在逐渐的融合过程中,古希腊音乐开始颠覆古罗马传统的音乐,使古罗马深深地烙上了"希腊化"的痕迹,成为古希腊音乐的传播者。但是音乐在古罗马人生活中的地位相当有限,主要是作为实用性和享乐性的存在,古希腊人所认同的音乐的教化作用则被古罗马所抛弃。然而,古希腊和古罗马在各类艺术教育方面的贡献奠定了西方音乐教育的基础。

① 何源. 古希腊音乐中的古今之争:普鲁塔克《论音乐》研究 [D]. 北京:中国人民大学,2014:161-164.

第三节 中世纪教会音乐教育

西罗马帝国于公元476年宣告灭亡，欧洲从此进入了漫长（千余年）的封建社会，欧洲历史学界将这一时期命名为"中世纪"。这是一个基督教会主宰的时代，宗教拥有至高无上的统治权是中世纪最显著的特征之一。

中世纪基督教在思想文化领域中占据统治地位并且是人们精神世界的主宰，这一时期的文化教育几乎为教会所垄断，基督教对中世纪教育的影响是全面和绝对性的。僧侣们获得了知识教育的垄断地位，因而教育本身也渗透了神学的性质，带有强烈的宗教性。具体而言，首先，由于在中世纪很长一段时间内，僧侣们是唯一识字的阶层，因而唯有他们才能充当老师；其次，在中世纪，教堂和修道院是古代文化的主要汇集场所，因而只有教会机关才能成为教育机构；再次，在整个中世纪，基督教是全部精神活动的唯一和占支配地位的内容，因而自然成为规范教育运行的主要因素。由于上述种种原因，基督教对中世纪西欧教育思想和教育实践产生了全面的、决定性的影响，教会学校几乎是中世纪早期唯一的教育机构。

一、教会学校音乐教育

在罗马帝国的后期，随着罗马市政教育质量的下降，基督教的主教开始在他们的大教堂中建立学校，为教会提供相关的、受过教育的神职人员。公元348年，帕科米乌斯制定的"修道士规则"出台。从公元5世纪开始，各种各样的"男修道院院长"承担了教育那些进入修道院的年轻人的责任。在进入中世纪一段时期以后，伴随着修道院和城市大教堂的兴建，公元6世纪又相继出现了"大师规则"以及"圣本尼迪克特规则"。基督教会要求男女神职人员积极阅读，这已经显现出了宗教和世俗学校的特点，奠定了教会学校产生的基础。在欧洲，大教堂学校与修道院学校是从中世纪早期到12世纪从初级教育一直到高等教育最重要的教学机构。

1. 大教堂学校

传统中的早期大教堂学校主要培养未来的神职人员，而且是面向贵族孩子的，为他们提供将来在教会谋职的训练，女孩被排除在学校之外。学校主要由牧师组管理，分为两个部分：针对少年儿童学生的部分称为"小学校"，这类学校后来发展成为今天的"小学"；成年学生的教育在"大学"中进行，这类学校后来发展成为今天的"中学"。在789年《查理曼大帝的一般建议》中要求在每个修道院和主教堂建立学校，使孩子们可以学习阅读，并有机会被教导诗篇、记谱法、圣咏、计算和语法等。

伴随着西欧的城市化发展,大教堂学校在 10 世纪中后期蓬勃兴起。12 世纪的大教堂学校为日益复杂的文艺复兴时期宫廷提供了许多文字管理人员。英国亨利一世的宫廷与拉昂的大教堂学校教学囊括从文学到数学的所有科目,被称为"七艺":语法、天文学、修辞学(或语言)、逻辑、算术、几何学和音乐。在语法课中,学生被训练学习当时欧洲的通用语言——拉丁语的读、写和讲,学生主要用拉丁语读西塞罗和维吉尔等作家的故事和诗歌。天文学是学习必须的计算日期和时间的方法。修辞是"声乐教育"的一个重要组成部分。逻辑包括发现、解决数学问题的艺术,并且算术被作为定量推理的基础。由于当时书籍很贵,学生们不得不凭记忆掌握老师的传授,因此,这些学生必须证明自己的实力,以及应对这些苛刻的学术课程负荷的智力。小学课程主要由阅读、写作和唱赞美诗组成,而高中课程是"三学科"——语法、修辞和方言以及包括"经文研究"和"牧歌神学"在内的文科的其他部分。

之后,大教堂学校作为先进教育的中心,演变成中世纪大学的一部分。其中一些早期的大教堂学校以及更近一些的班底补充了修道院学校并继续进入现代。在今天,虽然大教堂学校已不再是高等教育的重要场所,但罗马天主教、英国国教和路德教的许多大教堂依然作为小学或中学继续存在着。

2. 修道院学校

537 年,罗马政治家卡西奥多罗斯在意大利南部建立了一座修道院,明确规定这里是一个学习场所。他建立了罗马基督教学校的标准模式,将"神性和人性读物"、"三艺"和"四艺"作为标准课程纳入宗教学习。在他的介绍、指导下,"正字法"成为学习遵循的规则,其中既包含宗教经文,也有适用于文科的各类作品的研究,修道院成为当时另一种教学机构。

自卡西奥多罗斯的教育计划实施以来,在 6 世纪至 7 世纪时的西班牙其他地区以及高卢(法国)的大约 20 个城镇发现了许多重点是在学术主教主持下进行学徒性宗教学习的早期学校。此后在一些地方,修道院学校演变成中世纪大学,最终成为欧洲高等教育的中心。

在整个中世纪时期,修道院对科学的保存和延续发挥了重要作用。其中最大的贡献是保持了哲学家的文本传统,僧侣们就像亚里士多德和柏拉图活着一样,在古典文献学习中度过了中世纪。根据本笃会规则,僧侣每天在祈祷、用餐和睡觉之间要从事各种劳动,包括从事园艺性生产劳动和抄写文本。僧侣就是通过抄写古希腊文献的方式来学习的,然后,开始在日常的宗教活动中以更实用的文本方式贡献自己的知识。在修道院图书馆中,许多伟大的著作通过年长的僧侣义务教授给年轻人而且不断增加深度。

在欧洲学校教育发展的宏大进程中,修道院和修道院学校仅仅是整体构成中的一小部分,然而,它们本身对于保护哲学文本和科学传统的贡献是不可抹杀的。修道院为中世纪欧洲的学习提供了一个稳定的环境。虽然大部分学习被限制在修道院的围墙中,但知识确实通过旅行者和朝圣者走出了孤立的修道院。

3. 音乐在学校教育中的地位

中世纪早期,基督教会的教育主要体现在修道院的读写训练和教堂的日常宗教活动中。教会学校的教育目的是为神学服务,无论是大教堂学校、修道院学校还是教区学校,都采用"七艺"作为教育的主导内容。大教堂学校与修道院学校主要教授的内容是"七艺"课程,神学是全部学科的"王冠"。音乐作为"七艺"中"四艺"的一个学科,在中世纪基督教文化中是一门受到特殊待遇的艺术,是中世纪教育的主要内容之一;无论是在初级教育中还是在高等教育中,音乐都作为重要课程被长期保存下来。

公元5世纪初,新柏拉图学派的基督教僧侣卡佩拉明确提出了继承古希腊-罗马思想的"七艺"概念,人文学科的课程设置以"三艺"和"四艺"为基础。他在寓言形式的著作《关于语言学和水星的婚姻》一书中以拟人化的手法刻画了"七艺"中每一门学科所具有的特点。在这本书的第九卷中,他论述了希腊的音乐理论,还引人注目地把音乐置于其他6门学科之上。随后,卡西奥多罗斯对古希腊的音乐理论进行了整理和总结,使音乐理论更加系统化,尤其是提出了面向实践的音乐分类法。他是把音乐知识通过其著作传至中世纪的主要著述家之一。他的《神学与世俗导论》(543—555年)一书包括音乐部分,他认为音乐是不容怀疑的,人们从中能够获得许多愉悦。这本书对"7"这个数字进行了经典的解释,有力地推动了"七艺"学科的建立。他把广为传播的音乐艺术和其他6门视为理解基督教神学必须掌握的学科。卡西奥多罗斯最坚决地拥护古希腊-罗马的教育规范,在他看来,古代将音乐作为一种规范对于当时理解《圣经》是完全必要的。在中世纪的学校中,卡佩拉、卡西奥多罗斯的观念得到广泛认可。

然而在此期间,对于如何在教育中贯彻音乐教育的主体地位,则出现了双重性、互不相关的认识。与卡西奥多罗斯及他之后的那些爱尔兰和盎格鲁撒克逊的修士扶持的学术研究相反,格里高利大帝公开反对脱离实践的学术活动,认为这样的神学研究并非必不可少,最终,卡西奥多罗斯的观念逐渐变得无人问津。

二、教会专业音乐教育

由于音乐在欧洲中世纪基督教活动享有的崇高地位,中世纪留载史册的教会音乐家积极推动宗教歌曲的传播。出于宗教礼拜仪式中"唱诗"的需要,罗马教廷及

各地的中心教会、教堂开始雇用专门的音乐家进行主要仪式音乐的演唱活动。正是在这段时间，教皇合唱团第一次出现在礼仪庆典的服务中。

1. 罗马教皇唱诗班

据西方音乐文献记载，西尔维斯特一世被认为是第一个启用专业合唱团演唱"仪式音乐"的教皇。西尔维斯特意识到，"在整体中诵经"明显必须由"训练有素的歌手"承担，随着礼仪中的音乐部分雇用了专业歌手，牧师在传道时可以把注意力集中到他们职责中最重要的方面——讲解"福音"，于是，罗马教皇唱诗班出现了。西尔维斯特创建的教皇合唱团不是为了学习声乐技巧，而是为了学习圣歌，使音乐从简单的"齐声高唱"演变成"高度发达的复调合唱风格"。对于他来说，实现统一的风格这一点并不需要很长时间，只要在演唱主题时传授一些简单的技巧即可达到。然而，西尔维斯特要求他的合唱团在演唱圣歌时旋律平滑、流畅。他认为，完善的圣咏演唱中"纯粹的连奏是必不可少的"。因此，作为指挥的牧师经常将他们的歌手推向演唱的极限。这样一来，在追求赋予音乐某种风格的过程中，就不可避免地导致了"呼吸""发声"等这样一些声乐基本演唱技巧要素被发现。同时，雇用专业歌手演唱在"圣咏"的发展中发挥了突出的作用。通过对这种风格的追求，歌手们在演唱教会"简单的吟诵"时"不再以沉闷和单调的方式唱"，他们掌握了"一种与优雅技术完美结合的风格"。并且在这一时期，专业音乐家们已经开始"蓬勃发展他们的歌唱与装饰"，这时的"圣咏"已经不容易演唱了。西尔维斯特雇用受过训练的歌手这一行动仅仅是教皇合唱团的前身。367年，"劳迪西亚评议会"颁布了禁止公众参与唱"仪式圣咏"的条例，将教会礼仪音乐演唱的任务交由受过训练的合唱团担任，歌唱者通常是神职人员。

在波依修斯死后不久，格里高利大帝在590年当选为罗马天主教会的教皇。早期基督教是从耶路撒冷向西传播到欧洲的，由此给欧洲带来了东方的音乐元素。而且在公元7世纪和8世纪早期，伦巴底人、弗兰克人和哥特人曾轮流主宰过西欧，所以，当时欧洲各地的教会相对独立，这导致西方每个地区产生了不同的礼仪和自己的礼仪音乐。虽然各地区都使用相同的拉丁语，但他们有着不同的语言和文字，每个地区的"仪式音乐"形式也各有不同。政治分裂使这些地区在唱圣咏时选用的文本各不相同，并且都是在自己的曲调上发展各自的"仪式音乐"。我们可以认定，当时的教会"仪式音乐"有"贝内文塔圣咏""罗马圣咏""安布罗斯圣咏""西班牙圣咏""高卢圣咏"等几种类型。在这段时间里，集中和统一教会"仪式音乐"的想法是根本无法实现的。当时，格里高利决定采集当时流行的各种教会歌曲，搜集整理各地不同的教会"仪式音乐"作品，编订成统一的、用于教会礼拜仪式的歌曲，以便各教堂使用统一的圣咏。他规定了所有欧洲礼仪音乐的权威形式，这就是

后来著名的"格里高利圣咏"。"格里高利圣咏"旋律质朴、单纯，并且大都采用重复的形式，为的是让信众听清每一个音节，从而达到有效传播"福音"的目的。此后，神职人员和民众唱礼拜仪式的一般歌曲，而受过训练的合唱团歌手则唱最重要的礼拜"仪式音乐"部分。

特别是自公元9世纪"格里高利圣咏"诞生后，出于培训唱诗班专职音乐家的目的创建了中世纪的教会音乐学校，更是对整个西方音乐教育的发展产生了积极的推动作用。

2. 歌手学校

由于教堂唱诗班的歌手必须从小培训，中世纪留载史册的教会音乐家积极推动宗教歌曲的传播，教会音乐学校应运而生。早在"格里高利圣咏"诞生之前，被尊称为"西方教会赞美诗之父"的安布罗修斯就创办了"圣咏学校"，积极培养为教会服务的教堂歌手。[①] 教皇格里高利大帝在此基础上对教皇唱诗班进行了重组。在公元6世纪末，格里高利一世在教堂内设立了具有培养唱诗班歌手性质的合唱团，创立了歌手学校的模式，从而对欧洲音乐教育产生了长达一千余年的影响。所以，格里高利大帝对后来领唱者地位的提升产生了更胜于本尼迪克特的影响。

合唱团由20到30个男孩和成年男子组成，经过筛选，只有最熟练的成年歌唱者才能进入合唱团（因为他们还得承担对男孩的教学任务），妇女不允许成为合唱团成员。那时，唱诗的孩子都是从民间招收的，歌手学校要传授他们拉丁文、"格里高利圣咏"的唱法和音乐知识，课程包括声乐和乐理（键盘和声、即兴演奏）两大类。虽然演唱的只是单声音乐，然而必须通过老师的口传心授才能掌握。虽然没有详尽的文献资料说明怎样培训这些男童、怎样组织他们排练，但中世纪后期的一些插图显现了唱诗班男童的单独学习以及整个唱诗班的排练情况：指挥一手拍击节奏，一手拿教杆指点着诵经台上的圣歌乐谱。教师经常将他们的学生推向极限，唱诗班大约每周进行两次集体排练，而孩子们回家后每天还要独自练习。这些男童若要成为唱诗班的正式成员，就必须掌握全年礼拜仪式中所需要演唱的圣咏，尤其要掌握全部《诗篇》。复调音乐出现以后，"格里高利圣咏"虽然还没有固定节拍，但学习音乐与歌唱的难度却越来越大了。其中，最有才华的学生被称为"释义（意译）作曲者"，并负责《哈利路亚》的独唱。这些学生大部分需要持续9年的学习，因为他们需要强行记住演唱的曲目。在当时，只有指挥或"释义作曲者"被允许有一本羊皮纸的圣咏书。

① Frances Yang, Lewis Ayres, Andrew Lonth. The Cambrilge History of Eorrly Chirstion Literature [M]. London: Canbridge University Press, 2004: 303.

格里高利的罗马教皇合唱团是培养演唱圣诗、圣咏歌手的教学场所，是由教会选择声音最好的学生进行定向训练的学校，这可能是西方音乐发展史上有明确记录的、最早的专业音乐学校。同时，他对欧洲各地的圣歌学校进行整建，并且在多数中心教堂设立了圣歌学校。他狠抓过几所圣歌学校的教学。格里高利一世在圣彼得大教堂建立了歌手学校的模式之后，教皇合唱团被赋予了学校的功能，并一直延续下来，如在圣约翰·拉特兰的罗马教皇学校就是一例。由此，作为教皇的格里高利一世比他的任何前任都更有名而且作品众多，他组织编纂的"格里高利圣咏"（《赞美诗唱和集》）成为西方历史上第一部规范的音乐教科书。格里高利命令教会音乐家要加强对音乐理论、记谱法方面的研究，这对欧洲音乐的发展产生了不可估量的作用。

格里高利的罗马教皇合唱团这一机构从罗马蔓延到其他地区的教会。当教皇带着教皇合唱团出访法国宫廷时，法兰克国王矮子丕平非常欣赏（不由得佩服）罗马礼仪的规范，他意识到，这些规范可能有助于确保他领土上的宗教统一，从而加强其领地内的政治团结。因此，他采纳了罗马礼仪，并将它与高卢圣咏（加利亚圣咏）混合起来。罗马圣咏的整体结构被高卢（加利西亚）的音乐家们所接受，但他们又用一种完全不同的装饰风格覆盖了它。罗马和高卢圣咏的融合演变成我们现在所知道的"格里高利圣咏"。

丕平的儿子查理曼也对罗马圣咏的优越性留下了深刻印象，他恳求教皇阿德里安一世分配给他两名格里高利学校的领唱者，于是彼得和罗曼纳斯在789年被派往法国。不幸的是，罗曼纳斯病倒未能前去，但彼得到了梅斯，并且在那里建立了一所"格里高利圣咏"的学校。教皇合唱团在查理曼的加洛林宫廷传输罗马圣咏的过程中发挥了重要作用。不久后，在英国也成立了几所罗马和高卢咏唱融合的学校。

三、教会音乐教育的影响

"格里高利圣咏"在基督教世界产生了重要影响，中世纪的众多教会音乐家开始致力于音乐教学研究。我们知道，唱歌原本是人类表情达意的一种方式，并且不少学者认为它早于口头语言的发展。然而，由于声音稍纵即逝的特性，使起源如此古老的人类"表意"形式由于缺乏准确、系统的乐谱记录，大都在长期的历史长河中没有被保留下来。当时教会学校的唱歌教学非常机械，大都采取"一领众合"的模仿教学方式，人们通过记忆传递音乐。正如后来一位修士所回忆的那样：

> 当时我还年轻，反复背诵、记忆在心的冗长的圣咏旋律，常常从我可

怜的小小头脑中逃逸，我开始寻找原因，怎样才能尽快把它们拴住。①

此后，唱诗班的指挥在指导歌手时开始尝试用各种类型的记谱法去训练学生，"记谱法"于是迅速发展。最初，唱诗班的指挥使用的是没有谱表的纽姆谱，后来出现了"线谱"，由于引进了一种带有字母符号的谱线，音乐教学发生了根本性的变化。经过大约两百年的探索和实践，大约在11世纪，意大利修道院学校中一位重要的音乐理论家、实践教育家圭多对"记谱法"做出了突破性的改进。圭多在本笃会隐修院教授歌唱时确立了自己的目标：尽可能迅捷地使教会歌手看谱演唱不熟悉的旋律。后来，圭多在阿雷佐的主教堂学校担任教师，为了达到这个目标，他对记谱法进行了深入研究，并将原来浅尝辄止的记谱法组成了一个有效的系统，他引入了"线"和"间"的概念，构成了四线谱，并标以谱号，这就是现代记谱法的基础。

圭多突破了教会唱歌学校的传统教学模式，发明了"线谱记谱法"和"视唱法"。在他的音乐论著中，圭多概述了"格里高利圣咏"的歌唱和教学实践，提供了自己发明的识谱教学法。圭多摈弃了一切他认为与良好歌唱无关的东西，因为在他看来，那都是哲学家的言谈，不值一提②。在教学实践中，他借助测弦器教授音阶和音程，使用单弦定音仪标明正音、半音和音程的位置，确定了6个"音名"，建立3个6音音列，提出了著名的"唱名法"概念。他在著作中采用了不少符号和图表作为视觉上的辅助，这种方法使学生对音符有了更深的印象。他发明了用手指代表所有音域各音的手掌图表用于教授"唱名法"，这种视唱方法被称为"圭多手"。圭多明确表示："为了让我的作品惠及大众，我尽量使我的表达通俗易懂，以便更好地教授学生。"于是，他标记出每一个音的走向和特点，记录下圣咏旋律的结构并进行解释，以便学生记熟赞美诗的各个音及其相互的区别。这些都有助于学生尽快掌握作品，对改善音乐记忆产生了决定性影响。

这样，某位学生就能唱出记录下来的、但他并未接触过的曲调。同样，他也能记录下来一首他已经熟悉的曲调。

这种被称为"圭多手"（或称"音乐手"）的视唱方法简明易学，能够在很短的时间内教歌手学会圣歌。据他本人说，有了这种方法，学生先前需要用10年时间才能学会的东西，现在只需要5个月。于是，这种视唱方法迅速在整个意大利北部传播开来，圭多也由此名声大振。他的名声传到罗马后，当时的教皇约翰十九世特

① 迪克森. 基督教音乐之旅［M］. 毕祎，戴丹，译. 上海：上海人民美术出版社，2002：44.
② 霍平. 中世纪音乐［M］. 伍维曦，译. 上海：上海音乐出版社，2018：194-195.

邀他前去展示这种方法。随着复调多声音乐的发展，对歌手进行培训的内容逐渐增加，读谱技能渐渐成为教会歌手训练的基本内容。

格里高利的贡献在于创建了学校教育的系统，而不是基于"口传心授"的学徒式学习，因此，他也被称为现代教育系统的伟大梦想家。圭多将基础的记谱法原理与"有意识听赏的教育"结合起来的教学观念是革命性的。这使每一所隐修院和教堂都有可能拥有日课交替合唱时准确无误的抄本，是音乐史上最有意义的创造性发明之一。意大利音乐家圭多是中世纪最为杰出的一位音乐教师，他的音乐教育实践对此后音乐教育的发展起到了巨大的推动作用，他的教学方式不仅对当时的音乐训练活动产生了重要影响，甚至在今天也仍为西方音乐教学普遍采用。

第四节　中世纪音乐教育的发展

在欧洲文化史研究中，"中世纪"一词源自文艺复兴时期。15—16世纪崇尚古希腊和罗马文化的意大利人文主义者认为，这是一个处在两个文化高峰时期的低谷，是一个野蛮、愚昧、未开化的"黑暗时代"。之所以会有这种认识，主要是由于中世纪的欧洲是一个基督教主宰的非常特殊的封建社会。然而，认为中世纪时期教育思想相对贫乏和衰微的观点在今天看来未必准确。事实上，中世纪音乐教育是由各种因素推动发展的，这些因素当中最为重要的是教会势力的影响，教会是当时音乐理论研究、教育和创作实践的中心。

一、教会音乐实践

在9世纪的赖谢瑙图书馆中，奥古斯丁和伊西多尔有关音乐方面的作品表明了当时人们对音乐理论方面的兴趣，而10部《应答轮唱赞美诗集》反映了圣咏的发展。这说明，奥古斯丁、波依修斯和伊西多尔那些使古代理论千秋永存的论著一直是中世纪修道院学校的指导用书，他们的研究对音乐发展做出了重要贡献。直至9世纪才出现了另一种不是基于理论而是以实践音乐为基础的论著。

公元9世纪以后，教会音乐家们开始了对圣咏创作的探索与研究，《音乐手册》是典型的范例。这是一本产生于9世纪的匿名音乐著作，它在西方音乐艺术中首次尝试建立复调音乐的规则体系。学者们最初认为它是乌科曼德所著，但今天这种观点已经被否定。[①] 有人认为它是阿博特·奥杰罗所著，但大多数西方历史学家认为是"克鲁尼的奥多"所著。奥多是克鲁尼的第二任男修道院院长，他在法国和意大

① 霍平. 中世纪音乐 [M]. 伍维曦，译. 上海：上海音乐出版社，2018：188–193.

利对教会进行了各种改革,被天主教和东正教崇拜为圣徒。奥多也是一位卓有成就的音乐家,他创作的音乐作品包括:三首赞美诗(《国王马丁,基督的荣耀》《使徒马丁》《马丁引领回文》),纪念圣马丁的十二首"圣歌轮唱"。

音乐理论专著《音乐手册》连同伴随它的文本在中世纪抄本中广泛传播,通常被认为与波依修斯的《音乐形成》有关。它由19章组成:前9章专门论述音乐符号、音乐模式和单声音乐;第10至18章论及复调音乐创作,展示了中世纪早期被称为"奥尔加农"的复调音乐类型,并列举了早期如何使用"音"对"音"来构成复调音乐创作的几个例子。《音乐手册》的作者将音乐创作建立在"四音音阶"的基础上,还使用了一种当时非常罕见的、被称为"大二符号记谱法"的音乐符号系统,这种音符系统具有旋转九十度就可以表现不同音高的多个曲调的特点,书中列出了这种音符系统的各种图形。1981年出版的《音乐手册》是一个重要版本,1995年由雷蒙德·埃里克森翻译成英文版。

10世纪后期,关于复调音乐的创作和研究成为中世纪作曲家和理论家追求的倾向。在阿雷佐多纳图斯主教的修道院中,奥多创作了《图纳里》,并对复调模式进行了讨论,提出了"库阿斯·福比斯公式"。他曾被误认为是当时的一部匿名著作《音乐对话》的作者。

大约在1026年,圭多写出了《微元件学》一书献给阿雷佐的主教泰达尔德。在这本书中他不仅探讨了其记谱法的理论,还对复音音乐的构成进行了大量研究。圭多阐述了对奥尔加农创作的认知,展示了两个声部音符对照的示例;他设置的声部经常允许交叉,属于"华丽的奥尔加农"。在这部著作中圭多提出,声部进行应注意"汇合"或"一致",这是后来节奏的前身,雷米吉尔斯的《论音乐》深受他的影响。① 圭多的这部著作也成为在中世纪位居第二(位居波依修斯的作品之后)、传播最广泛的音乐著述之一。

11世纪的学者、作曲家和音乐理论家,"博学"的赫尔曼深受圭多的影响,虽然他身患残疾,但在诸多领域取得了卓越的成就,对"四艺"中所有四门学科都有贡献。他是一位著名的作曲家,失明后开始写赞美诗,其中最有名的作品是《抚慰里贾纳》(英译《欢呼圣女王》)。不仅著名的"玛丽亚祷告"《阿尔玛救世主母亲》由他创作,而且他的作品《圣阿芙拉》和《圣沃尔夫冈》是得到官方正式认定的教会仪式音乐。俄罗斯作曲家加林娜·阿斯特莫里斯卡亚写作的五个交响曲中有三个是在他的文本基础上创作的。赫尔曼还撰写了一本关于音乐科学的论著,在其中展示了他发明的乐器和天文仪器。

① 霍平.中世纪音乐[M].伍维曦,译.上海:上海音乐出版社,2018:194-195.

圭多和当时其他主要音乐理论家的这些著述直接推动了音乐教材的产生。1200年前后，就有可能出现了正式的音乐教材，其中不仅记录圣咏旋律——这种书面形式的乐谱能表示出旋律的整体轮廓，而且对如何歌咏这些旋律进行了解释（这是格里高利《歌曲集》中没有的），使师生之间的对唱更加方便，因此特别受青睐，学生可以通过简单的提问和教师的扼要回答，熟练地掌握歌唱形式。记谱法和音乐教学法的继续完善，导致唱诗班领唱者这一职业的地位愈加提升。

圣咏在教会音乐中继续占据主导地位，直到11世纪复调音乐兴起。两个或更多个同时发生的独立旋律伴随着高音和低音调声音的想法似乎更适合于11世纪的教会音乐。教皇合唱团直到阿维尼翁教皇期间仍留在罗马，并在教皇回到罗马时与阿维尼翁的罗马教皇合唱团合并。教皇西克斯图斯四世不仅把所有教皇合唱团的功能带入他新建的西斯廷教堂，同时还为圣彼得大教堂创建了一个专门演唱"诗篇"的8个歌手的小合唱团。他带领的艺术家团体把罗马教皇合唱艺术带进文艺复兴早期。

教皇朱利叶斯二世以赞助艺术享有盛誉。1512年2月19日，他发布了布尔（当时的英国作曲家）创作的一部《梵蒂冈合唱》。布尔的《梵蒂冈合唱》增加了合唱团人数，将其规模扩大到12个成年人和12个男孩，以便使它符合古代学校的规划并可以作为教皇合唱团的一个预备学校。在中世纪末期直到巴洛克时期，教皇合唱团作为正统音乐的代表具有至高无上的地位，它汇聚了那个时代的大批音乐大师。如在朱利亚无伴奏合唱团中服务过的著名合唱大师就有：帕莱斯特里纳（1551年至1554年或1571年至1594年）、乔瓦尼·阿尼穆恰、弗朗西斯·索里亚诺、斯特凡诺·法布里、奥拉齐奥·贝内沃利、多米尼克·斯卡拉蒂、尼可罗·约梅里、彼得·雷蒙迪、萨尔瓦多·梅卢齐和尼可罗·安东尼奥·津加雷利等。复调创作不断发展，一直到17世纪当歌剧开始在欧洲音乐世界占据支配地位时，教会的音乐创作才日渐式微。

音乐论文在那个时期是音乐教学最好的资料来源，学音乐的学生需要通过专业性更强的论文来讨论特殊的音乐实体。这些论文沿用古老的音乐理论和音乐实践二分法，从而也反映了亚里士多德把所有知识都划分为理论与实践的思想。音乐实践中那些劝慰性的说教揭示了音乐研究、音乐教化和音乐划分的必要性。沿用几百年都没有发生改变的传统模式探讨音乐的定义、语源和创始，并探讨音乐的使用与效益，划分、再划分及数学成分，这些研究都更接近音乐的普遍性。虽然关于圣咏的研究仍在继续，但它更多的是作为一门数学学科，而较少注重其音乐成分。图书馆目录和学问精深的著作中有关波依修斯作品的参考材料以及由格贝尔特和库赛马克收在两卷重要选集中的文献都表明了这一点，并为我们展示了从8世纪到15世纪（即从格里高利艺术的黄金时期到它的衰落）有关音乐理论和音乐哲学的趋向。基

督教哲学家们为音乐研究的发展做出了巨大贡献。

二、学校音乐教育的发展

中世纪晚期，欧洲人民的生活和思想发生了重大变化，这些对当时欧洲的音乐教育产生了影响，如12世纪出现了反对修道院修习"七艺"和百科知识的思潮。随着12世纪和13世纪欧洲社会城市化的进程，中世纪的城墙内市民的地位与日俱增，于是，音乐教育领域出现了宗教与世俗"合流"的趋势。

在12世纪之前，西欧知识传授的教育活动大部分被归入修道院，而这些修道院主要关注礼拜和祷告，拥有真正知识分子的修道院相对较少。进入13世纪，随着城市的发展，专业神职人员的需求在增加。随着社会发展的进程，改革强调圣礼研究（包括逻辑和争论用于讲道和神学讨论）和经典法律的需求在增长，主教根据这种变化，开始在大教堂学校训练神职人员掌握各种法律、宗教管理的知识以及更加世俗的有效控制财务等能力。学习对于教会等级制度下的进步至关重要，教师也因此获得了更多的声望。然而，需求迅速超过了大教堂学校的能力，每个大教堂学校基本上由一个教师管理。此外，大教堂学校的学生和小城镇市民之间的紧张局势加剧。结果，大教堂学校迁移到大城市，如博洛尼亚、罗马和巴黎。①

在教育领域很快就让人感觉出来的一个结果就是学校数量的大大增加。13世纪初，分别成立于1209年和1215年的托钵僧教团和多明沃教团推动了西方各国教育事业的发展。托钵僧教团修道士先后于1222年在波伦亚、1224年在牛津、1230年在巴黎、1240年在剑桥等地创办了一些学习院。多明沃教团是天主教托钵修会的主要派别之一，其会规接近奥斯定会和方济各会，也有设立女修会和世俗教徒的第三会，主要是在城市的中上阶层中传教。多明沃教团注重讲道与宗教哲学，故亦名"宣道会"。多明沃教团特别提倡学术讨论，奖励学术研究，拥有当时著名的学者"大阿尔伯特"及圣托马斯·阿奎那，他们积极传播经院哲学。多明沃教团修道士创办了一些综合性的高级学校（如1248年在科隆、巴黎、牛津和波伦亚），后来的大学就是在这样一些教学机构中发展而成的，当时欧洲的许多大学都有该会会士任教。

13世纪下半叶，除了已经存在的修道院和大教堂学校外，在教会和学校的密切配合下，又出现了新的学校形式：市立学校或者议会学校。当时在吕贝克（1262年）、布雷斯劳（1267年）、汉堡（1281年）、基尔（1320年）、哈雷（1342年）、汉诺威（1358年）等地都建立了这种学校。在这类学校中，除了教授基本知识外，

① 吕艾戈. 欧洲大学的历史 [M]. 保定：河北大学出版社，2008：14-20.

也上音乐课。同样，音乐课也以教会的合唱圣咏为基础。这类学校由校长负责学校管理，他又受大教堂学校校长管理。如果学校规模不大，由校长兼上音乐课；如果学校规模较大，则配备一名唱诗班主事，并有几名助手协助其工作。在复调音乐和圣咏用于祈祷仪式之后，学校也立即教授这两种音乐。也有些学校的圣歌课只允许教授基本知识，因为在当时只有大教堂学校才有权进行全面的声乐教育。较大的一些教堂，如布雷斯劳、莱比锡、纽伦堡、托尔高等城市的教堂还有一些具有歌唱天赋但大都出生在穷人家的男童，他们服务于合唱队和教堂。这些孩子生活在一起，由一位神职人员或者一位教师监护，费用由各镇奖学金或者基金会提供。其中，皇帝弗里德里希三世曾为格拉茨（1441年）、因斯布鲁克（1442年）、哈雷（1442年）、戈兰河畔的圣威特（1443年）、新维也纳城（1448年）、林茨（1467年）等地的教堂礼拜堂提供过资金。

在中世纪的普通学科显现了其在智力生活中的主导地位时，学校继续发扬大教堂和修道院学校建立的高等知识学习传统。英国最古老的三大学校之一——约克的圣彼得学校当时的教学大纲显示，以理论为主的音乐学习是该校课程的一部分，内容多为古希腊音乐理论的拉丁译本，这意味着一系列"纯理论"的音乐学习基础课程的形成。这类学校对教会服务人员音乐教育培养的革新，不仅推动了音乐教育的发展，在一定程度上为欧洲音乐及音乐教育的开展做了有力的铺垫，更对整个西方音乐产生了推动作用。如果说市立学校原则上只教授音乐实践所要求的课程，那么大教堂学校还开设抽象的关于音乐理论的课程，课程以"七艺"和亚里士多德的哲学为基础，为学生进入大学学习做准备。

中世纪在城市教育方面最主要的成果是后来发展成为"大学"的"大学校"，其也被称为"中古大学"。这种新出现的高等学校是在大教堂学校和修道院学校的基础上发展而成的。这类大学的形成经历了相当长的时间，约从12世纪初的某一时期开始，学生大量地从各处涌入某些城市，这些城市的学校在医学、法学、神学等特别的学科上享有声望。这些城市的学校把自己组织成为永久机构，具有保证教士和学生管理安全的体制，并且在城市当局和基督教当局赢得了明确的承认。不论是文学学校还是教会治理下的歌咏学校，都认为交流、扩散和发展知识学问是最主要的任务。而且作为合作组织，大学在公众事务中发挥着重要作用，其本身即是一个真正的智力神权王国。

一些文献证实了当时许多这类高等学校音乐教学的情况。虽然神学学科具有无限权力，但是在当时人文学科也有着较为重要的发展。中世纪出现的大学在后来成为人们自由学习知识和技能的教育机构，音乐也成为大学中的重要课程。中世纪的大学已经有了学位授予的规定，比如塞拉曼加大学授予文法学位和修辞学位；意大

利一些大学授予音乐学位并颁发教学执照。

在大学任教的一些理论家指出，在音乐教学中也有古老的科学和艺术的延续。许多学者在大学中开设音乐课程，如当时的著名学者，身为数学家、天文学家的缪里斯曾于1320年前后在巴黎大学讲授音乐理论大课，他的著作和其他文论就曾是这些讲座的讲稿。缪里斯的许多手稿得到了广泛认可，他的五本音乐专著在法国和意大利有着广泛的影响，特别是那部《思辨音乐》不仅在巴黎成了14世纪和15世纪时艺术系音乐理论课的基础，而且布拉格大学（1390年）、克拉科夫大学（1409年）、莱比锡大学（1410年）、埃尔富特大学（1412年）、罗斯托克大学（1419年）、维也纳大学（1431年）和英戈尔施塔特大学（1472年）等学府的学校章程中都提到了它是必修教材。学习《思辨音乐》的期限一般为一个月，布拉格、莱比锡和维也纳等地的大学要为此安排16次大课。

三、宗教与世俗的合流

在公元7—8世纪，伊斯兰教的崛起导致阿拉伯国家迅速扩张，其影响从西北印度次大陆延伸到中亚、中东、北非、意大利南部和伊比利亚半岛，直到比利牛斯山脉。从8世纪开始，阿拉伯人和欧洲基督教国家之间的贸易和政治关系逐渐恶化，终于在1085年爆发了战争（十字军东征）。十字军东征对西方文明产生了深远的影响，世俗的骑士文化开始兴起。11世纪末，法国和德国出现的"游吟诗人"引发了世俗艺术的回归。

游吟诗人是中世纪除教堂歌手外的另一类（世俗的）职业音乐家，他们一生游走于各个城堡和宫廷，在贵族的晚宴、节日庆祝等娱乐活动甚至比武大赛中进行表演；他们依附于宫廷，常常因为歌声动听、演艺精湛而被封为骑士并获赠衣物、武器和土地等。一些特别优秀的游吟诗人会被贵族长期留在宫廷或城堡中，享受优厚待遇。游吟诗人的培训相对于教堂歌手显得较为自由。游吟诗人的培训通常也在一个人的成长早期完成，一个皇室或一个大贵族家庭可以扶植好几名学徒，有时还把有前途的男童送到其他地方以便受教于某位游吟诗人。自中世纪末起，欧洲各地出现的具有各种特权的小号会社、城市乐人会社和小提琴会社都是从游吟诗人的行会发展而来。会社的师傅会根据行会的规章，决定徒弟的课程和期限。虽然从14世纪中叶开始游吟诗人行会就组织限期为7年的学徒培训，但是这种行会甚少，大多数自立的游吟诗人是从当地所建行会学习技艺，这种技艺往往是父子相传。他们采用的培训方法在16世纪前一直以模仿为主，老师选出弹奏风格或音型，然后用特定曲调弹奏让学生模仿，直到学生记住曲调并能熟练地即兴演奏为止。当然，对游吟诗人的培训内容还包括乐器保养及维修等，这种教育始终明显具有强烈的手工作坊特

点。为了提高他们的演奏技艺，常举办友好竞赛，在法国和低地国家举办的"四旬斋游吟诗人学校"也给他们增加节目储备的机会。到了 16 世纪，由于记谱法的迅速发展和固定化以及唱名法的普遍使用，特别是有量记谱的诞生和推广，乐谱逐渐成了音乐家演奏的"凭证"，游吟诗人才改变了教育方法。这些会社中有不少到了 19 世纪才趋于瓦解。

游吟诗人演唱的抒情"爱情歌曲"很快风靡整个欧洲，一时间"典雅的爱情"成为显贵上流社会趋之若鹜的风潮。

> ……普罗旺斯的行吟诗人在歌唱爱情的主题时表达了无尽的欲望，文明史上的一个重要的转向完成了。古代之世同样歌唱爱情的磨难，但那时只是将爱情视为欢乐的期待或痛楚的波折……新的诗歌理想，一方面仍保持着性爱色彩，另一方面又蕴含着丰富的伦理愿望。爱情成为实现道德完美和文化完善的途径。因为爱情，温文有礼的情人们变得纯洁和高尚。精神因素越来越居于支配地位……①

从《普罗旺斯诗集》中显而易见，之前在达官贵人面前演唱爱情歌曲曾被视为趣味低级，而到了 12 世纪却被认为是贵族出身青年的流行风尚。"被诗人唱出的肉欲之爱"② 是随着骑士坚持要得到社会（情人）认可而产生的。贵妇们对骑士提出了举止高雅、温和礼貌、能言善辩、富有教养且精通武艺的要求，并且要求他们具有良好的艺术天赋，能够作诗、朗诵和演唱歌曲、演奏乐器。

> 深深的海洋不会隔绝心灵对心灵的爱慕，人们因你的美貌与美德而传扬您的芳名。在遥远的地方你吸引着为爱而生的魂灵，他飘洋过海要来到你身边倾诉他的爱情。在你的城堡里诗人向你献上夸张的诗行，优雅的武夫们也为你易老的容颜而歌唱。在这些人群当中没有忠诚而热烈的爱情，他们能为爱纵情歌舞却不甘为爱而死亡。

典雅爱情通过游吟诗人的创作和传唱，在一些封建贵族的支持和保护下，以一种新锐的生活方式和爱情观念逐渐融入西欧的社会生活，并发展成为宫廷文化的一个重要组成部分，对贵族行为模式的塑造、道德伦理的培养以及价值观念的形成等产生了重大影响。

典雅爱情大大培养了人们的高雅情趣，学习唱歌、跳舞、演奏乐器、作歌编舞成为流行风尚。其他地方的中世纪文学也常暗示音乐技艺是贵族阅历的一个重要组

① 赫伊津哈. 中世纪的衰落［M］. 刘军等，译. 杭州：中国美术学院出版社，1997：107.
② 道森. 宗教与西方文化［M］. 成都：四川人民出版社，1989：170 - 171.

成部分。在私人教育和学校教育中都有史料表明，音乐完善这一观念在后来的几个世纪中作为贵族必不可少的一种美德逐步得到发展，很快，音乐才能似乎被视为达到完善贵族必不可少的一个组成部分。强调音乐方面的才干标志着某种程度上的背离传统，而这无疑具有一种新的意义。

为适应宗教活动的需要以及城市的发展和新的市民运动，自中世纪末起，教会开始出资聘请当时著名的音乐家作为教师向神职人员传授音乐技能，其中也包括世俗音乐人士，宗教与世俗的合流也反映在学校教学中。圣咏的教学也出现了一些变化，《圣母玛利亚颂》成为主要教学内容突出地体现了这一点。在早期圣母奉献的祷文中，如《苦难的里拉琴》之类，大概最能使中世纪的人联想到君王与权威，这使里拉琴成为贵族们的向往和追求。当时的文献曾提到，罗马人的明智君主狄奥多西一世认为在欢乐的乐器中里拉琴的声音最美，它能演奏出宛如恋情般的美好乐曲。可见，原来的《圣母玛利亚颂》是蕴含着贵族、上流社会追求的一部作品。16世纪末，遵循古老的唱歌习俗，产生了新的文本。音乐蕴涵的新元素证实了15世纪后期和整个16世纪宗教与世俗的合流。与此同时，各种资料（诗歌、档案等）的大量涌现，为文雅修养的影响提供了极为有力的证据。15世纪中期英国四法学校的情况也许就是这一时期的缩影：

> 在这些大大小小的客栈里，除一个法律学校之外，还有贵族专门学习各种礼仪的学校。他们学唱歌，练各类泛音。就像那些在皇室长大的人都习惯于训练一样，也教他们练习跳舞和所有适合于他们的娱乐活动。（《骑士》）

中世纪大学里的一些文献证实了当时许多高等学校的音乐教学情况。为响应阿方索十世于1234年颁布的大学规程，塞拉曼卡大学设立了第一个有记载的音乐讲座职位。另外还有布拉格大学（1367年），该校不仅为算术、几何、天文学而且也为音乐设立平时的（非假日）讲座。维也纳大学（1376年）要求必须著有音乐书和算术书才能获得学士证书。科洛涅大学（1389年）要求学生必须完成大致由音乐和实践组成的为期一个月的"音乐两部分"学习。这些学校艺术学科的学生都可以听到音乐讲座。在克拉科大学（1400年），渴望谋取教师职位者必须听一个月的音乐讲座。牛津大学（1431年）要求教师候选人学习"为期一年的音乐"。作为一门文科学科，音乐学习借助于一些大学活动得以补充，如一些学术性练习、弥撒和叙任，还有非正式的唱歌、跳舞以及器乐演奏。牛津大学和剑桥大学的一些学院曾源源不断地向唱诗班歌手供以宗教礼拜乐曲；牛津大学的昆斯学院要求礼拜堂职员熟练素歌和复调以教授唱诗班学员；新学院和万灵学院要

求所有入学申请人娴熟音乐。

另外,有些大学的规程还明确了必"听"书目:布拉格大学、维也纳大学以及后来的莱比锡大学规定了学生必须听授缪里斯的《思辨音乐》;牛津大学要求"艺术和哲学预科生"必须听授波依修斯的《音乐》。中世纪的大学已经有了学位授予制度,比如塞拉曼加大学授予文法学位和修辞学位;意大利一些大学也有了授予音乐学位并颁发教学执照的记录。15世纪中叶,英国的大学已有了明确的授予音乐学位的规程。到中世纪末,音乐在牛津大学和剑桥大学已成为独立的学科。

结　语

通过以上对西方音乐教育早期发展文献资料的梳理可以看出,西方古代音乐教育源头在古希腊,早期音乐教育以希腊、罗马为中心,一直延续到中世纪。古希腊时期的一些记载中就出现了专门的音乐培训学校,产生了一些具有影响力的专业音乐教师。这一传统在中世纪的教会学校中延续下来,并且在世俗歌手的培训中,依然保留着古希腊时期"一对一"或"一对二"的单人施教形式。特别是中世纪以后各类学校的兴起,将西方音乐表演技能教育推进到更高的发展阶段,并逐渐形成了体系化的模式。

西罗马帝国灭亡后,基督教的合法地位得到承认,基督教的影响日益扩大。欧洲的中世纪,基督教神学主宰着人们的精神生活。恩格斯曾说过:中世纪是从粗野的原始状态发展而来的,它把文明、古代哲学、政治和法律一扫而光,以便一切都从头做起;它从没落了的古代世界传承下来的唯一事物就是基督教和一些残破不全而且失掉文明的城市。① 于是,中世纪时期大批有思想的哲人对音乐教育的发展也起到了推动作用,他们的音乐教育思想与我们当今所提倡的音乐教育教学目标有着惊人的相似之处。所以说,中世纪的音乐教育发展不仅仅是对古希腊、古罗马的一种传承,或者是推动了文艺复兴时期职业音乐教育的发展,它对日后整个欧洲乃至世界音乐教育的普及与发展有着非常深远的影响。

在文艺复兴以后,学校继续发挥着音乐教育的主要作用。大学这一新生事物在文艺复兴时期确立了以培训学生为主的原则,圭多强调艺术实践的训练方式也被引入大学,并且在大学中盛行开来。在整个文艺复兴时期,大学推动了音乐教学的科学化,音乐教学质量的提升突飞猛进,由此,音乐学科的系统性大大增强,欧洲近代专业音乐教育在其促进下呼之欲出。

① 马克思,恩格斯. 马克思恩格斯选集:第3卷[M]. 北京:人民出版社,1972:220.

第三章　西方音乐教育的近代转型

欧洲音乐教育的近代转型来自社会变迁与教育观念的转变。欧洲社会从古代到近代有一个明显的变化过程，这一社会变迁起自意义深远的文艺复兴运动，这是西方 14 世纪至 16 世纪的一次文学艺术创新运动，被恩格斯称为"人类从来没有经历过的最伟大的、进步的变革"①。它呼吁打破封建愚昧的枷锁，营造人的"新生"，从思想上使西方社会发生了根本性的变化，由此导致欧洲近代教育的过渡与转型。

第一节　社会变革下的教育格局转化

文艺复兴时期是欧洲社会产生巨变的时代，伴随着社会、经济的发展，欧洲的教育格局悄然发生着变化。教育格局的这些变化突出地体现在教会学校的变化、世俗学校的兴起和女性教育的出现三个方面。

一、意大利教育格局的变化

文艺复兴运动始于意大利，其产生缘于那里特殊的环境。从 14 世纪初开始，由于城市的兴旺，意大利的社会经济发展很快，市民生活富足，剩余的物质资源、特殊的地理位置推动了商业贸易的大发展，也使意大利的社会结构出现了巨大变化。这时，意大利的工商业发展可谓迅猛，由此促进了经济的快速发展。新兴阶级为了维护自己的经济地位、政治地位，要求培养出通晓国际法规和罗马法的人来巩固资产阶级政权以及扩大海外贸易，并且希望能够培养出善于经营工业、商业和金融业的优秀人才为他们服务。同时，对外交流使意大利的一些城市成为当时西方新思想的中心，文化事业蓬勃兴起，教育也随之得到了很大程度的发展，作为社会有机组

① 马克思，恩格斯. 马克思恩格斯选集：第 3 卷［M］. 北京：人民出版社，1972：220.

成部分的教育首先产生了巨变。

1. **教会学校的变化**

欧洲的学校起源于中世纪全盛时期,那时大多数的教会学校以培训宣扬宗教原则的神职人员为主。在1100年至1300年间,欧洲的教会学校悄然发生着变化。教皇亚历山大在1179年的第三次亚特兰宗教会议上,专门要求各地所有的教会都要大力兴办学校,同时宣布,每个教堂必须配备一名教师定期对穷人实施免费教育。由于有了教会的支持,教育自此呈现出欣欣向荣的景象:

> 主教座堂学校和隐修院学院的兴旺发达远远超过以往任何时候,教师数量大增……其中杰出者的门下,簇拥着从欧洲各地来的大批学生。①

许多最早的大学在这时建立起来,如意大利的博洛尼亚大学就是在中世纪兴建的;再如巴黎大学,它也被看作是在教会学校的基础上建立起来的。虽然文艺复兴时期这些大学最初仍被看作是教会学校,但其实它们已有了很大的改变:首先,教师不再仅仅局限于教会人士,许多世俗学者也加入其中;其次,不少学院和学术团体也同时兴起,大学逐渐转变为世俗性的高等教育机构。

从上述材料中我们不难发现,教会为了维持学校的规模与数量做了不少努力,但是这些教会学校在其建立之初就不能保证未来的命运,而且也常常不能达到创立者的初衷。可以说,这时的教会学校对文艺复兴时期教育的影响其实并不强,甚至是微弱的。在1300年之后,教会学校只教育了极少量从事宗教活动的年轻人,这其中还不包括在修道院的少数女孩子。而在14世纪之后,教会学校里,的影响力便逐渐衰弱,教会学校这种形式也在慢慢消失。造成如此状况的原因来自两个方面:首先,意大利修道院和天主教自中世纪晚期开始衰落,两者已经没有精力再去承担孩子的教育,之前所说的某些试图通过培养合乎世俗的牧师来复兴宗教的教皇也只能说是取得了很有限的成功;其次,愈加富有的商人们从各方面影响甚至控制了中世纪晚期至文艺复兴时期的城市,他们希望学校教育能够顺应社会的变化而改变,提供更加丰富、符合社会需求的教学内容,然而很明显,教会学校已经无法满足人们对于世俗生活的需要,于是,家长们通过支持私立学校和公立学校为自己的孩子们提供这一切。

面对这样的危机,一开始教会的高层领导并不关心学校的发展情况,他们只致力于培养自己的接班人。但是,到了文艺复兴时期,面对诸多压力,教会一度想努力扩大对世俗生活各方面的影响力,他们大肆兴建修道院、配备教主与传教士,然

① 杜兰.世界文明史:信仰的时代[M].北京:东方出版社,1999:62.

而收效甚微。因此，教会学校在文艺复兴时期开始愈加缺乏影响力且数量递减，而且有大批的教士与男孩一起在世俗学校学习，他们中有不少人甚至打算成为世俗牧师。他们接受的教育并不是学习基督教义和神学，而是学习维吉尔和西塞罗的作品。

在当时意大利的教会学校里，孩子们最先接受的是识字教育，学习的是拉丁语，随后开始接受商业算数、测量土地等几何学知识，还有记账的知识，这是一种实用性和职业性并存的教育模式。因为意大利城市的商业化，学童在学校里学习商业算数可以为今后的从商生涯奠定良好的基础。由此可见，这时的大多数教士并不是接受完整的宗教训练，他们与世俗市民所受的教育并没有什么明显的区别。在这样的非完全宗教教育背景下，教士的行为受到非常大的影响（愈加世俗化）。据资料记载，1526年罗马的人口普查发现有一名教士做了泥瓦工。

2. 私立学校的兴起

到了中世纪后期，意大利特殊的地理位置使其社会结构发生了巨大变化。在经济上，资本日益积累，工商业日渐发达，新兴资产阶级势力逐渐壮大。于是，"新生"的世俗学校开始出现，世俗的教育建立并发展起来。此时出现的世俗学校主要有三种：为了适应工商业发展的需要而建立的行业学校；一些贵族独立创办的私人学校（类似于中国古代的私塾）；经常获得城镇补贴或直接由城市政府创办的世俗公立学校。

在文艺复兴运动的影响下，人们对于自由、平等的渴望被充分激发出来，社会的变化也促成了这样的改变，而经济的大力发展和政治格局的变化则为市民们提供了有力的支持，人们只有变化才能适应这个新的社会。生活的富裕让人们开始关注教育，他们不再满足于当时的教育现状，迅速崛起的中产阶级强烈希望改变孩子们未来的生活，由此兴起了一股向贵族学习的热潮。他们尽可能地模仿贵族的生活模式与受教育模式，力图使自己变得"高贵"起来，努力拉近与上层阶级的距离，贵族式的私立学校也就应运而生。

这些私立学校有很多种模式：一种是私人教师住在学生家里来教育孩子，这种模式往往出现在贵族或者富商的家里，与中世纪的小课模式相类似；第二种就是教师每天去学生家里任教但并不留宿；第三种也是更为常见的方式是教师用自己的房子或租用他人的房子作为授课地点，以教育邻居家的孩子来谋生，教师要做的就是尽自己所能说服别人把自家的孩子送到这里来读书，这种形式往往转变成一对一的教学方式；还有一种就是寄宿学校，这种学校主要是为有钱有势人家的孩子服务的，在教学的同时为他们提供食宿。

私立学校大多由一个负责人自发创办，由孩子的父母付给教育孩子的老师薪资。由于私立学校完全是由个人建办，并不隶属于任何政府或者机构，因此，课程的选

择与学校的管理等都是由教师自己完成，他们只要满足出钱的家长们的需求就可以生存，孩子们在学校里主要学习一些实用的技能。① 但是，如果他们无法满足出资人的需要或者失去信任，那么，学校就只能倒闭。虽然这类学校没有任何保障，但在文艺复兴时期的意大利甚至是欧洲，这类学校一直都很流行，这是由于当时的公立教师资源严重匮乏，家长们为了让孩子接受教育就只能出钱支持私立学校。

意大利在 14 世纪至 15 世纪有大量的私立学校。从现存的威尼斯公证合同和政府的记录看，1300—1450 年共有 850 名各种各样的私立教师，在 14 世纪晚期，一年之内就有 55 名之多。事实上，16 世纪末私立教师的数量不止这些，而是记载的 2～3 倍，若按 1587—1588 年教师与总人口数的比例来算，16 世纪 70—80 年代意大利应有 130～165 名私立教师。从薪酬上看，由于自身性质的原因，私立教师的收入并没有统一的标准，以他们当时签订的协议为准，而教育贵族的教师的收入是颇为丰厚的。

除此之外，还有一类学校由富人资助建立，随着时间的推移还会有别的有钱人继续资助。在 16 世纪晚期，这类学校中有些逐渐被市政府资助、接管而成为市政府管辖下的公立学校，有些则被教会接管成为教会学校。

3. 公立学校的出现

公立学校由城市政府创办并任命教师，政府支付教师的薪金，并对教学的内容作有限的监督。文艺复兴时期，政府为了培养城市未来的秘书和公证人，便挑选了一些男孩子，并给每人 10 杜卡特（当时威尼斯铸造的金币）的补助，让他们接受教育，这就是公立学校的由来。当时的人们认为，没有接受过教育的男孩子很可能走上犯罪道路，这样会增加城市的不安定因素，因此，人们也极力呼吁让男孩子进入学校学习；加上政府也意识到世俗教育对城市发展的重要性，于是到了 14 世纪，意大利的市政府等权力机构就开始出资修建校舍、兴办教育机构。这时候的公立学校可以说是完全由城市领导人掌控了，因为不论是教皇还是君主已经没有多少实权。②

这时的公立学校并不是完全免费的，它主要招收地位显赫的公民的儿子入学，因为这些孩子将来有可能成为城市的领导人，这些学生的学费由城市政府支付。而那些没有显赫身份的学生也可以被公立学校接收，但是数量极其有限，并且教师通常只为一些天资聪颖的学生提供免费教育，剩余的学生就需要自己支付学费了。因

① 比如在 1397 年，威尼斯的一个药剂师想让自己的小儿子成为医生，他将自己的一半财产留给大儿子和小儿子，另一半为大儿子提供衣食，让小儿子学习拉丁语；这个男孩跟随私立教师学习，学完拉丁语他又到了帕多瓦，"任凭他喜欢，选择学习药学、内科或外科"。

② 黄虹. 论文艺复兴时期意大利的初、中等学校教育 [D]. 成都：四川大学，2003：4.

为市政府只承担建筑校舍以及学校一些经费的开支,公立教师的薪水大部分还是要依靠学费。因此,在公立学校办建初期,这样没有政府保障的免费教育以失败告终。造成这一结果的原因是复杂的,其一是因为市政府经济能力有限;其二则是城市领导人对于贫困人口的态度,这类人群往往不被领导人认可和关心,他们在城市中的作用经常被忽视。

公立学校教师在文艺复兴时期算得上是中等阶级了,由于政府的干预和掌控,他们的收入并没有过大的差别,虽然比不上贵族和富商每年高达几百乃至几千杜卡特的收入,但是比一般的劳动人民要高出不少,与技术工人的收入差不多,是不熟练的劳工收入的 3～4 倍,是熟练劳工收入的 1～1.5 倍。

依据以上材料我们能看出,私立学校和教师在文艺复兴时期有力地扩大了受教育的范围,给更多的市民受教育的可能。不少私人教师在学生的学习和生活中占有重要的地位。这一时期有的牧师和教士常常会去做家庭教师,还有少数成为公立学校的教师。总之,从以上的材料中我们能看出来,尽管一些牧师在此时仍然继续教书,但是他们服务的对象有可能是私立学校或者是公立学校。

在 13 世纪到 14 世纪之间,世俗性的城市学校迅猛发展。在 1338 年,佛罗伦萨的 9 万人中就有 8 000～10 000 名学童进入学校就读。在 1587 年至 1588 年,威尼斯大约 89% 的学生在独立的私立学校中学习,7% 的学生在教会的学校里就读,而 4% 的学生在公立的学校里就读。意大利的城市学校格局基本定型。

这些充分反映出当时意大利教会和世俗两类学校并存的状况,凸显出教育的变化。特别是那些世俗学校为中下层阶级提供了培训的机会,从而使社会教育的结构得以转变,教育也开始走向世俗化。世俗学校的兴起在文艺复兴时期给人们带来了诸多希望,更多的人有机会接受教育,受教育正是改变自己命运的开始,政府机构也希望通过教育来影响大众,文艺复兴的教育正是在这样的环境下茁壮成长。文艺复兴就是趁着这股教育热潮,在西方世界悄然地打开了一扇崭新的大门,为近代资本主义社会的转型打下了坚实的基础。

二、女性教育的出现

女性在欧洲文艺复兴前一直是弱势群体,自古以来不允许女性和男性一样进入学校接受教育。尤其是在中世纪那个被称为黑暗的"男性时代",至高无上的神权信仰使妇女一直在婚姻和家庭中扮演不重要的角色。文艺复兴是社会发生巨大变革的时期,男女在社会中的地位发生了很大的改变,男性在家庭中的地位逐渐弱化。造成这种现象的原因错综复杂:一方面,海上贸易迅速繁荣,各类工业崛起、发展,在大大增强国家实力的背后是对"轻装劳动力"的需求;另一方面,流行病和战争

的爆发也在大大削减西欧的人口数量。综合这些原因，父亲和丈夫等男性的外出或死亡，使妇女开始参与到经济生活中来，成为社会性劳动的成员：女性要替代男人们管理财产甚至投资，她们逐渐在家庭中掌握大权，越来越多不同阶层的妇女参与社会生产和经济活动，在城市社会和商品经济的发展中起到了不可或缺的作用。教育不仅是文化的重要组成部分，也是直接促进经济发展的关键领域。这样，职能方式的由内转外使女人们对教育的渴求越来越高，女性没有接受教育的机会成为社会发展的阻碍因素之一，而人文主义思想的蓬勃发展，使社会舆论也开始重视妇女教育。于是，把女性从长期的封闭中解放出来，成为一种必然的趋势。因此，不仅男子受教育更加普及，处于社会边缘的女子教育在这时也得到了重视。

文艺复兴时期的欧洲女子教育形式可以归纳为三类：第一类是家庭教育；第二类是女修道院教育；第三类就是职业教育。

1. 家庭教育

家庭教育是一种最古老的传统，不论是贫民还是王室、贵族，母亲从来都是孩子的第一位老师，所以也是一种不分贫富的教育形式。然而在每个人受教育的内容上，会因社会地位的不同而有所区别。

在家庭教育中，基于社会地位的不同，每个人在受教育的内容上会有较大的区别。例如，在贫穷的家庭里，女儿的任务基本上就是跟着母亲学习家务技能和与农业相关的知识，这是为婚后做一名合格的妻子和母亲做准备；而在富裕又有地位的家庭里，家务等杂事由众多的仆人完成，虽然女主人还是要参与其中，但会有更多的时间教养、引导孩子，所以她们接受的教育内容就以道德教育、国语教育和礼仪教育为主。不过有资料显示，母亲在家庭中只能充当照顾、引导子女的角色，并不能正式教育孩子。如萨多莱托认为：女人在家庭中对儿童的影响不是非常好，因为女人性情软弱，容易溺爱放纵孩子，容易自满。母亲对孩子的养护责任到5岁为止，5岁以后的孩子由父亲担负起全部的教育责任。[①]

在家庭教育中最令人瞩目的是贵族的家庭教育，贵族妇女因其将来所具有的社会地位而接受教育。

> 这一时期在上层阶级中，对于妇女所进行的教育和对于男人所进行的教育基本上是相同的，甚至出现了男女合校式教育的范例。[②]

她们和父亲、兄弟、丈夫一样管理财产，阅读宗教和世俗文学，参加宫廷娱乐，从事法律事务，监管她们的孩子及其他家庭孩子的教育。

① 吴式颖，任钟印. 外国教育思想史 [M]. 长沙：湖南教育出版社，2002：225.
② 布克哈特. 意大利文艺复兴时期的文化 [M]. 何新，译. 北京：商务印书馆，1983：388.

贵族家庭的孩子从7岁开始就出现分化，男女分别教育：男孩子大多会选择进入正式的学校或去别人家中学习，很少会留在自己家中接受教育；女孩子则还是以留在家中为主，或者去别人家里学习知识，很少有像男性一样进入学校学习的机会。贵族的家庭教育更像一个社会的缩影，因为这里汇聚了来自不同家族和不同年龄的孩子，上层家庭会聘请优秀的教师来教育孩子，在教育质量上有很大的保障。女孩子虽然没有选择接受高等教育的权利，但家庭教育给她们提供了一个接受类似于高等教育的机会。

　　在这类家庭教育中，还有女性与男性一起学习的情况，这种方式对女性今后的生活有很好的影响。在历史记载中，女性作为家庭教育的主持者之一获得了很大的成功。例如，毛德·帕尔的女儿凯瑟琳·帕尔因她的博学而被亨利八世注意到，并因此成为王后；贵族夫人玛格丽特家庭教育的成员囊括了公主、淑女和优秀男士，也培养出多位贵族，其中包括爱德华四世的三个女儿、公爵爱德华和其兄弟亨利等。王室和宫廷的家庭教育可以说是最优秀的教育场所，有着悠久的历史和更全面的教育内容，包括礼仪、舞蹈、音乐、语法、历史、古典语等。在这类教育中，布列塔尼的"安王后"宫廷教育很受关注，其中就有许多女性学习者，安王后为这些女性提供了很好的教育，她们接受了充满美和智慧的训练。布兰特曾给她很高的评价，称她是"真正的文艺复兴之光"。

2. 女修道院教育

　　从中世纪起，女修道院就为女性教育提供了场所。一开始，只有贵族的女性可以进入这里学习，而平民女性只能作为贵族女性的仆人去服务。但是从文艺复兴开始，富有的大家族也把女儿送去修道院学习，这大大扩大了女性受教育的范围。在初期，女修道院可以说是家族女性成员的聚集地，通常家族里的一个女儿被送去学习后家族中的其他女性也会陆续地被送去学习，这样可以使家族的联系更广泛，更多的中上层也可以参与到教育中。比如有很长良好家族史的商人、面包师、金匠等的女儿后来陆续都被女修道院接纳。女修道院并没有标准化的课程设置，这是女孩子们进入学校时的年龄、入学时间和学习年限的不同所致。主要的教育内容有道德训练、文学和缝纫等。女修道院的学生有固定的年假，学习的时长也是自由的，教育的内容以宗教为主，同时要学习读写等。修女们每天祈祷和唱赞美诗的时间最长，一天之中的时间都被安排得十分紧凑，这样的环境也造就了不少优秀的女性。例如被称为"古代以后欧洲第一位剧作家"的甘德谢姆修女院院长赫罗斯威塔，她的作品有《达尔西提乌》《帕纳提乌》等；修女比阿特丽斯德萨拉的《美德之爱》是文艺复兴时期最成功的一部戏剧，这部戏剧被认为拥有"薄伽丘的内容、彼德拉克的语言和但丁的形式"，被誉为当时最优秀的戏剧之一。

3. 女性职业教育

职业教育是从中世纪就开始逐渐兴起的，城市工匠的女儿们会通过当学徒来学习技术和一些普通知识，可以说是文艺复兴时期女性教育的重要部分。学徒制是从中世纪就开始沿袭下来的一种教育制度，这种教育制度保证了西欧城市工商业中手工业技艺的传承和发展。助产士的教育有很明显的行会特征，受社会和地方官员的管理，通过考试的方式确认助产士的专业能力，这在一定程度上保证了助产士的技术水平和培养质量。学徒制是助产士训练最普遍的方式，学徒期限有 1～7 年不等，有的助产士只限于家族内部的亲属传承。[①] 助产士的学习形式有"做中学"和"读中学"，不过由于受到一些原因的限制，当时最受推崇的方式还是"做中学"，由学徒辅助完成任务并且从中积累经验直至能独立操作是最佳的学习方式。不仅是助产士，其他的行会教育也为女性提供了一定的技能教育，例如丝织业、毛纺织业的行会教育。其中丝织业也可以说就是女性的职业，有史料记载，在佛罗伦萨甚至有丝织女师傅和女工自己组织过行会，其中的工作者都是女性。[②] 还有一些贵族女性也自己开办了有寄宿性质的女子学校。

不仅如此，文艺复兴时期就出现了一些法令，明确规定女性受教育的权益。例如在 1405 年，英王亨利四世颁布了有关女性受教育的法令，法令规定：任何男女，无论其社会地位如何，均有自由将其子女送到王国境内的任何学校学习。

并且，从文艺复兴开始，欧洲其他国家出现了少数吸纳女孩子入学的世俗初等学校。例如，1292 年，巴黎的一名女教师开办了一所接收女孩的初级学校，至 1380 年，已有 21 位女教师向所在学校的校长登记。[③]

文艺复兴时期中产阶级的地位有所提高，而中产阶级一直把贵族当作学习的榜样，希望自己在生活中能像贵族一样更有涵养，于是他们纷纷把女孩子送到学校或女修道院中接受教育，女性受教育的范围由此得以扩大，而家庭教育和女修道院教育都涉及不同类型的音乐教育。文艺复兴时期的女性教育经历了这样的转变：

首先，变化出现在上层阶级中。在文艺复兴之前，贵族家的女儿只能送入女修道院学习，但是自文艺复兴起，上层阶级的女性有了和男性接受同等教育的机会，选择变得更加多样。

其次，体现在女修道院教育的变化上。文艺复兴之前的女修道院只接收贵族女性，平民阶层的女性只能作为仆人的角色进去服侍贵族，而不能同时在修道院中学

[①] 萨哈. 第四等级：中世纪欧洲妇女史 [M]. 林英, 译. 广州：广东人民出版社, 2003: 208.
[②] 闫之昕. 简析文艺复兴时期意大利城市妇女受教育状况 [D]. 呼和浩特：内蒙古大学, 2012: 27.
[③] 刘文明. 上帝与女性：传统基督教文化视野中的西方女性 [M]. 武汉：武汉大学出版社, 2003: 270-271.

习。而在文艺复兴时期，一些富有的中产阶级家的女儿也被允许进入女修道院学习，这时的女修道院在生源上变得更加包容。

最后，就是平民阶层的女性教育。平民阶层的女性没有优渥的出身，她们无法像上层阶级那样接受良好的教育（虽然也能在基督教教义学校接受一些基础知识学习，但是无法和上层阶级相比），平民阶层的女性大多接受技能教育，这包括了维持家庭生活的技能以及家庭事业的技能。因为文艺复兴带来的是工商业的迅速发展，不少妇女成为家庭作坊的主要劳动力，因此，熟练地掌握手工技巧成为平民阶层女性教育的首要目的。

妇女教育不仅直接反映了社会主导阶层的妇女观，也包含了妇女的思想、经济、政治和文化活动等信息，大量优秀的宗教戏剧和音乐诗歌也向我们展示了那个年代女性的心声与呐喊。文艺复兴时期的女性教育一开始很艰难，但是它为后世的女性解放、女权主义者的出现打下了坚实的基础。这一时期，男女接受同样教育的举措在萌芽中，虽然面向女孩开办的世俗初等学校的数量极其稀少，还没有被大幅度推广，而且政府颁布的有关女性教育的法令也不能及时有效地实施，但是这些都真实地促进了当时女性教育的发展，为欧洲女性在宗教偏见的牢笼上开了一扇窗，为宗教改革之后的新局面奠定了基础。

三、英国学校教育的变化

时代的变化总是会对教育产生影响。14世纪中叶以后，文艺复兴运动向北欧、西欧扩展，意大利的教育变革逐渐蔓延到周边国家，许多教育家将意大利的学校模式照搬到他们那里，并根据不同的国情进一步弘扬了人文主义教育思想。英国深受意大利的影响，成为文艺复兴时期紧随其后在教育上做出变化的国家。

14—15世纪的英国可以说是在战乱中度过的，国家在饱受瘟疫、灾荒和暴动的不安因素困扰之下，资本主义加速发展，农奴制被取代，中间阶级的壮大使得社会结构发生改变。而且英国在战争中一般占有主动权，扩张的雄心令其沉醉于战争中得到的利益，侵占的领土和获取的物资使得英国的资本主义不断发展，经济和社会活动的繁荣令英国文学呈现出百花齐放之貌。英国是在战争中不断成长的，民族意识的觉醒使之逐渐由一个没有民族意识的国家变得独立自主，直至建立起民族语言，逐渐成为一个真正的国家，到了伊丽莎白时期可以说英国的发展达到了一个顶峰。伊丽莎白女王利用其敏锐的政治灵感，使得英国不断壮大，而且博学的女王在文艺上也颇有建树。在伊丽莎白一世在位期间，其开明宽容的政策使文学艺术得到大力发展，诗歌、散文、戏剧的空前繁荣，同时带动了人文主义的发展，人文主义在此时发展到了至高点，并因此而得以广泛传播。而且伊丽莎白一世本人也颇有文化修

养。凯瑟琳·钱珀瑙恩教伊丽莎白四种语言：法语、佛兰芒语、意大利语和西班牙语。当威廉·格林达尔在1544年成为伊丽莎白的导师时，伊丽莎白能够写英文、拉丁语和意大利语。在格林达尔这位既有才华又有技巧的老师指导下，伊丽莎白在法语和希腊语上取得了进步。格林达尔在1548年去世后，伊丽莎白接受了罗杰·阿沙姆的教育。她自己也从事写作和翻译，她曾亲自翻译过贺拉斯的《诗歌艺术》。

而连绵战争的背后是劳动人口的锐减，这时农奴制刚刚开始改变，农奴们反抗沉重的劳务负担，他们希望能更自由地选择工作，希望可以用货币地租的形式替代劳役地租，来换取一些自由。而贵族群体也开始发生变化，一些旧贵族因为经济上无法负担奢侈的生活而开始衰落，取而代之的是一些新兴贵族，也就是所谓的商人贵族，他们利用经济能力获得贵族的头衔，并且依靠与王室的密切联系得到其支持，商人贵族与国王其实是一种相互的利益关系。

14世纪正是英国教会与国家争夺领导权的重要时期，此时教会受到多方面的冲击，其间颁发的《圣职受职法令》和《王权侵害罪法令》就是国家做出的反教皇斗争的明证，这为王权的独立奠定了良好的基础。正因如此，英国政权的重要转变给这个国家带来了新鲜的血液，从根本上动摇了教皇的统治地位，为教育包括音乐教育的变化埋下了伏笔。英国在文艺复兴早期的巨大变化可以说深受意大利文艺复兴的影响，而英国著名文学家杰弗雷·乔叟正是意、英两国互相影响的有力例证。

乔叟被称为英国文学之父，是公认的中世纪最伟大的英国诗人。他的人生可以说与英国皇室有着密切的关系，从1377年开始，乔叟多次代表爱德华三世出使欧洲大陆，接触了但丁、彼特拉克和薄伽丘等人的作品，正是由于受到这些作家深厚的人文主义思想的影响，乔叟的创作思想发生了不小的变化。他此时的作品很多与意大利文艺复兴有着很明显的继承关系，例如其代表作《坎特伯雷故事集》，作品中有对教士的讽刺和对妇女解放问题的探究，其中所蕴含的思想正是人文主义精神之所在。不仅如此，乔叟把意大利的十四行诗引进英国，拓宽了英国文学的写作体裁。而且其在写作内容上也深受意大利文艺复兴的影响，例如对于升天场景的描述——由天鹰引路就是受到但丁《神曲》中维吉尔引路升天的启发。这些英国文学作品的变化深刻反映出意大利文艺复兴的成功给英国带来的影响之深，引导了英国的人文主义进步，更为后来英国文学以及音乐的转变开辟了道路。乔叟的作品中有浓厚的人文主义思想，但是此时的英国并没有出现明显的人文主义思想，可见他受意大利"人道主义"精神影响之深。不仅如此，乔叟的作品更是直接影响了英国的文学，此后的莎士比亚、雪莱等文学家受之影响颇深。文艺复兴时期的英国教育受人文主义思潮的影响开始发生变化，主要表现在以培养绅士为主要目标、对英语的重视以及实用性学科的教授等，英国的学校教育也开始转向世俗化。

根据史料记述，文艺复兴时期的英国学校大致可以分为文法学校和世俗学校两类。英国的文法学校早在中世纪就已经存在，但是在那时文法学校是为教会服务的："中世纪初等教育主要教授教义如何问答，读以及写；中等教育是针对拉丁语的文法教学。"但是，随后的英国在经受了黑死病的洗劫后，大批的人口流失，而牧师与教士因为职业的特殊性更是其中的受害者，因此，由教会完全控制的文法学校开始减少，新的文法学校开始出现。"到了 14 世纪，国王、社会名流、政治家以及教会组织和各种社会团体捐赠或提倡为贫民子弟开办文法学校，这也是最早的公学。"①

而当英国通过了《至尊法案》后，英王亨利八世不仅是世俗的最高统治者，也是宗教上的最高统治者，英国所有教会不再听罗马教皇的指挥。自此教会统治下的文法学校受到迫害，而新的文法学校在国家的领导下开始发展。有了国家政府的支持，文法学校开始逐渐增加。不仅如此，人文主义学者和富有的工商业者也出资创办文法学校，如 1509 年人文主义者科利特创立圣保罗文法学校；有些城市，如伯明翰和什鲁斯伯里用没收来的修道院财产于 1552 年创立了文法学校；1561 年商人泰勒建立了泰勒文法学校；等等。到了伊丽莎白时代，国王设立了专门的两个委员会来资助文法学校，文法学校呈现出了欣欣向荣的面貌。1530 年，文法学校的数量是 300 所，到 1575 年增加到 36 060 所。威廉姆·哈里森在描述 1577 年的教育状况时曾骄傲地说：如今，在女王陛下统治下的英国，文法学校遍布于每一个城镇。在每一所学校里，老师和助教们都过着富裕的生活。

可见文艺复兴时期的英国文法学校是每个阶层的孩子都渴望去学习的地方，受培养目标的影响，文法学校的课程设置注重对古典著作的学习，以培育学生不凡的素质和修养。这类文法学校可以说是中下层孩子进入上层社会的敲门砖，在当时吸引了不少有识之士创造条件送孩子去学习。

通过上述材料我们能清楚地看到英国文法学校从由教会完全控制直至世俗化的过程，然而文艺复兴时期的这些文法学校还不能说是完全的世俗学校，更准确地说应该是天主教与民族相结合的产物。

英国在人文主义思想的冲击下，教育开始世俗化，不仅文法学校发生了重要转变，城市中也出现了世俗学校，这类学校主要招收工商业的子弟，以教授读、写、算为主，条件比较简陋。还有一类是专门为下层子弟提供教育的读写学校，用本民族语言教授基础的读写知识和技能，这为后期的初等学校教育打下了基础。这类学校的出现扭转了教会垄断教育的局面，学校教育在此后发生了重大的转型。

① 何连娇. 英国文艺复兴时期的教育［D］. 天津：天津师范大学，2016：13.

由此我们可以看出，文艺复兴时期的欧洲发生了巨大的变化，社会形态的转变同时带动了经济、教育的变化，此时的教育由原来的教会垄断转向世俗化。在中世纪，可以说是教会统治的天下，所有的子民必须完全服从上帝（也就是教会），这时的文化活动是为教会的神权统治服务的，从各个方面都能反映出人在上帝面前的渺小和必须臣服。而文艺复兴运动使西方从此逐渐摆脱了中世纪的封建制度和教会的神权统治，社会无论是在生产力上还是精神上都得到了解放。

我们常说文艺复兴是欧洲从中世纪转入近代的契机，虽然新的学校在文艺复兴开始时并不多，但产生了十分巨大的影响。学校格局的变化说明：当欧洲社会经过漫长的中世纪后，随着14世纪工商业的蓬勃发展，不同阶层的矛盾日益激化——新兴资产阶级与教会之间、城市工商劳动者与封建贵族之间以及平民与资产阶级之间的矛盾和斗争日益尖锐，冲突充斥着那个时代。"新""旧"两种社会势力经历了反复、激烈的斗争，教育长期（近千年）由教会垄断的局面受到猛烈冲击。在这种大环境下，虽然各类学校仍然在教会的掌控之下，但学校的教育思想和教学内容等方面发生了巨大的改变，教育内容由原来的呆板冰冷的经院式教育向更贴近生活、贴近社会需求的教育内容转变。

第二节 新教育观念及其影响

蒋百里认为，文艺复兴有两大成果：一为人之发现；二为世界之发现。这两者对于文艺复兴时期音乐教育观念的转型有着深刻的影响。文艺复兴时期音乐教育观念的转型直接产生于人类教育思想的发展和音乐艺术的变化，新思想进入人们心中需要有力的推进，教育就成为他们首选的思想传播渠道，教育观念产生的根本性改变首先体现在教育提倡"以人为本"的内涵。

一、"以人为本"的教育观

文艺复兴的最伟大之处即在于人文主义的英气，人文主义（或称人道主义）是整个文艺复兴精神层面的支柱，其为欧洲摆脱黑暗时代提供了有力的支撑，是指引光明的路标。在人文主义思潮的影响下，这个时期教育最大的特点就是突出以人为中心，释放人的天性。

1. 打破神学桎梏，倡导以人为中心的教育

文艺复兴时期，不同阶层的矛盾日益剧增，平民和封建贵族间的斗争、资产阶级与封建贵族的尖锐矛盾以及工薪劳动者与新兴资产阶级之间的冲突在那个年代异常激烈。在新兴资产阶级反对封建贵族的斗争中，思想家们首先把矛头指向了封建

统治阶层的精神支柱，即天主教神学。人文主义者们充分肯定了人的尊严、价值、力量和智慧，认为人是上帝的"杰作"，人的理想是非常高贵的，人的力量可以无穷无尽，人的洞察力宛若神明。他们对于教会以所谓"神权"愚弄大众的举动非常不满，反对禁欲主义的说教，认为追求幸福和享受生活是人生来就有的、遵循本性的自然的行为，禁欲是违反人的本性的，是反自然的要求。由此，在反对封建贵族的斗争中，新兴资产阶级教育家从他们的利益和人性论的角度出发，提倡人文主义的教育思想，高举人文主义大旗，积极倡导培养全面发展的人。自此，强调灭人欲、屈服神明的黑暗时代将被取代。

如果我们关注新教育理念的内涵就会发现，人文教育者提出的核心理念就是"成人"，确立人与社会的统一性是教育的出发点。当时进步的人文主义思想家高举尊重人格尊严的大旗，提倡人权和人性，呼吁铲除迷信和特权，强调人的自由平等和个性解放，这对欧洲早期社会的发展产生了巨大影响。

14世纪中叶以后，当文艺复兴运动向北欧、西欧扩展时，许多教育家将意大利的学校模式照搬到他们那里，并根据不同的国情进一步弘扬了人文主义教育思想。15世纪以后的北欧教育家伊拉斯谟对早期意大利教育思想有所创造，他弘扬向古典学习的精神，认为古代希腊—罗马是人类文明的黄金时代，于是他崇拜古代，崇拜古典著作。在他看来，愚昧是人类社会进步的主要障碍，所以"启蒙"是主要的促进力量，应依靠研究古典代表著作来完成。因此，他把解读经典文献作为教育的中心，甚至历史、地理和自然科学的学习都是如此。他编写的拉丁文课本在欧洲各国广泛流行达两个世纪之久，对促进学校人文主义教育起到了巨大的作用。他在对教育过程的详细阐述中关心方法、重视目的，他的教育主张虽然顺应了资本主义发展的需要，但其极端注重经典的教育方式也留下了消极影响：虽然摆脱了过去唯神学为上的逻辑圈，但学校教学中出现了盲目崇拜拉丁文经典著作的现象，使教育陷入了唯古的怪圈，这也暗含着新的矛盾和冲突的产生。

随着工商业的蓬勃发展，社会对教育的需求发生了变化，以古典文化为主导的学校教育思想已不能适应社会发展的需要，于是，人文主义教育进一步向前迈进。

2. 强调遵循自然的教育规律

人文教育的核心在于促进人性境界的提升，培养一种人文精神，对受教育者进行个人理想人格的塑造，其实质就是人性教育，是实现人的社会价值的教育。为此，人文主义教育者认为，在广博的文化知识与高雅艺术陶冶、深刻的人生体验等一系列培训渠道中，文化氛围是滋养精神养成的途径，优秀传统文化的熏陶和实践非常重要。于是，在当时的意大利教育领域，维吉里奥首先提出了"自然教育"这一人文主义教育理念。自然教育是文艺复兴时期受到人文主义教育家重视的教育理念，

在这一理念的建构视野中既歌颂、赞美人,同时又保持对宗教信仰的虔诚态度,人性和神性的因素兼而有之。彼特拉克的观点清楚地表明了这一点:

> 我的心灵的最深处是与基督在一起的……当这颗心灵思考或谈到宗教时,即在思考和谈到最高真理、真正幸福和永恒灵魂的拯救时,我肯定不是西赛罗主义或柏拉图主义者,而是基督徒。①

在这种强调"人"的尊严、价值、意义和创造力思想的基础上,人文主义教育家形成了"人神统一"的自然教育观,其基本内涵为:其一,教育应根据儿童的身心特点,依儿童的本性而实施;其二,教育应遵循自然规律和法则;其三,教育应遵循上帝的旨意,具有神性;其四,自然教育的路径有——在尊重儿童的天性和个体差异的前提下因材施教,在大自然中求得知识,理论联系实际,学以致用,教育环境自然化。

从以上所述可以看出,所谓"人的教育",其所指是一种由外而内的文化教育,归根结底是强化自我体悟,通过心灵的觉醒理解人生的意义。这种教育更重视人的本质与理想,在根本上体现出教育的人文关怀。这种以人为中心,同时具有强烈宗教情怀的理念构成了人文主义自然教育思想的核心。由此,人类教育的曙光出现了,其对当时及此后教育的深化产生了深远的影响。强调教育"育人"的观念,是近代教育重要的本质特征;放弃"育人"的责任,就是消解教育的本质。

后来,人文主义教育家们重新审视现实教育中的各种实践,发现了许多不符合人文教育宗旨的现象,人文精神在文化的冲击下被忽略了。而教育一旦离开了人的精神或灵魂,离开了人文性,严格说来就不能称为人的教育,人的基础性教育并未得到社会重视。人文主义教育的主要代表人物之一维多里诺·兰班迪尼认为,拉丁文和希腊文的学习对于广泛吸取经典作品中的精华非常必要,但课程并不能局限于文学,还应包括历史、哲学和自然科学知识;同时,他还提倡发展儿童的个性,认为德智并重、身心兼顾的教育才能与培养社会责任感有机结合。他的教学真正贯彻实施了这种思想,德、智、体的和谐发展被提升到重要的教育位置。

3. 主张体育、德育、智育多方面和谐发展

人文主义特色的教育首先强调恢复体育。中世纪的教会学校遵从毕达哥拉斯"肉体是灵魂的监狱"思想,并由此出发废除了体育。而人文主义者认为,人的肉体是灵魂存在和获得幸福生活的条件,因此非常重视发展人的身体力量,主张通过各项体育活动,使人具有健康、协调、敏捷的身体。如维多里诺·兰班迪尼就认为,

① 郑如霖.论教皇利奥十世的历史地位[J].华南师范大学学报(社会科学版).1988(1):73-79.

智力发展的良好前提是健康的身体，并且在良好的人格的养成中，健美的体魄是必要的。于是在其"快乐之家"的教育实践中，他按照体、德、智全面发展的教育要求培养人。

在道德教育方面，人文主义教育家改变了以宗教思想为中心的状况，要求用人道主义、自由、平等、享受、幸福的道德观进行教育。这种新兴资产阶级现实主义、功利主义的道德教育，较之中世纪的宗教教育是进步的。法国人文主义思想家、教育家蒙田曾说："在一切形式中，最美的是人的形式，人的价值应是以本身的品质为准，以现实生活为主体。只有道德高尚的人才是完美的人，才能主宰一切。"他强调："每个人自己创造自己的命运。"他还强调："我们所训练的，不是心智，也不是身体，而是一个完整的人，我们决不能把二者分开。"[①]

维吉里奥阐述的观念认为，教育是唤起人的良知、使之身心趋于高贵的活动，教育应结合品行与学问，训练和发展人的最高才能，而教育的真实价值在于美德。正如雅斯贝尔斯所说：教育是人的灵魂的教育，而非理智知识和认识的堆积。

在智育方面，思想家们主张发展人们的理性和智慧，表示知识是力量，而理性是快乐的源泉。这充分表明，到了文艺复兴晚期，人们已经将德、智、体的和谐发展作为教育的首要追求，才能是仅次于德育和体育的智育，这种教育理念即回归到了古希腊"人本位"的传统。由此，教育作为人类发展"一体性"而不是分离性的观念，确立了其重要的基础性地位，显示出现代教育思想的萌芽。

在此基础上，人文主义教育家大大拓宽了课程范围，除拉丁语、希伯来语、希腊语、"七艺"的神学外，增设了人文和自然知识方面的课程，到文艺复兴后期已发展到近20个学科，计有文法、文学、历史、修辞学、伦理学、算术、代数学、三角法、几何学、地理学、植物学、动物学、物理学、机械学、化学、音乐等。人文主义者期望青年一代掌握这些科学知识发展的新成果，更深刻地去认识世界。这个时期的智育不仅重视传授知识，而且还注意到发展智力，要求在教学过程中激发求知欲望和培养思考能力。从这个意义上说，人文教育与其说是知识教育的启蒙，莫如说是现代科学、文化辩证统一观的奠基。

二、母语教育观与科学教育观

英国在人本主义思潮的影响下，也开始转变，在文艺复兴时期发展出了母语教育观与科学教育观。

① 克利斯特勒. 意大利文艺复兴时期的八个哲学家［M］. 姚鹏，陶建平，译. 上海：上海译文出版社，1987：3-4.

1. 母语教育观

文艺复兴带来的一大进步即是对民族语言的运用。在此之前的中世纪，方言歌曲的产生给人们带来新鲜的感受，并在一定范围内流传；而文艺复兴时期，印刷术的发明与应用使得民族语言文字受到重视并得以流传。

学习本民族语言是对民族文化的一种认同，是人的精神来源。德国著名的语言学家魏斯格贝尔·里奥提出：

> 在困难时期逃向母语，挺过危险之后又与之分离……这里的危险是：同那些独立于人的力量相对，母语的力量同人自身及其意志相联系。母语的力量取之不尽，用之不竭，但每个个体每天必须重新获取；母语的力量触及生命的所有领域，但只能通过人类起作用。因此，它对民族的影响的强度是和它的承载者的时刻准备性紧密相连的。① （《日耳曼的态度为母语》）

魏斯格贝尔把古希腊和古罗马两个古老的民族对待自己的民族文字的态度进行了对比，他表示，希腊人重视被称为"三艺"的文法、修辞和逻辑，也就是将词汇分为了三类，可见希腊人对语言的研究剖析已达到了较高的水平。但正如魏斯格贝尔所言，希腊对于语言的认识功能太过于重视，把语言局限于工具性的认知使语言的"母语"概念被埋没。但是相对而言，罗马民族已经意识到民族语言的重要性，"父亲的字"（拉丁文：patrius sermo）一词就是这个民族词汇"母语"的表达，罗马人深知保护民族特征的重要性。从上文可以看出，民族语言对于国家的重要性无可比拟，一个民族只有拥有了自己的语言文字才能算是完整的，也可以说语言文字的诞生就代表了这个民族的真正成立。每个民族对于自己的语言都有特别的态度，我们需要仔细研究本民族的语言，这样才能更好地使民族文化发扬光大。不仅如此，我们每个人自一出生就被语言环境包围，随着年龄的增长学习越来越多的知识直至成人，这种成长环境就包括了语言，我们在这样的环境中不断地被母语塑造着。这种影响是终身的，而且是无法抽离的，因为你在生活中会无时无刻不感受到母语的包围，包括语言、手势等。由此，母语教育的重要性可窥一斑。

上文曾提到过的乔叟，其与英语的推广有很大的关联。乔叟作为一名诗人的身份是在15世纪才被人们挖掘的，这也正是英国作为有特色的国家出现的时期，英语开始逐渐被普遍使用。乔叟在其赞助者兰开斯特公爵（Duke of Lancaster）的影响下愈发感受到以英语创作文学的重要性，因为只有应用英语创作才能使英国培育出自

① 彭彧. 魏斯格贝尔的"母语和母语教育"理论及其对汉语汉字研究与教学的启示 [D]. 上海：复旦大学，2010：28－29.

己的文学，才能壮大英国。在这一时期，英语文学强烈冲击着法国文学给英国留下的影响，乔叟与一批志同道合的学者致力于英语文学的创作，创作了不少经典作品，例如《坎特伯雷故事集》就是使用伦敦方言创作的；除此之外，还有《珍珠》《情人的自由》等。学者们对于乔叟的评价很高，认为他是英国民族语言成熟的标志性人物和民族自信的力量源泉。

马尔卡斯特和老布林斯利等在教育实践中产生了提升英国本民族语言地位的理论，他们均强调民族语言在文学中的重要性。马尔卡斯特在教学实践中意识到"母语教学"的重要性，并撰写《定位》（1581年）和《基础》（1582年）这两部著作阐述自己的教育思想，《基础》在英语教学中起到了良好的指导教学实践的作用。当拉丁语仍然在教育中拥有至高的威望时，马尔卡斯特给大家做了一个令人信服的示范，他认为英语存在巨大的潜力，能够满足当时保留地位的拉丁语的所有功能，因此马尔卡斯特呼吁英语应被更广泛地使用和尊重。同时，马尔卡斯特提醒人们要继续编撰教材和学习语言。

老布林斯利最著名的著述是《游戏文学》，或称《语法学校》。他在书中探寻了进入学习的第一个入口以及如何继续达到完美最高境界的方法。这部著作以两个校长对话的形式，用巨大的篇幅讨论了年轻人的教育，表明了注重白话语言在教育中的重要性。塞缪尔·哈特利布于1635年通过系统性的阅读方法调查提出，他的《局部造像》一书是获取广泛知识文本的有效途径。在早期教育世俗化的发展进程中，这两位英国教育家的思想产生了巨大影响。除此之外，英国人民识字率的提高也可以说是英国文化发展的重要因素，大约在15世纪的时候英国就有超过50万的人口有识读能力，这种文字识读能力普及的最主要原因是印刷术的出现和推广。在印刷术出现之前，人们想要获得一本书的方式除了自己抄写之外就是请人抄写，但是这种方式生产的书价格非常昂贵。而印刷术方便了人们的学习，所以很快就在人群中流传开来。随着印刷术的发展，印刷书籍广泛流传，人们获得书籍更加容易了，这使得更多的人能接触到书籍，不仅是上层阶级，中层阶级也可以更加方便地阅读书籍。

2. 科学教育观

英国16—17世纪伟大的哲学家培根是新科学运动的倡导者和阐述者，他率先提出"知识就是力量"的口号，他十分强调"实践教育"的作用，为今后音乐教育的发展奠定了基础。在科学实验是探索新知识的必然途径基础上，培根建立了科学教育观。

（1）科学实验是探索新知识的必然途径

培根认为，智力必须通过练习方能提高，由此必须对古代文献进行取舍，从科学实验中探索新的自然知识。对于这一点有人提出，培根所提倡的自然科学论述为今后的科学时代打下了基础，同时也是人文主义与科学主义对立的起源。培根认为科学归纳法应该分为四个步骤，即搜集材料、整理材料、排斥法和解释自然，这四步缺一不可，层层累积，而且他讲到其中的否定过程是真正完成归纳法的基础，只有对材料不再否定而是赞同，那么归纳法才可以完成。培根认为："格言的著述有许多好处是论文著述所不及的。"① 他推崇用格言进行教学，因为格言表现出的都是精髓，没有例证、实验的干扰，是纯粹科学性的，而且格言的长度也是著述所不能达到的，它的短小精悍更有利于人们受到启发，从而促进世人更加勤奋地思考问题。培根提出的科学性虽然还不成熟，但可以说是创新性的。培根在批判经院哲学思想的同时建立了自己的辩证法观点，这为人们认识自然和发现经院式教育的荒谬之处建立了很好的基础。培根认为任何事物都是在运动和变化的，因此我们需要用联系的观点来看待事物的发展，通过不断的实践与研究，用脚踏实地的精神去探索自然的规律，只有这样，我们才能客观地认识事物。培根认为：

在一切轻浮意见都化烟散净之余，到底就将剩下一个坚实的、真确的、界定得当的正面法式。②

（2）科学教育法的诞生

培根倡导的启发性教学是针对专断的教学模式而提出的，他认为知识好比是一根线，而教育者要做的是教授给人继续使用那根线的本领，只有教会知识产生的过程与方法才能让学生学会举一反三与融会贯通，也就是我们所说的授人以鱼不如授之以渔。培根认为教学必须根据人的年龄等特点划分学习内容，这就是循序渐进的教学方式。不仅如此，培根还要求学习应该从较为容易的地方入手，之后再往复杂难懂的地方过渡，这其实也在无形中使学习者把所学内容进行预览、筛选。

对于因材施教，培根举例说，如果是一个不专心的学生，可以让其练习数学，因为数学需要专注才能完成。培根所提出的"研究某种细腻特别适合某种科学，乃是一种极聪明的办法"③，即是他所发现的人由于个体的差异，会在一些科目的学习上更容易进步和精通。

培根提出的教学方法和教育原则颇为精到，有一些至今我们都还在倡导，例如

① 培根. 培根论说文集［M］. 水天同，译. 北京：商务印书馆，1983：144.
② 培根. 新工具［M］. 许宝骙，译. 北京：商务印书馆，1984：158.
③ 培根. 崇学论［M］. 关琪桐，译. 北京：商务印书馆，1938：189.

教学中的启发性、循序渐进、因材施教等教学原则，科学归纳法，以格言、警句来传授知识的形式，问题与解答，强调练习的重要性等教学方法，被不少国家奉为圭臬。培根有关道德教育的思想彻底转变了中世纪的艺术教育理念，奠定了其作为今天"人性教育"基础的地位。

音乐教育作为教育不可或缺的一部分，有着非常重要的地位，其受社会结构变化和教育观念变迁的影响至深，因此也做出了改变来迎合新时代的需要。

三、音乐教育地位的提升

欧洲中世纪的音乐可以说是教皇统治大众思想的重要手段，而文艺复兴努力表现的是现实生活中人的感情，人们逐渐摆脱了教会对艺术的诸多束缚，把音乐放置于世俗的场景中，音乐开始有了新的行为方式。文艺复兴的音乐重新由一种教科书般冰冷的物体逐渐变成人们生活中不可缺少的调味剂，乐队走向专业化以及器乐、声乐教育不断推陈出新，音乐欣赏以及评价中的自我意识日益强烈，因此，音乐观念也开始发生转变。

1. 音乐意识的转变

首先，人们开始建立起一种新的音乐意识，这时候人们更多的注意力放在了音乐的织体、旋律、节奏等方面，关注的是音乐本身，是音乐所表达的情感。这与中世纪时关于音乐是数的和谐理论很不一样，可以说是质的转变。不得不说这种关注音乐本身的观念正是符合了文艺复兴时期对人性解放、个性表达的关注。

> 15世纪30、40年代文艺复兴音乐风格的一些新的倾向已出现，如三度、六度音程作为协和音程被广泛接受，经文歌和弥撒曲逐渐从三个声部扩展到四个声部的织体，复调模仿手法被偶尔使用。①

其次，就是关于人与音乐和谐的观念。意大利音乐理论家扎尔林诺就曾表示过，宇宙是和谐的，他认为人是宇宙的中心，人的本性中的和谐与宇宙中的和谐是一致的。②

> 如果从物主的世界创造出来就充满了这种和谐，为什么认为人不具备这种和谐呢？特别是当上帝按照大世界的样式，按照希腊人所谓宇宙的大世界的样式创造人（也就是说创造人这个装饰品和被装饰品）的时候，特别当上帝和上述大世界相区别地创造小规模的类似物——小宇宙（也就是

① 于润洋. 西方音乐通史[M]. 上海：上海音乐出版社，2008：54.
② 何乾三. 西方音乐美学史稿[M]. 北京：中央音乐学院出版社，2004：223.

说创造人这个小世界）时，如果正如一些人所想的：世界的灵魂也是和谐，那么我们的灵魂不是我们本身中一切和谐的原因吗？显然，这种推测并非没有根据……因此，认为"没有一件好东西不包括音乐构造"的看法真是对极了。①

这种和谐的理论观念同样被他应用到了音乐之中。扎尔林诺利用医学家卡尔达诺（Gerolamo Cardano，1501—1576）以及哲学家特勒肖（Bernardino Telesio，1508—1588）关于灵魂形成的元素以及感性经验的组成元素的关系，产生了人的气质是由物质因素（冷、热、干、湿）的对比所决定的认知。他认为：愤怒中占统治地位的是湿热，恐惧中占统治地位的是冷干，湿热使人激怒，冷干使人拘束，上述某种因素占优势，某种情感就占优势。这些情感是有害的，但若使其有一定的比例，一定的大小，也就是达到一种和谐，这些情就是有益的。

扎尔林诺认为音乐不是来源于神，而是来源于人们的认识与自然存在的和谐之中，是以音乐中对比关系的比例来影响人的听觉感受。扎尔林诺认为，当听到的音乐与对比关系一致时，就会产生强烈的情感；但是当听到的音乐产生的对比关系不一致时，就会减弱强烈的情感甚至产生相反的感受。扎尔林诺曾专门谈到音乐的快乐与和谐的关系。他说：

> 音乐是非常自然的，并且对我们有非常密切的关系。所以，正如我们看到的，每一个人都在某种程度上（虽然很不完善地）在音乐上尝试自己的力量。但是可以说：谁如果从音乐得不到愉快，他就是天生没有和谐，因为，正如我们所说过的，如果任何快乐和愉快是从相似产生的，那么必然得出结论：如果谁不喜欢音乐的和谐，那么他就是在某种程度上缺乏和谐，并且在和谐方面是一个无知的人。②

再次，就是音乐家必须是理论与实践统一体的观念。在中世纪，因为音乐家认为实践会降低他们的身份，因此他们的理论是抽象的，是与实践相分离的。而人们在文艺复兴时期改变了这一观念，扎尔林诺在《和谐的规律》中提到，音乐家必须有全面的知识，不仅要了解音乐理论、文法、算数、逻辑等知识，还要掌握演奏独弦琴等艺术实践的能力。

> 首先，要在学术上深有体会，亦即在理论部分深有体会；其次，在艺术上亦即在实践中深有体会；还必须有好的听觉和会创作。实践的音乐家

① 何乾三. 西方哲学家、文学家、音乐家论音乐 [M]. 北京：人民音乐出版社，1983：35.
② 修海林. 文艺复兴时期人本主义思潮中的音乐美学思想 [J]. 音乐艺术，1992（3）：39-43.

没有理论知识,或理论家没有实践,永远会迷失方向和对音乐形成不正确的判断。正如我们认为一个既不掌握理论又不掌握实践的医生是荒谬的一样,如果谁相信一个只从事实践的音乐家的判断或相信一个只从事理论的音乐家的判断,他就真正是个傻子或疯子。①

扎尔林诺认为,一个合格的音乐家对音乐的判断需要同时应用到以数学和音响学为基础的知识以及以文法、逻辑学、论辩法、演说术和对古代语言研究为基础的知识,同时还要会听辨不同的调式、调性。这种既要掌握理论知识又要掌握实践技能的要求,是文艺复兴时期的重要音乐观念之一。②

最后,文艺复兴时期的音乐不再是教会和修道院的专利,不仅教会歌手、僧侣在唱歌,贵族作为世俗音乐推动的"领头羊",愈发重视音乐,他们不仅积极推动和保护世俗音乐的发展,更以开办音乐会为时尚,这就一反文艺复兴之前人们认为从事音乐活动有失身份的观念,不少贵族的音乐修养相当高。

> 如果一个宫内官员不是一个音乐家,不会读谱,对各种乐器也不知道,这个宫廷官员就不能令我满意,因为只要好好想想就能明白:从恢复疲劳、使人更好地休息的功能来看,世界上没有什么比音乐更好的了,也没有比音乐再好的医治灵魂疾病的药品了。特别是在宫廷内需要音乐,因为除了可以使人的无聊得到消遣外,对妇女可以提供很多满足,妇女的心灵是温顺和柔和的,和谐的音乐容易渗透到那里去,使她们充满了温情。③

2. 音乐成为贵族修养的重要组成部分

意大利之所以在文艺复兴时期能够第一个发生变化,最主要也是最根本的原因就在于资产阶级最早在意大利的政治舞台上出现。马克思曾在《资本论》里讲到:在意大利"资本主义生产发展最早"。恩格斯也指出:欧洲式文艺复兴的时代是以封建制度普遍解体和城市兴起为基础的。正是资本主义的萌发,使新兴阶层得以与旧有的封建统治阶层相冲击,社会结构就此开始动摇直至完全转型。

在文艺复兴早期的意大利,思想家们首先把矛头指向了封建统治阶层的精神支柱,即天主教神学——以经院哲学为基础、以禁欲主义为中心的腐朽统治思想。可是想推翻延续了十几个世纪的神学统治并不是轻松的事,不过,一开始的不得要领并没有使思想家们灰心,很快他们在东西方的贸易往来中发现了从拜占庭和阿拉伯传来的古希腊、古罗马的文化。这些高度发展的古代文明,无疑给黑暗中的思想家

① 何乾三. 西方音乐美学史稿 [M]. 北京:中央音乐学院出版社,2004:227.
② 何乾三. 西方音乐美学史稿 [M]. 北京:中央音乐学院出版社,2004:227-228.
③ 何乾三. 西方音乐美学史稿 [M]. 北京:中央音乐学院出版社,2004:218.

们点亮了一盏灯,于是很快就兴起了一股学习古代文化艺术的热潮:他们纷纷学习希腊语,搜寻能找到的一切资源学习古希腊和古罗马的哲学、文学和艺术等。这种反对封建贵族的斗争是长期的、残酷的,在佛罗伦萨,一直到1293年"正义法规"颁布,封建贵族才彻底失败,自此,政权完全落入资产阶级之手,之后就是以劳动人民反抗资产阶级的压迫为主了。[1]

从14世纪文艺复兴初期开始,由于城市的兴旺,意大利的社会经济发展很快,市民生活富足。剩余的物质资源推动了商业贸易的大力发展,社会结构在此时发生了巨大的转变,同时兴起了对古希腊和古罗马的古典主义文化的复兴,而意大利因为保留有古希腊、古罗马的大量典籍而具有得天独厚的发展机会,成为文艺复兴运动的领头羊。

受中世纪世俗贵族骑士文化的影响,音乐才能的培养被认为是完美贵族文雅传统必不可少的一个部分,因而在此后很长一段时间里,完善的音乐修养一直是贵族追求和必须达到的目标。作为贵族修养一个组成部分的音乐教育概念,在卡斯蒂利奥内那里得到重新解释。卡斯蒂利奥内以多年历程撰写了《朝臣之书》,此书一经出版就受到多方关注,时至今日已被翻译成多种语言,其流传之广及影响之深堪称传世之作。伊丽莎白一世的语言教师曾经这样评价此书:"它给年轻绅士带来的好处,比三年的意大利旅行,都还要多。"[2] 詹姆士一世的宫廷教师约翰·佛罗里奥(1553—1625)将《朝臣之书》列为学习意大利语的外国人最应该阅读的著作之一。在《朝臣之书》中,卡斯蒂利奥内针对宫廷贵族的礼仪和道德问题谈到了音乐教育。

《朝臣之书》采用文艺复兴时期对话文体,以与卢多维科·卡诺萨通信的方式描述了音乐教育的作用。卡诺萨声称,朝臣应该在接受音乐培训的环境中长大,并且能够读乐谱和演奏几种乐器。文中谈到,当帕拉维奇诺因音乐能力较弱向其求教时,卡诺萨回答,没有比通过音乐来抚慰心灵、提高精神境界更好的方式了。并且,他举出古代英雄和大将军谁是敏锐音乐家的例子来教导帕拉维奇诺。卡诺萨说,事实上庄重的苏格拉底本人在已成为一个老人时又开始学习"赛腾"[3];最聪明的古代哲学家告诉我们,上天本身是音乐组成的,并且有天体的和谐。音乐同样促进了个体的和谐和道德习惯的养成,因此应在童年学会它。文中还陈述了朱利亚诺·梅迪

[1] 布克哈特. 意大利文艺复兴时期的文化 [M]. 何新, 译. 北京: 商务印书馆, 1979: 12.
[2] 付有强. 欧洲礼仪和文明传统的基石——《朝臣之书》评介 [J]. 西华师范大学学报(哲学社会科学版), 2014 (5): 48-52.
[3] "赛腾"(cithern)是一种类似琉特琴的弦乐器,具有扁平的背部和弦,欧洲在16世纪和17世纪时仍在使用。

奇的看法：同意音乐对于朝臣的重要性，而且它不只是装饰品，其实是各行各业中男男女女的一种需要。但是，理想的朝臣不应该给人音乐是他生活中主要职业的印象。

《朝臣之书》是一种融合了戏剧、谈话、哲学元素的文学形式的范例，这部专门论述礼貌的书明确记录了周密考虑过的文艺复兴时期宫廷生活的各种事例，是意大利文艺复兴时期最重要的文学作品之一，给各国贵族留下了不可磨灭的印象。它不仅在16世纪的欧洲宫廷非常有影响，并且其影响力一直持续到17和18世纪。

3. 音乐教育成为人才全面发展的重要内容

16世纪初，人文主义教育世俗化，追求古希腊理想与现世的完美结合，法国出现了杰出的教育思想家拉伯雷。他的教育理念是：以文学的力量倡导人们的需要，以博学多识的人才培养为方向，以具有实际才能为导向。在拉伯雷的倡导下，音乐教育开始真正崭露锋芒。在其最著名的作品《巨人传》中，他以文学的力量批判了等级森严的传统封建观念，以犀利的描述性文字反对经院主义教育，倡导博学多识的教育方向，以培养具有广泛实际才能的人才为目的，主张人的全面发展，注重发展人的理解力和判断力，以创造性的灵感阐释了他的教育理念。《巨人传》描述接受良好教育的"庞大固埃"在经历了出生、求学等成长过程后执政，成为一位仁君；此后，他还历经千辛万苦找到了智慧的源泉——传说中的神瓶。该书在最后揭示出人文主义者的求真，即"畅饮知识，畅饮真理，畅饮爱情"。书中的美好形象正是作者对于文艺复兴新阶层的歌颂，给当时矫揉造作的文学风气带来了一缕清风。拉伯雷的教育理想不仅引领着世俗化教育，更重要的是将音乐教育推上了前台。

拉伯雷非常重视中世纪经院教育所忽视的美育，他不仅要求学生学习唱歌，还认为学生应掌握古键盘乐器、竖琴、九孔笛（德国）、七弦琴以及吹管等乐器，并且还强调学生应参加合唱、合奏等音乐表演性活动，这在当时可以说是影响巨大。人们长期接受经院教育的压迫，没有机会享受音乐、享受生活，这种灭人欲的教育方式只能教育出呆板的、不知变通的、一成不变的人。而拉伯雷提出的人文主义教育思想首先从维护人性和人权出发，认为：人们应"随心所欲，各行其是"，"做你愿意做的"，"想干什么，就干什么！"这种教育原则体现了自由教育的理念，强调个性解放，充分肯定了人的智慧，是对禁欲主义的强烈抨击，表现出以人的自由意志为原则和对自然知识的渴求，是展示教育价值和作用的新的出发点。

在经历了社会形态、经济、教育观念上的转变之后，欧洲早期的音乐教育观念也开始转型，这时的音乐教育首先在教育目的上发生了变化，较之中世纪音乐是为神学服务的观念，从文艺复兴开始，音乐的世俗性倾向使人们开始追求贴近生活的音乐。而教育家、思想家对音乐的重视，也使音乐从不被看好的状态转向拥有重要

的地位，在以贵族为领头的情况下开始了更科学、更贴近自然生活的音乐教育，母语的作用也在音乐中得以充分体现，影响了此后欧洲的音乐教育发展。

第三节 音乐教育迅猛发展

人文主义思潮不仅对教育产生了巨大的影响，同时也给艺术带来了很大的变化，这些影响首先出现在文学和绘画领域，紧接着，音乐艺术领域也出现了变化。

一、音乐艺术的变化

在文艺复兴时期的音乐艺术领域，音乐风格较中世纪有了很大的改变：

首先是世俗音乐的兴起。这时的音乐家们在人文主义思潮的影响下，开始有意识地追求更加好听的音乐。中世纪以圣咏为基础的音乐，不论是旋律、织体、和声还是节奏，都是一种冷静而客观的情感表现，总的来说表达出的是控制。而在13世纪末的宗教音乐中开始混用世俗性的歌词，这为文艺复兴时期世俗音乐的兴起埋下了伏笔。

其次，音乐家们开始追求听觉上的愉悦和享受。文艺复兴时期的音乐一反中世纪旋律和歌词要达到理性上的完美的音乐理念，转而追求的是让耳朵听到舒适的音乐，这时的音乐形式是用复杂的对位手法来达到协和的音响效果。

> 对于丰满和声的追求和模仿手法的采用，使音乐的各个声部相互协调显得重要起来。从中世纪延续下来的在已有的固定声部基础上，先构成一个二声部的框架（固定声部与高声部），其他声部再依次添加上去的创作方法退居次要，而几个声部同时创作的新方法逐渐成为主流。①

再次，声乐作品注重歌词内容的表现。这时，艺术家们希望通过音乐和歌词的结合打动听众的心，他们认为音乐应该抛弃一切阻隔去贴近歌词，从整体上表达歌词的内容，例如若斯坎的经文歌就非常注意通过音乐来表现歌词的内容和意义。在文艺复兴时期，将音乐与文学联系在一起，特别是与希腊文学以及拉丁文学联系起来，是人文主义音乐的最大特点之一。

> 人文主义对音乐最重要的影响是使音乐与文学艺术更紧密地结合在一起。古代诗人与音乐家合二而一的形象诱使诗人和作曲家都去寻觅一种共同的表现目的。诗人们更关注其诗歌的音响，而作曲家们则着意去模仿这

① 于润洋. 西方音乐通史［M］. 上海：上海音乐出版社，2008：54.

一音响。①

最后，伴随着世俗音乐崛起的还有音乐中民族性的萌芽，这首先出现在各国的文学领域中，而后各种民族性的音乐风格也开始展现。

> 具有民族风格的音乐在各国兴起，一批具有代表性的声乐体裁获得发展……这种民族倾向的发展给欧洲音乐的面貌带来重要的变化，它打破了自15世纪以来法—佛兰德的泛欧洲性的欧洲语言长期占据的统治地位，使欧洲的音乐语言逐渐丰富起来。②

在受彼特拉克影响而掀起的为诗歌谱曲的热潮中产生了意大利牧歌、法语和德语的艺术歌曲（尚松和利德）。③

不仅如此，文艺复兴时期人们开始注重对音乐情感表现的追求，艺术家们在文艺复兴时期以能表现出个性与情感作为目标，这大大促进了音乐的新形态。亚当就曾表示过，音乐是人们所需要的一种娱乐，是人们必需的生活，它可以为人们驱散忧愁和悲伤。文艺复兴时期的音乐受到人本主义的影响至深，映射在音乐中所表现出的情感是快乐的、和谐的，音乐的娱乐性和对自身的美的追求，使之与中世纪的禁欲主义相对，完美体现出了音乐艺术的美，这是人的情感体验的直接表现，音乐与人的情感联系在一起，这种艺术功能使音乐在文艺复兴时期被公认为是最为情感化的艺术，并被大家广泛接受。④

因此，文艺复兴时期音乐的转变，影响着人们对于音乐的感受，人们聆听到富有情感的音乐会变得愉悦，而音乐家们的创作愈加丰满，贴近生活的声音使得人们愈加喜爱音乐，这也就使音乐被更为广泛地接受，人们从心底里抒发对音乐的喜爱之情，音乐活动也开始变得更为丰富。

> 在新生的市民阶层中，出现了人数众多的音乐爱好者。对于他们来说，音乐不仅与宗教、节日和典礼有关，音乐也是各种聚会和家庭中的一种高雅的娱乐方式。⑤

伴随着音乐生活的丰富化，音乐印刷术也出现了很大的进步。"1498年，罗马的奥塔维安诺、派特鲁契发明了乐谱印刷，在此之前音乐全靠手抄本流传。"⑥ 它的

① 于润洋.西方音乐通史［M］.上海：上海音乐出版社，2008：54.
② 于润洋.西方音乐通史［M］.上海：上海音乐出版社，2008：73.
③ 于润洋.西方音乐通史［M］.上海：上海音乐出版社，2008：74.
④ 修海林.文艺复兴时期人本主义思潮中的音乐美学思想［J］.音乐艺术，1992（3）：39-43.
⑤ 于润洋.西方音乐通史［M］.上海：上海音乐出版社，2008：53.
⑥ 何乾三.西方音乐美学史稿［M］.北京：中央音乐学院出版社，2004：219.

改进使 15 世纪末 16 世纪初的欧洲音乐发生了重要的变化，活字印刷术的应用令音乐出版行业迅速发展，并开始商业化。这种商业化的转变大大加快了音乐作品的流传速度，音乐作品以一种统一的、快速的方式，得到了更快、更广的传播。

> 在威尼斯奥塔维亚·德·彼得鲁奇（Ottaviano dei Petrucci, 1466—1539）于 1501 年出版了第一本复调歌曲集，随后音乐印刷出版业在欧洲其他城市也相继发展起来……各种世俗的复调歌曲集出现在意大利，后在法国、德国和英国大量出版，牧歌和尚松曲集备受人们喜爱，同时各种指导业余音乐爱好者自学音乐与乐器演奏的书籍也相继出版……①

从中我们能看到在 15—16 世纪的欧洲音乐书籍的流通量与范围发生了质的转变，正是有了这样的变化，才使国家内部以及国家之间的思想交流变得便捷，欧洲各国的音乐文化开始相互影响。

但是我们不得不承认的是，尽管文艺复兴时期的音乐开始有世俗化的倾向，其实它仍然未摆脱与宗教的关联。

> 15 世纪，音乐家一般服务于国王或贵族的小教堂（chapel）、教皇的小教堂或大教堂的唱诗班。小教堂是宫廷中主要的机构之一……15 世纪的作曲家仍然主要是教士类型的音乐家。他们在教堂的学校里受过训练和教育，多数人被培养为歌手，少数成为作曲家。

当然也有一些特例，如伊萨克在到佛罗伦萨之前主要创作宗教音乐，服务于梅迪契家族后创作的世俗作品要大大多于宗教作品。

> 15 世纪的音乐家一般都有宗教职务，到了 16 世纪下半叶，一些重要的音乐家尽管也为宫廷、教堂服务，但是已不担任神职，如拉絮斯和蒙特威尔第，他们可以更专注于音乐事务。②

15 世纪的欧洲，勃艮第作曲家和法—佛兰德作曲家及英国作曲家占据主导地位，他们培育了一种以宗教题材为中心的泛欧洲性的音乐风格。

从上述材料我们可以看出，文艺复兴时期的音乐风格较之中世纪有了很大的变化，它作为中世纪音乐的延续，不仅继承了中世纪累积的音乐成果，还有了新的突破和发展。可以说文艺复兴时期的音乐表现出更为丰富的特征，打破了 15 世纪以来法—佛兰德的泛欧洲性的音乐语言长期占据主导地位的局面，这些世俗倾向音乐题

① 于润洋. 西方音乐通史［M］. 北京：中央音乐学院出版社，2004：53.
② 于润洋. 西方音乐通史［M］. 上海：上海音乐学院出版社，2008：54.

材的出现，不仅丰富了欧洲的音乐，更改变了欧洲音乐以宗教题材为主的局面。由此开始，欧洲的音乐教育发生了很大的变化，首先就体现在音乐教育在大学中从原来的附属学科独立出来，开始受到重视；此外，大学还颁布了授予音乐学位的章程。

二、大学音乐教育受到重视

在中世纪的欧洲，教会是社会的主导，为了宣扬教义的需要，教会充分利用音乐的作用，除发展了圣咏之外，还发明了记谱法，这些对后来音乐教育的发展起到了积极作用。但是，中世纪的音乐教育更多的是为宗教服务的机械式的教唱教学，接触到唱歌训练的人多隶属于教会的唱诗班等。直到后来这一情况才开始有所好转，中世纪出现的大学在后来成为人们自由学习知识和技能的教育机构，而音乐也成为大学中的重要课程。为响应阿方索十世于1254年颁布的大学规程，为了让学生都可以听到音乐讲座，阿方索十世在塞拉曼卡大学设立了第一个有记载的音乐讲座职位。到中世纪末，音乐在牛津大学和剑桥大学已成为独立的学科。中世纪的大学已经有了学位授予的制度，比如塞拉曼加大学授予文法学位和修辞学位；一些意大利大学也出现了授予音乐学位并颁发教学执照的记录。[①]

在文艺复兴以后，学校继续发挥着音乐教育的主要作用。大学这一新生事物的建立在文艺复兴时期确立了以培训学生为主的原则，圭多强调艺术实践方面的训练方式也被引入大学，并且在大学中盛行开来。意大利佛罗伦萨、米兰都是音乐盛行的地方，是文艺复兴时期音乐的中心，吸引了欧洲各国的音乐家，如荷兰作曲家廷克托里斯、西班牙作曲家拉密斯·达·帕莱亚到拿波里教音乐。这时期，波沦亚、帕多瓦、巴维亚等城市大学均开设了音乐系。[②]

这些变化，使许多学者在各国大学中开设了音乐课程，如当时的著名学者，身为数学家、天文学家的缪里斯曾于1320年前后在巴黎大学讲授音乐理论大课。特别是缪里斯写的五本音乐专著在法国和意大利有着广泛的影响，《思辨音乐》和其他文论就是这些讲座的讲稿。这些著作不仅在巴黎成为14世纪和15世纪时艺术、音乐理论课的基础，而且布拉格大学（1390年）、克拉科夫大学（1409年）、莱比锡大学（1410年）、埃尔富特大学（1412年）、罗斯托克大学（1419年）、维也纳大学（1431年）和英戈尔施塔特大学（1472年）等学府的学校章程也都提到它是必修的教材。学习《思辨音乐》的期限一般为一个月，布拉格、莱比锡和维也纳等地的大学要为此安排16次大课。

① 人民音乐出版社编辑部. 音乐教育学［M］. 邹爱民，译. 北京：人民音乐出版社，1996：11 – 12.
② 何乾三. 西方音乐美学史稿［M］. 北京：中央音乐学院出版社，2004：218.

布拉格大学（1367年）不仅为算术、几何、天文学而且也为音乐设立平时的（非假日）讲座教席。维也纳大学（1370年）要求必须著有音乐书和算术书才能获得学士证书。科洛涅大学（1389年）要求必须有大致由音乐和实践组成的一个月的"两部分"学习。克拉科大学（1400年）要求谋取教师职位者必须听一个月的音乐讲座。牛津大学（1431年）要求教师候选人学习为期一年的音乐。另外，有些大学的规程还明确了必"听"书目，如布拉格大学、维也纳大学以及后来的莱比锡大学规定必"听"默斯的《音乐》；牛津大学要求艺术和哲学预科生必须听授波依修斯的《音乐》。①

作为一门文科学科，音乐学习借助于一些大学活动得以补充，如一些学术性练习、弥撒和叙任，还有非正式的唱歌、跳舞以及器乐演奏。牛津大学和剑桥大学的一些学院曾源源不断地向唱诗班歌手提供宗教礼拜乐曲；牛津大学的昆斯学院要求礼拜堂职员熟练素歌和复调以教授唱诗班学员；新学院和万灵学院要求所有入学申请人必须娴熟音乐。在大学任教的一些理论家的作品表明，在音乐教学中也有古老科学和艺术的延续。15世纪中叶，英国的大学已规定授予音乐学位。1464年，剑桥大学的亨利·阿宾东成为第一位有记载的英国音乐学位——音乐学士学位的获得者，后来又获得了博士学位。② 剑桥大学的学位授予很严格，要求学位申请人必须同时有理论和实践经验的证明。然而，真正的标准是到17世纪初才建立起来的。

在整个文艺复兴时期，大学中推动了音乐教学的科学性，音乐教学质量的发展突飞猛进，由此，音乐学科的系统性大大提高，欧洲近代专业音乐教育在其促进下呼之欲出。

三、音乐学院的兴起

西方的专业音乐教育虽然产生于古希腊时期，但是文艺复兴时期的专业音乐教育却发展得较晚，直到16世纪晚期，意大利音乐艺术才发生了较大的变化，作为文艺复兴运动发祥地的意大利，在16世纪终于迎来了自身音乐艺术的发展。③ 尽管如此，意大利依然是欧洲近代专业音乐教育首先发生重大改变的地方。

在这个声乐艺术仍占统治地位的世纪里，器乐音乐已开始摆脱对声乐音乐的依附，走上独立发展的道路。④

① 刘子殷，林弥忠. 学校音乐教育与和谐社会关系研究［J］. 西南农业大学学报（社会科学版），2009（3）：207－209.
② 人民音乐出版社编辑部. 音乐教育学［M］. 邹爱民，译. 北京：人民音乐出版社，1996：20.
③ 于润洋. 西方音乐通史［M］. 上海：上海音乐出版社，2008：73.
④ 于润洋. 西方音乐通史［M］. 上海：上海音乐出版社，2008：54.

文艺复兴时期意大利音乐艺术的重大改变对专业音乐教育的影响主要体现在以下几个方面：首先，近代音乐学院在意大利诞生；其次，由于受到各种新音乐创作形式的影响，作曲教学成为专业音乐教育的主体；第三，世俗音乐艺术使歌唱、键盘与弦乐演奏技能成为音乐表演教学中率先追求科学性的领域。

在西方，音乐学院的出现是专业音乐教育产生的主要标志之一，意大利是世界上最早建立音乐学院的国家。从历史上看，"音乐学院"作为一个特殊的概念，最早是作为一种社会慈善机构而产生的。图尔基尼音乐学院的牌匾上这样写道：命名为"学院"最初表明一个"保留"孤儿和年轻妇女的地方。"音乐学院"一开始有着多重职能，它原本并非是培养专门音乐人才（作曲家、演奏家和教育家）的教育机构，它最早是教会主办的一种社会慈善机构的名称。早在14世纪，在以辉煌的艺术而闻名于整个欧洲的佛罗伦萨，教会沿用中世纪教堂唱诗班学校的传统训练男孩，他们接受拉丁语和音乐教育，以在需要时为教堂唱歌作为回报。据记载，14世纪末，佛罗伦萨的圣灵教堂修道院就已经产生了后来的音乐学院模式。但这时的音乐仅仅是一门课程，并不意味着音乐学院就此诞生。西班牙孤儿院与那不勒斯的音乐学院有比较类似的功能。文献资料显示，早期威尼斯共和国也有四所重要的负责照看贫穷孩子的"孤儿院"被称为"医院"（照顾病人和老人），虽然并没有指明具体的教育作用，然而事实上在这种孤儿院中，可能会教幼儿一种有用的手艺，其中之一就是音乐。因此，这种医院已发展成为当时真正的音乐学院。

到了16世纪末期，意大利音乐活动频繁，以那不勒斯音乐学院为例，它的几所教育机构前身在音乐教育上有很多建树。前身之一的圣玛丽亚洛雷托学院始建于1537年，是意大利第一座世俗的音乐学院，18世纪中叶的意大利歌剧作曲家多梅尼科·奇马罗萨曾在这所音乐学院学习。建于1578年的卡普阿纳的圣多诺弗里奥音乐学校，培养出4位18世纪那不勒斯音乐界伟大的音乐家：尼科洛·约梅里、乔瓦尼·帕伊谢洛、尼科洛·皮钦尼和安东尼奥·萨基尼。前面提到的圣母怜子图尔基尼音乐学院也是那不勒斯音乐学院的前身之一，这里不仅涌现出一大批当时著名的音乐家（如加斯帕雷·斯蓬蒂尼），而且这些学生中的一部分留在学院担任教师。始建于16世纪末（1589年）的耶稣基督穷人学院不仅出现过大名鼎鼎的佩尔戈莱西，而且赫赫有名的意大利伟大启蒙思想家维科也与这所学校紧密相连。在那不勒斯音乐学院前身的一长串学院名单中最后一个是圣伯多禄马耶拉音乐学院，这里曾培养出亚历山德罗·斯卡拉蒂、罗西尼、贝利尼和多尼采蒂等一大批后来享誉欧洲的音乐大师。

在接近16世纪末的时候，意大利出现了另一类型的音乐学院，这些专业音乐教育机构只关心音乐的排练与演出，这与学院创办推动者（即贵族和人文主义者）的

思想观点无法区别开来。社会对音乐家态度的重要变化，在有薪的专职音乐家圈子里表现得很明显，这些音乐家从属于某一音乐社团，且大都是教师。这些正式的教育机构为17世纪意大利的声乐教育提供了一种模式，其重要性日益上升。

17世纪之后，当年这些仅仅是在教堂中为贫苦幼童谋生而进行音乐训练的慈善机构，由于出色的成就而享有了相当的声誉，并成为专业音乐人才的培训基地，而这种转变的契机正是从文艺复兴开始的。

四、专业音乐教育的发展

在16世纪的威尼斯，专业音乐教育呈现出另外一种格局，其原因在于那里别具一格的音乐氛围。16世纪初的威尼斯社会繁荣稳定，出现了追求新音乐艺术的威尼斯乐派。于是，新音乐创作技法的研发成为教学传承的主体，威尼斯由此成为西方近代作曲教学的发源地之一。在威尼斯首先尝试新音乐创作的是维拉尔特，他不仅作为作曲家卓有名气，而且作为一名教师也是影响深远的，当时大多数威尼斯人都跟着他学习音乐。他在威尼斯的弟子中，罗莱、鲍罗塔、扎利诺和安德烈·加布里埃利等无一不是当时音乐风格变化中有影响力的人物，他们形成了后来被称为"威尼斯乐派"的核心，他们的创作标志着巴洛克时代的开始。

在当时，威尼斯乐派聚集了大批有创新精神的作曲家，罗莱建立了以五个声部而不是四个声部为标准的音乐模式，并结合荷兰经文歌与意大利世俗歌曲形式，形成了一种带有严肃性音调的有韵律变化的复调结构，这成为16至17世纪牧歌创作的主要趋势之一。此外，罗莱追随与他同时代的尼古拉·维琴蒂诺的一些想法，大胆尝试使用新音阶，运用了包括模仿和轮唱技术在内的所有复调音乐资源。在罗莱之后，对欧洲音乐产生较大影响的当数加布里埃利叔侄。安德烈·加布里埃利是威尼斯乐派作曲家中第一个国际知名的成员，并且在意大利和德国传播威尼斯音乐，极具影响力。安德烈在1562年去过德国，见到了拉索并且与其成为好友，这对两位作曲家创作风格的变化有很大影响。在职业生涯的后期，他也成为有名的教师。他最突出的学生是他的侄子乔万尼。由于他的影响力，来自欧洲各地特别是德国的作曲家到威尼斯学习，他的学生不仅将庄重的威尼斯复合唱风格带回了自己的国家，而且还使他们自己国家新的音乐创作与意大利牧歌风格产生了更亲密的关系。特别是许茨将这种风格在德国早期巴洛克音乐中进行了发展，使之成为影响后续音乐史的一个趋势，德国巴洛克风格的音乐在J.S.巴赫作品中达到高潮，然而它是建立在这种深厚传统上的，它的根在威尼斯。

欧洲的世俗专业音乐教育主要体现在声乐和器乐领域。从16世纪中叶开始，世俗音乐在意大利蓬勃兴起，由此导致世俗专业音乐教育的大力发展。据记载，最早

的世俗专业歌唱教学于16世纪中叶出现在意大利的佛罗伦萨，这与城市中对音乐活动的经济资助密切相关。在佛罗伦萨，当时音乐最实质性的支持者不是政府，而是城市本身，因此，音乐主要是作为城市文化成就的象征。从13世纪开始，民间文献就记录了当时市民音乐家的活动。这些音乐家都是在民间歌舞团工作的管乐器演奏家。1383年，佛罗伦萨在市民器乐演奏中挑出了"皮费里"。截至1390年，明确形成了三个基本的器乐演奏乐队：皮费里乐队、特龙贝蒂乐队和特龙巴多里乐队。皮费里乐队每天在重要的场合——宫殿、城市大厅和贵族的私人家庭（尤其是梅迪奇家族）为市民提供音乐服务。所以在佛罗伦萨，音乐赞助的主要来源是贵族家庭。在佛罗伦萨，最常见的各类赞助要么来源于宗教机构，要么是音乐家为城市带来某种荣誉，或两者兼而有之。尽管在佛罗伦萨和费拉拉、米兰和其他地方的政府间存在分歧，音乐赞助背后的动机十分相似：赞助人，无论是公爵还是行会或者城市机构，都用音乐和音乐家来证明自己的财富和声望。代表城市或大教堂荣誉的音乐家群体不仅要存在，音乐家群体的质量也反映了城市的文化发展水平。出于这个原因，他们寻求聘请最优秀的音乐家，并且，歌手或其他表演者之间的竞争是常见的。如此一来，培养专门音乐表演人才的世俗专业音乐教育机构如雨后春笋般涌现。

而谈到器乐，从文艺复兴时期开始，威尼斯产生了各种新的键盘音乐体裁，如托卡塔、管风琴众赞歌、利切尔卡、坎佐纳、变奏曲及大量各类舞曲。① 这时，梅鲁洛的贡献引人瞩目。作为当时意大利重要的音乐家，梅鲁洛在诸多音乐领域成就斐然。从作曲角度看，他一生的作品虽然不多，但有着非常重要的意义：他善于把握即兴写作和严格对位之间的平衡，他的键盘作品基本是以加入很多装饰手法的旋律为基础，因而歌唱性较强，这与当时其他意大利作曲家的创作风格迥异；他开创了利切卡尔、坎佐纳和托卡塔的形式，他的作品大量运用了动机发展的作曲手法，这些对后世的作曲家均有很大影响。

当时著名的管风琴演奏家梅鲁洛的演奏技能无疑被看作是当时的楷模，有很多热爱管风琴演奏的学生前来学习。他是非常有责任心的老师，认真研究手指的动作，十分强调手指在跑动时的均匀。为了使学生获得全面的键盘技术，他编纂了一套完备的手指练习法。为了贯彻他的演奏理念和教学观念，他发明了一种演奏装饰性音型的方法，写作了一本专门演奏装饰性音型的练习曲。其中主要的观念是，装饰性音型需融合各种手段为表现旋律服务。在晚年，他确立了自己的键盘演奏风格（梅鲁洛演奏风格），即以旋律为基础，努力使用各种方式来美化这条旋律，以抵消机械装置带来的可预测的公式化演奏模式，这种具有对位倾向的演奏方法，既有即兴

① 于润洋. 西方音乐通史［M］. 上海：上海音乐出版社，2008：80-82.

的成分，又显示出与高超技能性段落的交替组合，给当时的演奏界注入了新鲜的血液。梅鲁洛为管风琴音乐艺术的发展做出了很大的贡献。他的创新既为键盘演奏艺术发展导航，也是巴洛克键盘风格的主要来源，自由组合的不和谐音响大胆突破了前人制定的规则，其影响有时是惊人的（他甚至预见到浪漫主义时代人们的审美追求），充分表明这位大师已经将键盘演奏艺术作为展现人类伟大旋律必不可少的组成部分。梅鲁洛的学生在意大利键盘艺术的发展方面也做出了卓越贡献。他的教学思想被他的学生和终身好友迪鲁塔记述下来并编辑成论文，转述了他对键盘演奏技术的贡献。

迪鲁塔的一生鲜为人知，根据目前所见文献，我们仅知道他于1580年来到威尼斯，在那里，他遇到了梅鲁洛、扎利诺、鲍勒塔。从1593年起，他开始担任教堂管风琴师。没有人知道他在1610年后的情况。迪鲁塔最著名的作品是两部名为《特兰西瓦尼亚》的著作，其中论述了管风琴音乐演奏的处理方法。这是西方键盘艺术史上第一次在管风琴和其他键盘乐器技术之间进行演奏区分的著作，涉及各种管风琴演奏的指法，尤其是对梅鲁洛的托卡塔和幻想曲进行了详细描述，其中也包括他自己的许多作品。这些说教涉及不同种类的表现形式以及呈现出的不同表演问题。《特兰西瓦尼亚》是键盘艺术史上最早的练习曲之一，特别是对管风琴发展方面创新技术的说明，显示出迪鲁塔是一位有名的老师。

根据上述材料我们不难发现，音乐教育的世俗化和科学化正是欧洲早期音乐教育观念转变带来的结果，虽然这个过程耗时长，还存在一定弊端，但从历史进步的角度来看，这时的音乐教育观念转型给后世的音乐教育带来了巨大的冲击，人本主义教育观使音乐教育更关注人的本性，音乐教育作为人的教育而不是为神服务的教育自此打开了更广阔的局面。

文艺复兴是欧洲早期音乐世俗化的开端，音乐教育观念的转变不断影响着后世的教育家、思想家，教育和音乐教育呈现出不断进步的上升过程。欧洲近代音乐教育处于海绵吸水般迅速壮大的时期，教育理念愈发成熟，从而影响到音乐教育，使之更加科学和专业。欧洲的音乐教育此时呈现出一派欣欣向荣的景象，音乐家的创作更加自由，更加听从人内心的呼声，更加能够在旋律中找寻自我。专业音乐教育在此时得到了良好的发展，而普通音乐教育也在不断提升，在音乐教学法的指导下，人们享受着音乐教育带来的福泽，然而这一切都是建立在文艺复兴时期音乐教育变革的基础上的。

第四节　宗教改革提升音乐教育的地位

15世纪中叶，英、法两国结束了百年战争，开始步入中央集权的民族国家发展阶段。从16世纪起到18世纪，欧洲进入剧烈的社会变革时代。首先，16世纪的宗教改革运动打破了人们对教会的迷信，解放了大众的思想，教皇的统治时代已成为过去；其次，欧洲近代民族国家迅速成长，从而导致政治权力的大转变，国王的权力得到了前所未有的巩固；随之而来的是18世纪科技的提升和经济的大发展。此后，欧洲各国间的通商贸易以及与中国、印度和土耳其等国一定规模的交流，促进了各种文化的碰撞、融合。以上因素促进了文化的发展和教育的普及，为近代欧洲教育转型奠定了坚实的世俗思想基础。

一、音乐的教育作用得到重视

16世纪的德国处于四分五裂状态：罗马教会的长期腐败已经导致信仰丧失，而300多个封建邦国的长期分裂更加剧了德国在政治和经济上的落后。这时，在马丁·路德的领导下，德国发起了宗教改革运动。这是一场基督教内部自上而下的运动，它奠定了新教基础，同时也瓦解了罗马帝国颁布基督教为国家宗教以后由天主教会主导的政教体系，为后来西方国家从基督教统治下的封建社会过渡到多元化的现代社会奠定了基础。宗教改革运动大大推进了德国教育观念的改变，并且对欧洲近代音乐教育体系的建立产生了巨大影响。

作为宗教改革运动的发起者，马丁·路德不仅是德国新教改革中的开创性人物，而且他也是一位作曲家，这使得音乐在宗教改革运动中发挥了前所未有的作用。在与礼拜、学校、家庭和公共场所的连接中，路德首选的方式是德国赞美诗的歌唱。在信奉新教的德国，路德以歌唱能使上帝高兴来传播其改革思路，他将唱圣歌作为提醒人们重新建立信仰的重要手段。因此，他将高雅的赞美诗艺术与民间音乐有机连接在一起，以德国民间音乐素材作为创作基础，谱写了大量用德语（母语）演唱的单旋律的众赞歌，以适合所有各类对象——神职人员和教友，男人、妇女和儿童；他自己也经常伴随着弹拨乐器唱众赞歌。路德对音乐重视的直接效果，是人们必须接受音乐方面的培养，此举无疑大大提升了音乐艺术的地位，导致年轻人把音乐学习放到早期学习的主要位置。

慈运理也是一位在音乐上有造诣的人，他可以演奏包括小提琴、竖琴、长笛、扬琴和狩猎号角在内的多种乐器。他在16世纪发表的许多赞美诗并不是一些为在礼拜仪式上演唱的创作歌曲。慈运理从1523年开始撰文批评教士和寺院合唱团的吟

唱，认为音乐与形象直接关联；而且，慈运理建议不应将管风琴纳入礼拜唱歌。他指出早期路德教会的音乐不知道是在做什么，所有这些都转移了人们真正精神崇拜的视线。这对当时管风琴艺术的发展产生了一些负面影响。尽管慈运理没有提出任何鼓励会众唱歌的意见，然而学者们发现，慈运理认为音乐在教会仪式中担任着不可或缺的角色。20世纪的学者洛赫尔表示：慈运理反对教会唱歌的"老说法"不再成立……慈运理的论战是对独占中世纪的拉丁语合唱和祭司的念经，而不是教会福音合唱团或赞美诗。

洛赫尔接着说：慈运理允许自由白话赞美诗或合唱。此外，他甚至似乎已经努力创作了明快的对唱、齐唱宣叙调。

然后，洛赫尔总结了慈运理对教堂音乐的观点，他的评论如下：在他崇拜观念中的主要思想总是"自觉参加和理解"——"奉献"，但与各方面的踊跃参与有关。

慈运理的音乐观念一直到20世纪后期都对西方的音乐创作精神产生着影响。

宗教改革运动的另一位代表人物加尔文也提倡在教会仪式中唱赞美诗，而且他认为不但要在教堂中演唱，在田野（日常生活）中也应当演唱。

在宗教改革运动之前，德国的学校教育非常落后，数量不多的乡村初等学校设立在教堂附近，设备简陋、师资匮乏，只有由牧师任教的学校中的学生可以通过学习教义和唱赞美歌掌握一些简单的知识，而更多的学校是由教堂的仆役，甚至退伍士兵、鞋匠、裁缝等充当教师，教学质量之差可以想见。最初接受这种教育的大多为平民和劳动者的子弟，主要是在问答的过程中获得初步的读、写、算知识。在宗教改革的过程中，路德派建立和发展了初等学校和文科（拉丁语）中学，由路德派教育家梅兰希创立，这些学校在德国早期教育中占有重要地位。此时盛行于路德教徒中的是柏拉图的主张，即年轻人的合格教育是学习音乐的基本知识，并具备对音乐的基本理解能力，对全面音乐教育的一些最初的系统研究与这一主张有关。由此开始，神父在教堂或世俗的教育机构中基本上掌握了人文主义的教育思想理念，音乐成为每个人都可以享受到的教育权利。

受宗教改革运动中路德思想的影响，从16世纪中期开始，德国颁布法令实行"强迫义务教育"，要求境内各邦兴办学校。这时，文科学校的地位大大提升，中等学校教育开始普及，这些中学由早期拉丁语中学和斯图谟创办的文法中学演变而来，这是一种旨在为政府培养一般官吏的学校，在校生主要是王公贵族的子弟，并且，唯有文科中学的学生才有资格升入大学，然而中等和高等学校在一个较长的时间里仍由教会管理。于是，学校教育沿袭了自宗教改革以来的办学理念，音乐成为每个学生必须接受的专门训练。

从1600年起，在部分信奉新教的国家里，音乐在普通教育中的地位大大提升。

而17世纪，在信奉天主教的地区，教育由耶稣教会会员维持着，大多数资产阶级开办的学校其音乐教育尚未受到如此重视，甚至连有修养的加尔文教徒也趋向于持否定的态度。尽管在教堂里只允许齐唱，但他们提倡掌握一些音乐识谱的能力。后来，虔诚派努力促进其他教派接受赞美诗唱歌的优良传统，在他们的倡导和帮助下，天主教学校和各类世俗学校也自然地将音乐纳入教学课程。17世纪中期以后，这种学校教育模式发展成为德意志学校的规范，在18世纪成为全德国（特别在乡村）初等学校的主要形式。由此在近代西方国家中，德国首先成为最早实施普及义务教育的国家之一。

德国的教育改革对周边国家产生了巨大的影响，德意志的各邦国，尤其是普鲁士、奥地利等大的邦国，为了强化统治和扩大军事实力，企图通过教育造就忠顺的臣民和得心应手的兵士，所以急于把国民学校管理权从教会转到国家手中。与德国毗邻的奥地利，在18世纪也开始启动教育改革，并颁布了各种义务教育法令。从17世纪开始，大多数邦国都竞相颁布这种强迫教育法令。其中，尤以1763年普鲁士国王腓特烈二世颁布的法令最为著名，它规定：5～12岁的儿童必须到学校受教育，否则要对家长收取罚金。腓特烈二世不仅是一名成就卓越的政治家和军事家，而且很有音乐天赋，他聘请了当时著名的音乐家C. P. E. 巴赫、匡兹、格劳恩和本达等担任他的宫廷乐师。1747年他与J. S. 巴赫在波茨坦会晤，使巴赫创作的音乐作品得以发售。并且，他还渴望成为一名像罗马皇帝奥勒留一样的哲学家。他于1738年加入了共济会，支持法国启蒙运动，与伏尔泰等一些重要人物保持紧密联系。

奥地利国王不但在1774年像德国那样以法律形式确定了教育的地位，而且在其境内的城市开办中心学校（相当于高等小学），在乡村广办平民学校（相当于初级小学）。1794年颁布的普鲁士《民法》明确规定，政府对学校事务拥有最终的决定权，各类学校——不论是由教会管辖、主持的学校，还是由教会和政府共同管辖的学校以及新办的公立学校都得按照国家既定的法律行事。而且，设立此类高等小学的方式很快传到俄国，并且在欧洲其他一些国家和地区产生了极大影响。

由此可见，到了18世纪末德国的学校教育已经大步向世俗化迈进。在此影响下，德国出现了着重传授自然科学与实用知识的实科中学，这表明在宗教改革运动中，音乐不仅成为反映新教伦理的重要工具，而且在其影响下，音乐在教育中的作用发生了本质性的变化。德国学校在此后的发展中，又增设了经济、商业贸易、建筑、制造等科目，这种近代学校具有职业教育性质，是一种适应经济发展的需要，融普通教育和实用技能于一体的新型学校。但是，它的课程内容、教学科目排除了传统纯古典的教育性质，在当时资本阶层力量尚弱的德国，其社会地位远无法与文

科中学相抗衡。一个明显的反应是，由于这一时期初等学校、中学与大学并不衔接，实科中学的学生没有直升大学的权利与机会。

自文艺复兴以来，西欧社会就一直处在矛盾冲突之中，新兴资产阶级与以教会为代表的封建制度展开了激烈的斗争。伴随着这种矛盾的不断增长和激化，欧洲的资本主义势力一步步壮大，在17世纪就已经形成的手工工场，到18世纪有了显著的发展。在这个斗争过程中，16世纪的宗教改革推进了人们对教育作为影响大众重要手段的认识，各种社会势力都把教育儿童当作实现其社会变革主张的媒介，普通音乐教育、专业音乐家的培训以及业余音乐教育在这个过程中均发生了巨大变化。

二、德国的早期专业音乐教育

早期欧洲职业音乐家培训体系具有很强的工匠性特征，由此在意大利出现了不少音乐家族，这一传统也随着他们优秀的音乐创作技巧辐射到欧洲其他国家，对德国的影响尤其明显。

1600—1800年，德国职业音乐家的培训大多是由音乐家协会和团体组织的，其方式是：通过有经验的大师挑选出有天赋的年轻人进行训练，大师关注着这些年轻人一点一滴的进步，他们从初学第一首传统乐曲到熟练掌握演唱、演奏和创作技术，一直到最后成为成熟的职业音乐家。然而在其中最关键的熟练掌握阶段，实际上却需要一个死板的环节：成为大师的家族成员。而巴赫时期的音乐家基本上都是匠人，这在当时是非常典型的。J. S. 巴赫进入熟练掌握阶段的学习后，曾到德国北部的几个音乐中心游学，在汉堡他学习歌剧，并在吕贝克旁听了著名风琴家赖因肯的课。

匡茨的自传详细记述了自己的学习经历：他在21岁时在梅泽堡跟随尤斯图斯·匡茨进行第一阶段的学习。师父去世后，他继续跟随弗莱施哈克学习了整整6年，然后又进行了两年多的第二阶段学习。然而，他和其他大师一样，讨厌正规的教学过程。匡茨后来抱怨教师没有给予什么指导，这与学徒不能给别人指导没有什么不同。即使这样，匡茨仍写出了18世纪最重要的一篇长笛演奏论文。21岁前他完成学业，成为在巴洛克时期才能享誉全欧的一名长笛演奏家。他在1728年到威尼斯时，将长笛演奏引进到那里，刮起了一阵长笛时尚风，可见其无与伦比的乐器演奏天赋所带来的影响力。但在1724年，他依然前往罗马向加斯帕里尼学对位法。为了更好地理解和声，他请另一个亲戚做他的键盘老师，可能是通过学习键盘，他开始有了作曲的欲望，这是当时一个真正的艺术家所必须掌握的音乐技能。

然而在波希米亚信奉天主教的国家，职业音乐训练很不正规，有些私人教师将有发展前途的学生视为仆人，而大城市教堂的唱诗班只为那些音乐才能较好的孩子提供学习的机会，如布拉格贝尼迪克丁修道院就为弗兰兹·本达提供免费住宿甚至

免费服装。本达在他二十几岁搬到鲁平市去之前,并未受到过作曲方面的正规教育。到鲁平市后,格劳恩不但对他的小提琴演奏提出一些宝贵的建议,而且耐心地修改他的处女作。

在德国,一个值得注意的特殊情况是,一些封建宫廷和贵族家庭有蓄养音乐家的习惯,一旦原先教堂培养音乐人才的特权被废除和瓦解,其作为职业教育的基础也就随之失去;另一个因素是随着市民音乐会的兴起,缺乏合格的年轻歌唱家和管弦乐演奏家的事实越来越明显,正是这些原因促使了德国音乐学校的开设。17世纪末,在位于德国境内的柏林成立了一所标准的艺术类学校(1696年),当时这所学校还只是以理论为主的全科艺术技能培训学校,但从时间上看,它是德国第一所古老的艺术院校。

曼海姆的选帝侯卡尔·泰奥多尔以热爱音乐而著称,并在经济上给予资助。在18世纪中叶,选帝侯宫廷出资在耶稣学院中创办了一所音乐学校,目的是帮助普法尔次地区的大学生学习声乐和器乐。他亲自批准建立这座以专业化培训专职音乐人才(职业演奏家)为宗旨的、现代意义上的音乐学校(1756年),这所学校被公认为如今德国音乐大学的前身。1756年学校创立时,正是当时曼海姆宫廷乐队(即西方音乐史中所谓世界领先的曼海姆乐派,以巴洛克风格和维也纳古典风格之间的重要纽带而著称)的辉煌时期。为了保证宫廷乐队所需要的庞大演奏员阵容,音乐学校成了不可缺少的人才资源基地,为乐队提供了大量优秀的艺术接班人。同时宫廷乐队也提供了最好的教师。选帝侯时期普法尔次地区的文化传统直至现在都对音乐城市曼海姆具有相当重大的意义。曼海姆市国立音乐与表演艺术大学是致力于维护这一文化传统的领头羊之一。

18世纪时的曼海姆音乐学校曾是众多后来成立的音乐学院和音学大学的榜样。这所由神父沃格勒建立的曼海姆市立音乐学校,于1776年9月12日在当地报纸上登载了招聘首位声乐学和作曲艺术公共教授职位的广告,这标志着这所学校在当时的音乐教育领域已经达到了名列前茅的水平。神父沃格勒杰出的教学成果有一份长长的、后来成为著名音乐家的学生的名单为证。

18世纪中期的著名人物希勒不仅是一位成就卓著的专业音乐家,而且还是一位极为重视音乐教育的老师。他在1771年创办了一所歌唱学校,鼓励对妇女进行音乐教育。四年后,他在莱比锡创办了自己的音乐学校,旨在培训唱歌和乐器演奏方面的年轻音乐家。他促成了18世纪器乐教学法的出现,并编制出一整套供学校使用的新的声乐曲目表。但直到舒尔茨、雷查德和采尔特时才从艺术角度使内在美学特征和外在局限性达到了令人可以接受的折中程度,而外在的局限性是当时人们思想的接受能力所决定的。

曼海姆舞蹈学院是欧洲最早的舞蹈学院之一，也是18世纪芭蕾大改革的主要参与者（转向戏剧艺术的情节芭蕾）。芭蕾舞非常精彩和完美，参加表演的演员常常超过80名，舞蹈演员都是自己培养的。

维尔茨堡音乐大学由弗朗茨·约瑟夫·弗罗利希作为学术性的音乐学院创立于1797年，它是德国最古老的音乐学院之一，原本是巴伐利亚州的是一所州立大学，1804年发展成为维尔茨堡音乐研究院，到了1973年成为维尔茨堡音乐学院（该校现为欧洲音乐院校联合会会员）。

除了意大利和德国音乐学院有些孤立的进展外，在欧洲其他国家，直到17世纪才建立起音乐学院。而此后在欧洲大陆上，音乐学院几乎到处盛行。这种做法也影响到美洲，1717年波士顿建立了美国第一所音乐学校（歌咏学校），它标志着美国学校专业音乐教育历史的开始。自18世纪中叶起专业音乐学校陆续涌现，而且第一个学院器乐团体创立于1808年。甚至到了18世纪末，欧洲音乐教育的做法仍吸引着创建弗吉尼亚大学的美国总统托马斯·杰菲逊。德国早期专业音乐教育的另外一大贡献是，奠定了西方近代作曲教学体系化的基础。

文艺复兴以后，作曲被认为是一种职业性行为，是人们通过实践掌握的技巧，而不是靠教学习得，一般沿袭从帕莱斯特里纳到哈塞所确立的模式：学生常常是通过抄写大量的作品来学习作曲技巧，缺乏那种严谨的教学过程。那时，人们希望青年作曲家熟练掌握规则而不是形成自己的独特风格。教学内容往往也只局限于几个较小的曲式，教师特别喜欢教小步舞曲和回旋曲，一般业余水平的学生没有必要涉猎所有的作曲技巧。对于富有创造性才能的音乐家，其发展基本上靠悟性。同时，广泛的抄写也导致了音乐的传播。对存在于某种特定环境中的音乐，人们通常较难体验，但这一体验对这种风格特点的早期鉴明及以后的吸收利用都有深刻影响。因此，当时的大多作曲家与那些主要从事表演的音乐家有所不同，他们在文化素质（而不仅是音乐素质）方面常常有令人羡慕的学习背景，如许茨和马特松都研究过法律（这是一门更为高深的学科）。据马特松说，许茨在这方面造诣更深，以至于他要求学生马蒂斯·韦克曼精通希伯来文，因为精通了就可以为《旧约全书》上的歌词配曲。由此可以看出，当时作曲教学只是一个非常宽泛的概念，作曲是修为，现代意义上的作曲在当时还没有进入教学领域。马特松拥有语言天赋，这使他能够向德国音乐家和音乐爱好者介绍国外的（特别是英、法等国）当时的音乐体系及批评思想中有价值的东西。根据马特松这样的音乐学者的观点，对音乐家的教育应该是渗入科学和工艺制作方面的全面的教育。马特松在其畅销的赋格著作《管弦乐安排》（1713年）中强调科学与艺术的相互联系。于是，作曲教学中开始加入颇为深入、详细的指导，这在以前只是某一特定区域或社团的特点，此后成为一种行之有

效的作曲学习方法。

　　J. J. 富克斯是这一时期产生的一位卓越的音乐教育大师。在其对位法名著《朝圣进阶》中，他采取老师和学生对话的方式，从理论与实践相结合的角度，把通行了两个世纪的对位作曲规则系统地加以阐述。当 J. J. 富克斯决定与帕莱斯特里纳一起出版他用拉丁文写的苏格拉底对话形式的 18 世纪早期的古对位作品的概要时，保持了他自己的风格（像帕莱斯特里纳那样能回答学生提出的任何问题）。正像富克斯所重新确立和解释的那样，对位与数字低音练习相互对应，而数字低音练习恰恰是每个青年音乐家职业训练的一部分。而且，这部著作不仅成为整个 18 世纪的畅销书，（在某种意义上）甚至为 18 世纪的所有作曲教学提供了很实际的基础，对以后的对位法教学有着很深的影响，后世的不少著作也以此为基础。此后，巴赫的学生基恩贝格尔在这方面远远超过富克斯，特别是以 18 世纪风格音调进行的赋格写作，使 J. S. 巴赫晚期的方法变为原则。但根据富克斯的说法，巴赫是追随富克斯的教旨，并分两步从这些观点着手，与他那部分具备了一定对位才能的学生一起探讨。西方音乐史学者认为，大多数 18 世纪的著名教师（包括 L. 莫扎特和 P. 马蒂尼）都拥有许多册富克斯的著作。

　　海顿也是如此。当他还是个孩子的时候，就在富克斯指导下的维也纳圣·斯蒂芬教堂学习唱歌。据戴斯早期的传记记载，大约在 1750 年，海顿决定认真地学习音乐理论，按照他的说法就是将灵魂的高歌置于严谨的规范之中（我们知道他崇尚秩序和规范）。从他页边批注的许多评论包括他参考基恩贝格尔的《纯乐章艺术》（1771—1776）中我们看出，海顿在后来的实际操作中也对《朝圣进阶》（钢琴练习曲）进行了教导性的运用。海顿的对位教学材料最后由他的学生 F. C. 玛格努斯整理成为《基础课本》一书，这本书完成于贝多芬跟海顿学习之前。

　　莫扎特也把他的教学理念建立在富克斯的观点上，他的学生阿特伍德（英国作曲家和管风琴演奏家，莫扎特的英国籍学生）坚持莫扎特的建议，他所做的解释足可以证明这一点：学习 12 个月的简单对位，然后就会有充足的时间来谈论赋格了。阿特伍德上面所说的，反映了莫扎特在幼年时其父利用他们一起旅游的空闲时间，向他传授作曲艺术的经历。那时，大的结构几乎没有，即使曾有过，也只是在理论上进行过探讨。由其所言可以看出，此时的作曲教学只是广义上的概念，颇为深入的作曲修为在此时还没有进入教学领域。由于业余学生和艺术爱好者的需要，老师们在作曲教学中加入了详细的指导。即使这样，一般水平的业余学生没有必要涉猎所有的作曲技巧。贝多芬曾受过另一个富克斯风格的教师 J. J. 阿尔布雷希斯贝格的指导。贝多芬（可能是为了大公爵鲁道夫的缘故）也对富克斯的对位方式进行过介绍，但是在约 20 年后。

结　语

　　纵观历史我们不难发现，一个社会的转型必定是在不同阶级的冲突中产生的。马克思曾指出："在14世纪和15世纪，在地中海沿岸的某些城市已经稀疏地出现了资本主义生产的最初萌芽"。① 这里所指的就是意大利的小城邦，它作为文艺复兴运动的先遣国家有其独特的地理位置优势，因其面临地中海，许多城市是欧洲与东方贸易的重要枢纽，工商业在此时得到迅猛发展，到了14、15世纪就出现了简单的手工工厂，佛罗伦萨成为意大利最大的手工业中心，依据佛罗伦萨史学家乔凡尼·威兰尼的《年代记》记载，毛织业行会的作坊约有200座或更多，他们生产70 000匹至80 000匹呢绒，价值达1 200 000金佛罗琳以上。舶来毛呢加工业行会的货栈（亦即加工作坊）约有20座，专门贩运法国和阿尔卑斯山以北地区的粗呢绒以进行加工。他们每年进口10 000匹以上的粗呢，加工后在佛罗伦萨出售的呢绒约值300 000佛罗琳，尚不包括由佛罗伦萨重新出口的加工毛呢。银钱兑换商的银行约有80座。佛罗伦萨每年铸成的金币总数达350 000佛罗琳，有时可达400 000佛罗琳。价值4第纳尔的辅银，每年则铸造20 000镑以上。商人和呢绒商贩数目众多，鞋铺，包括制作暖鞋和木鞋的店铺多得难以统计。在外地和海外经商的佛罗伦萨人约有300名（指佛罗伦萨银行和商业公司驻国外分支机构的办事人员），同样往外地工作的还有许多其他行业的人，包括石工和木工行的师傅。②

　　由此，文艺复兴也可以说是新兴资产阶级和封建地主阶级在意识形态领域的斗争，文艺复兴早期意大利的斗争也是如此，其中资产阶级与封建贵族间的尖锐矛盾、平民和封建贵族间的斗争以及工薪劳动者与新兴资产阶级之间的冲突充斥着整个社会，经过新旧两种社会势力反复、激烈的斗争，教育长期（近千年）由教会垄断的局面受到猛烈冲击。

　　教育自其诞生之日起，在承担传播知识与文化的同时，也是影响、控制大众的有效手段；反之，教育通常也会随着社会变革的影响而发生改变。由于欧洲社会长期以来受中世纪思想的压制，加之教会实际上仍然处于统治地位，从实质上来说，当时社会总的来看还是教皇的天下。为了突破这一窠臼，新思想家们找到了能帮助他们冲破教会精神枷锁的重要武器——"人"。他们提倡以人为中心，提出了"人文主义"（或称"人道主义"）来抗衡天主教以神为中心的"神道主义"。但是，一

① 布克哈特. 意大利文艺复兴时期的文化［M］. 何新，译. 北京：商务印书馆，1979：12.
② 朱龙华. 意大利文艺复兴的起源与模式［M］. 北京：人民出版社，2004：79-80.

个霸行了近10个世纪的黑暗时代不会轻松地被击退，想推翻延续了数个世纪的神学统治并不是件轻松的事。虽然在文艺复兴早期以神为主导、灭人欲的教会思想受到了无情的冲击，但封建思想与神权思想并没有被彻底肃清，仍留有残余，而且人们所谓的反封建反教会的抗争还是在宗教的"树荫"之下进行的，但正是这个契机，使人们开始逐渐摆脱中世纪带给人们的黑暗与伤痛，人性开始得到解放。

随之，德国的宗教改革进一步加快了教育改革的步伐。在普通教育领域，更多的人在更加自由、平等的环境下得到了受教育的机会。17—18世纪的法国和英国在政府的支持下，加快了教育世俗化的进程。在法国，一大批具有进步思想的社会人士密切关注教育的发展，提出了许多教育改革方案，其共同点是：反对教会垄断教育，提出废除学校教育中的宗教内容，加强科学科目的教育；主张世俗性的学校由国家开办，并要求教育普及，实施男女平等的教育。直到18世纪，英国的教育仍然被视为宗教教派或民间团体的活动，政府一般不予过问，初等学校教育基本上继续由教会掌管，慈善学校是其延伸的部分，民间团体兴办的私人学校也进行了补充，初等教育与中等教育互不衔接；中等教育的主体是文法学校和公学；而牛津和剑桥这样的高等学府（大学），一直都带有浓厚的经院色彩，保留着封建传统教育的性质。虽然法、英两国在教育改革的进程中显示出不同的特点，但有一点是共同的：音乐教育普遍受到关注。

从文艺复兴时期开始，在精神文化方面，唯物主义哲学的崭露头角，自然科学的发展，反对灭人性的神学、艺术的世俗化以及对古典艺术的继承，都向我们宣示：文艺复兴使欧洲迎来了继希腊之后的又一次高峰。正是在这样一个社会剧烈变革的时期，西方教育完成了近代转型，音乐教育也从此走上"前台"，不得不说这是欧洲光明未来的开始，并为欧洲音乐教育步入现代轨道奠定了坚实的基础。

第四章 欧美音乐教育步入现代轨道

18世纪的欧洲，在人文主义思想与宗教改革影响下出现的启蒙运动在思想上对教会体系发起挑战，成为在18世纪的欧洲占主导地位的哲学运动。笛卡尔的理性主义哲学为启蒙思想奠定了基础。启蒙运动通过科学方法和还原对各种原有观念进行了重新认定；随之，科学技术的成果形成工业革命的滥觞，生产与管理方式在西欧逐渐发生改变：传统世袭的手工学徒制逐渐被破坏，机器分工与工厂生产方式开始抬头，从而影响到社会的各个层面。英国产业革命（18世纪60年代）和法国大革命（1789年）震撼了整个欧洲，这些重大事件对欧洲社会文化、资产阶级经济事业产生了重要影响，欧洲社会处于剧烈动荡之中。在文化与艺术领域，追寻希腊与古罗马的巴洛克风格日渐式微，古典主义开始盛行西方世界。而欧洲以外的国家和地区也通过各种方式接触这一思潮，进而发生不同程度的变化。政治上，多数的王权国家（如法兰西帝国、奥斯曼土耳其、奥地利帝国、俄罗斯帝国）虽正处于全盛时期，但民主思潮却已逐渐燃起。

19世纪，资产阶级革命的成功确立了其在整个欧洲政治舞台上的地位，资本主义经济的发展、科学技术的飞速进步引发了文化与艺术的变革，欧洲学术自由和自治开始萌生，各种思潮、艺术风格、流派风起云涌，法国大革命中的民主思想对教育领域产生了重大影响。思想领域中关于理性的论述受到重视，这导致欧洲教育产生了较大的变化和发展，教育体制也随之发生了本质性的变革，专业音乐教育和普通音乐教育体系得以确立，西欧教育开始步入理性时代，并随着欧洲的扩张向世界各地蔓延。19世纪成为西方近代教育与现代教育的分水岭。下面，从欧洲政治近代化为音乐教育发展所奠定的制度基础以及音乐教育发展对欧洲社会文化发展的需要等方面，对这一时期的西方音乐教育做一番考量。

第一节 现代音乐教育的孕育与产生

在 18 世纪，伴随着对宗教正统地位的质疑，启蒙运动在思想界突出地体现为自由、宽容、博爱等社会理念的进步，这大大推进了社会进步，使得教育从 18 世纪下半叶起发展成为具有理论基础的学科。

一、现代教育观念纵览

早在 17 世纪下半叶，随着欧洲社会发展的进程，各种不同类型的新教育观念层出不穷。

1. 教育理念的转变

首先，伟大的捷克教育家夸美纽斯提出了最有代表性的"国民教育观"，其中的核心理念是"平等教育"。夸美纽斯认为，每个人都有接受教育的权利，从而建立了"平等教育理念"，在他的支持下，贫困儿童和妇女接受教育开始成为普遍现象，并且他率先介绍了带有图案的教材，在教学中使用"母语"（本国语言）代替拉丁文，提出在应用的基础上"循序渐进"（从简单的自然增长逐步向更全面的概念）和"终生教育"等观点。《大教学论》（1632 年）是他的代表作，该书全面系统地论述了各种教育问题，是近代西方关注教育问题的一部鸿篇巨著。书中的直观、现实、考虑年轻人心理等教学理念，对当代教育仍有较为突出的影响，是普通教育中时时强调、常说常新的教育观。同时，他的教育实践活动也在欧洲产生了巨大影响。

早在 1789 年法国大革命之前，德国的思想界，尤其是德国哲学就受到英国约翰·洛克等的自由思想和法国卢梭等的启蒙思想的影响。约翰·洛克注意到了柏拉图的天生学习过程理论，并提出白板理论对柏拉图的问题进行了回答。他认为，人类并没有先天的知识，但学习能力的存在似乎是一种与生俱来的"精神力量"，所以人一旦进入世界即刻就有把所有经验接受下来的心理需求。在此基础上，他提出了对学习的认知理念。他解释说，学习应当被理解为主要只能通过经验获得知识，所有这些经验最终都将成为复杂和抽象的想法。后人将洛克的学习理念称为"经验主义"，即理解知识只有建立在学习和体验的基础上。

18 世纪中叶以后，启蒙运动中的人文学者们越来越关注教育事业，欧洲社会进入资本主义阶段后，心理学在西方的启蒙运动中成为一个热门话题。莱布尼茨在德国采用他的微积分原理去观察心理问题，认为人类的精神活动发生在一个不可分割的统一体中，而在人类无限的感知和欲望之间，有意识和无意识的差异只是程度不

同而已。18世纪德国哲学家克里斯蒂安·沃尔夫提出"心理经验"（1732年）和"合理的心理"（1734年）这两个概念，从而确立了心理学的科学性。沃尔夫的心理学概念在康德那里得到进一步推进，心理学成为其众所周知的人类学思想的一个重要组成部分。

德国科学哲学家费希纳是心理科学早期发展中的先锋人物，他开创了实验心理学并且是心理物理学的奠基人，他的研究启发了20世纪许多科学家和哲学家。费希纳最显著的贡献就是实证。他认为：由于大脑是敏感、易受外界影响的机体，测量和处理的可能性极小，心理学的潜力就是一门可以量化的学科。由此，费希纳被公认为现代实验心理学的创始人之一。

第一个在教育领域提出教学活动需要关注心理问题的，是18世纪下半叶卓越的瑞士民主主义教育思想家，被西方尊为"教圣"的裴斯泰洛齐。裴斯泰洛齐是教育改革家，他在自己撰写的教育改革著作中提出了许多影响深远的新教育主张：他强调关注孩子，而不是学校的教学内容；他认为"健康人的特点是道德"，这是早期教育的目的；为此，他提出了"实现教育"的理想。霍利克认为，在启蒙时期，这是"改善农业生产模式"最突出的例子。

在裴斯泰洛齐倡导的新教育主张中，一条重要的原则就是遵循儿童生理和精神的自然本性发展规律，使其掌握用头脑（思考）、手（操作）和心（感觉）学习，这是首次提出通过感官参与实现教育目的的理论主张。虽然那时他对人类心理现象的理解尚处于朦胧状态，不是真正科学的认知，甚至存在严重的唯心论倾向，但其心理学化的教育思想成为他关于人"和谐发展理论""要素教育论"的重要理论基础。他在西方教育史（甚至世界教育史）上第一次明确提出教育要"心理学化"的口号，从而使人类教育理论的研究步入心理学时代（教育心理学由此诞生）。他撰写了许多著作介绍自己的教育理想，其中解释了现代教育改革原则。同时，作为教育家的裴斯泰洛齐还在瑞士的德语和法语地区创立了几个教育机构，敦促教师通过声乐教学把音乐纳入学校教育。他的做法和理论体现了人文学者对教育进步的认知，为音乐成为所有人能获得的必要教育开拓了通道。

在19世纪，伴随着现代心理学的飞速发展，心理问题受到了教育领域的普遍关注。赫尔巴特的教学理论是基于心理学原理提出的。赫尔巴特是德国的一位在诸多领域均卓有贡献的思想家，他创立的思想观念被称为"赫尔巴特学说"。他16岁开始研究康德的思想，对黑格尔的思想也非常崇敬，而且他多才多艺，在音乐和文学方面具有突出的才能。然而，他最有影响的论述是在教育学和心理学领域，他称自己的教育学为"统觉联合论"。他认为，每个孩子生来就具有独特的潜力和个性，但这种潜力仍然没有实现，直到它被通过教育分析按照他认为的文明价值观转化累

积后才能转换。

赫尔巴特认为，兴趣是学习的基础，由此他主张，教学方法的选择应强调学生的"兴趣"和"统觉"两大基本原则。他认为兴趣是基础，统觉产生于兴趣，由此，他提出了教学阶段理论：明了、联想、系统和方法。他主张教材应来自儿童与事物接触后得到的具体（感官或感觉）经验以及学生通过与社会接触后产生的体会，课程组织应遵循"集中"和"相关"两种原则，道德教育是教学活动的核心，管理和"教"是教育过程中必不可少的内容。由此可以看出，赫尔巴特的教育基本理念是建立在实践哲学和心理学基础上的教育过程论，是第一个把教学建立在心理学基础上的科学教育理论。

19世纪中叶，俄罗斯教育思想家乌申斯基明确提出，培养全面和谐发展的人是教育的根本目标，因而进行全面教育的教学就要建立在严谨的科学基础之上。他的理论认为，教育内容的设定应注意研究学生心理发展的规律。他在《人是教育的对象——教育人类学初探》这部具有划时代意义的著作中，从必要的生理学角度入手，对教学过程中的感觉、记忆、注意、想象、意志、情感和思维等因素进行了系统阐释，强调了它们在整个意识过程中的作用，他也因此而被认为是教育心理学的奠基人之一。同时，他还指导教师在教学过程中利用这些规律。

结合教育学的发展，欧洲一些国家看到了心理学在教育活动中的巨大潜力。1825年，经过咨询哲学家黑格尔和赫尔巴特，普鲁士将心理学作为一门学科建立起来，并作为国家强制性的课程。在这种情况下，心理学不仅迅速扩展成为极具影响力的教学体系，而且也成为促进教育领域发生根本性变革的重要因素。

由此开始，大批思想家关注教育问题，他们以逻辑、理性思维等原则为基础，在教育思想观念、教育内容、教育管理体制等诸多方面进行了深入研究，他们的思想也纷繁不一。

2. 教育学科体系在思想转变下诞生

西方教育领域一直在争论科学应在学校课程中占据何等地位的问题，最终得到的统一认知是，古典课程和科学同等重要，这些思想在传播资本主义文化、培养资产阶级需要的人才和发展科学技术方面发挥了不可忽视的作用。

首先，以德国著名思想家康德为代表的教育观念认为，理智是人类经验的基本概念结构，因此也是道德的源泉。康德的《关于教育》一书集中展现了他的理性主义教育哲学思想。

其次，德国的费希特倡导国家主义的实际教育论。费希特是一位充满爱国主义情怀的唯心主义哲学家和教育思想家。在西方哲学史上，费希特以知识学而著称，他站在时代转折点上看到当时德国的社会现实，提出了国民教育理论。费希特的教

育哲学重视民族教育，他的教育理念倡导教育兴国。他主张从善良意志出发确立学习能力的培养，从宗教信仰和实践能力的塑造等方面对德国旧的教育进行革新。他希望借助教育唤醒德国民众，培养全面发展的人，以振兴德意志民族，由此形成了他以德意志民族复兴为旨归的国民教育理论。他的教育思想为19世纪以后将教育作为国家复兴事业的重要力量做出了重要贡献。

此外，教育学的研究登堂入室，大教育家层出不穷。在卢梭教育思想体系以及裴斯泰洛齐教育实践改革经验的基础之上，德国出现了将教育建成一门学科的趋势。

在此之前，虽然西方诸多先贤都在教育领域有独到的见解，但均未就教育规律形成科学的系统理论。赫尔巴特继承了康德的教育观，他是近代西方第一个将教育活动归纳为学科并形成一个完整体系的学者，从而构建了现代教育学。赫尔巴特作为德语经典教育学著作的撰写者，以其丰厚的理论贡献享有"现代教育学之父"的美誉。他的不同之处在于，为了达到其教育目的，他提出了一系列教育方法，特别是其建立在实践哲学和心理学基础上，注重学生可塑性的基本教育理念，至今仍是全世界教育领域的圭臬。

19世纪中叶之前，英国教育领域存在着极为严重的重文轻理现象，顺应着以后工业革命的历史浪潮，英国学校教育逐渐开始出现了摆脱传统桎梏的倾向，斯宾塞的科学教育思想应运而生。斯宾塞首先提出为"完满生活"做准备的新教育目的，基于对实证主义哲学的批判，他一改过去呆板死记、抽象、形而上的思维模式，将教育目标进行了细化，这种思路在后世被广泛采纳，并得到普遍认同；其次，他将自然科学知识引入课堂，大大推动了教育改革的进程；再次，在西方教育史上，他第一个明确提出德、智、体全面发展的教育概念，这一教育思想不仅对当时的英国教育改革起到巨大的促进作用，而且影响到许多国家的教育发展。

19世纪欧洲音乐教育领域最突出的贡献之一就是音乐教育学的诞生。西方音乐教育学是在体系教育学和体系音乐学的影响下出现的。在19世纪，近代教育学已经成为一门对西方社会影响相当大的独立学科，欧洲音乐教育由此步入系统化的轨道。这时，作为音乐教育学另一母系的音乐学于19世纪下半叶诞生了。1863年，德国音乐家克里赞德尔主编的《音乐学季刊》问世，被视为西方近代音乐学的发端。1885年，奥地利音乐家阿德勒对音乐学的学科进行了系统界定。此后，德国音乐史学家施皮塔以其对历史批评和音乐学新领域的强大影响力昭示着西方音乐学作为一门学科的成熟。音乐学是一门研究与音乐相关现象的学科。作为一门科学，它对音乐构成的很多问题提出了诘问。这些"科学"问题被分成两类：第一类包括所有对我们今天的音乐有影响的历史经验教训，如音乐创作技术，从音乐历史上各个时代标志性的作品中归纳总结，并且通过与今天音乐创作实际情况的比较，分析音乐在

一定背景下的整体演化进程；第二类是观念上的，人类从积累的科学知识中不停地发现艺术中的各种现象，现有音乐系统在科学进步中面临的创作、审美接受课题呈现出复杂性，使其与人的心理结构之间产生不稳定的界限，通过与社会生活的沟通对音乐进行研究，在发展中对其重新定义体现出人们观念上的进步和对世界的愿景。在其诱发下的边缘学科"音乐教育学"已经呼之欲出。

在阿德勒的音乐教育学中，内容主要涉及各种音乐（作曲和演奏等）教授方法的概况，把关注的重点放在音乐的分科教学上，但在研究这些问题时引入了科学观念。从内容上看，阿德勒的音乐教育观源于音乐学和教育学的基本理论，但不是简单地用教育学原理解释和说明音乐教育现象，更不是将教育手段简单地运用到音乐教学过程中，而是一种在全面的整体科学基础上分析、揭示音乐教育规律的新的理论形态。阿德勒的音乐教育学从整体上阐述音乐审美教育的发展方向和基本形态特点，指出音乐教学艺术对象的一般规律以及界定音乐美感教育与其他学科教学共同适用的所有教育理论和方法，同时在音乐智能结构的基础上有意超越，从而具有新的实践意义和理论价值。

音乐教育学的出现可以说是现代音乐教育体系形成的标志。然而，现代音乐教育学的形成年代一直是有所争议的。虽然阿德勒在19世纪末已经提出了"音乐教育学"这一概念，19世纪末德国的全日制学校也已经开始改进或革新音乐课程，但多数学者依然认为，现代音乐教育学是在20世纪逐渐形成和发展起来的。

二、音乐教育观念的转变

伴随着现代心理学的飞速发展，西欧增加了许多对音乐教育问题的讨论。由于心理学和社会学的飞速发展，教育家普遍认为音乐必须从小学教起，而且音乐教育者应深入儿童灵魂，选择符合儿童精神气质的曲调和歌曲，只有这样才能与其心理状态相吻合。教会音乐在孩子们的歌声中没有灵魂，音乐教育不应再偏重教会歌曲，教材中应当纳入民谣，从此，音乐教育彻底摆脱了教会思想的支配。

1. 卢梭对音乐教育的影响

18世纪，出生于日内瓦的法国教育思想家卢梭提出了自然教育观。卢梭教育理念的主旨在于孩子的性格发展中道德意识最为主要，他并不关心传递信息和概念的具体教育，他强调通过学习掌握自我控制能力并保持合乎道德规范的品行。他在《爱弥儿》（1762年）中提出：教育是在顺应人的自然性中去强化推理能力，教育的最佳作品就是通过对一个年轻孩子的理性培养使他成为一个具有理性的人，这是教育的开始，也是它的最终目的。他主张：教育必须适应受教育者身心的发展水平，如果一个孩子已经懂得了如何进行推理，他就不需要再接受教育了。

卢梭认为，孩子们在不自然和不完善的社会中将不得不学会忍受，他们必须通过体验自己行为的后果理解正确和错误，而不是通过体罚，所以教师必须确保儿童的学习经历对他没有造成伤害。卢梭是最早倡导适当发展的教育者之一，并且他对儿童发展阶段的描述反映了他文化进化的理念。

卢梭不仅是思想家，而且是卓有成就的音乐家，他致力于音乐教育改革，其音乐教育理念与教育思想一脉相承。卢梭认为，男女儿童只应学习与其精神气质和心理状态相吻合的曲调和歌曲。儿童嘴里唱出的一些古怪的和悲剧性的东西听起来是不自然的和受到歪曲的。除歌唱教学之外，卢梭这位有成就的音乐家还主张：实践性以及主要是听觉的音乐体验应放在读、记音乐的前面来学，乐谱的识读必须在儿童对音乐具有爱好心之后才能教给他们。原来的乐谱（五线谱）太难，于是他研发出数字谱（我们今天称之为"简谱"）并大加推广。他还主张儿童创作旋律，认为即兴创作一些简单的旋律以了解音的构成、训练听力、体会节奏以及激发创作能力要比掌握读谱和试唱重要得多。卢梭指出了不同年龄层次的儿童音乐吸收的潜力问题，他的这一主张使器乐和音乐欣赏教学受到重视，音乐教育变得更加自由、轻松而富有乐趣，从而形成了新的音乐教育基础观念。

在当时西欧各国音乐教育领域，卢梭的教育思想影响最大，他的音乐教育思想不久即通过泛爱主义的教育主张而走向成熟。

教育观念的巨变对音乐教育产生了巨大影响。例如，A. H. 弗朗克这位虔信派教师于1702年解释音乐能力为：能试唱未见过的曲调。弗朗克谈到，学生不但每周要进行两小时的正规音乐教学，还要进行经常的娱乐活动。

在法国大革命的影响下，西欧各国开始寻求国家统一，处在这一特殊历史时期的德国资本主义经济发展迅速。到了18世纪末，软弱的德国资产阶级反封建的要求愈加强烈，他们具有既向往革命又害怕人民的两重性，他们所选择的表达方式不是实际的政治斗争，而是在文学、历史、哲学、教育等抽象思维活动领域发起了新人文主义运动。在教育领域，德国资产阶级兴办的泛爱学校是新人文主义运动的突出表现。

2. **泛爱学校**

泛爱学校或称"慈善学校"，其核心概念是"善心"。"善心"一词源自希腊语，据说由剧作家埃斯库罗斯首创，用来表示普罗米修斯给予原始人文化，从毁灭中拯救人类。此后不久，柏拉图在其早期对话录《游叙弗伦篇》（约公元前390年）中第一次将"善心"作为名词使用。在公元前1世纪，它被翻译成拉丁文的一个单词"慈善"，这个新词结合了两个概念——朋友和在受益、关心、滋润感中的"爱"，其核心被理解为自由教育和人类学习（简称为"人文"）。在公元2世纪，普

鲁塔克用"善心"的概念来描述卓越的人类，由此，善心、人文和自由教育暗示了经典的三位一体。但在中世纪，"三位一体"被基督教更换为慈善事业、无私的爱和看重救赎，古典世界的语义荡然无存。近代，在受到资产阶级启蒙思想的影响后，培根首先使用了这个词，表示现代意义上的博爱，他认为博爱要与"善"相连，这与亚里士多德的美德观念有关。在此基础上，受卢梭思想影响的德国教育改革者巴泽多和沃尔克于1774年12月27日在德绍创办了基于博爱（善心）原则的泛爱学校。

神学家、教育学家巴泽多是德国泛爱主义的主要代表人物，他创立的泛爱学校在1774年初建时只有1名教师和3名学生，但学校很快得到弗朗茨王子的财政支持，并且，弗朗茨王子将自己的迪特里希宫作为礼物送给泛爱学校当作教学场所使用。除此之外，学校吸引了不少知名人士，其中包括德国最早的教育学教授特拉普和萨尔兹曼，学校也得到了克罗默（1779年至1787年曾在这所学校任教）和艺术家科尔比（1780至1782年在学校教艺术和法语）的支持；诗人弗里德里希·冯·玛蒂森和艺术家弗里德里希·雷伯格也曾在这里工作……在这些改革者的帮助下，学校被塑造定形。巴泽多认为人类的爱必须得到广泛教育，提出教育应超越信仰和国民性的差异，不论是什么性别、宗教或国家的学生均可入学，这使得学生的人数迅速增长并且声名远播，很快超越了德绍。虽然康德也是学校的有力支持者，但在教育中，康德呼吁建立快速革命而不是慢改革。思想方法的差异导致了巴泽多与年轻教师的冲突，1776年，巴泽多辞去了学校负责人的职务。他的继任者是约阿希姆·海因里希·坎普，但他在1777年也放弃了这个职位。此后，学校通过董事会运行。后来，这所泛爱学校的学生人数大大减少，在1793年关闭。

泛爱学校虽然短命，却是一所有影响力的德国教育进步学校。在泛爱学校开始时，巴泽多和沃尔克曾试图说服商人和教育先驱胡德艾卡到学校任教，虽然他拒绝了他们的请求，但接着发现他在不伦瑞克附近的费歇尔德自己建立的学校中受到德绍模式的启发。在当时的德国，大量类似的以这种教育理念办学的学校不断涌现（出现了超过60所的同类学校），形成了一种泛爱学校运动，如：萨尔兹曼在赛本道尔成立了另一所相同概念的学校；诺伊恩多夫于1786年在德绍建立的这种学校以"中学"命名；在汉堡也发现了类似的学校。其他类似的教育机构在法国、瑞士、俄罗斯和北美被发现。

从泛爱学校这个早期德国教育改革的实例来看，德国新人文主义者推出的泛爱主义教育理念，是与最初的"善心"观念一脉相承的，由此，它是德国教育启蒙时期一所先进的学校，是启蒙时代德语地区教育改革运动发展的产物。"善心"一词是根据人类与其他动物的差别创造的，其实质是：通过文明（教育和文化）完成

"人"自身创造力的开发。其精神可以这样解释:"人"是在"人性化"意识或"人类性"中"生存"的。在对"善心"所进行的最初表达中,其所指是"人性之爱"的方式,是一种通过爱心滋养和发展的意识,此后,它逐渐演变成为自觉灌输良好行为习惯的代名词。

3. 音乐美育的提出

在席勒一生的最后17年(1788年至1805年)中,他与当时已经具有相当知名度和影响力的歌德建立了非同一般的友谊。席勒和歌德经常讨论一些复杂的文学和美学问题,这种关系和这些讨论扩大了他们各自的哲学视野,产生了富有成效的见解,"美育"观念就是这样建立起来的。

《审美信札》是席勒一生创作中影响最大的著作之一,他在一系列信件中谈到了关于"人的审美教育"问题,这是席勒受法国大革命启发的伟大觉醒。在信中,席勒写道:"一个伟大的时刻已经找到了小人物。"首先用美触及他们的灵魂有可能提高一个人的品德,这是他在艺术中产生的一个想法。为此,席勒创造出"表现驱动"的概念,即通过人无限和有限、自由和时间、感觉和理性、生活和形式经验的矛盾的交接,表现驱动调解感觉和形式驱动的需求。他说:感觉驱动要求有变化,并且有每个时代的内容;形式驱动要求则无变化,时代应当撤销,并且不得有变化。因此,驱动在两者的合作中就是表现驱动,并成为绝对存在和身份转变的调和剂。

对于表现驱动如何成功地调解二者,席勒提出人必须接受两件事的教育:首先,他必须通过感觉驱动学习顺从并接受世界;其次,他必须学会活动,并从中释放他的理智,尽可能去接受。完成了这两件事,人就能够同时拥有双重的经验:在其中他将立刻意识到他的自由并且明确他的存在,同时,觉察到自己的事并且认识到自己的心灵。

因此,通过最大化的绝对约束和材料应变,表现驱动否定了两个驱动的需求,并将在人的身体上和精神上设置自由。这种矛盾状态的存在,就意味着"他人性的完整直觉"。此外,"目的使他这一愿景成为他多才多艺的命运的象征",这可能是他的有限实施方案。席勒为这一表现驱动所起的名称是"生活形态"。

表现驱动的目的是建立活生生的形式,并在美的沉思中让人变得最有人情味。因此,生活形态中还有一个来自感觉和形式驱动"目标"的调解过程。感觉驱动的目的,席勒称之为"人生"。这个概念表示一切物质的存在将会立即呈现给感官,这是人生存状态的功能;由此,"形式驱动的对象"这个概念,包括了人全部感觉和理智的关系。席勒主张创建两个对象之间相互作用的必要性。这种生活形式的经验,作为人生和形式通过表现驱动的调解,就是席勒提出的"美的体验":美的结果来自两个相反驱动的互惠行为,并来自两个相反原则的团结。因此,美的最高理

想，在最完美的、现实与形式的平衡结合与可能中受到追捧。

因此，人在美的体验中通过"表现驱动"的作用成为一个完整的人。席勒为实现自己的美育主张创作了大量诗歌并将之作为谱曲的素材，他试图把博爱主义的思想和意大利歌唱艺术糅合起来，成为教育学生的素材，这使得学校音乐教学质量的发展突飞猛进。

在音乐美育思想的影响下，德国音乐教育家哈尔尼施提出要理性把握歌唱教学的目的，他的方法是：歌唱时保持欢畅的心绪，歌唱者发自内心地追求深刻的情感波澜。纳托尔普做出的首要贡献是对威斯特伐利亚小学音乐教育和学校音乐教师的培训制定了规程，他将音乐教育建立在追求文化和社会教育的目的上。

三、现代音乐教育在改革中诞生

受夸美纽斯教学思想的影响，音乐教育发生了实质性的变化，音乐教育得到了更多的重视。赖厄是具体实施过程中的一位重要的教育家。赖厄虽然出身商人家庭，但从1621年至1625年他开始潜心学习文字学和神学，并于1627年在莱比锡大学获得了硕士学位，在1631年被莱比锡大学聘为文学院讲师。从1632年起，赖厄开始关注普通学校的教育，在此期间他出版了第一本关于教育的著作。1641年，他在哥达根据沃尔夫冈·拉特克的教学进行公国学校系统的重组。在员工的合作下，赖厄为基层学校的统一教育体系制定了学校教学方法准则，为教育立法和规则的建立奠定了重要基础。通过赖厄，德国一个公国首次出现了为义务教育所有科目的州立法，形成了大众教育所特有的公民科学教学方式。赖厄以课程和教科书为此类教育获得巨大发展做出了贡献，其中的主体是教材。他的教科书在德国和欧洲其他地方得到广泛使用。直到18世纪，萨克森-哥达公国是德国唯一建立学校系统的地方，为德国其他小国的教育树立了典范。一句谚语这样说道："农民比其他地区的公爵得到更多的教育。"在学校的音乐教学中，赖厄系统研究了夸美纽斯的教育理论，针对当时音乐教学的现实提出，学校必须将音乐作为重要的教育手段，所有学生均须学唱"圣歌"；并提出音乐教学能力是教师的基本才能，不具备音乐素质的人没有承担教育者的资格。

虽然19世纪前德国的教育已经处于领先地位，然而在普鲁士，教育依然处于相对落后的局面，直到1787年，普鲁士政府才正式将境内的学校教育统管起来，很快其他各邦仿效之。在普鲁士的教育改革中，威廉·冯·洪堡发挥了重要作用。

作为卢梭的门徒，洪堡看到了教育的力量，认为培养人的理性是德国教育的理想。洪堡指出：并非个别人关心各类学校，而是整个民族，或者说是国家关心各类学校。因此，只能赋予它们普通人的教育目的。凡是生活需要或者个别行业需要的

专门教育，必须与普通教育分开，必须在学生结束普通教育之后让他们去接受这类专门的教育。如果把两者混淆起来，那么教育就会变得不纯，就会既培养不出全面的人，也培养不出各种层次的公民。这一认识，为建立不同门类的教育体系奠定了基础。洪堡改革了普鲁士的义务教育制度——为了让所有阶层的子女都有相同的机会接受教育，洪堡设置了公共教育的标准化体系。他主张实施国家考试的标准化并建立检查机制，还创建了一个专门的部门来监督设计课程、教科书和学习辅助材料。洪堡引以为傲的教育改革使普鲁士的教育成为当时欧洲纷纷效仿的对象。

洪堡的教育理念本身并不适合纯粹个人主义的解释。他始终承认个体生命组织的重要性和"个体形式的丰富发展"是事实，但他又强调自我教育只能继续在世界发展的大背景中。换句话说，个人不仅有权利，而且也有责任，在塑造他周围的世界中各尽其职。由此可见，洪堡的教育理念完全受社会因素的影响，超越了职业培训模式。洪堡的改革思想区分了普通教育与专门教育，强调了普通教育的重要性，指出普通教育涉及整个人的教育，并在这一基础上确立了美育的地位，音乐课程在普通教育中明确占有一定的比例，其观念对19世纪上半叶德国大学改革影响巨大。

到了18世纪，大学不仅在德国教育领域占有一定的地位，并且还酝酿着新的改革。在哈雷大学，理性主义逐渐取代了宗教的正统地位，建立了一种以教授为主体的新教学模式，他们对自己作品的宣讲直接打破了教会思想的控制，各种创新使其被称为第一所"现代"大学，并在大约一代人之后，这种自由主义的倾向通过哥廷根大学影响到德国其他大学，随后传往全世界。

创办柏林大学、改革高等教育是洪堡另外一个更大的贡献。洪堡于1809年创办了柏林大学。这是一所由国家资助、男女同校的高等学府，是依据洪堡"研究教学合一"的精神所创立的第一所新制大学。在此之前，不论欧洲或美国的大学，都还是沿袭修道院教育的传统，以培养教师、公职人员或贵族为主，较不重视研究。根据洪堡的教育理念，现代的大学应该是"知识的总和"，教学与研究应同时在大学内进行，而且学术自由，大学完全以知识及学术为最终的目的，而非实务的人才培育。洪堡认为大学有双重任务：一是对科学的探求；二是个性与道德的修养。他说的科学指纯科学，即哲学。而修养是人作为社会人应具有的素质，是个性全面发展的结果，它与专门的能力和技艺无关。根据纯科学的要求，大学的基本组织原则有二：寂寞和自由。寂寞意味着不为政治、经济社会利益所左右，与之保持距离，强调大学在管理和学术上的民主性。在洪堡看来，自由与寂寞是相互关联、相互依存的，没有寂寞（独立）就没有自由。大学全部的外在组织即以这两点为依据。在他的领导下，德国进行了卓有成效的高等教育改革。洪堡提出了通过科学研究方法和教学与科学研究相结合的方法去追求纯粹知识的思想，科学研究第一次成为大学职

能。根据洪堡的创校理念，柏林大学这所新学校建立了十分辉煌的历史，逐渐在世界上处于领先地位。

此后，洪堡的高等教育理念传播至欧美各地，对欧洲乃至全世界高等教育的影响都相当深远。洪堡的办学思想和柏林大学的改革已经成为近代大学的典范，它和法国近代高等教育模式共同构成了欧洲近代高等教育的两大模式，不仅影响了欧洲高等教育的近代化，而且还影响到世界其他各国。美国的教育家吸取了德国改革的经验，赠地学院运动和威斯康星思想进一步强调大学与社会的联系，凸显高等教育服务社会的功能，使高等教育得到了进一步的改造。霍普金斯大学的创建开创了研究生教育的先河，使德国的讲座制更加民主化。一些看似深深扎根于本国土壤的院校机构实际上已经受到了国际教育观念和教育模式的影响。

从1809年2月起，洪堡开始掌管普鲁士所有的教育文化事务。1815年，他在布雷斯劳建立了教会音乐学院，但是没有固定的课时，且经常取消歌咏课，学校的音乐教育转向了特别的专业培训，并集中在发声和视唱练习方面。这一时期，学校音乐教育的主要内容是唱歌，并把唱歌教学作为纯理性、纯技能的训练，但是这种教学方法是机械的。同时，当局的观念导致学校音乐教育地位较低，只能作为一门"技术上的辅助学科"。①

洪堡深受卢梭教育思想和泽尔特的影响，这时他的改革在教育目标上也有了新的认识。泽尔特曾说过：

> 在学校中必须和过去一样，有正规的歌咏班级。那些应该维持整个学校的唱诗班主事兼音乐教师的人，必须从年轻时起就给学生上歌咏课。至少在过去的年代里，我还没有听到像在乡村教堂里齐唱圣歌那么好听的歌唱，在那里，甚至青年农民和乡村少女从强有力和清晰的嗓门里发出来的齐唱，也能震人肺腑。②

洪堡认为：有宗教信仰和完全没有宗教信仰对道德精神都能具有良好的结果。在泽尔特的倡导下，洪堡颁发了《关于教会音乐》的条例，普鲁士的音乐教育也随之发生了一些变化。

从以上对欧洲近代音乐教育发展的概要梳理可以看出，音乐美育思想对欧洲教育产生了巨大影响。从文艺复兴以来，英国的大学教育一直走在前列，在综合性大学中，牛津、剑桥和都柏林是英国独有的授予音乐学位的老牌大学。然而，牛津和剑桥这两所大学的音乐系科在这时也都出现了广泛的改革，教学再次成为人们公认

① 马东风. 音乐教育史研究[M]. 北京：京华出版社，2001：370.
② 谢嘉幸，杨燕宜，孙海. 德国学校音乐教育概况[M]. 上海：上海教育出版社，2010：125.

的教授职责的一部分，并且引进了固定的音乐学位考试体系。1861年，都柏林大学也出现了改革，有一项附加的革新就是对音乐学位候选人进行文化初试，这是对音乐专业毕业生设置的一条规定，使其在本校内更大限度地与其他专业的学生达到平衡。随着19世纪新大学的崛起，学生通过伦敦大学、爱丁堡大学和曼彻斯特大学等几所大学的考试后也获得音乐学士或博士学位。而达赖姆（1897年）和伯明翰（1905年）这两所大学也任命了一些教授。在后来建立的许多大学中，音乐学位制度得到了进一步发展，许多大学授予音乐学位，准许音乐进入授予普通艺术学位（文学学士）和高级研究学位的学科范围（文学硕士、哲学硕士、教育硕士、哲学博士等），这在音乐教育中是一个重要的深层发展。①

音乐教育学是研究音乐教育过程、音乐教学原理（性质、任务、方法）的学科，其中既包括对音乐教育的哲理性思考，也包括对音乐教学过程科学方法的研究，融理论性与实践指导性于一炉。在欧洲，对音乐教育的关注大致经历了这样的历程：首先是对"教之法"的关注，由此产生了一批音乐教学法的专著；其次是对"教之学"的关注，由此产生了一批音乐教学论的专著。同时，教育之学和音乐之学为音乐教育学的产生奠定了理论基础。然而音乐教育学的母体体系教育学体系音乐学以及洪堡的教育改革都是理性主义教育观的集中体现。

第二节　欧洲专业音乐教育体系的确立

音乐对人类个性精神发展所起的作用，推动着19世纪欧洲音乐文化生活的繁荣和发展，音乐生活、社会结构的根本变化使音乐家的地位发生了本质性的改变，音乐家队伍的飞速发展成为这一时期音乐文化的典型特征之一，陶冶艺术情操在启蒙运动及其后成为社会时尚。公共领域的兴起成为传播启蒙文化的主要渠道之一：沟通的境界标志着辩论的新领域，城市公共空间和社交能力更开放和易接近的形式以及和印刷文化的爆炸。

为了使大众能够爱好和理解音乐，欧洲出版商开始大量推出17世纪中期以来的经典音乐作品。经过这些最初的推广后，将早期作品改编成适合业余音乐爱好者演唱和演奏的作品成为出版的一个新趋势。出版商利用读者对知识系统化的追求，促进、发掘、探索，记录了大多数键盘音乐、声乐和室内乐作品。在印刷业的双向推动下，音乐出版物开始产生有意义的影响。卢梭的《音乐词典》是18世纪后期这一领域最主要的标志性文本，像许多名人过去选自音乐简史和音乐词典给人们以音

① 马东风. 音乐教育史研究[M]. 北京：京华出版社，2001：356-357.

乐营养一样，词典解释了音乐中时常出现的希腊语、拉丁语、意大利语和法语的词汇。这为欧洲专业音乐教育的飞速发展带来了机遇。于是，不仅在意大利和奥匈帝国等音乐教育起步较早的国家，而且在法国、英国、俄罗斯等国家也涌现出一大批专业音乐院校以及许多私人筹办的音乐学校，欧洲专业音乐教育进入了飞速发展时期。

一、德国和意大利的变化

欧洲的音乐学院最早诞生在意大利，文艺复兴以后，意大利一直引领着西欧专业音乐教育的发展方向。虽然在18世纪晚期意大利专业音乐教育的整体地位在下降，然而作为西方近代专业音乐教育的鼻祖之一，这里的高等专业音乐学院依然产生了很多闻名于世的歌剧作曲家和歌唱家，意大利也因此而成为欧洲近代专业声乐教育首先发生重大改变的地方。意大利的音乐学院在19世纪发生的变化主要是在声乐教育领域，并且在此后继续引领着专业声乐教育的发展方向。

1. 米兰音乐学院的声乐教学

众所周知，意大利是歌剧的发源地，早期歌剧在这里诞生、成型和发展，意大利是引领歌剧潮流的地方。创立于1807年的米兰音乐学院诞生了一代伟大的声乐教育家——兰佩蒂父子，他们著名的教学活动带动了整个欧洲声乐艺术的发展。

弗朗切斯科·兰佩蒂是当年米兰音乐学院最著名的声乐教师，他于1850年开始了在米兰音乐学院长达四分之一世纪的教学。虽然他的发声方法被认为与旧的意大利发声方法非常相似，但他在那里取得了卓越的成果。他的学生包括苏菲·克鲁韦利、艾玛·阿尔巴尼、圣哥达·阿迪里盖利、西瑞·阿赫图、索纳·阿斯拉诺夫、大卫·比斯法姆、伊塔洛·坎帕尼尼、维尔吉利奥·柯里尼、弗朗茨·费伦奇、弗里德里克·格律恩、特丽萨·斯托尔兹、玛丽·范·赞特、玛丽亚·沃达迈、赫伯特·威瑟斯彭、莉兹·格雷厄姆这样一些享誉欧洲的歌唱家。并且，他还撰写了关于声乐教学问题的一些论著。他的儿子乔瓦尼·巴蒂斯塔·兰佩蒂幼年曾在大教堂的唱诗班担任歌手，并且在音乐学院随父亲学习声乐，同时学习钢琴。之后，乔瓦尼在音乐学院担任伴奏。乔瓦尼比谁都了解父亲的教学方法。他声称，自伟大的"阉人"教师安东尼·伯纳基以来，弗朗西斯科·兰佩蒂的教法更好。后来，乔瓦尼也开始在米兰音乐学院教授声乐，位列当时的教授名录之中。乔瓦尼·兰佩蒂最喜欢的教学方式是三至四个学生一起上课，每个轮到的学生将获得指导，而其他的学生可以从观察中得到启发。他被说成是一位严格、不轻易表扬学生的教师，但学生在有杰出表现时会受到热情赞扬。他的许多学生成为国际歌剧明星，其中包括艾琳·阿本德罗思、马塞拉·森布里希、欧内斯廷·舒曼·海因克、保罗·鲍斯、罗

伯托·斯塔尼奥、大卫·比斯法姆和弗兰兹·纳赫鲍。乔瓦尼·兰佩蒂不仅是一位成就斐然的声乐教师，他还著有《美声唱法的工艺》一书。《声乐智慧：乔瓦尼·巴蒂斯塔·兰佩蒂的格言》就是根据他的讲课记录整理而成的。

在米兰音乐学院担任过教学的著名教授不仅有兰佩蒂父子这样的声乐教育大师，还有诸如阿米卡利·蓬基耶利和萨尔瓦托·卡西莫多这样的歌剧创作大师。卡西莫多是20世纪意大利最重要的小说家和诗人之一。1959年，他获得了诺贝尔文学奖，被赞誉为："他的抒情诗，在我们自己的时代中以经典的热情表现生活的悲惨经历。"

正因如此，19世纪以来，欧洲各国的音乐家纷纷在这里学习和研究意大利歌剧，探索意大利歌剧的奥秘。世界各地的学生来到这所学校，这里的老师帮助学生完成意大利歌剧角色的演唱和表演，再从这里走向世界。到了1891年5月，由于当时意大利歌剧正处于威尔第的歌剧时代，学院也被正式命名为"米兰威尔第音乐学院"。作为意大利最重要的音乐学府之一，米兰音乐学院已经在意大利规模最大的专业音乐教育机构中立足。今天在这所学院中，除了声乐之外，所有西洋乐器的学习培训都能实现。米兰音乐学院是19世纪意大利专业音乐教育成功实现转型的典范之一，是每个想要登入意大利歌剧艺术殿堂者的必经之路。米兰威尔第音乐学院现为"欧盟苏格拉底和伊拉斯谟交换生计划"成员之一，与欧洲其他国家的数十所高校建立了良好的合作关系。至今，各个国家都有很多音乐追求者前去求学。

此外，1849年成立的佛罗伦萨地区音乐学院以及1866年成立的都灵威尔第音乐学院都是至今仍享有盛誉的欧洲高等专业音乐教育机构。

2. 德奥正规音乐学院的诞生

德国有着悠久的传统音乐历史，但在19世纪之前，奥匈帝国的专业音乐学校仅仅是单纯的社会机构，还没有明显的起色和发展。到了19世纪，德、奥出现了很多新的专业音乐团体，创建了许多专业和业余的管弦乐队和合唱团，为此涌现出许多满足培养职业乐手需要的培训机构，德国的专业音乐教育事业进入了一个崭新的时代，创立了许多至今仍然享誉世界的著名音乐院校。

1803年，当时普鲁士的作曲家卡尔·弗里德里希·泽尔特向普鲁士政府上交了一份8页的意见书，指出：应提高普鲁士音乐学院对于时代的影响力。泽尔特承袭和发展了柏拉图的教育理念，认为音乐对整个民族的性格有重大影响。受当时启蒙教育的影响，泽尔特将教化视为音乐的一个目标，强调音乐对于宗教、道德，尤其是民族性格和精神的重要影响。他阐述了过去七十年音乐对德意志民族的重要意义，指出巨大的音乐成就使得德意志民族有着强大的民族自尊心和凝聚力，而音乐的衰落将会影响德意志民族严肃和持之以恒等本质特性。泽尔特的理念促使普鲁士政府

加强了对音乐教育的重视,政府决定大力扶持各种音乐活动。19世纪上半叶,德国音乐逐渐脱离宫廷与教会,面向更普通的群众,其教育功能被上升到更高的层面。泽尔特的这份意见书是研究德国音乐的重要文献。

柏林音乐学院是一所有着悠久历史的德国高等专业音乐教育机构,其前身为表演声音艺术的皇家学术学院。该校在成立于1850年的斯特恩学院的基础上,由小提琴家约阿希姆倡导于1869年合并而成,这里汇聚了当时享誉德国的一批著名音乐家。今天已是德国具有完全大学资格的艺术院校之一。

1808年,奥地利的维也纳开始出现建立音乐学院的呼吁。1811年,《音乐教育机构纲要》在维也纳出版。一年后,一个以建立学院为首要目标的组织"音乐之友协会"在维也纳诞生。最初,音乐之友协会在1812年仅仅是创建了一个合唱团,直到1817年才将这个团体改建为一所音乐学校。这所学校在1819年增设了小提琴课程,在1821年作为一所音乐学院正式开办。虽然一些文献记载曾提到泽尔特于1822年创立了柏林音乐学院以及创立于1833年的作曲学院(创建者没有记载),但没有见到更为详细的资料。因此,根据目前所见文献记载可以确定的是,1817年,奥地利的维也纳音乐之友协会创建了维也纳音乐学院,这是那里的第一所高等专业音乐院校。1909年1月1日,帝国决定将学校收归国有,作为音乐和表演艺术的皇家学院。

莱比锡是一座音乐城,作为德国历史文化最悠久的城市之一,莱比锡也有着深厚的音乐渊源。著名音乐家巴赫、瓦格纳、格里格等都曾为莱比锡这个美丽的音乐城市带来耀眼的光环。费利克斯·门德尔松于1843年创立的莱比锡音乐学院,是19世纪德国的第一所高等专业音乐院校,也是德国最古老的音乐高等学府之一。

这所大学现在全名为"莱比锡音乐与戏剧学院",创立于1843年4月2日,地点在莱比锡布商大厦管弦乐团,是德国最古老最著名的音乐学院之一,也是德国第一所专业音乐学校。该校成立后不久,即迅速成为欧洲最负盛名的音乐学院之一。1876年,该校被命名为莱比锡王室音乐学院(现为欧洲音乐学院联合会会员)。多年来,该校培养了众多杰出的音乐家。莱比锡音乐学院可以说是德国专业音乐教育史上重要的一笔财富。

3. 德奥音乐学院的器乐教学

19世纪,德累斯顿的皇家宫廷乐长莫拉基联合著名作曲家韦伯和瓦格纳提出了在德累斯顿建立一所音乐学校的建议。1856年,皇家乐团的小提琴家弗里德里希·特罗斯特勒在德累斯顿建立了第一所音乐学校,该校于1856年2月1日正式开办。这所学校虽然仅仅是一个私人性质的教学机构,但在1881年被冠以"皇家"的称号,更名为"皇家音乐学院",并在1881年到1918年间成为皇家赞助的一个教育机

构。① 从一开始，这所大学的教育目标就被确定为训练城市乐队的未来乐器演奏家，所以它是一个突出音乐表演的教学机构。1951年它成了音乐学院，并以"卡尔·玛丽亚·冯·韦伯"命名。②

科隆音乐学院是德国19世纪专业音乐教育中最负盛名的学院之一，由德国作曲家费迪南德·希勒在1850年创立并担任首任院长。今天，作为科隆专业音乐教育领域的先驱者和科隆最著名的音乐学院，该校已成为欧洲最大的音乐学院之一，是德国著名的一所公立性质的艺术大学。

当年享誉全球的著名音乐家李斯特为了实现自己的交响乐理想，1835年尝试在家乡魏玛建立一所专门培养管弦乐器演奏家的学校，以期能够有效地培养正规化、专业化和实用性的音乐人才。1850年，他完成了人生最大的一笔交易，在魏玛开设了早期的音乐专门学校，使这里开始有了自己的专业音乐教学机构。1872年，在他的努力下，他的学生卡尔·穆勒哈图姆（Carl Müllerhartung）在这所音乐学校的基础上建成了交响音乐学院，专门教授管弦和乐器（钢琴）的演奏技法，1872年6月24日正式开学。此后，又陆续开设了声乐、戏剧和歌剧等科目，并将这些专业有机地结合起来，从而培养出既能表演又可传授音乐综合知识技能的音乐类高等教育人才。该校从成立开始校名就不断更换，为纪念创校者，终于在1956年正式命名为魏玛李斯特音乐学院。现在，这所大学提供所有的管弦乐器演奏、钢琴、指挥和作曲课程，是一所专业性质的高等音乐学府。

慕尼黑音乐学院成立于1846年，初为一个私人学院，后被称为"皇家音乐学院"。在瓦格纳的建议下，它于1867年由国王路德维希二世批准转入巴伐利亚皇家音乐学校。此学校由路德维希私人资助，直到它在1874年转为国立性质。它曾被多次更名，从皇家音乐学院到国家音乐学院、音乐大学（慕尼黑音乐学院），最后是在1998年成为音乐与戏剧大学（慕尼黑音乐与表演艺术大学）。

1878年，法兰克福已经建立了一所名为霍克音乐学院的高等专业音乐教育机构，这里汇聚了克拉拉·舒曼这样的著名钢琴家和拉夫、塞克莱斯、洪佩尔丁克等作曲家，他们艺术造诣深厚，是很受学生喜欢的老师。于是，霍克音乐学院吸引了来自世界各地的学生，其中包括后来成为著名作曲家的普菲茨纳、麦克道威尔、珀西·固安捷、保罗·欣德米特和恩斯特·托克以及著名指挥家奥托·克伦佩勒和汉斯·罗斯鲍德等。学院教学蓬勃发展，并已在19世纪末和20世纪初享有全球声望。1933年4月，当国家社会主义者在德国上台时，塞克莱斯（指挥家）、赛贝尔（世

① 注："德累斯顿留学计划"。
② 注："德累斯顿音乐学院"。

界上第一个爵士音乐团体的负责人)等12名优秀的音乐家教师因是犹太人或外国人被开除,霍克音乐学院被降级为一所音乐学校(霍克博士音乐学院的音乐学校)。1938年该校又以"音乐大学"的名称建立,1940年的名称是"皇家音乐学院暨霍克博士的音乐学院",但在1942年又降级,留下的全名是"音乐大学"的副标题"霍克博士的音乐学院"。音乐学院的创始人约瑟夫·霍克去世时曾留下遗嘱,明确表示不要改变"霍克博士的音乐学院"的名称。但今天法兰克福音乐和表演艺术大学的名称已经完全改变,成为一所远离了霍克音乐学院历史的、新的和独立的大学。

此外,1857年,勒贝尔、福伊斯特、斯派德尔和斯塔克四位音乐家在斯图加特创建了一所音乐教育机构,该机构在1865年被命名为学院,这就是现在的斯图加特音乐学院。从1869年起,它被命名为符腾堡王国的"皇家音乐学院",从1921年起成为"符腾堡州音乐学院",现在是符腾堡大学的音乐学院。

创建于1873年的不来梅艺术大学是一所公立大学,是德国最成功的艺术机构之一,其中包括美术与设计学院和音乐学院。

以上这些德国著名的音乐院校承担着培养专业音乐家和音乐教育者的任务。到19世纪末期,德国已经逐渐建立起音乐院校网络,专业音乐教育体系已经形成,并呈现出多样化的局面。乐器教学、声乐教学、音乐美学、音乐哲学等多门学科体现了思想活跃、形式多样的特点。

二、法国专业音乐教育的开拓性

法国专业音乐教育的历史可以追溯到17世纪。1669年,法国国王路易十四为培养宫廷音乐家创立了法国皇家音乐学院;第二年,又在凡尔赛宫建立了皇家声乐学院。这两所音乐教育机构均是为专业音乐家设立的培训学校,它们不仅满足了路易十四对音乐的爱好,也为当时的音乐人才以及后来的法国高等专业音乐教育奠定了良好的基础。

1. 第一所国立高等音乐教育机构的诞生

1783年,当时的法国国王娱乐事务主管菲赫梯建议任命皮钦尼为皇家音乐学校的校长。虽然皮钦尼拒绝了这一职位,但他同意作为声乐教授加盟到教师队伍中。于是,1784年法国国王颁布的一项法令宣布,由作曲家戈塞克作为临时主管来处理学校事务。该校首任校长为贝尔纳·萨雷特。

与此同时,萨雷特看到了当时户外聚会对音乐的巨大需求,不是音乐家的他在法国后备队中召集45名音乐家组成了一支乐队,这支乐队形成了国民警卫队乐队的核心。他请音乐家戈塞克担任艺术总监,负责国民警卫队乐队音乐家的培训。1790年5月,巴黎市政府扩大了国民警卫队的乐队编制,扩充至78名音乐家。在巴黎公

社时期，由于经济拮据，必须抑制警卫队的经费，萨雷特不停地接济音乐家，并在 1792 年 6 月从市政府获得一笔经费建立了免费的音乐学校，这个学校在 1794 年 11 月 8 日通过法令被转换成为国家音乐研究所。

在 1792 年如火如荼的法国大革命中，雅各宾党组成的革命政府将波旁王朝手中的皇家声乐学院与皇家音乐学院合二为一，组成了国立音乐学院并重新编制，这便是巴黎音乐学院的雏形。1794 年，综合理工学院及法兰西国立工艺学院在巴黎设立。随后，国民公会在 1795 年 8 月 3 日决议设立音乐学院，并通过法律条文将皇家的音乐培训学校与音乐研究所合并，创建了国立音乐学院。音乐家的培训移交音乐学院，近代的巴黎国立音乐学院正式成立，在 1795 年 8 月 3 日至 1796 年 10 月，有 351 名学生在那里学习。缪尔、凯鲁比尼等四位音乐家被国民公会指定为实际营运者（担任院长、音乐院督察等职），并加强了弦乐器的教学。萨雷特在 1800 年重新改组了这个机构并获得总监的头衔。这时在学院任教的人员包括巴黎音乐界最重要的一些人物：作曲家戈塞克、凯鲁比尼、让-弗朗索瓦·勒·苏尔、艾蒂安·迈哈尔和皮埃尔-亚历山大·蒙西尼，小提琴家皮埃尔·巴约、鲁道夫·克罗采和皮埃尔·罗德等，乐器合奏体系化的系统初步形成。

由此可见，虽然法国巴黎音乐学院被认为是成立于 18 世纪（1795 年），但它的建立历经坎坷，因此，法国专业音乐教育体制是在 19 世纪才得以确立。

波旁王朝复辟时期，巴黎音乐学院被政府关闭了一段时间，萨雷特在 1814 年 12 月 28 日被解雇，但学校被保留下来，并在君主制恢复后重新开放。在拿破仑重返权力中心后的百日期间，萨雷特于 1815 年 5 月 26 日官复原职。然而，萨雷特最终还是不得不在这一年的 11 月 17 日彻底退出。在皇家音乐学院于 1816 年 4 月重新开放时，佩尔担任学院主管。佩尔是法国作曲家和《音乐词典》编纂者，也是一位在音乐史研究方面有卓越成就的学者，其著作影响很大，这两个方面的成绩使他至今仍为人们广泛称道；并且，他在 1819 年成为巴黎音乐学院图书馆馆长。

2. 巴黎音乐学院的早期发展

1819 年，伯努瓦被任命为巴黎音乐学院第一位器乐教授。伯努瓦虽然是一位卓有成就的音乐家，但很难被称为"开拓者"。19 世纪巴黎音乐学院最知名的院长大概当属凯鲁比尼，他于 1822 年 4 月 1 日接手学院主管一直到 1842 年 2 月 8 日。凯鲁比尼将教学严格控制在很高的水准，并保持始终。他聘请的教师都是当时在各个领域成就卓著的音乐名家，其中包括弗朗索瓦·约瑟夫·费蒂斯、弗朗索瓦·阿伯内克、弗罗芒塔尔·埃利·阿列维、勒·苏尔、费迪南多·伊帕尔和安东·雷哈等，这样的教师队伍迅速提升了学院的声誉。在凯鲁比尼的支持下，小提琴教授、学院乐团的负责人弗朗索瓦·阿伯内克在 1828 年成立了音乐学院音乐会协会。协会在学

院音乐厅坚持举办音乐会,几乎一直持续到1945年。

1842年,在国王路易·菲利普的提议下,奥柏接替了凯鲁比尼的位置,成为音乐学院的新主管。奥柏继承了凯鲁比尼精英教学的理念,特别是在作曲教学领域,包括其本人在内的著名作曲教师有阿道夫·亚当、哈勒维和安布鲁瓦兹·托马斯;钢琴教师包括路易丝·法朗、亨利·赫茨和安托万·弗朗索瓦·马蒙泰尔;弦乐教师包括小提琴家让-戴菲尼·阿拉德和查尔斯·当克拉,大提琴教师皮埃尔·舍维拉尔和奥古斯特·弗朗肖姆等。在这样的教学氛围中,大批人才脱颖而出。1852年,卡米拉·乌尔索在兰伯特·马萨尔的指导下,成为第一位赢得小提琴奖的女学生。同时,学院于1861年以路易·克拉皮松搜集的乐器为主建立了乐器博物馆,法国音乐史学家古斯塔夫·舒凯在1871年成为博物馆馆长。在他的努力下,博物馆继续收集了很多乐器,在不停地扩展和升级。在法兰西第三共和国(1870—1940年)期间,特别是在普法战争巴黎被围攻(1870年9月—1871年1月)时,巴黎音乐学院成为一所医院。

1871年5月13日,奥柏去世后的第二天,巴黎公社任命萨尔瓦多·丹尼尔为巴黎音乐学院的主管,然而,10天后丹尼尔被阿道夫·梯也尔部队的人开枪打死了,接替他的是安布鲁瓦兹·托马斯。托马斯虽然是一位成就卓著的歌剧作曲家,但他的管理却相当保守,从而引起许多学生的激烈批评,尤其是德彪西。尽管如此,他作为巴黎音乐学院的主管从1871年一直留任至1896年去世。在此期间,弗兰克表面上是管风琴师,实际上是给大班上作曲课。参加他大班课的几个学生后来分别成为主要的作曲家,包括欧内斯特·肖松、盖伊·罗帕尔茨、纪尧姆·勒克、查尔斯·博尔德和文森特·德印等。

杜波依斯在托马斯1896年去世后接替他主持巴黎音乐学院的管理直到1905年。在他主持巴黎音乐学院期间,学院逐渐恢复了元气,凝聚了一批音乐家,其中有影响的人物包括作曲教授查尔斯-玛丽·维多尔、加布里埃尔·佛瑞和查尔斯·勒内弗,风琴教授亚历山大·吉尔曼特,长笛教授保罗·塔法内拉以及钢琴教授路易斯·杰米等。

3. 对法国高等专业音乐教育的促进

法国是欧洲启蒙运动的发源地,为了推进自由、进步、宽容、博爱的理念,法国音乐教育的基本原则是在为音乐家提供专业培训的同时,通过学校音乐教育提高公众的音乐兴趣。国民公会任命戈塞克为音乐学院院长,营运经费由国家支出,这是法国音乐学院平民化教育的开始。

在巴黎音乐学院迅速发展的同时,皇家歌唱和朗诵技巧学院自1815年关闭后重新开放,肖龙成为这所学院的首任主管。他虽然是一位造诣颇深的作曲家和学者,

法国音乐学的创始人之一,但是1817年3月30日,他被迫辞职,这是法国社会激进变化的结果。1817年,肖龙创立并主管古典音乐和宗教的皇家学院,这所学院的影响相当大,它培训或影响了一些这个时代最重要的艺术家,尤其是著名歌手吉尔伯特·杜普雷、罗西纳·斯托尔兹和女演员蕾切尔·菲利克斯;它出版并公开演出了非常古老的包括帕莱斯特里、巴赫和亨德尔的合唱作品,使宗教音乐与世俗音乐在法国有了明显的区分。随着1830年七月革命的发生,政府撤回了对这所学院的补贴,肖龙遇到了严重的困难。肖龙在1834年去世。这所学院由路易斯·尼德迈耶在"法国皇家古典音乐学院"或"尼德迈耶学院"名称下复苏,从而保证了原来肖龙教诲的传承。他改组了亚历山大-艾蒂安·肖龙的宗教音乐学校,由此,巴黎的尼德迈耶学院非常迅速地发展为宗教和古典音乐学院。

与此同时,法国一些省份也相继建立了音乐学院,如里尔(1825年)、梅兹(1841年)、南特(1847年)等地。音乐院校如同网状般的建立表明,法国高等专业音乐教育在19世纪已经得到突飞猛进的发展。在巴黎,除国立巴黎音乐学院外,私立的音乐教育机构也建立起来,其中,拉威尔等创立的社会音乐学院和吉尔曼特等创立的音乐学校最值得关注。

社会音乐学院聚集了罗曼·布希尼、圣桑、法朗克、欧内斯特·吉罗、儒勒·马斯内、儒勒·加尔辛、加布里埃尔·佛瑞、阿列克西·德·卡斯蒂、亨利·迪帕克、西奥多·杜波依斯、和保罗·塔法内尔等法国音乐领域的精英,他们致力于摆脱德国音乐传统的影响,进一步发展与推进法国的新音乐事业。他们鼓励青年作曲家在公众面前展示自己创作的作品,从而促进了法国民族音乐的振兴。

1894年,吉尔曼特、博尔德和文森特·德印共同创办了艺术家学校。他们创立这所私立音乐学校是为了对法国音乐界偏爱声乐、巴黎音乐学院仅仅强调歌剧的现象表示不满,同时,也是为了与巴黎音乐学院忽视早期音乐、在管弦乐领域也倾向于歌剧的现象相抗衡。学校设置了促进晚期巴洛克和早期古典作品的课程,并加强了对格里高利圣咏和文艺复兴复调的研究。据牛津音乐协会记载,他们鼓励技术作为坚实基础,而不是原创性。

4. 巴黎音乐学院的开拓性

从以上简要梳理可以看出,在巴黎音乐学院的发展历程中,合理化改革一直没有停止,特别是在20世纪初第一位学院主管佛瑞手中,专业音乐教育的职能获得了重新定义。在法国政府的配合下,佛瑞从根本上改变了巴黎音乐学院的管理制度和课程。首先,在招生、考试和比赛方面,他设立了独立的评判体系,这一举措激怒了一部分教职员工,特别是那些从私人学生那里获得优厚待遇的教师感觉自己被剥夺了可观的额外收入,纷纷辞职;其次,佛瑞以现代化的思路在音乐学院扩大了音

乐教育的范围,因而被保守派冠以"罗伯斯庇尔"的头衔。正如内克图所说的那样:在奥柏、哈勒维尤其是梅耶贝尔有了最高统治地位的地方……现在可以通过唱歌或拉莫甚至一些瓦格纳咏叹调来自由表达艺术思想。

这时,巴黎音乐学院的课程范围扩大到从文艺复兴时期的复调音乐直到德彪西的所有作品。佛瑞鼓励每一个具有现代意识的艺术家,他委任前瞻性思维的代表(如德彪西、杜卡·保罗和安德烈·梅萨等)组成理事会,放松了对曲目的限制,并增加了指挥和音乐史课程的学习。在此期间,佛瑞的作曲学生包括戴流斯·米约、阿瑟·霍尼格和杰曼·塔耶费尔等,其他学生包括莉莉·布朗热和纳迪亚·布朗热等,这些后来成就卓著的音乐家纷纷聚集在他的身边。这时,著名钢琴教育家科尔托和管风琴家尤金·吉古成为教师队伍中的新成员。佛瑞的改革表明了他作为一个先进艺术家的洞察力,巴黎音乐学院由此成为欧洲最具有开拓性的高等专业音乐教育机构。

在经过几番改革和发展后,巴黎音乐学院被认定为世界上最好的专业音乐艺术教育机构之一。今天的巴黎国立高等音乐舞蹈学院是一所培养专业音乐家和其他相关学科培训的高等教育学校,教学手法接近法国学校的传统。它的教学目标是培养完美的音乐家,学生不但要精通自己的专业(比如乐器、声乐、室内乐或者作曲等),而且还应掌握扎实的音乐基础知识。这所众人皆知的专业音乐教育机构至今已有两百多年的历史,是最代表法国学派传统的国立高等艺术教育机构。在欧洲,这是一所管理模式颇有特色的艺术教育机构。

三、英、美与俄罗斯的发展

在19世纪初的英国,受传统偏见的影响,艺术仅仅被视为是提供娱乐服务的手段,职业音乐家(称为"乐师",被视为"下九流")地位低下。然而在欧洲其他国家音乐艺术迅猛发展的影响下,英国人也逐渐感觉到职业乐师的培训需要重视。于是,英国的专业音乐教育开始起步。

1. 英国音乐学院的曲折发展历程

英国第一所针对音乐家进行培训的专门教育机构是在法国音乐家萨科·伯克萨的促进下出现的。在伯格什勋爵约翰·费恩的支持和帮助下,1822年在伦敦建立起一所现代专业音乐学校,伯克萨成为实际的负责人。这所学校于1830年获得皇家特许状,成为英国皇家音乐学院。1832年,英国作曲家、钢琴家和教育家波特开始担任这所新成立的皇家音乐学院的院长。在他的主持下,皇家音乐学院的教学发展迅速,很快成为英国最古老的授予学位的专业音乐教育机构。1859年,查尔斯·卢卡斯成为皇家音乐学院的第三任院长,他虽然是造诣深厚的音乐家,但并不擅长管理。

虽然1864年政府开始每年拨款给予学院支持，但由于多年来领导不力，学院在1866年面临倒闭，于是他在1866年宣布从皇家音乐学院的院长职位上退役。在英国著名钢琴家、学院教授奥托·戈德施密特的敦促下，董事会任命班尼特出任此职。

班尼特被任命为院长时，皇家音乐学院正面临着即将倒闭的局面。1864年和1865年，时任英国财政大臣的格拉德斯通给予学院的政府赠款使学院暂时免于破产。1866年格拉德斯通不再任职，新的总理迪斯雷利拒绝继续拨款，董事们决定关闭学院。当时有两个提案：一个是将国家音乐学院合并到亨利·科尔的皇家艺术学会；另一个是将其搬迁到皇家阿尔伯特音乐厅去。这两个提案无疑会破坏音乐学院的运行和影响力。在教师和学生的支持下，班尼特担任了学院董事会的主席，他不仅要避免学院被解散，而且要在运行皇家音乐学院的过程中提高学院的教学质量和知名度，寻求学院发展的可行性方案。班尼特改革学院的教学方向，培养了一大批后来英国音乐界的精英。虽然在他主持下的学院被认为在音乐上是保守的，然而在他的管理下，学院的声誉和人气显著提升。在董事们提议关闭学院时，学生的数量曾急剧下降，后来学生数量稳步上升。1868年底，已经有66名学生，而到1870年时的数字是121人，到1872年是176名。班尼特建立了一个新的财务基础和声誉，他从1866年起担任皇家音乐学院的院长直到去世。

由此，英国在专业音乐院校的建立上有了突破，英国皇家音乐学院后来成为伦敦大学联盟的成员学院。今天，这所有着悠久历史的院校已成为世界闻名的高等专业音乐机构。

在19世纪欧洲的主要城市，培养立志从事音乐职业生涯的青年音乐家主要是在音乐学校进行，但在伦敦，长期以来皇家音乐学院没有为专业音乐演奏家提供适当的培训。1870年，估计伦敦管弦乐团的器乐演奏者中只有不到10%的人在音乐学院学习过。于是，康索尔特王子提出一项建议，旨在为全国性奖学金获得者提供免费音乐演奏训练。经过多年的努力，以阿瑟·沙利文为校长的国家音乐培训学校于1876年正式成立。

19世纪中叶，英联邦的专业音乐教育进入迅速发展阶段，各类音乐学校纷纷建立。后来，在培养实践音乐（演奏）专门人才的同时，英国于1872年创办了皇家师范学院暨皇家盲人学院，为盲人儿童提供普通教育，该校现享有公共教育机构的重要地位。1890年建立的都柏林市立音乐学校，提供专业音乐培训，考试合格发给高级教师证书。

2. 俄罗斯专业音乐教育的摇篮

从17世纪末起，俄罗斯宫廷和贵族开始推崇西欧音乐。18世纪下半叶，俄罗斯艺术家开始寻求欧洲音乐与本土风格的结合。然而直到19世纪中叶，创建音乐学

院的议题才受到关注,鲁宾斯坦兄弟成为俄罗斯专业音乐教育诞生的两位关键人物。

哥哥安东·鲁宾斯坦1849年回到彼得堡,他认识到培养专业音乐人才的重要意义,说服一些著名音乐家参与,于1862年一起创立了圣彼得堡音乐学院并担任院长,学院很快达到了较高的水平,柴科夫斯基成为学院的第一批学生之一。鲁宾斯坦在1867年应邀举办欧洲巡演时辞去院长,扎伦巴接替了他。四年后扎伦巴辞职,那几年"最活跃的俄罗斯音乐家之一"阿赞切夫斯基接替他担任音乐学院院长直到1876年。阿赞切夫斯基接管了音乐学院后,聘请27岁的里姆斯基-科萨柯夫担任教授,希望用新鲜血液来清理作曲学科中的陈腐守旧气氛,教学因此大为改观。

1876年,作曲家、大提琴演奏家达维多夫接替阿赞切夫斯基成为圣彼得堡音乐学院的负责人。达维多夫是他那个时代极负盛名的俄罗斯大提琴手,柴科夫斯基甚至称他为大提琴家的沙皇。在他领导学院的11年中,管弦乐教学发展很快。

1887年,安东·鲁宾斯坦重新回到圣彼得堡音乐学院的领导岗位,目的是为了提高学院整体教学水准。他修订了课程,驱逐了劣质学生,开除了许多不称职的教授,使入学和考试要求更加严格。但在1891年,他因俄罗斯帝国的种族歧视再次辞职。在安东·鲁宾斯坦被迫辞去圣彼得堡音乐学院院长职务后的几年中,圣彼得堡音乐学院没有再出现大的改观,直到1905年格拉祖诺夫接任院长后,圣彼得堡音乐学院才重新振作起来。

此时,俄罗斯专业音乐教育的后起之秀莫斯科音乐学院迅速赶超上来。

弟弟尼古拉·鲁宾斯坦回国后到莫斯科从事音乐活动,他得到王子尼古拉·特鲁别茨柯依的青睐,在其帮助下于1866年创办了莫斯科皇家音乐学院。在创办之初,尼古拉就确立了很高的教学标准,学院聚集了俄罗斯不少杰出的音乐家,并且,尼古拉的教学大家庭也邀请到当时欧洲各国的许多音乐名家,如波兰的维尼亚夫斯基兄弟、意大利的布索尼等。除了他亲自教授作曲和钢琴外,还聘请兹韦列夫、萨封诺夫来充实钢琴教学,他还从圣彼得堡挖来俄罗斯年轻的音乐才俊柴科夫斯基(他担任这个职位直到1878年左右)和塔涅耶夫等一起来教作曲。西洛蒂1887年留学德国回到俄罗斯后,立即受聘在莫斯科音乐学院任教。到19世纪末,莫斯科音乐学院已大有赶超圣彼得堡音乐学院之势,而后任院长则将学院的教学推上一个新的高峰。

塔涅耶夫在1885年至1889年担任莫斯科音乐学院院长期间,创立了一套杰出的专业音乐教育体系。他在教学中广泛强调实践性训练,他的课程设计奠定了莫斯科音乐学院腾飞的基础。萨封诺夫在1889年接任莫斯科音乐学院院长直到1905年。作为一名教育家,他将音乐厅和专业音乐教育机构结合在一起,这是俄罗斯专业音乐教育最重要的特征之一。19世纪末,莫斯科音乐学院的弦乐(小提琴和大提琴)

学派便闻名于全世界。20世纪初,莫斯科音乐学院的音乐表演艺术教学取得了辉煌成就。莫斯科音乐学院这两任院长的创新精神,确定了学院未来的发展方向。他们的杰出理念在20世纪专业音乐教育领域凸显出巨大的力量。

3. 美国专业音乐教育的兴起

美国的当代专业音乐教育发展速度令人不可思议。不同于历史文化底蕴丰厚的欧洲国家,直到19世纪初美国现代文化尚处于荒芜之中。虽然早在1717年美国的大都会波士顿就出现过歌咏学校(美国的第一所专业音乐学校),但在社会大环境的制约下并未形成气候。18世纪末至19世纪初,出现了一批想完善美国音乐以达到欧洲音乐水平的音乐家,整个美国的音乐活动有了长足的进步和发展。在波士顿,洛厄尔·梅森和威廉·钱宁·伍德布里奇于1833年共同创建了波士顿音乐专科学校,这是美国第一所高等专业音乐教育机构,由此掀开了美国高等专业音乐教育历史的第一页。

新英格兰音乐学院是美国第一所独立音乐学院,它的创建经历了曲折的历程。1853年6月,19岁的外地音乐老师埃本·图赫内想继续深造,来到波士顿求学。当他发现这里并没有音乐学院时,便找到波士顿最有影响力的音乐头面人物,提出创立一所欧洲音乐学院模式的学校。但这些人最终拒绝了图赫内的计划,认为当时国家正处于政治和经济的动荡状态,在这时建立一所音乐高校是一个糟糕的主意,很可能会导致美国内战。在此后的13年中,图赫内在罗德岛创立了三所音乐学校。1866年12月,图赫内再次来到波士顿努力尝试他的计划。这次他见到的顶级音乐家中,不仅有上次已经见到过的雅布斯·巴克斯特·厄珀姆和德怀特,还有波士顿知名的指挥卡尔·扎尔安以及著名的艺术赞助人查尔斯·帕金斯。在这次会晤中,图赫内以十三年努力取得的成就赢得了这些人的信赖,在他们的帮助下,1867年2月18日,新英格兰音乐学院在波士顿市中心特里蒙特街音乐厅租用的七个房间里正式建立。今天,新英格兰音乐学院仍然被认为是美国最负盛名的专业音乐学校之一。

在波士顿这个充满历史气息的古老大城市里,很多音乐家为美国专业音乐教育的发展做出了积极的贡献。1867年2月11日,朱利叶斯·艾希伯格在波士顿建立了一所专业的音乐技能培训学校,这是最早接受非洲裔美国人和妇女的社区音乐学校之一。艾希伯格逝世后,该校在指挥家马里纳·弗洛伊德和作曲家赫尔曼·查莱耶斯的指导下继续办学,1896年成为波士顿音乐学院。

在文献记载中的19世纪美国专业音乐院校还有创建于1867年的辛辛那提音乐学院。它原本是钢琴家克拉拉·鲍尔创立于1867年的一所女子学校,是辛辛那提的第一个专业音乐培训机构。1878年,这所学校升格为辛辛那提音乐学院,这使得辛辛那提有了专门的音乐技能培训机构,成为美国最早开展专业音乐教育的城市之一。

辛辛那提音乐学院自建校至今，不仅为美国，而且为世界著名的交响乐团培养了大批优秀人才，许多小提琴演奏家都出自这所学院，弦乐和室内乐成为辛辛那提音乐学院的两块王牌。辛辛那提音乐学院的建立，把美国管弦乐艺术的发展推向了一个更高的层次。

在19世纪美国早期专业音乐教育的发展中，德沃夏克也做出了贡献。1892年，应纽约音乐学院的邀请，51岁的德沃夏克受聘来到美国从事音乐教学并担任院长职务，原本他的任期为两年，在纽约音乐学院的盛情挽留下又顺延了两年。德沃夏克与美国纽约音乐学院的合作也成为国际著名作曲大师与名校渊源的一段佳话。

19世纪英国、美国与俄罗斯专业音乐教育的发展体现出政治、经济、民族、宗教等多方面因素对音乐教育的影响。英国的专业音乐教育虽然起步较晚，但发展非常迅速。鲁宾斯坦兄弟作为俄罗斯学院派专业音乐教育的创立者，以西欧专业音乐教学模式为蓝本，强调扎实的音乐基本功训练，为俄罗斯专业音乐教育的崛起奠定了扎实的基础。音乐本身就不是一个单独存在的个体，美国专业音乐教育的发展更是突出地体现了这一点。19世纪美国社会生活的音乐化，促使大量专业音乐机构（乐团、音乐学院、协会组织、歌剧院等）如雨后春笋般地诞生，吸引了不少欧洲音乐家来到美国，他们的到来成为美国音乐发展的重要条件。与同时期强大的欧洲音乐教育相比，美国音乐教育自然相形见绌，但他们想取得进步并且在不断学习，在专业音乐训练的基础上，学生可以充分感受到艺术对心灵的洗礼。于是，美国爱好音乐的人们对外来音乐采取了包容和借鉴态度，这正是美国专业音乐教育在这一时期取得了不容小觑的进展与成就的主要原因。

第三节　普通学校音乐教育迅猛发展

在普通教育领域，17—18世纪的西欧各国在政府的支持下，加快了教育世俗化的进程。在德国，一些受到新观念影响的教育人士积极探索教学方法的改革。直到18世纪，英国的教育仍然被视为宗教教派或民间团体的活动，政府一般不予过问。初等学校教育基本上继续由教会掌管，慈善学校是其延伸，民间团体兴办的私人学校作为补充，初等教育与中等教育互不衔接；中等教育的主体是文法学校和公学；而牛津和剑桥这样的高等学府（大学），一直都带有浓厚的经院色彩，保留着封建传统教育的性质。在法国，一大批具有进步思想的社会人士密切关注教育的发展，提出了许多教育改革方案，其共同点是反对教会垄断教育，提出废除学校教育中的宗教内容，加强科学科目的教育；主张世俗性的学校由国家开办，并要求教育普及，实施男女平等的教育。虽然法、英两国在教育改革的进程中显示出不同的特点，但

有一点是共同的，即音乐教育普遍受到关注。而西欧以外的国家和地区（如俄罗斯帝国与东欧、美洲和大洋洲）也通过传教与贸易的方式接触这一思潮，进而促进了普通音乐教育的发展。

一、德国与奥地利

当谈到德国音乐教育的发展时，我们必须牢记作为政治体制的德国已经改变过很多次。18世纪末，德国已经成为当时西欧专业音乐教育比较发达的国家之一，但此时德国的普通教育仍具有强烈的专制主义倾向，宗教性很明显，并且，各类学校的教学计划致使音乐课课时不够，教学内容练习不足。可见在当时德国的几乎各类学校里，普通音乐教育处于一种令人绝望的状态。这一情形遭到了当时德国音乐教育界的强烈反对，专业人士不断与当时的现状进行斗争。这时，一些德国教育家进行了基础音乐教学的改革尝试。

1. 音乐教学新体系

在裴斯泰洛齐、赫尔巴特等的教育思想基础上，德国音乐教育改革迅猛发展。首先，内格里将裴斯泰洛齐的教育观念应用于普通音乐教育实践。内格里将裴斯泰洛齐的教育理想融入音乐基础教学，他的音乐教育观的着眼点在于育人，这对德国儿童音乐教育的发展产生了重大影响。为了实现这一教育追求，他把普通学校音乐教育中的歌唱教学分成三个阶段。19世纪上半叶，德国的歌咏教学和教学法研究进一步发展，显示出基础性、阶段性、完整性的总体特征，表明当时的德国歌唱教学极为重视人的教育。

由巴泽多倡导的教育改革受了约翰·洛克和卢梭的影响，建立在他们关于儿童教育观念的基础之上。1749年至1753年，巴泽多在博格霍斯特荷兰贵族科拉伦家中担任私人教师时，创造出一种基于谈话和玩耍的、针对孩子们的新教学方法。基于这种成功的经验，他写了一篇关于自己教学方法的论文《最好的和前所未有的贵族孩子的教学方法》，并于1752年提交给德国基尔大学，获得了艺术硕士学位。以巴泽多等为代表的泛爱主义教育家认为，增进人类的现世幸福是教育的最高目的，从中，儿童的利益被定向为教育的准则，由此和其他类的教育理论区别开来。他们热爱儿童、肯定儿童的自然本能，而不是抑制孩子们善良的天性。因此，他们反对经院主义的教育，尤其是强调禁绝体罚，目的是让学生成为健康、乐观的人。他们采用的教育方式是让儿童自由发展，因此重视德育和体育，强调劳动教育。在知识培养方面，有用的和必要的服务被认为是切实可行的教育方法的两端，掌握实际自然科学知识受到重视，实物教学和现代语言成为主要内容，并在可能的情况下采用实际例子。虽然全民教育的理想是普遍追求，但阶级的概念依然盛行，并且来自富

裕家庭的孩子可能花更多的时间在学术科目上，而来自贫苦家庭背景的孩子则要做更多的手工。然而，所有的学习都采取预设的游戏和体育锻炼的方式进行。泛爱主义的许多观点虽然并非巴泽多等人首创，而且其中也有谬误，但是在当时的德国起到了反对封建教育、传播资产阶级进步思想的历史作用。巴泽多的教育观点得到了康德的声援，其所著《方法论》成为康德讲授教育学的课本。巴泽多受到卢梭音乐熏陶能培养出愉快的个性这一观点的强烈影响，在他创立的学校音乐教学体系的建议中，有一整套音乐教学的常用方法，是新的音乐教学体系。巴泽多建议，歌唱应被用作所有学问的激发渠道，他为自己的教育理念征求新教材的自愿编撰者，并提出了图文并茂、详细解释的原则要求。在他的提议下，他的一个同事鲁斯特甚至将乘法口诀表谱上了曲子，以供学生使用。这部旨在发展学生智力的教材，包含了小学音乐教育的完整体系，尽量保持儿童与现实的接触。他甚至提出建立一个使教师具备教学资格的学院。他的教育思想，囊括了从音乐基础教育课到审美教育的全部领域。

2. 福禄贝尔为现代音乐教育奠基

德国教育家福禄贝尔深受裴斯泰洛齐的影响，他认为，对所有儿童（孩子们）进行音乐教育的目的是让他们自然发展，而不是成为什么艺术家。于是，基于对孩子有独特的需求和能力这样的认识，他创造了"幼儿园"的概念，开发了被称为"福禄贝尔礼物"的益智玩具。他在音乐教学中强调歌唱，重视游戏性教学，追求让孩子们从中获得理解、欣赏真正艺术的能力，从而奠定了现代音乐教育的基础。

福禄贝尔曾在瑞士参观了裴斯泰洛齐的学校，因为他认为裴斯泰洛齐的教学法是活的，启发了学生的兴趣，所以非常喜欢。他觉得这种教育法才能真正给予人类幸福，由此确定了自己的努力方向。回来后，他自己招收了40名9至11岁的儿童，根据裴斯泰洛齐的教学理念，每周带儿童到郊外一次，引导他们接近大自然，特别注重让孩子们在自由玩耍、栽培花草树木中来培育爱心。他用图画教学来启发孩子们的心智，从简单的线乃至平面进入复杂的立体空间，让幼儿去发现和了解这些关系，他的教学法受到了大家的一致好评。从此，福禄贝尔决心将自己的一切奉献给教育，进而他研究了卢梭"经验是来自儿童"的爱弥尔教学法，从1820年至1824年写了7篇论文，1826年以《人的教育》为名出版。

福禄贝尔虽然一生难忘裴斯泰洛齐的鼓励，但他觉得裴斯泰洛齐的教育法并不完美，在精神方面缺乏统一性。因此，福禄贝尔决心离开裴斯泰洛齐回到故乡。他感觉到要研究人类的教育就必须广泛地在各方面学习，所以，他再次进入德国大学研究自然科学，他学习了语言及物理、化学、矿物、天文等自然科学。1836年，福禄贝尔回到家乡图林根，开始指导和帮助母亲们教养幼儿，并着手设计符合教育要求的游戏材料。1837年，55岁的福禄贝尔在凯尔豪附近的勃兰根堡创办了一所儿童

游戏活动机构，旨在激发幼儿活动本能和自主活动，招收 3 至 7 岁的幼儿。福禄贝尔运用自己在数学和建筑学方面的专长，为儿童设计了 6 套玩具，以球、立方体和圆柱体为基本形态，供儿童触摸、抓握。1840 年，热爱大自然的福禄贝尔为这个机构创造了"幼儿园"这个新词：幼儿园如同花园，幼儿如同花草，教师犹如园丁，儿童的发展犹如植物的成长。同时，他在欧洲首先给了妇女在幼儿园任专业教师的机会。1844 年，勃兰根堡幼儿园迁往马林塔尔城堡。1848 年欧洲革命以后，普鲁士政府开始查禁国内自由因素。1851 年，教育部下令取缔幼儿园，福禄贝尔因此遭受重大打击，后来由一位伯爵夫人继续致力于这项推广工作。

福禄贝尔的幼儿教育思想及实践主要包括：

1. 创建了世界上第一所幼儿园。福禄贝尔强调指出，他创建的幼儿园与以前已存在的幼儿学校一类的幼儿教育机构是不同的：这并不是学校，其中的儿童也不是受教育者，而是发展者。他把自己的学校称为"幼儿的花园"（幼儿园），他把幼儿视为生长发芽的种子，把教师看作细心而有知识的园丁。

2. 明确提出了幼儿园的任务。福禄贝尔指出，幼儿园的任务是通过直观的方法来培养学前儿童，使他们参加各种必要的活动，发展他们的体格，锻炼他们的外部感官，使他们正确地认识人和自然并增长知识，在游戏、娱乐和天真活泼的活动中，做好升入小学的准备。

3. 创制了作为幼儿认识万物的初步手段的"恩物"（玩具）。

4. 强调游戏在幼儿园教育中的地位和作用。在《人的教育》一书中，福禄贝尔恳切地呼吁：母亲们要鼓励和支持儿童游戏！父亲要保护和指导儿童游戏！但是，福禄贝尔指出游戏应当与儿童的体力和智力相适应，并使它们认识周围的自然界和社会生活。

5. 强调作业的重要性。他提出，作业活动是幼儿体力、智力和道德和谐发展的一个主要方面。通过作业活动，可以对幼儿进行初步的教育。他制定了一套详细的幼儿园作业大纲，要求幼儿的作业活动严格遵循从简单到复杂的原则。他指出，在作业活动中，教师应当及时对幼儿进行指导和帮助，培养幼儿集中注意力和认真作业的习惯，促使其表现和创造能力的发展。

《人的教育》体现了福禄贝尔的教育目标及教育原理，从中可以了解他的教育思想基础，他的观念是提倡神、自然和人类的调和关系。在当时（18 世纪至 19 世纪）德国的一般教育论述中，尚未有如福禄贝尔这样的调和了宗教、哲学及艺术的教育思想。福禄贝尔认为宇宙是一个调和、伟大的有机体，把自然科学和基督教的神浑然一体乃是其人性教育的基础。在福禄贝尔的宇宙观中，万物永久不灭的法则是神，这是万物赖以生存并支配万物的统一者。在他的"永久不灭法则"中，人、

自然都是神所创造的事物，所以神能了解自然科学的法则，也就因此而成为法则的制定者。虽然福禄贝尔的人性思想在内容上似乎具有明显的宗教观念，但他并不盲从，特别是在辨别裴斯泰洛齐教育法的优缺点时，研究了户外游戏在发展儿童精神、情绪、身体的强大力量方面所起到的作用。他观察全神贯注做游戏的幼儿、儿童、少年、青少年，发现他们充满着高贵的神情和强壮的体力，由此认为游戏陶冶了优良的精神。他还在散步中发现了大自然对人类的益处。所以他认为，人类应常常和大自然共同生活，从而可以培养高尚、安静、思考力等各种优良的精神。受夸美纽斯和裴斯泰洛齐的影响，福禄贝尔认为家庭和母亲在早期教育中占有重要地位，但他又指出，许多母亲没有充分的时间教育自己的子女，而且也没有受过相当的教育训练，不能胜任教育子女的工作，因此，有必要建立公共的幼儿教育机构来弥补家庭教育的缺陷。正是在此思想的影响下，福禄贝尔于1837年创办了世界上第一所幼儿园。福禄贝尔认为，游戏是儿童内部需要和冲动的表现，游戏作为儿童最独特的自发活动，必然成为幼儿教育过程的基础。在福禄贝尔看来，一个游戏着的儿童，一个全神贯注地沉醉于游戏中的儿童，是最美好的。从某种意义上说，幼儿园应当是幼儿游戏的乐园。为了更好地引导幼儿认识自然、扩大知识和发展能力，福禄贝尔在幼儿园教育实践中创制了一套供他们使用的活动玩具，并称之为"恩物"。福禄贝尔创制的这套恩物的基本形状是圆球、立方体和圆柱体。恩物是仿照大自然万物的性质、形状和法则创造出来的，体现了从简单到复杂、从统一到多样的原则，客观上有助于扩大幼儿的知识面，发展他们的创造力和想象力。恩物适合幼儿教育的要求，与幼儿天性的发展相适应，因此在欧洲乃至世界各国广泛流行。福禄贝尔的教学法正是现代教育观的直接来源。

从以上的梳理可以看出，18世纪末德国教育的进步十分明显，在众多思想家和教育家的影响下，普通学校音乐教育发展迅猛，呈现出引领欧洲音乐教育发展的态势。

3. 音乐教育在曲折中前行

19世纪初，德国各邦的资本主义经济逐渐有所发展，加之受到法国大革命的影响，软弱的德国资产阶级也开始寻求表达希望国家统一和反对封建要求的方式。教会财产的世俗化运动渐渐剥夺了学校音乐教育的宗教内容，但是并没有新的东西来代替它，以致学校音乐教育的主要内容仍是传授教会音乐，教堂和学校数十年来仍是歌咏教学的基本阵地。在拉丁文文法学校与教堂以及寺院学校中，教堂音乐是其主要教授的内容。由于在拉丁文文法学校与教堂和寺院学校以及由此传统衍生而来的文科中学、实科中学和国民中学中，教育强调的不是艺术，而是语言和科学，音乐的地位于是迅速下降，成了一门被人忽视的外围学科。在高级文科中学，歌唱课并未列入真正的教学计划，中学的音乐教育处于十分不景气的状态。在1837年的中

学，一年级到五年级每周有 2 个学时的歌唱课；到了 1882 年，中学里仅最低的一、二年级有歌唱课。

在由古老的国语学校发展而来的国民小学，以大众教育为宗旨，提出了仅限于学习民歌的大众音乐教育的观点。而各州立小学一直把音乐教育视为仅教唱赞美诗曲调的学科，并且一直延续到 19 世纪 60 年代。"音乐"作为一门学习科目，很长一段时间都在小学的课表上占有 3 个学时的时间，但是教学内容只局限于节日和圣日必不可少的圣歌和世俗歌曲。尤其在 1871 年，由于政治原因，爱国歌曲和革命歌曲在学生、工人和农民中广泛传唱，渐渐进入小学成为学校音乐教育的重要内容，并且被用作意识形态灌输和赞美军国主义的工具。这就使德国的音乐教育被降至新实用主义层面。

19 世纪初，普鲁士、奥地利等邦国也正式成立了教育部，教育从由教会管辖逐步转归国家掌管，管理开始走向世俗化。随着资本主义经济的发展，初等义务教育进一步实施，初等学校迅速增加，师范学校也因此大有发展。1839 年，英国音乐教育家约翰·派克·赫尔在游历了欧洲大陆后，向他的伦敦上司提交了一份德国、奥地利、瑞士三国学校相关音乐教学状况的报告。这篇真实反映德-奥音乐教育现状的报告首先被克雷奇默尔在《边境使者》上发表，其中对于德国国民小学、文科中学和师范学校音乐教育的论述令人沮丧，将社会公众的注意力引到了音乐教育的问题上，引起了当局和有关负责人对德国学校音乐可悲现状的重视。但 1848 年德国革命失败后，普鲁士国王将教师作为人民起义的罪魁祸首，反动势力企图将学校教育进步的车轮倒转。1854 年，普鲁士颁布了与此相适应的学校章程，规定国民学校只有 3 个学时的歌唱课。随着章程的颁布，德国的教育领域与当时的整个社会一样出现了一段反动时期，任何教育改革在当时都受到了压制。音乐教育主要受国家的推动和控制。但不久，随着德国的统一和经济的迅速发展，改善学校教育的要求又重新被提到议事日程上。

19 世纪，普鲁士霍亨索伦王族的势力渐强，因此其他各州相继采用普鲁士的音乐教育政策，目前的德国是从 19 世纪末才形成的。1872 年，德国和奥地利制定并颁布了新的教育法令——《普鲁士国民学校和中间学校的一般规定》，规定国民学校的每周歌唱课为低年级 1 个学时，中年级和高年级各 2 个学时；普通中学也为 2 个学时；高级文科中学一年级和二年级的男生 2 个学时以及 2（或 3）个学时的合唱；师范学校的第一学年和第二学年各 5 个学时，第三学年 3 个学时，这比当时作为主课的德语课程的课时还要多。直到 1881 年，德国和奥地利的音乐教育才出现了根本性的转折。应普鲁士政府的请求，克雷奇默尔发起了第一次音乐教育改革。他提出了高等学校（1910 年）和小学（1914 年）新的教学大纲，明确而又切实地提

高了教师的培训标准：首先，在他的努力下，歌唱被重新规定为文科中学的一门必修课，并加进了音乐史的学习；其次，将机械的视唱、练耳、唱歌变为有艺术性、有感情的歌唱；最后，他提出统一教学大纲，规定教师必须通过专业培训和国家考试获得教师资格证才能从事教育工作。随后德国也将之奉为经典。虽然他的这次改革还是以唱歌为主，但专业培训和质量提高了，由此，德、奥的学校音乐教育走到了西欧各国的前列。①

二、英国与法国

在19世纪初的英国，音乐的地位非常低下，甚至在公众场合弹琴的学生常常被指责有女人气，这一情况在教育领域中的反应是音乐教学可有可无。直到约翰·派克·赫尔去巴黎考察了许多为不同范围的成年人传播音乐技能的唱歌班，并学习了他们的教学方法和系统后，情况才有所改观。英国国会议员于1839年提出了普通教育改革的方案，将音乐这门失去重视多年的课程重新恢复到课程表上。英国议会支持了这一方案，承认唱歌能力是塑造勤劳、勇敢、忠实而又虔诚之人的一种重要手段，音乐课恢复了失去的位置。在当局的支持下，赫尔引进了威廉姆的固定唱名法系统，最后将其应用于英国的学校音乐教育。1840年至1860年，这一系统在英国取得了巨大成功。同时，赫尔还在英国创立了导生制学校，威廉姆为这所学校编写了一本音乐年鉴手册，约翰·派克·赫尔的歌咏学校也将其作为基本教材。但由于《赫尔手册》依然是以固定唱名法为载体，且内容散乱，能够学完这本手册的学生甚少。于是在1841年，伦敦组织了声势浩大的唱歌班来培训全国的教师以担负起音乐教育的使命，同时也为普通人开办了同样规模的培训班。似乎一夜间，唱歌热潮传遍了英国，人们都渴望通过识谱学习唱歌。这一时期，约翰·派克·赫尔和约翰·柯尔文主导着这一运动，他们的追随者赫勒、迈因策尔、韦特牧师所开设的唱歌班很快传播开来，从伦敦跨越整个英格兰进入苏格兰。不久，柯尔文关于首调唱名法的出版物问世，直到19世纪末，这一系统在每所学校及英国的合唱团体中得以采用。它对1870年之后义务教育阶段学校音乐的教学方向产生了深刻影响。

1870年，英国颁布了《初等教育法》，规定义务教育阶段公民免费接受教育。然而学校在这一时期还在实行着《1862年修正条例》中"按成绩拨款"的规定，音乐教育处于低谷期。到了1871年，音乐教育从政府法律中彻底消失。之后，英国人民不断向政府施加压力，要求其恢复音乐课。于是在1872年政府做出回应，宣称如果督察员同意将音乐课作为普通教育课程的组成部分，那么给学校的拨款就不会

① 考克斯，史蒂文生. 音乐教育的起源和创立［M］. 窦红梅，译. 北京：北京大学出版社，2014：44.

减少。学校为了得到拨款恢复了音乐课，但大多仅仅是通过口耳相传教学生几首歌勉强充数。这种消极做法没持续多久，政府于1874年再次颁布了《1874年条例》，规定"如果唱歌课教得令人满意，就会按一位教师1先令（Shilling）拨款"[①]。为监督学校对这一规定的实施，政府任命约翰·派克·赫尔和约翰·斯坦纳为音乐督察员，严格监控英格兰、苏格兰以及威尔士各地的学校音乐教学，并且将他们的反馈作为制定政策和文件时至关重要的建议。迫于压力，英国普通学校音乐教育出现了根本性的变化。1879年，约翰·派克·赫尔被派往欧洲其他各国去考察学校的音乐教育情况。经过考察他发现，当时学校从来就没有彻底地实施过按谱教学，赫尔认为这样的教学方式使学校音乐课的教学质量直线下降，他所提倡的固定唱名法并没有加快学生视唱的进程。为此，他写了一份非常有价值的报告，提出，1882年以后英国学校的音乐课必须通过乐谱来教学，否则将不会为了音乐课给学校财政奖励。

1882年，约翰·斯坦纳接替约翰·派克·赫尔继续担任音乐督察员。约翰·斯坦纳是一位很出色的音乐家，但在学校教育方面经验甚少，于是，他委任学校教学经验丰富的老教师麦克诺特作为自己的助手。与约翰·派克·赫尔一心反对首调唱名法不同，麦克诺特是一位推崇约翰·柯尔文理念和首调唱名法的教育工作者，这也深深地影响了约翰·斯坦纳之后的教育改革工作。1843年，约翰·柯尔文出版了《为学校和教会歌唱》一书。他表示，音乐很容易接触到所有阶层和年龄的人，因此学校和教会音乐教育的当务之急，是怎样通过一种简单易学的方法让人们能够识谱歌唱，而首调唱名法正满足了上述需求。1853年，约翰·柯尔文建立了首调唱名法协会，确立了以首调唱名法教唱歌课的课程标准。1867年，约翰·柯尔文建立了首调唱名法学院，为他培养音乐教师和宣传唱名法提供了场所，使得首调唱名法风靡全英国。按照当时的"按成绩拨款"的政策，学校音乐课如果用口耳相传的方法教歌曲每个学生每年只能得到6便士的拨款，如果通过乐谱来教学则可以得到1个先令的拨款。为了适应这一政策，约翰·斯坦纳和麦克诺特不停地修正教育理论以符合实际需求。在他们执管学校的一年里，已经有1 504 675名儿童因通过乐谱学习歌曲而使教师获得薪金资助，音乐课受到了孩子们的欢迎，音乐教育出现了积极的走向。由此可以看出，约翰·斯坦纳和麦克诺特都是勇于实践的教育家，他们在很狭小的范围里做出了最有成效的行动。1901年，约翰·斯坦纳去世，继任这一职位的是亚瑟·萨姆维尔。同年，"按成绩拨款"这一政策也被废止。[②]

这些改革对于英国的音乐教育来说，是一个更深层次、更加长远的发展，推动

[①] 考克斯, 史蒂文生. 音乐教育的起源和创立 [M]. 窦红梅, 译. 北京: 北京大学出版社, 2014: 17.
[②] 考克斯, 史蒂文生. 音乐教育的起源和创立 [M]. 窦红梅, 译. 北京: 北京大学出版社, 2014: 19.

了英国在欧洲领域音乐教育的进程。名校的音乐课程也吸引了更多音乐爱好者前来深造。自19世纪中叶首创教育学院以来，整个英伦三岛建立的教育学院和教师专业进修学院日渐增多。仅英格兰和威尔士就有160多所教育学院，这既迎合了男女学员的需要，又开设了包括音乐在内的广泛的选学课程。绝大多数教育学院都开设音乐课程作为历时3年的主修学业，选修课程尤为注重音乐教法问题。此外，这一改革也为一些专攻音乐的学生为获取某大学教育学士学位而进行深造提供了方便。12所被指定的学院为那些已在音乐学院或类似机构获得被承认的文凭的学生专门开设一种一年的专业培训课程，以使其获取教育证书。从属于伦敦大学教育学院的两三所教育学院都提供4年的附加音乐课程，可授予该大学的文学学士（普通）学位，同时颁发教学证书。①

最值得一提的是，英国许多工艺技术学院中还建立了音乐学校和音乐系科作为其发展的一部分。在这方面，哈德斯菲尔德工业大学首创建立音乐学校的先例，学生先学完一门基础课程，之后可以学习工业大学、综合大学或音乐学院的高年级课程。学生学完两年高级课程获得毕业文凭后，再进教育学院接受一年的专门教育，才能获得学校音乐教师的聘任资格。同时，学校还为学生开设了三年特别强调音乐实践的课程，学生学业结束后可获得全国学术评定委员会颁发的文学学士（荣誉）学位。与此相似的技术学院还有位于科尔切斯特的东北埃塞克斯技术学院音乐系、位于利物浦的马梅伯尔·弗彻工艺学院音乐系、考文垂技术学院的音乐学校、剑桥郡工艺学院，等等。

法国现代音乐教育体制的基本原则是在19世纪时发展起来的，这一原则旨在为音乐家提供专业培训的同时提高公众的音乐兴趣，通过音乐学校、国家教育权力机构以及私立机构所组织的活动使其认识到音乐教育的重要性。1819年，在威廉姆的倡导下，音乐作为一门学科被引入巴黎的各个小学。1833年，《居左法案》（*Guizot Law*）规定，法国每一城镇都应为男生开办一所学校，且学校必须有音乐课程。尽管1835年威廉姆成为巴黎教育部分管学校的主任，在很大程度上坚定了音乐作为巴黎各学校课程的地位，但让音乐教育获得法国学校教育的应有地位还是十分困难的。1836年，《居左法案》进一步要求为女生也开办一所这样的学校，但法案规定女生必须进行唱歌练习，而男生却随意。1859年，《弗洛克斯法案》（*Falloux Law*）规定音乐作为法国学校的一门选修课，供学生选修学习，可随后法案对于音乐作为选修课的地位又闪烁其词、模棱两可。公立中等学校早在1880年就开始对女学生进行音乐教学，而男学生的音乐教育到1937年才开始。

① 马东风. 音乐教育史研究［M］. 北京：京华出版社，2001：361-362.

到了 1882 年，法国官方颁布了"1882 年 7 月 27 日项目"，这一项目取消了所有带有性别歧视的规定，要求法国初级义务教育阶段的所有儿童都必须接受唱歌课的教育。① 尽管唱歌课被列在了课表的最后，但音乐作为一门课程终于在法国非宗教区的小学里占有了一席之地。值得一提的是，这时以唱歌为基础的音乐教学逐渐吸收并采用了首调唱名法。同时，教育委员会委员阿曼达·舍威受其父影响，大力推行葛巴谢谱式这一数字简谱法，他认为在视唱的初级阶段运用此方法可以降低学生在读谱学习上的困难。但 1882 年的教学大纲中并没有推荐该简谱，直到 1883 年 7 月 23 日的部长级会议，才明确许可学校使用简谱。阿曼达·舍威推行的这一简谱视唱法，随后被约翰·柯尔文带到了英语国家和地区。

简谱视唱法后来又被洛厄尔·梅森带到了美国，100 年后匈牙利音乐教育家佐尔坦·柯达伊也将其运用到了自己的教学法中。可见，虽然对于简谱的争议很大，但其影响力也是有目共睹的。在如此多的教学法中，法国人还是更倾向于接受固定唱名法，这可能与 1885 年国际大会接受了法国规定的标准音（435 赫兹）有关。承认了标准音的存在就相当于承认了固定音高的存在，虽然固定唱名法随即被指出存在一些问题，但一直沿用至今。

到 1890 年，法国的小学生（6～11 岁儿童）每天都有音乐课，因此法国官方意识到应当对音乐教师进行良好的培训，以适应当时音乐教学体制的需要。与此同时，巴黎音乐学院教授热达尔日和贝里奥两人合作进行了听觉渐进培训的特别实验，这是一个注重实际效果而不强调音乐语法的教学体验。

1871 年，法兰克福条约要求法国将其东北部地区阿尔萨斯-洛林割让给德国，由此，法国人民投入了报仇雪耻收复失地的浪潮，民众的爱国热情一触即发。根据《教师论坛》的建议，在学校培养忠诚的爱国精神被视为获得民族自豪感的有效手段。因此，19 世纪末，爱国主义歌曲在法国学校歌曲中占有重要地位。②

三、欧美其他国家和地区

19 世纪，欧洲一些国家和民族掀起了争取民族解放和独立的运动，从而推动了音乐文化艺术领域的民族主义潮流，这股唤醒民族自立自强意识的思潮，与当时的浪漫主义潮流既相互融合又彼此区别。这些作曲家致力于发展本民族的音乐，在创作中融入民族风情与素材，反映了强烈的民族情怀与热情。这些都能反映出欧洲现代音乐教育的充实。

① 考克斯，史蒂文生. 音乐教育的起源和创立［M］. 窦红梅，译. 北京：北京大学出版社，2014：30.
② 考克斯，史蒂文生. 音乐教育的起源和创立［M］. 窦红梅，译. 北京：北京大学出版社，2014：31.

1. 俄罗斯与东欧

19 世纪，东欧许多国家在政治上仍然处于隶属国的地位。在俄国，亚历山大一世于 1801 年登位。第二年俄罗斯帝国成立了教育部，除教会学校外，原来分属于各机构的所有学校都集中在教育部的管辖之下。亚历山大一世在 1803 年至 1804 年进行了一些自由教育改革，俄国近现代音乐教育体系便始于这一时期。1804 年，俄国又颁布了具有自由主义色彩的《大学章程》和《大学附属学校章程》，并根据章程建立了俄国第一个全国上下各级学校间相互衔接的学校教育制度：一年制的教区学校、两年制的县立学校、四年制中学和大学。同时，规定各级学校不得收取学费，招收学生也不受信仰、身份和社会地位的限制。但实质上，中学和大学虽然是国家支付学费，但能够上中学和大学的只有贵族子弟。而贵族子弟并不在教区学校和县立学校接受初级教育，而是请家庭教师进行教学，然后直接进入中学和大学学习。在教区学校和县立学校中，音乐不作为必修课程。仅有的一点音乐教育，还是在宗教课上由于唱赞美诗的需要而进行的，但这并不是在明确的音乐教育目标下进行的。在中学和大学中，音乐是必修课程，但由于教学对象仅限于贵族子弟，因此教学内容也只局限于社交方面的趣味性内容，音乐教育的价值并未完全体现出来。但在亚历山大一世的统治后期，他清除了所有有外教的学校，并且在教育上更加注重宗教教学。

1815 年，俄国宣布国民教育必须以敬神为基础。1815 年之后，俄国沙皇政府在神圣同盟的支持下，教育政策变得更为反动，各级学校的等级性加强，宗教教育突出。1817 年，遵照神圣同盟的旨意，把宗教事务与教育的管理机构统一起来，将原来的教育部改为宗教事务与教育部，更加增强宗教在教育方面的地位和东正教会对学校的控制，各级学校的神学课程增加，普通课程被削减。1819 年，教育部制订了《普通教育规定》，将诵读圣经和练习礼拜所用的圣歌纳入教学内容，强调宗教教学。

1825 年，十二月党人要求学校给农奴学习读书、写字、唱通俗歌曲的机会，可最后十二月党人起义失败，被迫流亡到了西伯利亚。但值得一提的是，他们在流亡的过程中向西伯利亚人民传授外语、乐器等，从根本上影响了当地人的生活。

1827 年，尼古拉一世颁布了《大学所属各级学校章程》，对学制进行了改动，但音乐课在学校课程中仍然没有一席之地。平民子弟根本无法享受音乐教育，只有贵族子弟才能享受到一对一的音乐教育。由此可见，19 世纪中叶以前的俄国教育是建立在封建农奴制基础之上的，其教育改革终究摆脱不了时代和阶级的局限性。

俄国教育家康斯坦丁·德米特里耶维奇·尤钦斯基非常重视国家民俗学校、民谣和合唱学校的发展。于是，当 1861 年俄国废除农奴制时，音乐教育在康斯坦丁·

德米特里耶维奇·尤钦斯基、托尔斯泰等一批具有进步教育思想的人士的影响下，也渐渐被独立出来，音乐课逐渐成为学校的一门必修科目。1864年，俄国颁布了《初等国民学校章程》，章程规定授权地方政府、社会团体和私人举办国民学校，各阶层儿童都可以进入国民学校，学制3年，主要教授的课程中有唱歌课。到了19世纪七八十年代，俄国工人阶级运动高涨，教会的地位被重新承认，宗教教育得到加强。1870—1905年，俄国逐步形成了一套自己的学校音乐教育体系。

19世纪的匈牙利依然是奥地利的殖民地。1868年，匈牙利颁布的《小学法令》采用了6年义务教育制，学校的音乐课仍主要服务于宗教仪式，并且所有的音乐几乎都引自德国和意大利。

19世纪的捷克和斯洛伐克先是被奥地利统治，1867年后被奥匈帝国统治。因此，捷克学校在19世纪一直坚持扶持民族传统和民族音乐。在波希米亚（Bohemia），甚至乡村学校都具有了高水准的音乐教育。而斯洛伐克随着民族统一压力的增大，在19世纪掀起了音乐文化生活的高潮。但随后奥匈帝国抑制了斯洛伐克的民族文化生活，关闭了斯洛伐克的学校和教堂，解散了音乐学院和乐队。

19世纪的保加利亚和罗马尼亚一直被奥斯曼土耳其帝国统治着，直到1878年才摆脱其统治，成为独立的公民国家，并首次提出了《三年小学义务学习法》。学校音乐课一直采用唱歌教学的形式，音乐艺术的发展主要源于民歌。而罗马尼亚在独立之后于1880年建立了第一所培养小学教师的师范学院，学院沿用法国模式，主要目的仍是培养能够担任教堂领唱的乐师。

2. 美洲和大洋洲

美国的学校分为公立、私立两类，各州（区）都有自己的教学计划。在北美，专门致力于音乐教育的第一批机构是18世纪初建立的唱歌学校（公、私兼有）。这时主要的音乐教育观点以传授音乐技艺为主，认为致使教区居民音乐技艺衰退应受到严惩。一直到19世纪的前几十年，北美的公立学校才广泛普及。1838年，洛厄尔·梅森被委任负责波士顿公立学校的音乐教学，此时，音乐才被列入公立学校的课程。

梅森自认是瑞士教育家裴斯泰洛齐的后继之人，裴斯泰洛齐反对带有传统教育特性的熟记法，强调实践过程在儿童学习中的重要性以及根据儿童的自然发展循序渐进的必要性。在音乐教学中，人们将裴斯泰洛齐的观点理解为：常通过唱歌先进行直接音乐实践，然后再接触记谱法基础或音乐理论入门方面的教学。作为起始的第一步，人们比较喜欢机械地模仿学唱歌曲，而不以唱名法学习唱歌。所有这些都贯穿着几种观点：首先是音乐的道德力或伦理力（回到了柏拉图和亚里士多德的观点）；其次是音乐教学与其他学科的关系；再次是音乐在发展一种或另一种智力官

能中的效用。虽然1845年梅森的职务被解除，但通过其教学法著作、音乐集（尤其是赞美诗）以及甚广的游历，他的影响不断扩大。

19世纪的后40年，音乐在越来越多的学校得以普及：创办了师范学校以培训包括音乐在内的各科教师；组建了音乐教师协会并召开了音乐教育家全国大会；出版商开始竭尽全力为公立学校音乐教学所用教学法材料扩大市场。虽然反对之声不绝，但对于机械模仿学习法人们仍各持己见。这一时期有影响的人物是卢瑟·怀廷·梅森。他的《全国音乐教程》由埃德温·吉恩出版，全套共7册，在19世纪70年代和80年代被广为采用，并为后来出版的许多丛书所仿效。他提倡机械性模仿唱歌（通常是精选的歌曲），主张首调唱名法系统是为使用五线谱做准备。接着在霍尔特的《标准音乐教程》（1883年）中对机械性模仿学习法做出了反应。由福尔斯曼和E·史密斯编纂的《现代英语丛书》（1889年）中也出现了对音符学习法的非议。同时，各派别的教育家都很关心的问题是，固定的班级教师是否可以获得技术以便有效地教授音乐，而这种技艺又是何以获得的。克兰于1884年在纽约波茨坦的州立师范学校建起了克兰师范学院，这所学校为培训音乐师资首开先河。1876年创立了全国音乐教师协会，1907年成立了音乐督学（现在的教育家）全国大会以维持音乐教学标准，并促使其达到统一的教育标准。

学校器乐教学也在这一时期兴起，19世纪生机勃勃的乐队传统为其打下了重要基础。第一次世界大战后，为乐队、合唱队和管弦乐队举办的地方或区域性的比赛及音乐节很普遍，随之乐队在中学也尤为普及。但是，自20世纪20年代末，合唱音乐又出现了新的趋势，开始向无伴奏合唱和总体上水平较高的表演曲目发展。大约在这一时期，有关音乐接受能力和音乐能力的测试也开始采用。

与其他国家相比，美国在教育方面属于后起之秀的国家之一，音乐教育也是如此。就整体而言，美国音乐教育的历史可划分为四个阶段，即殖民地时期（1493—1766年）、建国至南北战争以前（1776—1861年）、南北战争至第二次世界大战（1861—1945年）和第二次世界大战以后（1945年以后）。在前三个阶段，音乐教育的发展速度十分缓慢，与同一时期西欧许多国家无法相提并论。但1945年以后，美国犹如一头睡醒的雄狮，音乐教育如同其他事业一样，发展之迅猛是令人震惊的。不到半个世纪，美国纵身跃入世界音乐教育的先进行列，成为举世公认的音乐教育大国。

1838年，波士顿市的小学率先将音乐纳入学校教学计划。此后，各地学校纷纷效仿，音乐教育在普通学校教育中有了一席之地，并得到了很大发展。人们不再认为音乐是一门伪科学或消遣娱乐科目，音乐教育的价值观发生了根本性的改变。孩子们需要音乐，人们渴望得到美的教育。公立学校音乐课连续几十年的影响使高等

教育音乐课的重心发生了显著变化。大学的音乐系科逐渐强调公立学校的主修课程计划，并加强了音乐理论和音乐学领域的教学。随着应用教学的扩展，公立学校音乐的准备工作导致了综合性音乐教育产生的必然结果，它以人们熟悉的形式出现。在这样一种社会背景下，师资问题、边疆教育问题迫使高等院校不得不考虑解决的方法。于是，1870年哈佛大学首先把音乐列入教学计划，并于1875年始建了美国第一所大学中的音乐系，这一创举对美国各类各级高等学府产生了重大影响。

加拿大的学校音乐教育具有英、法、美的特点。在19世纪的后25年，加拿大将音乐课纳入小学课程，但是其规定却各有不同。单独一所学校可以有一位专门的音乐教师，也可以有一位流动教师同时在几所学校任教，也可以有一位在顾问的定期监督下从事音乐教学的普通课教师。对音乐课的规定也有很大差异，可以每天设有音乐课，也可以两周一次音乐课，唱歌一直是音乐教学的核心。

拉丁美洲音乐教育的开端可追溯至1810年到1830年之间，这一时期绝大多数国家摆脱西班牙的统治获得了独立。19世纪的拉丁美洲音乐教育有两个主要发展阶段：第一个阶段是1810年至1840年，音乐教育主要在民间进行；第二个阶段是1840年至1900年，私立和公立的学校体制同时存在。

澳大利亚和新西兰原为英国的殖民地，英国对这两个国家的音乐教育产生了重要影响。19世纪50年代，威廉·威尔金斯从巴特西进修学院（伦敦）毕业，把约翰·胡拉的视唱法带入悉尼的福特街实验学校。与此同时，乔治·阿伦在维多利亚的学校引用了《赫尔手册》。1872年到1900年间，澳大利亚的6个殖民地建立了包括音乐在内的世俗小学义务教育体制，此时，赫尔的视唱法也被约翰·柯温的首调唱名法所取代。

新西兰的音乐教育与其英国祖先非常近似。1877年的教育法将音乐列入小学必修科目，但是，直到1926年英国人泰勒被任命为学校音乐督学，音乐教育才得以系统地组织。

结　语

综上所述，在"启蒙思想"的影响下，德国泛爱主义运动时期产生了大量既有教育意义又具有儿童特点的伦理道德诗作，歌德的诗是当时最有标示性的作品之一；席勒也经常创作这类诗歌，紧接着，他又提出了美育的概念。人们发现音乐是必不可少的一种教育方式，它对促进听力、提高审美具有重要作用。于是在各式各样的教育体系中，人们觉悟到音乐美育对加强人的全面发展具有不可替代的作用从而对之予以重视。

在进入 19 世纪前后，随着理性时代的推进，受教育基础科学研究和专业音乐教育等方面的影响，欧洲各国普通音乐教育领域也出现了一些变化，音乐教育越来越受到人民的支持和尊重。首先，在此前处于世界音乐教育发展中心的西欧各国，基础音乐教育改革风起云涌，有很大进步。在小学和中学，大多数基础音乐教学中的宗教因素已逐步让位于世俗因素；其次，在资产阶级革命上升时期，音乐教育成为宣传启蒙思想的重要手段，其内容具有鲜明的反封建倾向，革命歌曲在学生、工人、农民中广泛传唱，并成为学校音乐教育的重要内容。为了配合社会发展的需求，音乐运用它特有的艺术感召力和教化职能，有力地推动了资产阶级革命运动的发展。由此，人们意识到音乐教育作为教育中承担美育及德育作用的教育模块对人的一生有着不可或缺的影响，培养热爱生活的健全的人才是音乐存在的首要目的，音乐作为教育的重要手段之一受到广泛关注，并在初、中、高等教育中取得了合法席位。这时，德、英、法等西欧国家的学校音乐教育产生了巨大的变革；俄罗斯、东欧直至美洲、大洋洲，音乐教育均出现了突飞猛进的发展。

到了 19 世纪，西方的教育已经非常发达，此时，教育学开始出现，在传播资本主义文化、培养资产阶级需要的人才和发展科学方面发挥了不可忽视的作用。例如，康德认为理智是人类经验的基本概念结构，因此是道德的源泉；费希特提倡教育兴国观念；裴斯泰洛齐首次在教育领域提出教学活动需要关注心理问题；等等。他们的教育理念使西方的现代教育体系得以完善。此时，欧洲在教育制度、学校设施以及教学方法等的研究上都有长足改进，更加科学化的教育给人们带来了诸多成果。

在这样一种大环境的影响下，欧洲 19 世纪音乐教育最突出的变化体现在专业音乐教育的迅猛发展，欧洲各地区纷纷建立专业高等音乐学院以及许多私人筹办的音乐学校。意大利作为欧洲近代专业音乐教育首先发生重大改变的地方，有其独特之处，音乐学院的诞生、键盘教学的突起等无不反映出专业音乐教育的蓬勃发展。19 世纪欧洲各国和地区纷纷建立起专业高等音乐学院，这些院校不仅对培养音乐人才起到了巨大推进作用，而且在提高听众音乐欣赏水平方面也发挥了很大的作用。并且，在欧洲各国专业音乐教育发展的相互交融中，西方专业音乐教育体系得以确立。这对培养音乐人才、提高大众音乐欣赏水平起到了很大的作用。

综上所述，在欧洲音乐教育步入现代的里程中，理性主义教育观以及教育对人类心理现象的关注是教育观念转变的决定性因素，不论是福禄贝尔的幼儿音乐教育实践，还是洪堡的教育改革，都离不开这些观念的影响。总而言之，由于 19 世纪人们的个性精神在环境中的凸显，精神领域自主化的影响，音乐教育彻底完成了从近代到现代的转型，西方音乐教育由此进入了飞速发展时期。

第五章 世界当代音乐教育

20世纪的全球步入现代化轨道，科技革命推动下的经济迅猛发展，对音乐教育产生了巨大影响，这主要体现在三个方面：首先，在教育和音乐领域的科学研究促成了音乐教育学的成熟；其次，音乐教育观念产生了巨大变化，音乐审美教育成为共识；再次，根据音乐的体验性特征，通过音乐理解生活的意义成为音乐教育追求的主要目标之一。

第一节 当代西方音乐教育观念与学科形态

现代音乐教育学的形成年代一直是一个有争议的话题。虽然阿德勒早在19世纪就已经提出了"音乐教育学"的概念，19世纪末德国的全日制学校也已经开始改进或革新音乐课程，但多数学者依然认为，现代音乐教育学是在20世纪逐渐形成和发展起来的。

一、德国现代音乐教育观念变革与实践

20世纪初的音乐教育学科研究，除了关注唱歌和乐器演奏培训等音乐实践技能教学外，"音乐审美教育"的概念已经变得非常重要。这一点，突出地体现在德国现代音乐教育观念的变革中。

1."二战"前后的音乐教学理念

第二次世界大战前，德国已经塑造了现代音乐教学的基本形象。20世纪最初几年，学校的歌唱教学已经开始从教会歌曲、民歌、儿歌、艺术歌曲等"老歌"部分转向当代作品，越来越多的"唱歌课"也由传授"唱歌的经验教训"转向艺术教育，恩斯特·科瑞克成为这一时期有影响的音乐教育家。

"二战"后，在短短的几年中，学校之外的德国年轻人听音乐的习惯发生了显

著改变,滚石乐或摇滚乐非常流行,他们的父母对这种新青年音乐非常不理解,德国学校音乐教育与他们的音乐需求相距甚远,音乐艺术教育(沉溺于民歌唱法的意识形态)过时了。加之20世纪中叶传播技术的飞速发展,青年人通过无线电、电视、磁带录音机(磁带录像机)等传播手段,德国进入了一个从未有过的大众传播环境。大约在1960年,出现了重新思考音乐教育的最初研究迹象,将音乐教学的三个方面——唱歌、音乐学习和音乐作品讨论的比例重新配制,这种音乐教学理论提出,低年级教学以唱歌为主,仍然突出音乐的教育意义;在初中阶段强调音乐技能的掌握;在高中主要讨论音乐作品。然而,学校的教学实践存在着显著差异:有些学校在高中教艺术音乐,同时兼唱民歌;有些在小学阶段就开始讨论音乐作品。于是,一系列需要探索的问题就产生了:什么是音乐教育的核心?怎样的音乐适合学校教学?学校音乐教学进程应怎样安排?缺乏技术的基础能传授音乐技能和知识吗?在广告、足球场、酒吧中应采用什么音乐?在政治背景下,音乐怎样保持独立?如何看待迪斯科?……但是关键问题没有答案,在音乐教学中几乎没有提及并做出选择。

维内肯、哈姆和西奥多·W. 阿多诺认为,这样背离了艺术教育的原则,并呼吁青年人在真正艺术作品教育内容的熟知方面做出努力。特别是以批判社会学理论著称的阿多诺在第二次世界大战后著作的关键部分,成为德国主要音乐教育观念的分水岭。从散见的阿多诺文章《论音乐教育的音乐》和《音乐教育》中可以看出,他承袭了艺术教育的理想,对当时的青年音乐运动进行了分析,通过各种假设分析了背离音乐、业余的艺术爱好对音乐美感的危害。阿多诺提出:什么是唱,如何以及在何种气氛中唱是重要的问题。阿多诺认为,相比于爱好音乐的态度,忠实比演奏什么更重要。音乐教育的目的是提高学生素养,对经典代表性作品的理解是一种必要的方式,是使他们学会了解音乐语言和内涵的重要渠道。

此后不久,西奥多·威廉在《学习的理论》这部著作中揭示了一个面向(自然)科学的新音乐教育观。威廉推测,艺术是可见的思想世界,但另一方面,非语言艺术在思想外的领域,需要最先进的解释引起学生的反思才能进入他们的脑海。威廉的观点开辟了一个全新的视角,并且为音乐在学校教育中取得与其他人文学科同等的合法地位设计了非常明确的理由。

虽然以上所有这些音乐教学观念和方法的目的都是要将音乐课转换为艺术教育的内容之一,但只有迈克尔·艾特"以艺术作品为方向"的音乐教学理念成功地做到了这一点。

2. 迈克尔·艾特的音乐教育理念

早在20世纪30年代,迈克尔·艾特①在著作中就谈到所谓革命性、纯粹的艺术教育,如他在《艺术教育的性质和方式》中提出,作为艺术教育目标的精神运动和兴奋,是由有节奏的音乐活动实现的。在《音乐教学法》中,他从三个方面阐述了自己的音乐教育观。

首先,音乐教育的目标应该是,使年轻人在不同的音乐中找到自己喜爱的方式,教师的责任在于令他们做出通过音乐增益的明智和安全的选择。在这种情况下,艾特的所谓音乐教育理念是每个人都拥有能够同时参加文化和艺术活动的民主权利。对于艾特来说,从民间音乐到艺术音乐的所有音乐,对于各类学校的儿童和学校层面的青少年都是重要的。这样一来,在初中和高中阶段就需要音乐老师的教学来弥补这两个不足。

其次,对原有的以歌唱为主的音乐课教学进行转型,为音乐的演绎提供了更多空间。根据对艾特理解理念的解释,新的音乐课中少了"人云亦云"的音乐,相反,在同样的学习条件下,系统运用设计理论,借鉴发展中的理解理论巧妙地重现内容的学习。

再次,由于新媒体(如广播和电视)不断辐射新闻及资讯节目,青少年很快就会拥有一个非常广阔的知识基础。因此,艾特认为现在需要具有前瞻性的音乐课,应该能够将年轻人带进教室,接纳、收集、澄清和加强他们的知识和经验,并加以系统化。

为了实现这些音乐教育理念,迈克尔·艾特设计了"再现"、"解释"、"信息"和"理论"这样一些音乐教育的重要功能概念。这是目前所见德国产生的第一个全面论述音乐教育的理念。对此,著名音乐理论家赫尔姆霍尔兹曾这样写道:如艾特的观念很好地塑造了德国音乐教育,这不仅来自在实践中取得的实际突破,而且包括从其出现起直到现在,持久的同意或批判性的讨论层出不穷等等。

由此可见迈克尔·艾特音乐教育理念的意义和巨大影响。然而即便如此,迈克尔·艾特依然在进步,在20世纪60年代,他的"教育艺术"观念改变了,认为音乐的科学性不是绝对的,应该柔和地介入音乐教育。

3. 音乐教育观念的进步

第二次世界大战后,德国教育界出现了新的音乐教育观念。齐默希德在《音乐教学法倾向》一文中提出了与阿多诺和迈克尔·艾特不同的看法,首先对纯音乐在音乐教育中的当代影像以及合法性产生了质疑,不久,在某些德国学校的音乐教育

① 迈克尔·艾特(Michael Alt,1905年2月15日—1973年12月20日)是一名德国音乐教师。

实践中即可见到反映。这时出现了一种基于创意的音乐教育理念，它超越了此前单纯的预备教育观念，旨在创立音乐的经验，同时含有孕育而不是生产音乐的本质性要求。最具代表性的就是卡尔·奥尔夫（Carl Orffs）的初级音乐意识：所谓"初级音乐"，从来都不是单独的音乐，它是在运动中与舞蹈和语言连接的一种音乐；你必须亲自做，在过程中作为一个不一样的倾听者，但自己作为一名参与者被包括在内。初级音乐是朴实、自然的方式，实际上，对于每一个孩子均应照此学习和体验音乐。奥尔夫巨大的社会影响导致德国成立了"基础音乐教育中心"，两个关键的概念可能帮助我们将其从传统音乐教学法中区分出来。

首先，乌尔里克·容迈尔参考了沃尔夫冈·克拉夫基的观念，将"初级"描述为：小于"简单"，但比"基本"多，即认识到什么是与生俱来的、作为一个事物的本质，这样做得出的"基本"就对了。因此，初级音乐教育的重点是："动"、"演奏"、"聊天"、"播放音乐"、"跳舞"。孩子自行采取行动能力，并设计行动的方式；老师用连接因素和方法来帮助他表现出个别形式，鼓励他自己创意和设计。这是根据人的所有感官、知觉和知识来完成的，直觉、探索、游戏、练习、即兴与接收和反射，关联到一个自觉运用赋予人类最伟大礼物的音乐，也涉及语言、舞蹈和运动的组成。初级的音乐当然也可以是第一次体验，虽然简单，但是是艺术活动最成熟的形式。

其次，克里斯托·里克特描述了艺术作为一个与其他方式不同的活动，它的自由设计是可以产生并释放个人魅力和影响的。保尔斯和梅茨解释了其基本标准，既涉及教师也涉及学生。因为音乐艺术行为是针对差异化和原始的方法，具有感知性，因此，感知教育的整个领域在审美经验的整体背景下将提出一个想法、一个发生率、一个脉冲以及创造性处理的表达和设计方案，处理技巧、技术和原始材料的使用。于是，原始创造性、技巧-技术设计和原始材料的使用成为艺术作品的三个基本参数。为什么基础音乐教育可以覆盖如此广泛的领域？人与他的能力、技能和潜力是音乐教育关注的焦点。初级音乐是过程性的，是由所有年龄段的人在玩、唱歌、跳舞中发明的，它经常被一组彼此间动机不平等以及准备学习的参加者所影响。创作过程在艺术活动中具有核心意义：这意味着即兴创作和设计产生的各级自我活动能力，不仅要求通过技术来解决，而且那些自身的、要创建的想法也已经成为动力。

4. 早期音乐教育实践

德国教育家发现，那些早年沉浸在音乐环境中并受到影响，因此得以成功的例子不少，像神童莫扎特就是一个典型。于是教育领域出现了"在实践中的音乐教育"追求，"早期音乐教育"是根据音乐启蒙教育科目组合课程的一种综合教学活动，其中包括音乐的早期推广、基础教育和成人教育以及最近才出现的资深教育

（高级教育）。

德国音乐早期教育推广的对象是 4 岁至 6 岁的儿童，实施的场所是课余音乐学校、音乐俱乐部和幼儿园，孩子们每周见一次面，他们有 30 分钟至 75 分钟的娱乐和游戏课时间，内容包括唱歌、查看乐器并试奏、舞蹈动作排演、（古典）音乐赏析等，由经验丰富的教师担任教学。这些课程（难度与质量参差不齐）通常具有非正式的、好玩的性质，由经过专门培训的研究性音乐教师进行教学，被视为以后的器乐或声乐课的预备课程。德国早期音乐教育的先驱者曾反复修改专为其制定的"雅马哈教学计划"（早期音乐教育大纲）。德国音乐学院协会（VDM）制定的早期音乐课程计划（1968 年）规定了如下主要教学内容：唱歌、跳舞和运动、器乐、听音乐、元素乐器演奏（这里指风铃、钟乐器和奥尔夫乐器）、基本乐理和即兴演奏。后来，出现了更多的教学理念与不同的方法和教学重点。事实上，音乐一方面是基于特殊的天赋，学生的进步也离不开知识的认知和技能的掌握；同时在开创性方面，它是基于精神领域的广泛的能力和技巧。这些不仅在早期阶段已经得到开发、创建或促进，而且对学生生活的其他方面也是非常有用的，音乐可以让家长和孩子感知到所谓"治疗"的功能。

除了通过课程进行教学外，几乎所有主要的教育方式都可以应用于教学，如讨论与音乐相关的其他语言、传统等文化内容，感觉语言、器乐演奏、运动等的节奏序列。教学的所有主要方面都渗透了即兴创作与演奏，并以此为基本理念，目的是在传统教学的偏差中保持音乐的新鲜度和真实性。以上这些早期音乐教育的措施凸显出德国教育者的认知：沟通交流是同化的过程，音乐是社会成熟的标志之一。

二、音乐教育学科形态的变化

自 1906 年的曼海姆党政大会以来，一些政党（如德国社会民主党）提出要使普通初级教育遍及国内的所有人，并且要求少年儿童都能获得进行文化培训的鼓励。以克拉拉·蔡特金为代表的进步人士通过文化委员会组织的艺术活动来达到这种要求，文化委员会的成员也日趋增加，这种状况一直持续到第一次世界大战爆发。

凯斯滕贝尔格信奉佩斯塔洛齐提出的广博的人文主义音乐这类概念，他继续进行着改革教育制度的尝试。在任期之内，他开创了音乐教育史上意义重大的改革，为学校通识教育政策勾勒出基本框架，特别是在音乐方面，这成为他促使音乐成为学校必修课之一的主要因素。1924 年，凯斯滕贝尔格领导的普鲁士学校改革，将学校课程中的"唱歌"课改为"音乐"课。音乐作为一种艺术形式其内在固有的审美因素就凸显出来了。因此，当时各种可利用的音乐体裁（可以在钢琴上演奏出来的为其他媒介所需要的）都被吸收到课程中来，而且为了提升在新教育秩序中创造性

体验和智力上的理解，唱歌不再被视为最令人满意的音乐表达形式。同时，凯斯滕贝尔格也希望看到大城市和乡村地区学校音乐教育中不同类型的古典器乐教学。他的观点很可能为1924年政府有关高等学校教学的规定——《高等学校的音乐教学》奠定了基础。1927年，德国又制定了《国民小学授课规定》。凯斯滕贝尔格自己认为这些仅可以随着对原大纲的许多调和与缩减而加以实施。

1925年，魏玛共和国的教育政策产生了一个新的国立学校立法计划。德国共产党从一开始就极力要求教育改革，但由于纳粹党的权力迅速强大，实际上破坏了凯斯滕贝尔格想法的发展基础。然而在此基础上，欧洲现代音乐教学法仍然迈上了发展的路程。

在德国音乐教育观念的影响下，西方各国的音乐教育飞速发展，突出地体现在学科形态的变化上。早在1791年第一所师范学校在哥本哈根建立时，音乐就已经是教师培训课程中的一门必修科目。这种培训大量强调歌唱，并且反映出与教堂有密切的联系。学校教师常常要充当唱诗班领唱，有时还要担任风琴手。在这种培训中，也教授初级音乐理论、器乐演奏和专门的教学方法。丹麦于1859年任命了一位音乐检查员，负责督导中小学和师范学院的音乐教育，并且负责为教师设置课程。在高等学校，丹麦和挪威都没有制度化的音乐师资教育，未来的教师靠私人培训。瑞典的斯德哥尔摩音乐家联合学院（1771年建立）从1814年就为意欲做高级中等学校教师者设置了专门的考试。1946年，在哥本哈根召开的斯堪的纳维亚首届音乐教育大会，进一步肯定了这些方面的发展趋势，此次大会的中心议题就是听觉训练、音乐欣赏教学和大众音乐教育。1945年以后又有了进一步的发展：学校的音乐必修班开设了器乐课，许多音乐学校相继建立（绝大多数是自治市级的）。瑞典在这方面发展最快。1971年，320个自治市共有22.5万名学生进入音乐学校学习。许多国民学校，尤其是挪威和瑞典的音乐学校都开设了音乐课程，有些情况下也为有可能成为教师的学生开设音乐课；由自治市和国家支持的大众教育联合会也常常安排一些合唱和管弦乐演奏课程（主要为成人开设）。

在美国，音乐教育出现了根本性的改变。美国的现代音乐教育起步虽晚，但发展迅速。直到18世纪，在波士顿才出现音乐学校和第一本音乐教科书。然而到了19世纪初，波士顿已经出版了超过375本关于音乐教育调查的书，波士顿第一次将音乐教育的概念引入美国的公立学校，作为一门课程的音乐教学方法首先在波士顿的正规学校推出，这里成为美国许多其他城市公立学校音乐教育计划的"范型"。以前，美国一直将音乐教育看作"行业"，在音乐主管指导下的学校课堂教学中，"音乐教师"这一概念才成为标准模式。

从此，音乐开始在美国作为课程传播到其他地区的学校。音乐教学扩展到所有

年级后不久，音乐教学得到改善，音乐课程包括"识谱""唱歌"和课外音乐活动等几个主题。到了1864年年底，公立学校开设音乐课已经蔓延到全国各地。20世纪初，美国出现了正规的教育学院，提供四年制学位课程，其中包括音乐。1907年，在爱荷华州的基奥卡克召开美国"音乐主管的全国会议"，成立了"全国音乐教育协会"。

20世纪，美国公立学校音乐教育的显著事件还包括：学校乐队和乐团运动的兴起，它导致学校音乐表演节目的迅速发展；音乐教学方法出版物的增长；克拉克开发和推广供学校使用的唱片库；西肖尔推出他的《音乐人才测验》；等等。

随着人们对传统音乐知识（尤其是中学高水平的）和对留声机活动产生兴趣，一些有影响力的作品被翻译出版。为高中教育提供广泛的音乐教学并且强调合唱训练这一特别惯例，最初由沃尔迪克创始并在1929年建立的哥本哈根音乐学校兴起，自1952年以来一直沿用。这些倾向扩大了"音乐"这一学校传统科目的学习范围，并且改变了其发展方向，这两点可以从"唱歌"到"音乐"这一科目名称的改变反映出来。因此，音乐不再仅仅作为一门必修科目，在水平较高阶段，可以作为一种专业选择。1939年，在斯德哥尔摩开办了音乐班，现在已达到高级中等教育水平。挪威和瑞典各有一个机构负责安排全国各地的音乐会，该机构对传播音乐，特别是在中小学中传播音乐至关重要。幼儿园这类学前机构和专设的幼儿班，并不正规沿用制定的大纲，常常把各种音乐训练并入其他活动。这些学校的教师在专门的幼儿师范学院接受教育，音乐作为其中的一门必修科目。

师范学院继续负责丹麦综合性中学音乐教师的教育工作。斯塔腾皇家教育研究学校，1944年以后更名为"丹麦皇家教育研究学校"，为综合性中学的教师提供进一步的教育。自1941年以来，该校一直设有音乐课程，并进行音乐教育研究。哥本哈根大学于1915年设立了音乐史学位，并从培训高能级中等学校教师的观点出发，建立了两种考试制度：一种把音乐作为辅助科目，从1924年开始实行；另一种把音乐作为主要科目，设于1939年。后来，奥胡斯大学也采取了类似的分类方式。几乎所有高级中等学校的教师现在都要接受大学教育，而私立音乐教育机构和音乐学校机构的教师主要在音乐院校接受教育，这些音乐院校可以提供器乐教学（也教大学生器乐）。音乐教师协会自1898年开创以来一直设有钢琴、小提琴和声乐考试，这些考试于1940年得到教育部认可。

在挪威，师范学院承担综合中学音乐教师的培训（有些学院提供专门的音乐教学），自1939年以来，挪威音乐教师协会所颁发的文凭得到正式承认。位于特隆赫姆的挪威皇家教育研究学校（建于1922年，现为特隆赫姆大学的一部分）提供高一级的培训，在奥斯陆和特隆赫姆大学培训高级中等学校水平的教师。与培养专门

音乐教师的挪威和丹麦相比,瑞典的传统更加根深蒂固。斯德哥尔摩、哥德堡和马尔默音乐学院都设有 4 年的课程,在一些国民学校也有类似的培训,不仅要为普通中小学培养教师,而且要为私立的和自治市的音乐教育系统培养教师。瑞典与丹麦、挪威一样,综合中学前 6 年课程中的音乐教学由在师范学校受过培训的班级任课教师担任。大学设有学位课程,但是,没有培养音乐教师的正式体系。1972 年,在哥德堡开设了一种包括音乐在内的双学科课作为一门特别学科,后来在马尔默也开设了这种课程。马尔默的音乐学院和斯德哥尔摩的瑞典达尔克罗兹学院负责培训体态律动教师。

非欧洲国家和地区的音乐教育也在迅猛发展。譬如在印度,在拉宾德拉纳特·泰戈尔创立了维斯瓦-巴拉提大学之后,现代音乐教育制度启动,许多大学都建立了音乐学院,专门致力于艺术教育的大学大多有音乐学院;而南非则开始使用西方音乐课程框架,在西方音乐教学模式中教非洲音乐。

通过对 20 世纪音乐教育发展的历史进行梳理,笔者认为,这是人类对人文理念追求的螺旋式上升。由此,多数国家的政府以法规形式规范普通学校音乐教学活动,从教育基本原理出发,以培养人为起点和最终追求的音乐教育观念呈迅猛化发展态势。对于音乐学科教育问题的理论研究,必然揭示出音乐教学培养人的规律,分析其在人的整体成长过程中所处的地位和作用以及由此出发对音乐课程教学、教材、教法的讨论和分析,并从音乐活动与人的行为、文化传承等角度研究问题,美学、心理学和社会学以及音乐与学校中其他教育的关系等成为关注的焦点。

三、音乐教育研究内涵的变化

20 世纪,音乐教育研究的内涵正在欧洲悄然发生着变化。参与音乐是人类文化和行为的一个基本组成部分,喜欢音乐被认为是人类的修养,是人与其他动物的一个基本区别。因此,在大多数国家,普通学校初级音乐教学(从幼儿园到大专学历的音乐培训)的重点在音乐本身,宗旨是奠定学习者终身学习音乐的基础,音乐教学一般只是告知学生音乐的基本知识,仅部分涉及器乐和声乐的演奏(演唱)方法。在教学上基本只是追问"为什么音乐应该教",什么题目和内容是最重要的以及通过什么手段和媒介达到理想的教学效果。基础音乐教育学的研究领域包括"音乐课应该教什么内容""怎样教"(教学法)。在音乐教学法上,基本内容和主题是音乐应该教什么,通过什么手段和媒介达到教学目的。由此,出现了音乐教育研究的另一个分支——"音乐教学法",这种追求方法的研究在音乐教学中非常普遍。这种音乐教学的实践研究是指:按照一定的社会要求,有组织、有计划、有目的地进行各种普及音乐的教育活动。凡是通过音乐影响人的思想情感、思维品质以及增

进知识技能的一切教育均在其中。音乐教育包括学校音乐教育、社会音乐教育等。学校的音乐教育也可分为专业音乐教育和普通音乐教育,二者的培养目标是不同的:前者是以培养音乐专门人才为目标;后者是以音乐审美体验为核心,以提高学生的审美能力,发展学生的创造性思维,形成良好的合作意识及人文素养,为学生终身喜爱音乐、学习音乐、创造音乐、享受音乐奠定基础为教育目标。在今天,虽然通常首选的词是音乐教育,但从其发展的历史来看,在艺术教育的过程中,"音乐教育"这个词似乎用"教学法"更具有合理性。学校教育一般可分为学前教育、基础教育、高等教育、成人教育等。音乐教育学中的"比较音乐教育"是"音乐教学法"在各个国家使用的情况。随着学科教育学的兴起,出现了音乐教育学发展专门化的趋向。

20世纪下半叶,产生了主要针对音乐教育中诸多现象、原理进行探索的音乐教育理论研究,是音乐学与教育学互渗交融的产物。教育学以培养人、塑造人作为目的,贯穿于人类教育的全过程。随着学科教育学的兴起,出现了教育学发展专门化的趋向,教育学把音乐教育看作其自身的一部分,是它的一个研究领域。一般教育基础理论往往是音乐教育研究中最有价值的部分,那些关于人类获得知识的科学见解最为重要,其中包括教育的目的、意义、原则、内容,学习的动机、途径和方法等。音乐学也把音乐教育看作自身的一个学科领域,它的理论体系来自音乐教学实践活动,可以追溯到人类关注音乐现象的早期(中国的先秦时期和西方的古希腊时期)。音乐学中的音乐教育理论非常强调实践性,其理论一般来自音乐教育实践,反过来又指导音乐教学活动,使之避免自发性和盲目性,而变得更加科学、有效与合理。一方面,音乐教育实践的发展使音乐教育理论不断丰富和充实;另一方面,音乐教育理论在音乐教学实践中的应用,对教学实践起着规范和指导的作用。这样一来,心理学、社会学、人类学、音乐学甚至医学以及科学与艺术教育的历史,为音乐教育问题的研究提供了重要的见解和方法。特别是在受到接受美学影响后,西方普通学校音乐教育的观念基本定型,仅仅提高音乐专业技能(作曲、演唱—演奏)在各国均不再被认为是普通学校音乐教学应追求的目的。为此,音乐教育研究细分为三个方向:

首先是历史研究。有条不紊地对音乐教育是如何开发出来的、在各个历史时期音乐教育受到怎样的影响进行研究,音乐教育思想史、制度史、科学史和概念的历史成为其中的一些研究课题。例如,德国的音乐教育史研究领域就出现了探寻音乐教育,有其在魏玛共和国时期如何、在第三帝国时期如何以及在战后联邦德国和民主德国期间如何等子区域的课题。

其次是系统研究。最初在这一领域一般寻求理论的援助,根据音乐教育的基础

目标、价值观和规范，根据其与哲学和教育思想的关系，探寻音乐教育的社会状况和含义。

再次是方法研究。尝试以经验分析的方法描述相关音乐的学习过程，音乐解释和如何改进等问题。根据诠释学尝试了解音乐教学实践，成为这时研究发展的大背景。然而，这时的音乐教学法研究依然以实用艺术音乐为主，比如什么音乐应该是也可以是最好的教和学的选择。

普通教育学科意义上的音乐教学实践，是指按照一定的社会要求，有组织、有计划、有目的地进行的各种音乐教育实践活动。凡是通过音乐影响人的思想情感、思维品质或增进人的知识技能的教育均在其中，包括学校音乐教育、社会音乐教育等。学校教育一般又分为学前教育、基础教育、高等教育、成人教育等。学校的音乐教育一般也分为专业音乐教育和普通音乐教育，二者的培养目标是不同的：前者是以培养音乐专门人才为目标；后者的教育目标为以音乐审美体验为核心，提高学生的审美能力，发展学生的创造性思维，使其形成良好的合作意识及人文素养，为学生终身喜爱音乐、享受音乐、创造音乐奠定良好的基础。在学校音乐教学中，一般以传授音乐基本知识为主，其他领域（包括器乐和声乐教学）仅告知学生最初级的方法。仅在追求比较音乐教育的一些学校，部分涉及多种形态的（多元）音乐教学，大多数学校的教学重点是艺术音乐以及在各个国家的传播情况。于是，音乐教学法研究的基本问题是，为什么音乐应该教，什么内容和曲目最重要，其中，应该教什么、通过什么手段和媒介达到教学的理想是最常见的内容和主题。

由此可见，音乐教学方法的研究从某种程度上可以看成音乐教育理论的一个分支。于是，音乐教育根据音乐的体验性特征做出相应调整，音乐学习内容也包括了音乐练习、感觉（听）音乐、思考音乐，理解音乐成为音乐教育的主要目的之一。特别是在德国，教学法研究形成一股"风潮"。至20世纪60年代，德国经过音乐教育观念的三次重大变革后，已经形成了独立的音乐教育学科体系；德国音乐学科教育研究发展势头更猛，学者们提出了一系列音乐教育学的学科构想。至20世纪70年代初，德国的音乐教育家经过反思认为，普通学校音乐教育的意义在于提高全民的文化素质与修养；于是，音乐教育学几乎成为特指普通学校（中小学）音乐教育理论研究的代名词。德国的音乐教学法研究成为这一领域的代表，欧洲一大批至今影响全世界的"音乐教学法"涌现出来。在当今音乐教育的学科研究系统中，教学论和教学法是两大支柱，前者为后者提供一般理论基础，后者的研究成果反过来充实了前者的内涵，二者相辅相成，形成了音乐学科教育理论的一次又一次飞跃。

教育作为一种文化的传承活动，对生活意义的世界性理解被认为是音乐这种作为语言之一的活动唯一可能实现的，这样的认知已成为教育工作者的普遍看法。全

球化和信息化时代的到来对人类生活产生了巨大影响，政治、经济、文化都受到冲击，世界文明的多样性已成为人类的普遍共识。这样的时代背景给音乐教育带来了不能不思考的挑战，特别是在美国，多元文化教育与课程研究普遍并且深入。从字面上理解多元文化教育，它应该是与一元文化教育或一统文化教育相对应的概念。但是不断有学者对这个概念重新进行界定，问题的重心也在不断调整。有人认为多元文化教育是一种理念，是一场改变教育事业所有成分的综合性的教育改革运动，它包括其内在的价值观、程序规则、课程和教学材料、评价过程、组织结构和反映文化多样性的教育管理政策。也有人认为多元文化教育是针对公民权利和特定少数民族的特殊需要而实施的具有文化多样性、教育机会均等和全球相互依赖的教育形式。多元文化教育概念的内涵之所以如此丰富，并且在这些界定中存在一些争论，主要的原因在于多元文化教育本身就有着内容的丰富性和不确定性。多元文化教育涉及的对象众多、涉及的群体也很庞杂，种族、族群、社会阶层、宗教集团、性别差异、特殊群体等囊括其中，多元文化教育概念的内涵在这些方面各有侧重，从而产生了多元文化教育的不同概念。而多元文化教育从内容上而言，可以涵盖教育领域的一切，如课程、教学、学生、家长、教育行政人员、社会贤达、政府官员、宗教领袖等等。这些都对多元文化教育概念的内涵有很大的影响。由此带来的影响是，以审美为核心的音乐教育观到底将把人们引向何方？能否适用于全球语境？时代的要求和世界文化发展的方向需要什么样的教育观？现在普遍实行的教育理念是否会对学生认知能力的发展造成伤害？

 近年来，脑神经科学领域的研究进展，为心理学和教育学在跨学科研究方面提供了多种可能和意义。例如，尽早与音乐打交道的人不仅寿命会延长，而且在其一生所有投入的精力、可持续发展的能力和有效性水平上均凸显出非同一般的能量。如德国学者海尔曼·劳赫曾非常重视音乐疗法的有效性研究，他在著作中描述了在汉堡-哈尔堡总医院与神经学家罗伯特-查尔斯·贝伦德通过音乐促进中风和帕金森氏症患者神经康复的新方法。出于这个原因，他的著作在德国成为社会预防医学领域选择性使用音乐的依据。劳赫还同公司总裁格尔德·施纳克一起开发了一种减轻压力的特殊方法，被称为"重复的冥想训练"。

 从此前的梳理可以看出，20世纪世界音乐教育和研究领域风云变幻，音乐教育从"行业"行为转为机构行为，反映了人类对音乐教育观念的彻底改变，唤醒了人们对教育科学的重视。当今，音乐教育的普遍观点是：在教和学的过程中，充分发挥音乐的感化作用，使学生通过音乐这一媒介，成长为具有良好品性、独立人格和创作力的人。因此，在世界大多数国家，作为学科的音乐教育研究将音乐教学实践

与音乐教育理论区别开来。音乐教育事业的发展已成为体现综合国力的主动力之一。在世界各国的教育机构中,音乐教育研究成为重要一环。

第二节　当代各国音乐教学法概览

20世纪初,普通学校音乐教学突出唱歌和读谱。由于音乐教育学起源于德国,当时欧洲学校音乐教育的内容几乎完全基于德国音乐,对教学内容的改革引起了有识之士的关注。"英国民间歌曲复兴之父"夏普认为,英国(以及在爱尔兰其他使用英语的)的人应该熟悉所在地区的旋律,这是各个民族的遗产。于是,他从1903年开始收集英国民歌,并在教学中努力倡导这些音乐,他为这些歌曲编配钢琴伴奏与合唱;在国家支持的大众公立教育尚处于起步阶段的时候,夏普出版了供教师和儿童在音乐课程中使用的歌曲集;他采集了那个时代几乎已经绝迹的莫里斯舞,制作了可以在公共演出中表演的舞蹈。以此为开端,欧洲的学校音乐教育突破了原来以唱歌为主的模式,第一次将身体的表现和音乐有机地结合起来,夏普当之无愧地成为探讨学校音乐教学法改革的元勋之一,成为20世纪初教学内容改革的先驱。

此后,音乐课教学内容的逐步拓展促进了器乐教学、欣赏教学、创造教学等各种教学方法的进步,产生了一批现代音乐教学法。其中,"达尔克罗兹体态律动""奥尔夫教学法""柯达伊教学法""铃木教学法"至今享誉全球。

一、"达尔克罗兹体态律动"教学法

达尔克罗兹是一位瑞士作曲家,1892年就在日内瓦音乐学院成为"和声学"教授。他在教学中发现,学生学习音乐时非常需要"动觉成分"的参与,这样可以提高并且最大化地开发学生的音乐表达能力。当他准备在音乐学院改进教学时发现了一些障碍:就像那些拥有"绝对音高"的学生非常少见一样,天生具有节奏能力的学生也很少见。于是他认为,首先必须发展学生的节奏能力,尽早训练他们利用整个身体感受、表现音乐,只有当学生的肌肉和运动技能得到发展时,他们才能正确地解读和理解音乐。正如他在《节奏,音乐和教育》"前言"中提到的一样,他寻求音高和运动本能、音乐与性格和气质之间的联系……最后是音乐和舞蹈艺术。

达尔克罗兹认为,必须在学生的演习中训练他们利用整个身体的能力。于是,达尔克罗兹开发了"韵律体操"教学法——利用运动教学生节奏、结构和音乐表达的概念,这就是著名的"达尔克罗兹体态律动"。这种教学法关注培训学生所有的感官特别是动觉"增强身体意识"和音乐的经验。在20世纪初(1903年和1910年间),达尔克罗兹开始在视唱练耳课上公开演示他的教学法,尝试音乐教法的革新。

音乐教法的背后有许多潜藏着的思想和理论，体态律动也一样。

"律动"这个词源自希腊语"韵律"，原意为"美或和谐的节奏"。在20世纪初，奥地利哲学家和人类学家鲁道夫·斯坦纳①创立了一种新的表演艺术——"韵律"。斯坦纳在19世纪末作为文学批评家得到认可，出版了包括《自由哲学》在内的一些著作。20世纪初（从1907年左右），他开始涉足各种艺术媒体（包括戏剧、"韵律"和建筑）。斯坦纳从1912年开始研发"韵律"艺术。他根据古希腊"韵律"的原则，将人体的原始动作或手势与语音对应起来，将声音的每个方面（音素或节奏）与语法功能（喜悦、绝望、温柔等）对应起来，进而将音乐的每个方面（音高、音程、节奏与和声等）与"灵魂质量"的表达对应起来。他与玛丽·冯·西弗斯合作，形成了一种行为、讲故事和诗歌诵读的、被称为可见的言语和歌曲的新方法。玛丽·冯·西弗斯出生于波兰弗沃茨的一个贵族家庭，受过良好的教育，掌握了流利的俄语、德语、英语、法语和意大利语。她在欧洲曾跟几位教师学习过戏剧和吟诵。1900年，她向斯坦纳提出了一个问题："能否创造一个基于欧洲传统和推动基督的精神运动？"鲁道夫·斯坦纳后来说："有了这个，我有机会以我以前想象的方式行事。这个问题已经提交给我，现在，根据精神的法规，我可以开始回答它。"

玛丽·冯·西弗斯对纯粹的艺术语言进行了研究。在她的帮助下，斯坦纳形成了"人类语言训练课程"，并进行了几次演讲和戏剧课程（他的最后一次公开课讲座是在1924年，内容是演讲和戏剧），目的是将这些形式提升到真正的艺术水平。在斯坦纳的讲座上，西弗斯做了介绍性的诗歌吟诵表演。随着西弗斯的引导，"韵律"向三个方面发展：作为舞台艺术，作为"华尔道夫教育学"的一个组成部分，作为研究治疗方法。斯坦纳最终建立了歌德学院和一个容纳所有艺术的文化中心。歌德学院提供四年的教学课程，课程内容包括区分史诗、抒情诗、戏剧诗歌的手势语言和言语的风格；不同创造性语言或言语的形成……为毕业生颁发社会认可的歌德学院文凭，允许他们获得进行人类语言治疗的训练。玛丽·冯·西弗斯对表演艺术的新发展（韵律、演讲和戏剧）做出了巨大的贡献，在她的指导下，柏林和瑞士的多诺赫分别建立了韵律学校。特别是在编辑和出版鲁道夫·斯坦纳的文学遗产方面，她更是对人类学的发展有卓越贡献。

在斯坦纳著作的基础上，俄罗斯演员和导演迈克尔·契诃夫形成了其"戏剧方法"的重要范例。他的表演技术已被如克林特·伊斯特伍德、玛丽莲·梦露和尤

① 斯坦纳（Rudolf Joseph Lorenz Steiner，1861年2月27日—1925年3月30日），奥地利哲学家、社会改革家、建筑师和人类学家。

尔·布林纳等演员使用。康斯坦丁·斯坦尼斯拉夫斯基把他称为"最辉煌的学生"。

在20世纪初，俄罗斯亚美尼亚地区的作曲家古尔杰耶夫开发了一个被称为"古尔杰耶夫动作"的"律动"系统。古尔杰耶夫是一个有着希腊血统、出生于亚美尼亚、在20世纪早期有影响力的神秘主义者、哲学家和精神导师。古尔杰耶夫认为，大多数人不具有"统一的心身意识"，这使他们生活在一种催眠的"醒来的睡眠"状态，并且有可能"超越更高的意识状态"实现人类的全部潜能。古尔杰耶夫描述了一种尝试这样做的方法，他称之为"工作"（意指"自己工作"）或"方法"。他融汇了苦行者、僧侣或瑜伽的模式，以一种他称为"第四种方式"的方法唤醒人的意识，在珍妮·德·萨尔兹曼①（古尔杰耶夫认可的副手）等其他许多学生的大力协助下，他的"古尔杰耶夫动作"通过教学被传递到世界各地，珍妮负责创立和创办了许多正式和非正式的团体，在20世纪后期成为影响巨大的运动系统。

虽然以上这些关于"律动"的尝试都出现在同一时间，并且都产生了巨大影响，但由于达尔克罗兹目标的本质在扩展音乐教育，是培养"音乐化"的孩子，以便为他们未来的乐器学习中的音乐表现做准备，因此他的想法更适合年轻的音乐学生。也正因为此，他的教学法在全球范围内产生了更广泛的影响。

达尔克罗兹的体态律动课有共同的目标——通过运动为音乐学生提供坚实的节奏基础，以增强对音乐的理解和表达。他经常在学生学习乐谱之前引入一个音乐概念，通过"律动"将其转换为学生的"身体意识"（肌肉运动知觉），以学生的"自然经历"和"节奏联想"提高和加强对概念的认知。这种方法对各年龄阶段的音乐学生具有广泛的应用优势。根据达尔克罗兹的教学法可知，他认为音乐是人类的基本语言，心理和身体本能的协调是他这种方法形成的基础。因此，音乐与"我们是谁"有深刻的联系。达尔克罗兹相信接触音乐，扩大了解如何倾听，"总体和精细运动技能的培养"将使学生在音乐学习中获得更快的进步。正如有些学者指出的那样，成功的体态律动课程具有以下三个共同点：节奏运动重要的享受和它赋予人们的信心；在运动中感受、理解和表达音乐的能力以及对学生即兴表达自己想法的呼吁。

"达尔克罗兹教学法"的本质就是通过运动教音乐，它包括三个同等重要的因素：视唱练耳、体态律动和即兴音乐活动。他使用一组模拟动作学习音乐，从而培养孩子对音乐的自然感受以及综合的表达方法。他的目标是为后代播下音乐欣赏的种子。

① 珍妮·德·萨尔兹曼（Jeanne de Salzmann，1889年1月26日—1990年5月24日）是一名瑞士血统的法国舞蹈老师。

达尔克罗兹还强调即兴音乐活动在创造性音乐教育活动中的重要性。即兴音乐活动是即时做出音乐表现、音乐判断的创造性音乐行为。即兴创作或表演不仅需要一定的音乐表现力，还需要有丰富的想象力、灵敏的反应能力和流畅的音乐思维，要对同时出现的音高、节奏、音色、力度等因素给予权衡和处理，其中最重要的是听觉判断、灵敏性和创造性。这项学习内容体现了音乐学习的本质，也体现了音乐教育对人类最高层次的能力——创造性能力的培养。今天的即兴创作已不仅仅是在钢琴上的即兴作曲，它已经成为利用各种教学手段，伴随音乐学习的各个环节、整个过程，从而培养想象力、创造性的教学实践活动。即兴的音乐活动可以始自孩子音乐学习的第一天。在这种活动中，成人要善于启发、诱导，使孩子进入状态、产生兴趣，最终使他们能够出于自发、自然的情绪创造出自己的想象、表现，这是即兴音乐活动的目的。从实践中可以看出，即兴的音乐活动在孩子音乐潜能开发训练中具有无限广阔的发展前景。

总之，"达尔克罗兹体态律动"是20世纪最早出现的音乐教学法之一，是一种通过运动学习和体验音乐的方法。达尔克罗兹的体态律动教学法包含了培养一个专业音乐家的主要方法。在这种理想的教学法中，每个科目的要素联合起来形成整体的音乐教学，其根本之处在于创作和运动。达尔克罗兹的方法能教孩子们理解复杂的韵律，听到音乐时，孩子们会随着节奏起舞——通过统一调动其视觉、听觉、感觉，并随音乐而动。孩子们会得到完整的音乐体验。这种方法还可培养孩子们集中注意力，提高记忆力。

第一次世界大战前，达尔克罗兹到欧洲各国旅行示范教学，使他的这套体系更为广泛流传，尤其是伯普勒《音乐初阶——根据达尔克罗兹方法草案规定的国民学校音乐课程标准》于1916年被译成瑞典文之后广泛传播，成为20世纪最早的音乐教育体系之一。达尔克罗兹的教育原则也构成了柯达伊教学法、奥尔夫教学法的基础，对这些音乐教学法的形成与发展也有着重要的影响。20世纪中期，英国利用BBC广播放送的学校教育节目，广泛应用达尔克罗兹的原理，将音乐和律动组合起来，给英国教育界以很大影响。美国的音乐教育也十分推崇达尔克罗兹的体态律动教学法。"达尔克罗兹体态律动"这个已有上百年历史的音乐教育体系对20世纪以来相继出现和形成的音乐教育改革的思想和体系都有深远影响。

二、奥尔夫教学法

"奥尔夫教学法"是德国音乐家奥尔夫和教育家基特曼于20世纪20年代开发创立的一个独特音乐教育体系。

作为作曲家，在16岁时奥尔夫（1911年）便出版了一些音乐作品，主要是为

德国诗歌而作的歌曲，他的作品受到理查德·施特劳斯和德国其他作曲家风格的影响。如他在1911年至1912年创作的《查拉图斯特拉》（Op.14），就是根据尼采的哲学小说《查拉图斯特拉如是说》的一个段落创作的，是一部未完成的、为男中音、三个男声合唱队和管弦乐队而作的大型作品。第二年，他又创作了一部歌剧《义晴，牺牲》，这部作品受法国印象派作曲家德彪西的影响，使用了多色彩、不寻常的乐器组合。像当时其他许多作曲家一样，奥尔夫也受到了当时流亡法国的俄罗斯作曲家斯特拉文斯基的影响，但是，当其他人追随斯特拉文斯基冷静、平衡的新古典主义作品时，他也开始调整自己早期的音乐创作。奥尔夫1925年在曼海姆为当时的戏剧表演创作了德语版的歌剧《俄耳甫斯》，使用了一些原来在1607年上演时的乐器。然而，奥尔夫的创作并不被理解，而是遭到了来自不同领域的嘲笑，人们断言，这种对蒙特威尔第时代歌剧热情的反应在20世纪20年代几乎是不可能流传的。奥尔夫最出名的作品是康塔塔《卡米纳·布拉纳》（1937年）。奥尔夫创作的独特音乐语言，暗示了他后来为孩子们开发的一种有影响力的音乐教育方法。

1. 奥尔夫的音乐教育思想

20世纪20年代中期（1924年），奥尔夫开始关注音乐教育领域的活动，他制定了一个被称为"小学音乐"或"元素音乐"的概念。这是来自古希腊缪斯、基于艺术统一象征的理念，其中涉及旋律、舞蹈、诗歌、形象设计和戏剧的手势。奥尔夫从音乐产生的本源和本质（原本主义）出发，"诉诸感性，回归人本"（这是奥尔夫音乐教育的基本理念），在学校音乐教育中重视节奏教育，采用身体、唱歌和乐器三位一体的教学法，使儿童的各种束缚得以解放，并使儿童的创造力得以发展，由此创立了独特的音乐节奏教育法。同时，在凯特曼等人的协力合作下，奥尔夫创作了《为儿童们的音乐》和奥尔夫学校用作品，并出版发行了英语版，在世界各国广泛传播。

奥尔夫认为，表达思想和情绪是人类的本能欲望，并通过语言、歌唱（含乐器演奏）、舞蹈等形式自然地流露，自古如此，这是人原本固有的能力。音乐教育的首要任务就是不断地启发和提升这种本能的表现力，而表现得好不好则不是追求的最终目标。要学生"动"起来，"综合式、即兴式"地学习音乐，这是奥尔夫特别强调的又一个重要原则。他指出，学生在学习中必须动脑、动手、动脚，全身心地感受和表现音乐。于是他发明了一套"元素性"的奥尔夫乐器，这是一组很容易掌握的打击乐器。同时，他还充分运用人体各部位可能发出的声音参与演奏，并冠以"人体乐器"的美称。

2. 奥尔夫教学法的基本内容

奥尔夫的教学由以下 10 个方面的基本内容构成：

（1）说白。内容取自本民族、本地区的儿歌、童谣等。在实际教学中常把所学歌词以说白的形式教给学生，并配以音韵、节奏、速度、力度和情绪等。

（2）唱歌。对于初学音乐的孩子，奥尔夫教学法并不要求他们必须学会读谱，选择的歌曲多为五声调式，并采用听唱法教学，从感知入手使学生摆脱纯理论的识谱、视唱、乐理知识等的学习。这种方法对于刚从幼儿园走进小学校门的低年级学生更为合适。

（3）声势。这是指以人体为天然乐器，通过拍、打、跺、捻、捶、搓等方式发出不同力度的声响。声势通常是和节奏连在一起的，它通过拍手、拍腿、跺脚、捻指等学生易学易做的动作做一些单声部或多声部的节奏训练，并多以"卡农"形式出现。

（4）打击乐器。这里所指打击乐器包括两种：无固定音高的打击乐器，如沙球、三角铁、双响筒、手鼓、西斯特等；有固定音高的打击乐器，如音条乐器（钟琴、钢板琴、木琴等）、定音鼓等。奥尔夫乐器具有简单易奏的特点，以五声音阶为主，通常是为主旋律伴奏。以一个低音或一个五度的"波动"（通常为调式的主音与属音）或将几个音按固定节奏组成"固定音型"反复使用于全曲，是奥尔夫常用的乐器伴奏方式。

（5）舞蹈。这里讲的舞蹈包括律动、表演等。同时，它又不能等同于相关艺术门类的专业概念，而具有"元素性"的含义。奥尔夫教学法所设计的舞蹈，任何没有学过舞蹈的人都能学会。它所要求的是按音乐的节奏跳、按音乐的形象去想象，最重要的是即兴，学生可以自由设计、自由编排自己理想的动作。

（6）音乐与美术。奥尔夫教学法经常把一首乐曲用美术图形来表示。根据乐曲的旋律、力度、速度、重复等设计几种不同的符号把乐曲的结构明确地显示出来，形成一个极易看懂的图形谱。按照这个图形谱，或说白或运用打击乐就能极方便而有效地为所学乐曲伴奏了。此方法多用于欣赏音乐。

（7）游戏。奥尔夫教学法要求每一节课都是游戏。当然这种游戏不是单纯的玩，而是通过游戏学习音乐知识。它所设计的游戏都是具有音乐性的，都和音乐知识有机地结合在一起。

（8）创作。奥尔夫教学法让每个儿童把自身开动起来积极参与创作。这里指的是"元素性"的创作，如一个节奏型、一个舞蹈动作、一个简单的固定音型，虽然总是比较简单、粗糙，但在孩子们眼里这却是"我们自己的"。

（9）戏剧。奥尔夫教学法把本民族的民谣、童话、民间故事等编成音乐舞蹈

剧，也就是我们所说的小歌舞剧。当然，这里的一切都是孩子们自己设计的，他们的创造精神在欢乐和愉悦的课堂气氛中得到发展。

（10）欣赏。奥尔夫教学法欣赏音乐的原则是让孩子通过自身的活动直接去感受音乐。它有时用不同的节奏乐或不同的声势表现音乐中某一特定乐句，有时则采用图形谱分析出乐曲的结构，让学生在读图形谱的过程中欣赏音乐。它提倡的是主动欣赏，而不是被动地听，然后逐一地分析。

奥尔夫教学法的三大基本原则包括：

A. 一切从儿童出发（这是奥尔夫教学法的首要原则）；
B. 通过亲身实践，主动学习音乐；
C. 培养学生的创造力（这是奥尔夫教学法的归结点）。

3. **奥尔夫教学法的特点**

（1）节奏。奥尔夫认为发展儿童的音乐才能，应从其自然趋势出发，如四分音符为走步，八分音符是跑步的节奏等。他还认为音乐构成的第一要素是节奏而不是旋律，节奏可以脱离旋律而单独存在。奥尔夫强调节奏是音乐生命力的源泉。因此，奥尔夫强调从节奏入手进行音乐教育，并且要结合语言节奏、动作节奏来训练和培养儿童的节奏感。因此，老师在刚开始上课时就会安排一些有节奏的语言朗诵练习，孩子们可以把一首小儿歌变成各种节奏来朗诵，然后再结合一定动作或舞蹈去加强节奏，在边朗诵边跳或边拍掌、跺脚等过程中培养对节奏的敏感。这种基本节奏练习不断穿插在儿童学习音乐的过程中。

（2）奥尔夫教学第二个重要特点就是打击乐器。奥尔夫在教学中一般不用钢琴、小提琴等乐器，而采用精制的打击乐器，这些打击乐器分为有固定音高能奏出旋律的和无固定音高而起节奏作用的两类，如三角铁，木质音条琴、鼓，等等。利用打击乐器有一些目的性，因为打击乐器最易奏出节奏，这符合奥尔夫以节奏为第一的目的。其次，打击乐器音色鲜明，富于幻想性，很适合满足小孩子的好奇心。再者，打击乐器容易掌握，避免演奏者的技术负担，尤其对于孩子可以使他们尽情演奏。打击乐器的运用非常广泛，可以用于排练已经编好的歌曲和器乐曲。在排练过程中，可以让孩子们交换乐器，以使他们掌握各种打击乐器的使用方法。打击乐器常与朗诵、表演、舞蹈结合起来运用。

（3）在奥尔夫教学法中，即兴演奏也是它的一大特点。在即兴演奏教学法的形成过程中，基特曼发挥了重要作用。

1926年，基特曼成为奥尔夫学校的一名学生，在这里，她终于找到了她想要做的事，找到了属于她的生活。她完全投入学习，学习、生活了18年，最终在学校从事教学。1945年在基特曼41岁时，奥尔夫学校在联军的空袭中被击毁。基特曼和

学校的其他成员失去了自己的"家园"。基特曼说：我们有我们的竖笛；我们不能做任何事情，但一起做音乐。在那一刻，我们演奏了我们的整个痛苦和悲伤。我相信，当我们终于停止演奏时，我们自己有一点勇气。

然而，正是这个事件使基特曼把她的写作焦点转移到年轻人身上。她开始了教育改革的奋斗，她接受了奥尔夫的想法和方法，并将它们应用于音乐教学和年轻人与孩子的教育中。在这段时间内，官方不重视教育改革，所以基特曼通过无线电，后来，又通过新的电视媒体，广泛传播她的想法。之后，这种方法取得了成功。1950年，基特曼和奥尔夫共写了五本《儿童音乐》（*Music for Children*）教材，使这种方法能够接触到国际上的各界人士。也是在这10年里，在基特曼的帮助下，奥尔夫教学法结束了早期阶段的活动，进入到大多数的实际教学中。20世纪50年代，奥尔夫教学法在德国成为最普及的教学法（Schulwerk）。此后，基特曼把重点转向在萨尔茨堡的奥尔夫学校总部的教师培训。这项工作成为她生命的本质，她每一刻都在为它活着。她继续以这种方式教学，直到1990年去世。

1950年以后，特别是瑞典人海尔顿做出的积极努力，使奥尔夫《儿童音乐》对音乐教学的指导作用得到广泛认知，人们对奥尔夫教学法的兴趣日渐增强。

三、柯达伊音乐教学体系

匈牙利音乐家柯达伊创立的"柯达伊音乐教学体系"是20世纪产生的一个影响较大的音乐教学体系。

柯达伊是20世纪与巴托克齐名的匈牙利作曲家。他从小学习小提琴，在23岁（1905年）时开始到偏远的乡村收集民歌，用留声机录制民间艺人的歌唱，由此对匈牙利民间音乐产生了浓厚的兴趣。1906年，他写了关于匈牙利民歌的论文《匈牙利民歌中的歌诗结构》。大约在这个时候柯达伊遇见了作曲家巴托克，两人在交流了一些参与民歌收集、整理的方法后，成为终生的朋友，两人都是这一音乐领域的佼佼者。虽然柯达伊的音乐作品独具匠心，表现出巨大的形式和内容的创造性，是一些混合了包括古典主义、后期浪漫主义、印象派和现代主义等高度精巧的西欧风格的传统作曲技巧，同时对匈牙利和斯洛伐克以及罗马尼亚、匈牙利人居住地区的民间音乐有着深刻认识和尊重的音乐作品，但因为大战及其随后该地区的政治变化以及他在青年时期形成的气质，柯达伊直到1923年才得到公众认可。这一年，他最有名的作品《匈牙利诗篇》在庆祝布达和佩斯的联盟五十周年音乐会上首演，巴托克的《舞蹈套曲》也在同一场合首演。

成名后的1925年，柯达伊听到一些学生唱在学校里学到的歌曲时，对孩子唱歌的标准感到震惊，并决定做一些改善匈牙利音乐教育系统的事情。为提高人们对音

乐教育问题的认识，他写了一些专栏文章，批评学校使用质量差的歌曲教音乐，而且引起了争议。柯达伊坚持认为，音乐教育体系需要更好的教师、更好的课程、更多的课堂时间。从1935年开始，他与耶诺·亚当（一位比他小14岁的晚辈和同事）一起开始了一个长期项目，通过积极为儿童写新的音乐作品改革学校中低水平的音乐教学并创建新的课程和新的教学方法。

虽然柯达伊本人并没有撰写出全面的音乐教学方法论著，但他确实创立了一套在音乐教育中必须遵循的原则，他的教育理念作为教学法的灵感，由耶诺·亚当在数年后发展成一种音乐教学体系。耶诺·亚当出版了几本著作，对国内外的音乐教育产生了深远的影响。1945年，当新的匈牙利政府开始在公立学校实施柯达伊想法时，耶诺·亚当的努力终于得到了响应。社会主义教育制度促进了匈牙利在全国建立柯达伊的方法。1950年，第一所每天都用柯达伊方法教授音乐的小学开学了。学校音乐教育的改革是如此成功，在之后的10年内，匈牙利出现了超过100所这样的音乐小学。大约15年后，匈牙利大约有一半的学校是音乐学校。柯达伊的成功最终产生了国际性影响。柯达伊的方法于1958年国际音乐教育家协会（ISME）在维也纳举行的会议上首次提交给国际社会。1964年，在布达佩斯举行的另一次ISME会议上，参会者看到了柯达伊的作品"最初一手势"，产生了极大的兴趣，来自世界各地的音乐教育家纷纷前往匈牙利参观柯达伊的音乐学校。第一次专门针对柯达伊方法的专题研讨会于1973年在美国加利福尼亚州奥克兰举行。正是在这次会议上，国际柯达伊协会（国际儿童音乐教育协会）成立。今天，基于柯达伊的教学方法在全世界使用。

现在称为"柯达伊方法"的实际教学，是柯达伊的同事、朋友和最有才华的学生以他的这些原则为基础开发的实际教学法，柯达伊方法的创造者研究了世界各地使用的音乐教育技术，并纳入了他们认为最适合在匈牙利使用的音乐教育技术。他们使用的许多技术是根据柯达伊方法进行调整而得。

"柯达伊方法"根据儿童发展的能力排序引入技能。从对孩子来说最容易的地方开始引入，逐渐进步到困难的段落。儿童首先通过听力、唱歌或运动等经验熟悉音乐概念。他们认为，只有在孩子熟悉了一个概念之后，他（或她）才能学会如何注释它。新的概念经常通过游戏、运动、歌曲和练习得到加强。

"柯达伊方法"包含类似于由19世纪法国理论家埃米尔-约瑟夫·赛威[①]创建的"节奏音节"。在这个系统中，音符值被分配到特定音节来表达它们的持续时间。

① 埃米尔-约瑟夫-莫里斯·赛威（émile-Joseph-Maurice Chevé，1804年5月31日—1864年8月21日）是法国音乐理论家和音乐教师。

"柯达伊方法"还包括使用节奏运动，这项技术的灵感来自瑞士音乐教育家达尔克罗兹的著作。柯达伊熟悉达尔克罗兹的技术，并同意运动是节奏内在化的重要工具。为了加强新的节奏理念，柯达伊方法使用各种有节奏的运动，如散步、跑步、行军以及拍手，这些可以在听音乐或唱歌的同时表演。一些歌唱练习要求老师发明适当的节奏运动来伴随歌曲。

节奏概念以儿童发展适当的方式、基于他们熟悉的民间音乐节奏的模式引入（例如，$\frac{6}{8}$拍在英语世界中比$\frac{2}{4}$拍更常见，因此应该首先引入）。于是，教孩子们的第一个节奏时值是四分音符和八分音符，这是孩子们所熟悉的自己步行和跑步的节奏。节奏首先要通过听，在节奏音节中说话、唱歌和表演各种节奏运动。只有在学生内化了这些节奏之后才引入符号。柯达伊方法使用节奏符号的简化方法，只在必要时才将半音和全音写下来。

"柯达伊方法"的材料严格要求来自两个源头："正宗"民间音乐和"优质"的创作音乐。民间音乐被认为是早期音乐训练的理想工具（载体），因为它具有短的形式、五声音阶风格和简单的语言。在经典曲目中，小学生唱巴洛克、古典和浪漫派主要作曲家的作品，而中学生也唱20世纪的音乐作品。

柯达伊收集、创作并安排了大量用于教学使用的作品。与巴托克和其他同事一起，柯达伊结集出版了六卷匈牙利民间音乐，其中包括超过1 000首的儿童歌曲。这些文献中的大部分被用于"柯达伊方法"歌曲集和教科书。为了弥合民间音乐和古典作品之间的差距，需要以简单的形式提供高质量的音乐。为此，柯达伊组织了数千首歌曲和演唱练习，创作了16本教育出版物，其中6本包含多卷的100多个练习。

柯达伊创立音乐教学体系的主要目的是要使每个儿童首先熟悉他自己所处环境的音乐，而且应该在集体创作中学习使用声音。他强调民歌应该作为音乐教学的基础，并坚信民族音乐在最初几年的器乐教学和音乐理论方面会发挥其重要作用。柯达伊以匈牙利民谣为中心编写了教材歌曲集。柯达伊从低年级开始导入合唱教学，对匈牙利民谣用对位法进行改编，让儿童进行即兴的演唱等。匈牙利的民谣绝大多数为五声音阶，因此，早期的音乐训练采用"首调唱名法"，皆采用"五声音阶旋律序列"，通过"手势"等进行音乐教学。

研究结果表明，"柯达伊方法"对于提高儿童的语调、节奏技能、音乐素养以及在日益复杂的唱歌部分中的能力具有非常大的影响。而且在音乐之外，它已被证明可以改善人的感知功能，对于概念的形成、运动技能和其他学术领域，如阅读和数学等也有突出的影响。

四、铃木教学法

"铃木教学法"是20世纪中期由日本音乐家铃木镇一开发的,他的初衷是给被第二次世界大战伤害的日本儿童带来美丽生活的构想,而在今天这被认为是一种有影响力的儿童音乐教育方式。

铃木出生在一个小提琴制造商的家庭,有12个兄弟姐妹。铃木从小喜爱小提琴,虽然父亲的一个朋友鼓励铃木学习西方文化,但他的父亲觉得这是将铃木"降格"为一个表演者,因而并不支持。他只能在家庭的提琴工厂(现在的铃木小提琴有限公司)做放置小提琴音柱的工作。他从1916年开始自学小提琴演奏,在没有专业指导的情况下听米莎·艾尔曼的录音,从模仿中获得灵感。26岁时,铃木的朋友德川侯爵终于说服了他父亲,允许他去德国学习,于是,铃木有缘在卡尔·克林纳门下学习小提琴,并且得到爱因斯坦的眷顾。回到日本后,他开始在帝国音乐学院和东京国立音乐学校教书,就是在这时,他开始关注年轻小提琴学生的音乐教育问题。"二战"结束后,铃木被一所新成立的音乐学校邀请去教书,他同意了,但提出了一个条件,允许他教婴儿和幼儿期的孩子,以开发儿童的音乐才能。

1. "人才教育"理念

在铃木生活的那个时代之前,很少有日本儿童从小就正式接受西方古典乐器的教学,铃木相信每个孩子如果被适当教导,都能够获得高水平的音乐成就。他努力教日本的婴幼儿学习小提琴。铃木早期培训的一些最早的日本小提琴家进入了著名的西方古典音乐团体。作为一个熟练的小提琴家,铃木总结了他自己作为一个成年初学者在德语环境中的困难经验,注意到孩子们对母语的轻松适应,由此他认为,如果给孩子们创造合适的学习环境,他们有能力很快地熟练掌握一种乐器。在"所有幼儿都有巨大的潜力"这一共同认知前提下,铃木与当时研究幼儿神经发育的组织之一、"人类潜能成就研究所"创始人格列·多曼这样的思想家合作,铃木还曾经为自己的书《爱情深处》采访了多曼。

铃木在他开发课程的过程中形成了他的"人才教育"理念和教学方法,"铃木方法"结合了音乐教学法与包含孩子整体发展的哲学。铃木在早期儿童教育的学校中将他的教育理念与诸如奥尔夫、柯达伊、蒙台梭利、达尔克罗兹和多曼等教师的方法结合起来。铃木在1958年说:虽然仍处于实验阶段,人才教育已经意识到,世界上所有的孩子都通过说出和理解他们的母语来展示他们的辉煌的能力,从而展示人类思想的原始力量。这种母语方法是否有可能成为人类发展的关键?人才教育已经将这种方法应用于音乐的教学:儿童,没有任何过去的能力或智力测验,几乎无一例外地取得了巨大的进步。这不是说每个人都可以达到相同的成就水平,然而,

每个人都可以在其他领域中实现与他的语言相等的精通水平。

铃木通过对"人才教育"理念的坚定信念发展了他的想法：音乐或其他任何东西都是基于孩子发展的，是可以将他们塑造成人才的。他经常谈到"所有孩子的学习能力"，"特别是在正确的环境中"通过对他们的音乐教育"发展心灵"和建设音乐学生性格的教学理念。铃木的指导原则是任何孩子都可以学习，但"性格第一，能力第二"。他明确表示，这样的音乐教育目标是世代提高人的素质，让儿童获得"美的心灵"，而不是培养造就有名的音乐天才。"铃木方法"贯穿着一种"教育所有年龄和能力人"的哲学思想，他的方法后来发展成为"自然语言习得理论"。

2. "自然语言习得理论"

铃木"自然语言习得理论"产生出来的中心信念是，所有的孩子都可以受到良好的教育，所有人都可以（而且会）从他们所处的环境中学习。因此，他将积极创造学习音乐的"合适环境"作为其教学方法的基本组成部分，并且认为，环境有助于培养学生优秀的性格。源于这个愿望，创造"合适环境"成为"铃木方法"的核心。

第一，合适的音乐学习环境是社会中音乐生活的基本饱和程度，其中包括当地是否有学生可以参加的古典音乐会，与其他学习音乐的学生之间发展友谊以及每天在家中能够聆听专业音乐家的录音，如果可能的话，在学生出生之前就开始（"胎教"），等等。

第二，在开始正式学习音乐之前，着力避免音乐能力的测试。铃木认为，每个孩子都希望学习音乐演奏，就像他们学习自己的母语一样。铃木相信，在接受学生之前测试其音乐能力的教师仅仅是为了寻找"天才"学生，这样的教师已经把自己局限在音乐教育之外了。

第三，强调"早教"。铃木坚信学习演奏音乐应当从很小的年龄就开始，通常在三岁和五岁之间正式开始学习最合适。

第四，选择"好教师"。铃木相信，培训音乐家的人不仅自己是更好的音乐家，而且是更好的教师。因此，今天"铃木协会"在全世界对希望学习"铃木方法"的人提供持续的教师培训计划。

第五，"听在前"。铃木观察到，一个孩子在学习阅读之前就开始说话了，孩子们也应该能够在学习读谱（认识"音符"）之前演奏音乐。所以，在开始正式学习音乐时，他强调在"读"（识谱）之前先"听"（通过耳朵）。并且，在学习演奏的过程中，学生必须每天听自己练习的录音，这样有利于孩子从中发现自己的问题。虽然如"简单音乐"、"戈登音乐学习理论"和"对话音乐理论"等其他音乐教学法也提出学生在"识谱"之前演奏，但可能不会这样重点强调对于"听"的要求。

第六,"记在先"。"铃木方法"要求所有将要演奏的曲目学生都要预先"背下来"。即使在学生已经开始通过"视谱"来学习新乐曲之后,仍继续强调"背谱演奏"。这样,每个孩子都能够专注于演奏的"细节"。

第七,积极参与"一起演奏",鼓励"保留曲目"。"铃木方法"强烈鼓励学生定期参加集体演奏活动,认为这是"自然习得"的关键。频繁的公开演出能够使学生产生音乐家一样的表演感觉,是自然和愉快地学习音乐的一个重要组成部分。这种方法并不是鼓励演奏者之间的竞争,而是倡导不同能力和水平学生之间的合作和相互鼓励。保留曾经学过的"音乐片段"可以提高技术和音乐能力。"复习作品"、"预览"学生还没有学习的音乐片段经常被用来代替更传统的练习曲。在开始阶段,铃木几乎完全没有使用"传统练习曲和技术研究",而是集中于表演性的音乐片段。当然,这并不意味着取消对学生表演的评价。

第八,"以妈妈为中心的方法"。铃木强调家长在孩子练习乐器中的作用。家长不仅要陪孩子一起上每节课(做笔记),甚至要和孩子一起学习。铃木发现,孩子在家长的观察中会更敏感地发现问题,更有效地改正"错误"。

第九,留给老师的"空间"。"铃木方法"是在文化中创建的,他把音乐理论知识的传授和解释音乐作品的"空间"留给了教师。

3. 铃木教学技术

虽然铃木是一位小提琴家,但他创立的不是法国或俄罗斯那样的"小提琴演奏学派"。然而,铃木并未忽视演奏技术教学,"乐器奏音法"就是他提出的一个至关重要的概念,并被带入了整个"铃木方法"。铃木引用了声乐教学中的"发声法"一词,将"乐器奏音法"定义为:学生在乐器上产生和识别美的、嘹亮声音质量的能力。在"铃木方法"之外,使用的相关术语是"音的产生",这是西方专业音乐教育自出现以来一直延伸至今的一部分。铃木相信,学生必须学习"乐器奏音法"才能正确地再现和表演音乐。虽然最初这是小提琴教学中的技术概念,但目前已被应用于如钢琴等其他乐器的演奏技术教学。

"使用录音"是铃木教学方法中教所有乐器的另一种常见技术。"预录音乐"用于帮助学生通过耳朵学习注意乐句、旋律、节奏和美丽的音质。铃木指出,像莫扎特这样的伟大艺术家一出生就处在优秀的演奏艺术包围之中(莫扎特的父亲是伟大的音乐家和音乐教师),这样的环境可能在今天不是大量的"普通"人群可以拥有的。然而,录音技术的出现使得琴童的父母可能如莫扎特的父亲那样。其实,从录音技术出现之日起,"传统"(也就是说不是铃木)的音乐教育者已经使用了这种技术,"铃木方法"的区别在于,铃木强调系统地坚持每天在家庭中使用录音,如果可能的话,从出生之前就开始。并且,他的重点是使用录音的质量:从初级曲目直

到高级曲目都强调用最好的录音。

铃木的核心文献被录音出版和收录在每种乐器的乐谱和书籍中，并且，铃木根据需要补充每种乐器常用的曲目，特别是在教学参考书领域。"铃木方法"的创新之一是：由专业音乐家演奏的初级作品录音广泛得到使用。许多传统的（非铃木训练的）音乐教师也经常使用铃木的曲目补充他们的课程，使音乐适应自己的教学原理。铃木的另一个创新是：故意省去大量他那个时代许多初学者的技术指导和练习音乐书。他倾向专注于旋律（歌曲）性的练习，并要求教师允许学生从一开始就创作音乐，帮助和激励幼儿用短的、有吸引力的歌曲，这本身可以用作技术性练习。仔细选择共同曲目中的每首歌曲以引入一些新的或比先前的选择更高级别的技术。比如铃木在《一闪，一闪，亮晶晶》主题上创作了一系列节奏变化，单位小到足以让初学者快速掌握并使用更高级的节奏。虽然这些变化是为小提琴创造的，但大多数乐器的教学都使用它们作为起点。铃木教学体系在曲目的选择上侧重于西欧古典音乐，他强调，这种音乐可以跨越文化和语言障碍，不受限于民族或作曲家的国籍，全世界同一种乐器的学生使用一个共同的核心曲目便于学习或分享音乐的精华。

铃木在他一生的教学活动中取得了突出的成就，并由此获得了几个音乐荣誉博士学位，其中包括新英格兰音乐学院和奥伯林音乐学院授予的荣誉博士学位。他被称为"活着的日本民族国宝"，并获得诺贝尔和平奖提名。

第二次世界大战后，愈来愈多的音乐教师采用达尔克罗兹、奥尔夫、科达伊和铃木的教学方法。在音乐教育理论体系中，教学法成为教学论的一个重要部分，并逐渐发展成为一个独立的分支学科。音乐教学法主要研究音乐学科的教学法则与方法的运用，与音乐教学论形成特殊和一般的关系：音乐教学论为音乐教学法提供了一般理论基础；音乐教学法的研究成果，又充实了音乐教学论的内容。从音乐教学法发展到音乐教学论是一次理论上的飞跃。

第三节 音乐教育多元化倾向

早在20世纪40至50年代，西方一些社会学家就曾预言，在多民族国家逐渐现代化的同时，少数民族的民族性将会衰弱。但是，西方国家的民族复兴并没有因此而泯灭，连续不断的民族抗议活动在诸如美国、加拿大、英国以及澳大利亚等国家兴起，种族歧视、移民及现代社会文化团体联系中的个体要求等因素，促使一些位居少数的民族在西方国家中持续存在、发展和壮大。这样一来，"全球化"与"多元化"成为20世纪社会中并存发展的现象。在这样的时代背景下，音乐教育的多

元化倾向也就成为一道靓丽的风景线。

一、全球化与多元化教育

多元文化的发展是历史事实。3 000 余年来，以孔子、老子为代表的中国文化传统，以苏格拉底、柏拉图、亚里士多德为代表的希腊文化传统，以犹太教先知为代表的希伯来文化传统以及阿拉伯的伊斯兰文化传统和非洲文化传统等始终深深地影响着人类社会。

从历史来看，文化发展首先依赖于人类学习的能力以及将知识传递给下一代的能力。在这个漫长的进程中，每一代人都会为他们生活的时代增添一些新内容，包括他们从各自所处时代社会中所吸收的传统文化知识和他们自己的创造，当然，也包括他们接触到的外来文化的影响。这个传递的过程有纵向的继承，也有横向的开拓。前者是对主流文化的"趋同"，后者是与主流文化的"离异"；前者起整合作用，后者起开拓作用。二者对文化发展来说都必不可少，而且，横向开拓尤其重要。对一门学科来说，横向开拓意味着对外来文化影响的接受和对其他学科知识的利用以及对原来不受重视的边缘文化的开发。这三种因素都是并时性发生的，同时改变着纵向发展的方向。在这三种因素中，最值得重视、最复杂的是外来文化的影响。就拿今天的西方文化来说，无论是在欧洲还是美国，我们到处可以感受到非洲的音乐和雕塑、日本的版画和建筑以及古代中国园林装饰的影响。至于 20 世纪 20 年代，从图坦卡蒙墓葬出土的文物在西方电影、时装、爵士乐、舞蹈服装、珠宝设计等方面引起的"古埃及热"就更是不用说了。直到 20 世纪 90 年代，埃及金字塔不仅仍然是世界上最著名的游乐场所，而且是拉斯维加斯艺术设计思想最重要的灵感来源。恰如英国哲学家罗素在《中西文化比较》（1922 年）中所说：不同文化之间的交流过去已被多次证明是人类文明发展的里程碑。希腊学习埃及，罗马借鉴希腊，阿拉伯参照罗马帝国，中世纪的欧洲又模仿阿拉伯，文艺复兴时期的欧洲则仿效拜占庭帝国。可以毫不夸大地说，欧洲文化发展到今天之所以还有强大的生命力，正是因为它不断吸收不同文化的因素，使自己不断得到丰富和更新。[①] 显然，正是不同文化的差异构成了人类文化的宝库，经常诱发人们的灵感而导致某种文化的革新。没有差异，没有文化的多元发展，就不可能出现今天多姿多彩的人类文化。

从现状来看，虽然多元文化的现象一直存在，但"多元化"的提出本身却是"全球化"的结果。全球化一般是指经济体制的一体化、科学技术的标准化，特别是随着电信网络的迅猛发展，三者不可避免地将世界各地连接成一个难以分割的有

① 罗素. 中国问题［M］. 秦悦，译. 上海：学林出版社，1996：146.

机整体，使庞大的地球变成一个"地球村"。全球化使某些强势文化遍及全世界，大有将其他文化全部同化和吞并之势，似乎全球化与文化的多元发展很难两全。其实，这只是事情的一方面。另一方面，如果没有全球化，多元化的问题显然也是不可能提出的。

首先，全球化促进了殖民体系的瓦解，造就了全球化后各大洲的后殖民社会。原殖民地国家取得了合法的独立地位后，最先面临的就是从各方面确认自己的独立身份，而自己民族的独特文化正是确认独特身份最重要的因素。如"二战"以来，马来西亚为强调其民族统一性而坚持以马来语为"国语"；以色列决定将长期以来仅仅用于宗教仪式的希伯来文恢复为日常通用语言；一些东方领导人和学者为了强调自身文化的特殊性而提出"亚洲价值"观念；等等。这些都说明当今文化并未因世界经济和科技的一体化而趋同，而是向着多元的方向发展。后殖民主义显然为多元文化的发展奠定了基础。

经济全球化和后殖民状态也在西方社会引起了阶段性的大变动，这就是在文化方面以"后现代性"为标志的后工业社会。后现代性大大促进了各种"中心论"的解体。世界各个角落都成了地球不可分割的组成部分，其中每一部分都有自己存在的合法性，过去统帅一切的"普遍规律"和宰制各个地区的"大叙述"面临挑战，人们最关心的不再是没有具体实质、没有时间限制的"纯粹的理想形式"，而首先是活生生的存在、行动以及感受着痛苦和愉悦的"身体"。它周围的一切都不固定，都是随着这个身体的心情和视角的变化而变化的。这对于多元文化的发展实在是一个极大的解放。正是由于这一认识论和方法论的深刻转变，对"他者"的寻求、对文化多元发展的关切等问题才纷纷被提了出来。人们认识到不仅需要吸收他种文化以丰富自己，而且需要在与他种文化的比照中更深入地认识自己以求发展，这就需要扩大视野，了解与自己的生活习惯、思维定式全然不同的文化。法国学者于连·法朗索瓦认为，人们穿越中国是为了在一切异国情调的最远处更好地阅读希腊，这样，我们可以从由于遗传希腊思想那种与生俱来的熟悉中构成一种外在的观点，从而更好地去了解它和发现它。他的话说得很好。

其实，这个道理早就为中国哲人所认知。宋代著名诗人苏东坡有一首诗写道："横看成岭侧成峰，远近高低各不同。不识庐山真面目，只缘身在此山中。"也就是要造成一种远景思维的空间，构成一种外在感的观点。要真正认识自己，除了自己作为主体，要有这种"外在"的观点之外，还要参照其他主体（他人），从不同角度、不同文化环境审视自己的看法。有时候，自己长期并不觉察的东西经"他人"提醒，往往会豁然开朗。还有一种情况是参照和被参照者并不直接发生关系，但两者同时存在于某一范围之内，构成一个"文化场"，而产生可以互相说明的对照，

这种对照使两者都显示出新的特点。不管这种对照是否显示出来，两者之间都会发生一种潜在的关系。正如中国古代哲人所说的，我们之所以会提出"龟无毛""兔无角"这样的说法，就是因为存在着未曾论述的、潜在的、可以用作比照的"有毛""有角"的东西，否则就毫无意义。在这种情况下，我们不会期望龟变得"有毛"、兔变得"有角"，而是希望在与潜在的参照物的比照中更深刻地认识和发现"无毛""无角"之物的特点。这些古老的中国睿智之说虽然早已存在，但也只有在"后现代"、后殖民状态的今天才能古为今用、系统化，并得到新的发展。

当然，还应提到全球化所带来的物质和文化的极大丰富，这也为原来身处较为落后地区的人们创造了在发展物质文明的同时也发展自身精神文明的条件。正是受赐于发达的经济和科技，旅游事业的开发遍及世界各个角落，人类的相互交往才有今天这样前所未有的频繁。一些偏僻地区、鲜为人知的少数民族文化正是由于旅游和传媒的开发才广为人知和得到发展。尽管在这一过程中，难免有一些形式化（仪式化）的弊病，但总会吸引更多人关注某种文化的特色和未来。

多元文化教育最早于20世纪60至70年代产生于西方国家，是当时社会处于对抗时期的产物。随着各国教育事业的发展和理论研究的深入，多元文化教育在20世纪80至90年代得到飞速发展。多元文化教育是当今世界教育领域的热门话题之一，是一种建构于民主价值与信念的教育理念，在全球化时代的今天已成为一个基本教育理念，旨在寻求多元文化社群中各种文化的主体性。多元文化教育是文化多元主义制度化的过程和其在教育体制中的反映，这种教育倡导尊重所有来自不同文化背景的学生，强调所有民族在社会中所做出的不同贡献；尊重异域文化，鼓励各种文化之间的相互交流，通过国际间的理解与沟通，减少冲突，促进世界和平。作为一种富有生命力的教育思想和理念，其内涵和价值随着时代的变化在不断发展。尤其是在政治、经济全球化的今天，多元文化教育更成为一种趋势，为人类文化教育事业的进一步民主化、公平化贡献着自己独特的力量。

世界著名的多元文化教育研究专家詹姆斯·班克斯（美国）和詹姆斯·林奇（英国）认为，多元文化教育发生的背景主要包括两个因素：一是多元文化教育发生的人口组成上的因素；二是多元文化教育发生的社会运动上的因素。这一结论是对西方多元文化教育事实的概括。首先看人口组成因素。从16世纪开始的世界性的人口移动、移民浪潮时涨时落，引发了世界种族和民族的重新分布。哥伦布发现美洲大陆后，因为美洲存在着人口和发展的空白，那里就成为人口迁移的主要目的地。第二次世界大战以后，美国、英国、加拿大、澳大利亚、德国、法国、瑞士、荷兰等发达国家逐渐由单一民族向多民族发展。事实上，当今世界几乎已经找不到单一民族的国家了。随着种族和民族多样化的趋势越来越突出，不同民族和种族之间的

交往和接触也越来越频繁。因为多种民族人口的存在，一元化的教育方法和教学内容已经无法适应现代社会的要求，在多种文化共存的背景下产生了多元文化教育的问题。以美国为例，20世纪60年代以来，反对种族歧视、追求民主平等的"公民权利运动"使美国人民不得不重新审视他们的文化遗产。美国人民认识到社会教育需要的不是单一文化，而是多种文化的融合，对不同文化的镇压只能削弱社会教育，有关多元文化教育的话题也被越来越多的美国人所关注。因此，重建多元文化课程，通过教育来挖掘多种文化并存的可能性的多元文化教育，随着这场运动而逐渐为美国民众所接受。

再从多元文化教育发生的社会背景来看，正像前面所提到的那样，多元文化教育作为20世纪60年代以来西方国家范围内的民族复兴运动的产物，是在西方社会把保护人权和促进平等作为共享国家的主要目的的基础上，在社会组织内力图创建包括所有种族的、民族的和文化的、群体的平等主义思想体系基础上产生的。其目的是力图通过教育改革而使来自各个民族的、种族的和社会阶级群体的学生有机会享受平等的教育，并以此来保持和发展各民族文化，反映民族的多样性和平等性。多元文化教育产生、发展的另一个背景是世界经济全球化的新形势。科学技术的飞速发展将世界变成了一个地球村，以繁荣经济、和平发展为目标的全球化经济合作把全世界内在地连成了一个统一整体。在这种经济全球化的潮流中，一些经济强国利用其经济实力进行文化殖民与侵略。这种文化霸权主义和文化殖民主义，对人类文化的繁荣发展、对人类文明的进步造成了威胁和破坏。恰于此时产生的多元主义文化价值观与世界经济全球化形成了有效的呼应。多元文化教育理论的社会基础是公正、社会正义、尊重个人尊严和普遍人权以及保持语言和文化自由的核心价值，主张各种文化都有其存在和发展的价值，不同的文化对人类文明进步都有不同的贡献。它相信在经济社会一体化的今天，人类文化要多元化发展，并且只有人类文化多元化发展，人类社会才能和谐发展。

二、多元文化教育内涵

多元文化教育的概念在理论上和实践中一直不断在发展，从最初的一种民族运动发展为一种理念，最终成为全球化背景下的有效教育理论。

1. 多元文化教育的理论建构

各学科对多元文化教育都给予了属于本领域研究视角的界定。文化问题专家尼托认为，多元文化教育是在制定教育政策、规划教育内容、培训各种教师、构建教育体系时，应首先考虑文化的差异，进而通过保证每个学生，不论他们在肤色、眼眶形状、种族出身、性别、年龄、宗教信仰、政治、阶级、语言及其他方面有什么

差别，都拥有获得智力、社会、心理发展的一切必需的机会。[①]

　　这是建立在多学科综合理论基础上对多元文化教育的理解。民族学专家、美国最著名的多元文化教育专家詹姆斯·班克斯则认为：多元文化教育包括一种所有的、不管属于什么群体的学生都应该在学校里体验到教育平等的思想或概念；一场规划和引起学校保证少数民族学生获得成功平等机会的改革；一个教育平等和废除所有形式的歧视的持续的教育过程。班克斯教授的这一界定具有典型代表性，他对多元文化教育的独特理解，与世界其他多元文化教育国家中该领域专家的有关界定十分吻合。教育学界专家对多元文化教育的界定主要体现在著名学者 M. 李·曼宁和勒罗伊·G. 巴劳的理论阐述中。他们认为，多元文化教育教会学习者认识、接受和欣赏不同的文化、种族、社会阶层、性别差异、宗教信仰、能力差别等，同时使儿童和青少年在他们发展的关键期形成在未来民主、平等与公平的社会中工作时所必备的责任心和公共性。此外，单在教育学这一领域，从教育社会学角度看，多元文化教育追求的是教育公正和平等；从教育哲学的角度看，它体现了对学习者主体性的尊重；从教育心理学的角度看，它又符合人们对知识的学习的认识。

　　概括以上各学科领域和各国关于多元文化教育的研究，可以把多元文化教育的内涵及基本特征总结为：多元文化教育是"教育"概念下的一个种概念，是一种教育活动；它是一个完整的过程，包括观念、思想等意识层面，也包括过程、结果等行动的层面；它认为人类各种文化都应得到尊重，应该自由和平等；人类各种文化在传承与演变中延续和发展；没有一种文化完全是优秀的或低劣的，也没有一种文化是一成不变的；它旨在追求教育平等、自由，重点是文化的认同、学习、尊重和发展，目标是提升弱势群体的学习成就；同时它也是对一元文化教育的改革和创新，是后现代文化教育发展的一种象征，代表人类文化教育和谐发展的趋势。

　　多元文化教育在教育目标上有其明确设定。一个主要目标是改变弱势群体的受教育机会，追求全社会的教育权利和机会的平等。多元文化教育者认为，当一个民族处于封闭状态时不利于民族的发展，只有与异民族发生联系，由文化不适应向文化适应转化时才会吸收他民族的优秀文化，从而繁荣和发展自己的文化。因此，多元文化教育旨在培养学生的跨文化适应能力，帮助学生学会从其他文化的角度来观察自己民族的文化。以往在一些多民族国家的学校里，主流文化压制少数民族文化的发展，导致部分学生对异己文化产生敌意，进而产生自暴自弃的情绪。面对这种情况，多元文化教育给学生提供了文化选择的权利和机会，其目的就是让他们获得

　　① 尼托. 肯定多样性：多元文化教育的社会政策［M］. 陈美莹，译. 嘉义：台湾涛石文化事业有限公司，2007：3.

适应本民族文化、主流文化以及全球社会所必需的知识、技能和态度。为了融入主流文化，许多少数民族中的一些人疏远甚至抛弃本民族文化，可是由于他们在学校和社会上不被认同，又不能完全加入主流文化，于是有一些人就感到没有归属感，心理上极不平衡。针对这种现象，多元文化教育致力于消除一切民族歧视和文化歧视，从而消除少数民族由此而产生的心理压力和冲突。总之，多元文化教育的最终目标是使社会多元共生，在文化的继承与选择中实现人类的进步与发展。

多元文化教育所蕴含的知识、价值观，与崇尚多元性和差异性的后现代哲学观有相同之处。首先，它反映了教育平等理念，它所倡导的反偏见和反歧视的思想，除了帮助学生走出自身文化的局限性，形成以平等、宽容、接纳而非歧视的态度对待弱势群体外，还力求培养学生消除偏见的能力。其次，它旨在寻求减少偏见以及由偏见所导致的理解歧视，不仅仅体现在种族和文化方面的，而且包括减少所有形式的偏见。多元文化教育体现了对学习者主体性和自主性的尊重。多元文化教育本质上是一种追求自由的教育，自由即是主体性的体现。多元文化教育理念在处理文化传承的社会意义和学习者的发展价值的关系上体现了灵活性。《教育——财富蕴藏其中》一书指出，应该使每个人在青年时代受的教育形成一种能够独立自主的、富有批判精神的思想意识，尤其要借助这样的教育培养他们的判断能力，使他在各种不同情况下做他认为应该做的事。

多元文化教育在肯定学习者选择自由的同时，尊重其他人的文化选择的重要性，倡导人与人之间的理解和宽容，从而为学习者自身和他人的主体性发展开辟更广阔的发展空间。

2. 西方国家的多元文化教育

在不同的国家，因为多元文化教育有着重大的跨文化和跨民族的差别，多元文化教育的具体内容也就不尽相同。在西方发达国家，它主要解决的是从国外移入的民族作为当地的少数民族与主体多数人民族平等受教育的问题。现在，美国有270多个民族，加拿大有140多个，英国140多个，澳大利亚、法国、德国、瑞典、瑞士、荷兰等都有来自世界许多国家的移民，从而构成了许多新的少数民族群体。各个国家的各个种族和民族都有自己的过去和历史，有自己深厚的文化背景，这些是他们各自赖以生存和发展的基础。他们必须在原有文化的基础上去理解、接受移民国家的文化、政治、经济、教育。此外，他们的文化中优秀的、有利于世界发展的部分也应受到尊重。

从20世纪80年代末起，多元文化教育的全球性开始受到重视，这可以以1989年英国法尔默出版社出版的、英国桑德兰综合工艺大学教育学院院长詹姆斯·林奇教授所著的《全球社会的多元文化教育》一书为标志。多元文化教育目前在美国开

展得最为广泛，影响也最为深远，美国还专门成立了"美国国际与跨文化教育理事会"。美国在实施多元文化教育的政策上不可能是彻底的，不可能真正做到平等地对待各民族，而是要维护主体民族的特权利益，在保证主体民族的特权利益，满足他们对异种文化的兴趣、渴求和需要的前提下，给予少数民族文化和教育以一定的地位，并以此来维护西方国家一体化的私有制。所以，美国的多元文化教育始终是在歧视与反歧视、不平等和争取平等的矛盾斗争中不断演进的，这也是美国多元文化教育的本质所在。

加拿大与以同化主义为主导的美国不同，该国在 20 世纪六七十年代才提出并实施多元文化教育。当时的总理特鲁多提出的政府政策核心是强调政府对各民族文化保持的援助，这些政策的提出与实施，从根本上奠定了加拿大多元文化教育的主题。加拿大实施的是以注重文化嵌合为主导的多元文化教育模式，但如果把加拿大的少数民族教育理解为单一的文化嵌合模式却是不全面的。加拿大以文化的认同与平等作为文化嵌合的发展途径，并被所有少数民族群体所共享。

英国是一个多文化、多民族的国家，他们中的绝大部分可以根据肤色之差异加以区别。随着各异族之间交往的频繁，人们对民族教育的方向有了新的认识，与此同时，英国的多元文化教育在理论探讨和实践政策上也出现了不少矛盾。但是，英国的多元文化教育模式却满足了各少数民族群体或个体在文化、意识和自我评价方面的需要。

现在几乎没有人会否认当今的世界日益成为一个文化多元的世界，一个开明的国家应充分尊重其文化的多元性。

3. 多元文化教育面临的挑战及对策

当前，各国教育都面临着多元文化的巨大挑战，主要表现为许多国家教育制度的目标和迫切需要与文化方面的不同群体的价值观、利益和愿望发生冲突。有人认为多元文化教育的提法有民族中心主义的嫌疑，会导致国家的分裂。而实质上，多元文化教育的提出是为了尊重各民族的文化，在教育上要平等对待各少数民族，目的是为了更好地统一。

尽管多元文化教育存在很多问题，但它具有丰富的潜力，能够帮助学校更好地了解民主价值观。任何教育理念的问题最终都是实施的问题，有些国家曾经在多元文化教育的实施问题上走了弯路，美国就曾在原有的课程中加一些非主流文化的内容以营造多元文化教育的氛围，结果受到社会各界的批评。显然，多元文化教育需要的是整体系统的组织与建构。多元文化教育需要在实施中突出体现多元性、统一性和整体性的严密结合，在文化选择中体现全人类文化个性的整体与全貌，尊重与提升各文化集团的文化个性。

因为教育本身作为一种文化活动，它传递、创造、选择与传播着文化，所以人们对教育寄予厚望，希望教育能调整当下的文化失序状况，同时能将较为合理的文化观念传递给下一代。可是，因为现行的许多教育模式强迫所有儿童接受同样的文化和知识，而不充分考虑个人才能的多样性，所以现实又令人们颇感失望。面对这样的挑战，我们一方面要直面文化冲突，另一方面要确立多元文化教育观。真正多元文化的教育应当既能满足全球和国家一体化的迫切需要，又能满足农村或城市具有自己文化的特定社区的特殊需要。这种教育将使每个人意识到文化多样性和尊重他人，不论他是近邻、工作单位的同事，还是遥远国度的居民。这就是说，要开展多元文化教育，首先要旗帜鲜明地宣传主流文化，这是一个不容动摇的原则；同时，教育还应该具有宽阔的胸怀，能够理解、容忍文化的差异性和文化的多元性。

综上所述，多元文化教育是内容广阔、内涵深刻、意义深远的全球性敏感问题，它涉及全世界所有的国家和公民，涉及教育的所有方面及其整体改革。随着多元文化的全球化发展，多元文化教育也将产生新的主题，在它的发展过程中产生的诸多问题有待于进一步阐述。多元文化教育本身是一个十分复杂的问题，在关于多元文化教育问题的研究中，要把这种教育思想有效地贯彻到教育实践中去，只有这样，才能适应时代发展要求，真正实现多元文化教育的目的。

三、音乐教育多元化

从 20 世纪 60 年代起，学龄期人口的文化多样性促使音乐教育者对多元化音乐课程的关注度大大增加。在美国，多元音乐文化教育与课程的研究最为普遍和深入。并且，美国教育家与民族音乐学家和艺术家（音乐家）广泛合作，建立起植根于传统音乐的教学实践。由帕特里夏·希恩·坎贝尔创造的"世界音乐教育学"，描述了中小学音乐课程中世界音乐的内容和实践。

帕特里夏·希恩·坎贝尔是华盛顿大学的"唐纳德·彼得森音乐教授"，在那里，她教音乐教育学和民族音乐学课程。在此之前，她在圣路易斯大学和巴特勒大学，是华盛顿大学学院的成员。她承担的培训课程包括"达尔克罗兹体态律动"、钢琴和声乐表演。她在肯特州州立大学攻读音乐教育博士期间，曾经展开民族音乐学的研修，专门研究过保加利亚合唱歌曲、印度"卡纳蒂克"和泰国毛利语歌曲，并且获得了双学位。

世界音乐教育学运动的先驱是芭芭拉·里德·伦德奎斯特、威廉·安德森和维欧·施密德，他们影响了包括布莱恩·伯顿、玛丽·戈策、埃伦·麦卡洛-布拉布松和玛丽·莎莫拉克在内的第二代音乐教育家，为各级音乐教师和专业人员设计和提供了课程模式。世界音乐教育学的倡导者主张使用全人类的音乐资源，并且深入和

持续倾听文化传承者的音响文献（档案资源），如史密森民俗录音等。

　　T. M. 沃尔克的《音乐教育与多元文化——基础与原理》（1998年）曾参考了多元文化教育的许多论著。如戈尔尼克与契因撰写的《多元结构社会的多元文化教育》（1986年），到2006年已出版第七版。该书是美国大学教育专业广泛使用的教材，对社会文化结构作了七种文化类型的划分，并将这些文化类型作为理解多元结构社会和多元文化教育的基础。作者综合了批评教育学和有效教学的研究。全书分为九个章节：多元文化教育的基础；社会阶层文化；族群与种族文化；性别文化；特殊群体文化；宗教文化；语言文化；年龄层文化；教育的性质是多元文化的。第9章"教育的性质是多元文化的"这一观点，也是当今音乐教育实践哲学代表人物埃里奥特的基本观点：人类音乐的性质是多元的，那么音乐教育的性质就是多元的。[①]

　　2007年，克里斯坦·本尼特所著《综合的多元文化教育：理论与实践》（第六版）在墨西哥、加拿大、英国、印度、德国、法国、日本、南非、澳大利亚、新加坡等国出版，在美国基本上是师生人手一册。[②] 本书作者认为，多元文化教育是在一种相互信赖的世界中，根植于文化平等和肯定文化多样性的社会，坚持文化多元论的一种教学方法，是当今最基本的教育。一方面，它培养所有学生智力的、社会的和个体发展的最深的潜能；另一方面，它也是教育优化的目标，有赖于教师的知识态度和行为，要求教师提供平等的学习机会，改变单一文化的课程，以帮助学生接受多元文化。因此，作者提出了多元文化教学的四个教学概念框架和六个具体目标。

　　四个教学概念框架是：平等的思想（平等的教育学）；课程改革（通过多维视角反思的课程）；多元文化的能力（形成自我与他者的文化视角意识的过程，并将其作为明智的文化间相互作用的基础）；教授社会的公平原则，担负起与各种偏见和歧视做斗争，特别是与种族歧视、性别歧视和阶级歧视做斗争的责任。

　　六个具体目标：理解多元文化的历史视角；发展文化的自觉意识；发展跨文化的能力；反对种族主义、性别主义、偏见与歧视；提升对地球和全球状况的意识；发展社会性活动的技巧。

　　多元文化教学的四个教学概念框架，与国际音乐教育学会促进全球音乐教育的信仰宣言的内容不谋而合。以下摘出可以相类比的四点：在肯定全球所有音乐的存在及其价值的前提下，认为全球音乐的丰富性和多样性是促进国际理解、合作与和

[①] 乐黛云，孟华见. 多元之美 [M]. 北京：北京大学出版社，2009：3 - 5.
[②] 管建华. 多元文化教育视野下的音乐教育 [J]. 南京艺术学院学报，2011 (3).

平的文化之间学习的机会；对现存多种音乐教育体系的效率和具体音乐文化相关程度，应予以反思和评价；培养音乐家和听众对各类声音创造技术中所隐含的审美及政治意义的意识和应用能力；在全球的音乐教育中，必须强调对所有音乐的尊重。在各种不同音乐中进行所谓的质量的比较是不恰当和不现实的。对音乐的价值判断，应该以该音乐所属文化的标准为基础。

2000年出版的、由密歇根大学马哈林加姆教授和伊利诺伊大学麦卡锡教授主编的《多元文化课程》一书，是关于多元文化课程理论和实践的研究著作。该书分为三个部分：第一部分突出了多元文化主流形式的理论评价；第二部分是对涉及多元文化教学实践的复杂问题的基本分析；第三部分探讨了多元文化的政治和政策的必要性和紧迫性。《多元文化课程》一书的编者试图为多元文化主义提出一个批评的框架，特别是针对那些以一元文化的欧洲中心话语来对抗多元文化主义的反应，如以欧洲为中心的多元文化；将多元文化作为经济利润的修辞（多文化市场）；仅仅将多元文化用作国内多元文化的延伸，如亚裔美国人、非裔美国人、西班牙裔美国人等的文化。特别是该书提出了当今后多元文化世界面临的三种挑战：欧洲中心主义的霸权性；文化的基本教育论（指用屡试不爽的教学法讲授基本概念和技能）；全球化。该书在诸如交叉文化的异质性等问题上谈到了知识政治，关于文化的不同认识标准的地位性以及生产和比例，主体和社会本体论、能力和多元文化论题中已问题化的杂交性。多元文化主义中的范式转变会把它的状况提高到全球仲裁的层面，使国际学者们在这一话语上自愿参与。

2010年再版、由多元文化教育的奠基人詹姆斯·A. 班克斯（James A. Banks）所著的《文化多样性与教育：基本原理、课程与教学》一书，从一种多元文化哲学的立场出发，设计了旨在反映多样性并为多元文化实践提供合理指导的教学策略，同时描述了一些可以实现多元文化理念、概念的教育活动。该书在最后一章关于多元文化教育的课程指导原则中，提出了一种基于民主思想体系的指导原则，即把民族和文化的多元化视为一种积极的、完整的构成，民族和文化多元化基于以下四个前提：民族和文化多元化应当在个体的、族群的和社会的层面上被认可和接受；民族和文化多元化为社会的繁荣和凝聚力的发展打下了基础；所有民族和文化族群应当享有平等的机会；民族和文化认同对个体来说应当具有选择性。以上指导原则有效地揭示了当今多元社会结构中民族与文化多元化的相互作用，即把民族和文化多元化看成是民族和社会的和谐共处，而非意图清除民族和文化的差异。

学习多民族的文学艺术，学生首先应当熟知他们出生地或所在地民族族群中有些什么样的创造物。此外，当地民族族群中有地方音乐经历的成员可以成为学生采访和学习的对象，可以邀请他们与学生进行音乐观念和音乐经验的讨论。学生同样

应当有机会在对话学习中形成他们自己的美术、音乐和文学鉴赏能力,甚至融入当地的族群。对各民族和各文化族群的经验的角色扮演应当贯穿整个课程,以鼓励学生对各种民族的理解。学生深入到多民族中去,是他们形成对自己与对他人的理解的有效途径。

多元文化音乐课程,认同音乐的多样性并获得一种态度,即不管哪个民族族群出于哪种目的使用音乐,任何一种音乐都是有效理解人类生活交流的工具。对语言和方言给予多学科的关注是多元文化课程的内在要求,从诸如人类学、社会学和政治学等学科衍生出来的有关语言和方言的概念,都可以拓展学生对语言和方言的理解。

在多元文化教育课程中,把民族内容整合进课程的方法取得了许多进展,其中有四种方法可以借鉴到多元文化音乐教育课程中。

(1) 贡献法。这一方法的显著特征是采取与选择纳入课程的主流文化相似的标准,挑选一些民族的音乐家将其融入课程。另外,民族节日和仪式的音乐及其历史也可以纳入。

(2) 民族附加法。这也是一种将民族内容整合到课程之中的重要方法,即在不改变课程基本框架、目的和特征的情况下,将之附加到课程的内容、概念、主题与前景中,其经常是在不显著改变课程的基础上,通过增加一本书、一个单元或是一节课来实现的。如:在乐理课程中,加入其他民族音乐的乐理;在视唱结合课中,加入其他民族音乐的谱例。但附加法难以帮助学生从不同文化和民族的视角看待音乐的整体性,即无法将不同民族、族群的音乐与文化、宗教、历史等联系起来。而且,它往往以西方音乐单一技巧和风格的方式理解另类音乐概念的技巧与风格,从而产生西方的东方主义思维。

(3) 转型法。转型法与贡献法、民族附加法存在着根本性的差别。它改变了课程的基本框架结构,让学生从多个民族的角度和观点来界定音乐的概念,提出音乐的问题以及涉及其音乐文化的主要事件和历史,帮助学生拓展对音乐与民族、文化、社会之间复杂性的理解,如去认识什么样的音乐是美的。

(4) 决策制定与行动法。在这一方法中,学生学习类似应该采取什么措施来消除学校中的民族音乐偏见与歧视等议题。通过搜集不同观念的文献,分析不同的音乐价值观与信仰,综合其知识与价值观,确认行动的抉择过程。决策制定与行动法的主要目的是教会学生思考与策略制定的技巧,以运用到实际的问题讨论与交流中。

多元文化音乐教育与课程的主要目标包括:帮助学生从其他民族与文化族群的视角出发看待他们的音乐文化,从而获得更多的自我理解;为学生提供音乐文化和民族音乐的接受选择;帮助学生获得跨文化音乐交际的能力;帮助学生掌握音乐的

概念、结构、直观的和思维的技巧。更高层次的方法，如转型法和决策制定与行动法将有助于最大可能地实现这些目标。

结　语

管建华先生曾说，对于多元文化教育学者和研究者来说，一个普遍的共识是，要成功实施多元文化教育，就必须推进教育机构的变革，包括课程、教材、教与学的风格、教师和行政人员的态度、观念与行为以及学校的目标、准则和文化等方面的变革。多元文化教育为多元文化音乐教育奠定了教育学的基础原理。但作为文化战略以及教育决定未来的文化类型，如近现代音乐教育决定了中国音乐教育的转型一样，今天同样面临着新的转型，它需要国家教育高层的决策与音乐教育的重新定位。

第六章 20世纪中国学校音乐教育

毫无疑义，中国是人类文明历史上最早开展音乐教育的古国之一。然而，长达数千年的封建社会体制使中国音乐教育一直处于口传心授的原始状态。19世纪下半叶，中国社会发生了本质的巨变，音乐教育也随之步入现代化进程。

第一节 中国现代音乐教育初始阶段

中国现代音乐教育是在西方音乐的影响下产生的。作为西方音乐文化传入中国的起源，教堂音乐以传播宗教信仰的形式率先来到中国。人们通过唱诗班、赞美诗接触了西方音乐中宗教集体歌咏的形式，宗教音乐的传播为国人全面了解、学习西方音乐奠定了基础。

19世纪中叶的鸦片战争迫使中国沦为了半殖民地、半封建社会，此时的国人在遭遇着前所未有的苦难与屈辱的同时，对西方乐谱、乐器、音乐风格等有了一些了解。这些西方音乐活动给当时的中国传统音乐文化造成了冲击，但也为之后中国音乐向西方音乐文化的学习、借鉴提供了有利条件。刘再生先生曾说过：在西方音乐大规模传入中国的新的历史条件下，人们的审美观念再一次发生重大变化，中国传统音乐继续产生影响与接受西方音乐的观念与心理同时影响着社会的各个阶层，也由于两者相结合的"新音乐"这种新的音乐形态的产生，从而形成了一种以借鉴西方音乐教育体系为主的教育模式。①

中国现代音乐教育在宗教文化带动下的西方音乐传播中，乘着新式学堂制度建立的东风开展起来。

① 刘再生. 中国音乐研究在新世纪的定位：国际学术研讨会论文集[M]. 北京：人民音乐出版社，2002：723.

一、学校音乐教育的产生

从 19 世纪末到 20 世纪初，国人面临着外来文化思想的侵袭，学习、变革成为历史发展的必然趋势。当时从封建体制内部分化出来号召"自强""求富"的洋务派，在迷茫中寻找着认识西方世界、学习西方先进文化的方法，他们提出了"中学为体，西学为用"、学习西方先进思想和文化、改革教育制度等主张。改旧书院为新学堂、建立国民教育制度成为一股不可阻挡的潮流。此时，在洋务派的影响下，清政府对当时的教育制度进行了改革并陆续开办了教授"西文""西艺"的新学校。① 京师同文堂、上海机器学堂等新式学堂就是这一时期创办的，新式学堂的创办成为中国近代史上兴办现代学校的开端。甲午战败，作为资产阶级改良派代表的康有为、梁启超发动了救亡图存的爱国主义政治运动——维新变法。改良派认为，中国人在"知不足"后要"思变革"，只有教育变革才能挽救中国，并提出了"废科举、兴学校、养人才、强中国""远法德国，近采日本，以定学制"的改革口号，京师大学堂（北京大学前身）和南洋公学（上海交通大学、西安交通大学前身）就是在此背景下建立起来的。不管是清末"中学为体，西学为用"的教育思想，还是维新变法中的"废科举、兴学校、养人才、强中国"的改革主张，种种改革思潮将几千年来中华民族的传统思想和西方先进文化推到了社会发展的前沿。1897 年，清政府创办了南洋公学师范院，首开"教授法"课程。1904 年，清政府明文规定师范生要学习"教育法"和"各科教授法"。

在新式学堂建立之初，音乐学科并未跻身学校课程之中，音乐课大多只存在于外国传教士所办的教会学校之中，教学内容以演唱教会歌曲为主，仅个别学校开设有音乐课，如 1902 年蔡元培在上海爱国女学设立音乐课。② 戊戌变法失败后，梁启超积极倡导音乐的思想启蒙作用，建议在学校中设立"乐歌课"，发展学校音乐教育。他指出，"盖欲改造国民之品质，则诗歌音乐为精神教育之一要件"。清政府在总结教训后于 1901 年提出"变法新政"，1902 年 8 月 15 日颁布了张百熙奏呈的《钦定学堂章程》。就教育立法而言，这是我国第一个由政府正式颁布的规定学校学制的文件③。此次教育立法几乎完全模仿日本的课程设置，在入学条件、培养目标、课程设置等方面提出了要求。其中虽未提及开设音乐课，但在当时很多学校仍开展了与音乐相关的课程，如北京地区的许多新设学堂开设了"乐歌课"，在上海创建

① 马达. 二十世纪中国学校音乐教育发展研究 [D]. 福州：福建师范大学，2001：19.
② 朱玉江. 百年中国学校音乐课程变迁的文化哲学研究 [M]. 北京：中国文联出版社，2005：20.
③ 马达. 二十世纪中国学校音乐教育发展研究 [D]. 福州：福建师范大学博士论文，2001：19.

的务本女中还曾聘请日本人河原操子教授"唱歌"课。音乐课的教学内容以依曲填词编配的歌曲为主，曲调大多来源于欧美、日本或中国民间传统曲调，在填词后进行演唱，歌曲内容主要反映了当时资产阶级的新思想。① 后来人们将这种在学堂开设的音乐课或为学堂歌唱而编创的歌曲统称为"学堂乐歌"。

1902 年后不断有人自愿到日本、欧洲专修或兼学音乐，如沈心工、萧友梅、李叔同等人，此举为中国学校音乐教育的发展奠定了有力的基础。1903 年，沈心工留日归来，在上海务本女学堂义务担任音乐老师并开设"乐歌讲习会"，同时还在南洋公学附属小学开展乐歌活动，教习唱歌。②

1904 年，清政府再次订立了《奏定学堂章程》，此章程是中国经政府法令颁布，第一个在全国正式施行的完整的近代学校教育体系。③ 同时还拟订了纲领性文件《学务纲要》，其中有："今外国中小学堂、师范学堂均设有唱歌音乐一门，并另设专门音乐学堂，深合古意。惟中国古乐雅音，失传已久，此时学堂音乐一门，只可暂从缓设，俟将来设法考求，再行增补。"④ 文件中已经提到了开设音乐课程的必要性，但以"中国古乐雅音，失传已久"只能"暂从缓设"而告终。作为补救，《学务纲要》提出："兼令诵读有益德性风化之古诗歌，以代外国学堂之唱歌音乐"。⑤ "德性风化"的古诗歌虽有德育、教化之功，却不能替代学校音乐教育的独特作用。由此可见，这一时期学校音乐课程在艰难的孕育之中。

《奏定学堂章程》的颁布是中国学校音乐教育史上的重要事件，标志着在中国几千年传统封建教育体系彻底瓦解的同时建立起了一个借鉴西方学校制度的新式教育教学体系。

1906 年，在中国维系了 1 300 年的科举制度被完全废除，被规定有具体学堂性质、培养目标、入学条件、课程设置等内容的近代新学制取而代之，此举打破了各地学校教育中存在的无章可循的混乱局面。"学部"成为当时全国教育系统的最高行政机关。

1907 年，学部颁布《奏定女子小学堂章程》和《奏定女子师范学堂章程》，音乐课被正式列入学校课程，这是中国教育史上第一次通过政府文件的形式将音乐课作为必修课纳入学校课程，"其要旨在使感发其心志，涵养其德性"。师范学堂的音乐课被列为正式课程，每周设置为 1～2 课时，女子小学堂中的音乐课被定为"随

① 姚思源. 论音乐与音乐教育 [M]. 北京：高等教育出版社，2004：6.
② 臧一冰. 中国音乐史 [M]. 武汉：武汉大学出版社，1999：204.
③ 马达. 二十世纪中国学校音乐教育发展研究 [D]. 福州：福建师范大学，2001：20.
④ 马达. 二十世纪中国学校音乐教育发展研究 [D]. 福州：福建师范大学，2001：20.
⑤ 伍雍谊. 中国近现代学校音乐教育（1840—1949）[M]. 上海：上海教育出版社，2011：30.

意课",未定课时。① 在教学内容上,《学部奏定女子小学堂章程》以"平易单音乐歌"为主,《学部奏定女子师范学堂章程》则规定"授单音歌、复音歌及乐器之用法,并授以教授音乐之次序法则"。初期女子师范学校的教学已经包含有齐唱、合唱、乐器演奏及音乐教学法等内容。至此,中小学正式设置了音乐课程,并将其定名为"乐歌""唱歌"课。

1909年,清政府学部颁布的《奏请变通初等小学堂章程折》规定增设"乐歌"课。同年5月15日,学部再次颁布《奏变通中学堂课程分为文科实科折》,其中提出:乐歌乃古人弦诵之遗,各国皆有此科,应列为随意科目,择五七言古诗歌词旨雅正,音节谐和,足以发舒志气、涵养性情,篇幅不甚长者,于一星期内酌加一二小时教之。②

此奏折虽将音乐课列入"随意科目",但改变了原有的仅女子学校开设音乐课的情况,至此,音乐课在全国中小学堂中得以正式开展。这一时期,所有音乐课统称为"乐歌"课。

1911年,辛亥革命推翻了清朝封建统治,建立了资产阶级民主共和国。1912年,国民政府下属中央教育部成立,蔡元培先生任临时政府教育总长。蔡元培先生提出了"注重道德教育,以实利教育、军国民教育辅之,更以美感教育完成其道德"的思想③,蔡元培先生所说的"美感教育"即是后文中提到的"美育"。

在蔡元培先生的主持下,旧的封建教育体系进一步被改造,同时在教育方针中首次提出的"美育"思想在中国教育史上成为一次大的变革。

1912—1913年,中央教育部颁布了《小学校令》《小学校教则及课程表》《中学校令施行规则》《中学校课程标准》等一系列法规,音乐课作为学校教育科目之一被纳入其中。

此时《小学校令》中将音乐课称为"唱歌课",《中学校令施行规则》将音乐课称为"乐歌课"。④ 法规对音乐课的教学目标、课时、教学内容等进行了进一步的规范。《小学校教则及课程表》规定:"唱歌要旨,在使儿童唱平易歌曲,以涵养美感,陶冶德性。"《中学校令实施规则》提出:"乐歌要旨在使谙习唱歌及音乐大要,以涵养德性及美感。乐歌先授单音,次授复音及乐器用法。"⑤ 这一时期的学校音乐

① 朱玉江. 百年中国学校音乐课程变迁的文化哲学研究 [M]. 北京:中国文联出版社,2015:21.
② 朱玉江. 百年中国学校音乐课程变迁的文化哲学研究 [M]. 北京:中国文联出版社,2015:21.
③ 舒新城. 中国近代教育史资料(上册)[M]. 北京:人民教育出版社,1981:226.
④ 朱玉江. 百年中国学校音乐课程变迁的文化哲学研究 [M]. 北京:中国文联出版社,2015:21.
⑤ 课程教材研究所. 20世纪中国中小学课程标准·教学大纲汇编:音乐·美术·劳技卷 [M]. 北京:人民教育出版社,2001:20.

教育在蔡元培先生的影响下十分注重其美育功能。

五四运动前后，我国各科教学法课程建设得到了发展。1913年，中央教育部颁布的《中学校课程标准》要求四个学年内均要开设"乐歌课"，每周一课时。1914年12月，教育部再次发文要求师范及小学校必须重视音乐课程的教学，文件指出，音乐之于教育有着重要意义。至此，"乐歌课"在学校音乐教育中作为必修课开设，学校音乐课程由此产生并逐渐得到发展。1923年起，"乐歌课"一词逐渐被"音乐课"一词取代。

二、学校音乐教育初起阶段

清末民初，帝国主义的大肆侵略使得我国时局动荡、民不聊生，我们的邻居日本却因打开国门广泛汲取西方政治、经济、教育文化的精华而国力大盛。甲午战败使得清帝国一直以来自诩的"天朝大国"美梦被摧毁，一批封建知识分子觉悟到必须效仿日本，学习西方科学文明，大力发展资本主义经济，才能挽救中国，因此提出了变法的主张。国人一旦觉悟，面对的即是一个全新的世界。在中国被迫卷入改革、发展的浪潮中，希望通过学习西方先进科技与文化教育思想来摆脱落后境遇时，中国社会已经开始从传统向现代转型了。[1]

1898年，康有为上书要求清政府"远法德国，近采日本，以定学制"。他在给光绪皇帝请办学堂的奏折中也介绍了德国学制："令乡皆立小学，限举国之民，七岁以上必入之。教以文史、算数、舆地、物理、歌乐，八年而卒业。其不入学者，罚其父母。"文中所说"歌乐"，指的即是学堂的唱歌课[2]。康有为对于乐歌课和学校音乐教育发展的重视程度由此可见一斑。对于传统的教坊、学堂等教学机构来说，这种教育改革是脱离了原有音乐教育形式，在制度层面上由传统教育方式向现代教育模式转变的大胆尝试。

变法失败后，梁启超逃至日本，联合进步的改良知识分子在日本和国内发行了《新民丛报》《浙江潮》等刊物，内容大致包含：宣传西方音乐、介绍外国歌曲；发展新音乐，推荐新乐歌；倡导创建新式音乐教育[3]。梁启超的音乐教育观主要有以下四个方面：其一，"盖欲改造国民之品质，则诗歌音乐为精神教育之一要件"，提出了诗歌、音乐对国民素质提升的重要性，强调音乐的思想启蒙及社会教化作用。其二，"今日不从事教育则已，苟从事教育，则唱歌一科，实为学校中万不可缺者。

[1] 朱玉江. 百年中国学校音乐课程变迁的文化哲学研究 [M]. 北京：中国文联出版社，2015：35.
[2] 马达. 二十世纪中国学校音乐教育研究 [D]. 福州：福建师范大学，2001：25.
[3] 臧一冰. 中国音乐史 [M]. 武汉：武汉大学出版社，1999：204.

举国无一人能谱新乐，实为社会之羞也"①。他积极倡导在学校中设立唱歌课，大力发展音乐教育，并立志学习、考察欧、美、日等国家和地区的音乐教育理论知识，学习创作歌曲。其三，积极学习欧、美、日等国家和地区的先进文化。其四，强调发展本民族的优良传统。② 梁启超的思想得到了很多留日知识分子的认同，他们看到了日本先进的音乐教育对学生人格、国民素质、民族凝聚力等的影响，开始学习、考察日本的学校音乐教育，同时学习创作歌曲，积极从事乐歌的编配和创作工作，其中，最为著名的有沈心工、李叔同、萧友梅、曾志忞、高寿田等人，对之后学堂乐歌的发展起到了重要的推动作用。

曾志忞是我国近代音乐史上最早出现的音乐教育家、音乐理论家、活动家和乐歌作家之一。20世纪初期，曾志忞在其《乐典教科书》的"自序"中提出要"为中国造一新音乐"。他在这里所说的"新音乐"具体是指"学堂乐歌"。曾志忞是我国音乐史上第一位公开发表"学堂乐歌"的音乐教育家。在东京出版的刊物《江苏》上刊印的《练兵》《春游》《扬子江》《新》《海战》《秋虫》也是目前所见最早公开发表的学堂乐歌，这些歌曲均通过五线谱与简谱对照的形式积极向人们介绍西方音乐的记谱法。曾志忞主张："一事而不脱出泥古、自恃的性质，欲理想之发达，社会之进步，不亦难乎。夫音乐亦然。"③

曾志忞的音乐实践活动主要从三个方面进行：

第一，组织了各种音乐会社、创办了上海贫儿院音乐部等，为音乐教育的社会普及做出了杰出贡献。

第二，致力于学堂乐歌的编写，《教育歌唱集》是当时最早出版的学校唱歌教科书，与沈心工的《学校唱歌集》几乎同时问世，在当时广受好评，对之后学堂乐歌的发展产生了积极广泛的影响。

第三，致力于音乐理论著述，1902年发表的《音乐教育论》是我国最早的一篇系统阐述近代音乐教育的论文。④

沈心工有感于日本的音乐教育之发达，与曾志忞一同创立了音乐讲习会，《体操·兵操》（又名《男儿第一志气高》）便是那时所作。1903年，沈心工回国，在上海南洋公学附属小学任职。在此期间，他创设了我国最早的"乐歌课"，此后一直从事音乐教育工作。沈心工一生编写了大量的乐歌作品，如前面所提到的《革命军》《竹马》以及他自己作曲的《黄河》等，他的作品大多能够针对儿童的心理特

① 梁启超. 饮冰室诗话 [M]. 吉林：时代文艺出版社，1998：58.
② 刘靖之. 中国新音乐史论（上册）[M]. 台北：台北耀文事业有限公司，1998：39.
③ 刘靖之. 中国新音乐史论（上册）[M]. 台北：台北耀文事业有限公司，1998：52.
④ 臧一冰. 中国音乐史 [M]. 武汉：武汉大学出版社，1999：211.

点创作,词、曲能够很好地结合,朗朗上口,被广为传唱。

李叔同是我国学堂乐歌编创先驱之一。早年也曾留学日本,学习绘画,兼攻音乐和西洋戏剧,是我国近代音乐、美术、话剧艺术的推广者,他在绘画、音乐、书法、戏剧和诗词方面均有建树。1906年留日期间他与人创办了我国最早的话剧团体春柳社,参与排演了《茶花女轶事》等多部话剧,同时他还独自编辑出版了我国最早的音乐刊物《音乐小杂志》。李叔同回国时正值我国学校艺术教育的萌芽阶段,师资紧缺,他积极投入到音乐及美术教学工作中,为我国培养了一大批优秀人才,如丰子恺、刘质平等。李叔同创作的乐歌除具有乐歌的特点外,其最大特点就是深受青少年喜爱,他的大部分作品都是咏物写景的抒情歌曲,所填歌词文辞优美,富有意境和韵味,词曲结合流畅自然,像《送别》《忆儿时》以及他作词、作曲的《春游》等都广为流传。

1903年至1907年间,中国留日学生创编的学校唱歌集达到23种,收录歌曲众多,所收录歌曲不仅在各中小学广泛传唱,在社会上也引起极大的反响。1911年辛亥革命爆发,中华民国的成立进一步促进了学堂乐歌的发展。据张静蔚《中国近代学堂乐歌》记载,20世纪初至1919年,共有50册唱歌集出版,收录有1300首左右的学堂乐歌。①

1909年,学部《奏请变通初等小学堂章程折》颁布,"乐歌"一词在其中被正式引用,在此之前"乐歌课"都被统称为"唱歌课",由此可见,学堂乐歌的教学内容主要是以唱歌为主,歌曲内容大部分分为三种:第一种,反映当时中国资产阶级及其知识分子要求学习西方科学文明,实现富国强兵以抵御外侮等资产阶级民主主义和爱国主义的思想;第二种,反映妇女解放思想的、宣传资产阶级共和政体文明的、反对封建迷信宣传学习科学文明的;第三种,专门对少年儿童进行思想教育和知识教育的。正因为学堂乐歌的思想内容反映了社会现实,在当时具有先进意义,所以深受广大青少年的欢迎。

早期学堂乐歌是20世纪初在"洋为中用""废科举、办学堂"的社会环境影响下,对中国新式学堂中所开设的"乐歌课"的统称。除此之外,还是对"乐歌课"上所有编创歌曲的统称。不同含义下所产生的影响也有所不同。"乐歌课"的教学形式为当时的教育展示了一种新的音乐形式,即"群众集体歌唱形式",也为后来蓬勃发展的群众歌咏运动打下了基础。"乐歌课"中所创编的歌曲也为当时的青年学生进行了深刻的思想启蒙,让青年学生从理论到实践全面接触到了西方的音乐文化。

① 马达. 二十世纪中国学校音乐教育发展概况[D]. 福州:福建师范大学,2001:32.

随着学堂乐歌的发展，西洋音乐形式，如唱歌、风琴、钢琴、提琴等得以被大家所认识和传播，简谱、五线谱记谱法和西洋基础乐理逐渐被人们所掌握，在欧洲近现代音乐教育体系下，中国音乐教育体系走上了系统化、规范化的道路，① 为之后学校音乐课程及教育教学工作的开展奠定了基础；基础音乐理论书籍的出版，如《乐典大意》（曾志忞）、《乐理概论》（沈彭年）、《和声学》（高寿田）等，为人们从实践到理论全面领会西方音乐提供了知识上的帮助，同时也促使人们不断思考中国音乐如何走向世界，建立一种新的中国音乐文化。

学堂乐歌是中国近代音乐教育的发端，对中国音乐教育的启蒙与发展起到了重要作用，但受当时社会局势影响和教育教学水平限制，除了受过正统音乐教育的沈心工、李叔同、曾志忞等人创作的乐歌有一定艺术性外，很多人创作的歌曲在词曲或情绪表达上或多或少存在问题，更不要说达到美学要求了，此弊病也曾引起当时学者的关注，这些学者也提出了相应的解决建议。总体来说，学堂乐歌是应时代需求而产生，并且是当时国情与民生诉求的产物，其曲调、内容极具代表性。

三、早期音乐教育观念

在不同时期、环境背景下，学校教育的办学观念也各不相同。清末民初，在中国传统文化和西方先进科学技术的碰撞下，清政府对学校教育的实施方针是"中学为体，西学为用"。学堂乐歌开启了学校音乐教育中学习西方音乐的先河②，随着学堂乐歌的发展，新的作品形式、创作思维及技法相继出现，美学观念与时代特点相结合产生了一种新的音乐形式，人们称之为"新音乐"，新音乐为后来学校音乐教育的发展开拓了新的领域。③

当时在"中学为体"，以"忠君、尊孔、尚公、尚武、尚实"为教学理念的学校虽未开设音乐课，但这类学校肯定了音乐课在学校教学中的重要性，同时承认了音乐教育对儿童生理、心理发展的作用。随着学堂乐歌的发展，许多学校也陆续开设了唱歌课。

在维新派代表人物康有为的影响下，中国的音乐教育在观念上有了进一步的发展。康有为根据学生不同成长阶段的不同生理、心理特点制定了不同的培养目标："小学阶段，大概是专以养身体为主，而开智次之"；"儿童好歌，当编古今仁智之事，令为歌诗，俾其习与性成"；中学阶段，"乐以涵养其性情，调和其气血，节文

① 王耀华. 中国近现代学校音乐教育之得失［J］. 音乐研究，1994（2）：10-17.
② 马达. 二十世纪中国学校音乐教育发展研究［D］. 福州：福建师范大学，2001：49.
③ 马达. 二十世纪中国学校音乐教育发展研究［D］. 福州：福建师范大学，2001：50.

其身体，发越其神思"；"大学更重德性，每日皆有歌诗说教，以辅翼其德，涵养其性，而所重则尤在智慧也"。① 康有为根据学生德、智、体、美发展的需要对学校音乐教育提出了构建性的设想，这些设想的提出比政府颁布普通学校音乐课程细则还要早十几年，康有为是我国学校音乐教育的最早倡导者。

1907年后，清政府将音乐课列入教育法律法规，这是中国教育史上的一大进步。之后，学校音乐教育获得重视，音乐教育中"德育"的实施成为音乐课的教学目标，在政府倡导下学校音乐教育的发展进入了新阶段。

民国初期，在教育家、思想家蔡元培先生的影响下，"美育"被正式列入学校音乐教育方针，成为学校音乐教育课程的指导思想。蔡元培提出：

注重道德教育，以实利教育、军国民教育辅之，更以美感教育完成其道德。②

美育者，应用美学之理论于教育以陶养感情为目的者也。③

故教育家欲由现象世界引以到达于实体世界之观念，不可不用美感之教育。④

由此，建立了"德、智、体、美"的教育指导思想。

蔡元培先生曾在德国留学，对于西方先进的教学思想、理念有着深刻的感受和见解。他认为：

人人都有情感，而并非都有伟大而高尚的行为，这是由于感情推动力的薄弱。要转弱而为强，转薄而为厚，有待于陶养。陶养的工具，为美的对象，陶养的作用，叫作美育。⑤

他提出了"以美育带宗教"的思想。蔡元培先生一生致力于"教育救国"，是我国近代音乐教育及文化事业的开拓者和奠基人。"德、智、体、美"四育并举的教学宗旨是我国教育史上的一大创举，从那以后，音乐教育作为学校教育的一个重要组成部分得到重视，为之后学校音乐教育的完善与发展奠定了基础。

抗日战争时期，在一切为抗战服务的宗旨下，国民党统治区和革命根据地的音乐文化活动热烈开展起来，学校音乐教育再一次得到繁荣和发展。这一时期，还有

① 舒新城. 中国近代教育史资料［M］. 北京：人民教育出版社，1981：899-908.
② 舒新城. 中国近代教育史资料［M］. 北京：人民教育出版社，1981：226.
③ 俞玉兹，张援. 中国近现代学校音乐教育文选（1840—1949）［M］. 上海：上海教育出版社，2000：207.
④ 伍雍谊. 中国近现代学校音乐教育（1840—1949）［M］. 上海：上海教育出版社，2011：17.
⑤ 蔡元培. 蔡元培先生全集［M］. 台北：台湾商务印书馆，1979：640.

一位教育家穷尽毕生精力改革着传统教育理念,他就是陶行知。陶行知曾师从西方进步教育思想的代表人物杜威,陶行知的"生活教育"理论来源于杜威的"教育即生活""学校即社会",对当时的社会发展及人生思想都起到启迪作用,对创建"学习型社会"起到了重要作用。陶行知曾被毛泽东称为"伟大的人民教育家"。陶行知创办了中国第一所乡村师范"晓庄学校"、第一个学习型社团"山海工学团",他创办的"育才学校"是我国第一所以激发人的艺术潜能培养艺术精英为目的的学校。与一些倡导教育改革的教育家相比,他对教育改革的见解更为独特。

陶行知曾提出"大众音乐教育"理念,他认为音乐教育应该是大众教育的重要组成部分,坚持音乐教育应该从大众的情感需要出发,教学方式、教学设备、教学内容都应该适应大众需求。他认为音乐教育的核心应该是音乐与群众的结合,音乐教育必须建立在广大群众所熟悉的语言环境中,而民族艺术来源于大众也最能体现大众需求,因此,陶行知先生在其教学内容及所编写的教材中也体现了对民族性的重视。在当时而言,在外来音乐文化的冲击下,陶行知先生还能从大众立场出发,坚持民族化的音乐教育是十分可贵的,即使放在今天,音乐教育的民族化问题也仍然是值得深思的课题。

在音乐教学过程中,陶行知独创性地提出了"艺友制"和"小先生制"的教育方式。"艺友制"指用朋友之道教人学艺术或技艺,他认为凡有一艺之长者均可做老师招收艺友;"小先生制"指大人学会后教给小孩,小孩学会后教给小小孩,"即知即传人",这种方式在当时革命根据地师资严重缺乏的条件下对音乐文化的广泛传播起到了积极推动作用。陶行知所倡导的"小先生制""艺友制"等教育教学方式受到了国际教育界的推崇。

在教学目标上,陶行知认为音乐教育中美育与德育之间并不是割裂的,"教育没有独立的生命,是以民族的生命为生命。唯有以民族的生命为生命的教育,才算是我们的教育"[1]。在音乐教学中,陶行知十分注重学生的爱国思想教育和抗战教育,鼓励学生走出校门向人民大众宣传爱国思想,弘扬民族斗志。陶行知的音乐教育理念与教学形式是结合当时中国国情探索出来的新道路,在中国教育甚至世界教育史上都属创举,为当时我国音乐教育的普及与发展起到了积极的推动作用。

发端于19世纪末的中国现代音乐教育是在西方音乐教育的影响下展开的,在中国现代音乐教育的研究领域,蔡元培、陶行知等先贤做出了卓越的贡献。[2] 20世纪

[1] 褚灏.陶行知音乐教育思想及实践研究[J].音乐研究,2001(4):18-24.
[2] 蔡元培先生的"五育并重""美育救国"等主张,推动和促进了艺术教育的发展。1922年的"壬戌学制",采纳了陶行知先生以"教学法"代替"教授法"的主张,一字之变,说明学科教育研究注意到了"教"与"学"的双边关系。

上半叶，中国政府曾颁布了一系列音乐课程标准①，反映了当时中国音乐教学的研究水平。在此期间，中国一些音乐教育家先后推出一批音乐教学法研究专著，这些著作结合中国音乐教育实际，介绍了一些国外音乐教学研究理论和教学方法，其贡献不可抹杀。

四、早期音乐教育形态演变

从鸦片战争到中华人民共和国成立的这段时间，是我国政体发生变革的高频时期，也是旧民主主义革命和新民主主义革命的时期，每个时期背后都隐含着政治、思想、经济、文化形态的变化，这些变化直接影响和制约着教育的发展。

1. 课程发展

1912年，中华民国元年，孙中山任临时大总统，蔡元培任教育总长，"美感教育"被正式列入学校教育方针，这在我国学校教育史上具有重大意义。作为音乐教育的重要组成部分和美德教育的实施途径，蔡元培认识到了学校音乐教育对人的情感、人格乃至社会发展的重要作用。对"美育"思想认识的提高，成为该时期音乐教育获得完善与发展的重要条件。在受蔡元培影响出台的校令和课程实施细则中，音乐课程教学目标均包含了"美育者，应用美学之理论于教育，以陶养感情为目的者也"② 等要求。

1915年，高举着"科学""民主"大旗的新文化运动再一次触动了有两千多年历史的中国传统文化。1919年，在五四运动的推动下，国人受到了很多外来教育思想和方法的熏陶，其中以来自美国的影响最为广泛。同时，中国传统文化与外国先进文明的碰撞也让当时的国人切实感受到本民族传统音乐文化及教育理念有需要改进的地方，一大批音乐家因此积极投入到音乐思想及文化的改革大潮中。通过这次改革，人们尝试性地将西方音乐理论与中国传统音乐文化结合在一起，创造出了许多具有创新思想的优秀作品。

新的文化思想与方法对学校音乐教育的发展也产生了重大影响。此时的"乐歌""唱歌课"已经统称为"音乐课"。1923年，《中小学课程标准纲要》规定将音乐课列入小学、初中必修科目，并就教学目的、程序、方法、毕业最低限度的标准

① 仅从当时政府机构教育部先后颁布的《初级中学音乐课程纲要》（1923年6月4日）、《小学音乐课程标准》（1932年10月）、《修正高级中学音乐课程标准》（1940年9月），就可以看出当时音乐教学法研究的水平。1939年，当时政府机构教育部颁发了《师范学院分系必修及选修科目施行要点》，正式将课程定名为"分科教材及教法研究"，目的在于纠正师范教育中只重视教法研究而忽视教材研究的问题。1946年当时政府机构教育部颁布的《修正师范学院规程》，进一步明确规定分科教材教法是专业训练科目，并对具体内容做出明确规定。

② 高平叔. 蔡元培教育文选［M］. 北京：人民教育出版社，1980：195.

等做出了要求，如小学音乐课的课时占总课时的6%，初中音乐课每周为2小时。唱歌形式在"平易之单音唱歌"基础上还加入了二部轮唱、平易二重唱，内容要求唱关于美的方面和修养的歌词，以发展儿童快乐活泼的天性①等。除此之外，对歌唱方法和不同年级的授课内容也都做了明确要求。从教学理念上说，这部纲要更注重美育在人格养成及情感教育方面的作用；从教学内容来说，这部纲要贴近儿童生活并与孩子身心健康发展相适应；歌唱方法的要求使音乐课的实施过程更具科学性；循序渐进的教学模式也使纲要更加完善，学校音乐教育在此基础上得到积极发展。

1932年，在蔡元培先生的领导下，国民政府教育部针对幼稚园、小学、中学和高中音乐课颁布了各类课程标准，这是中国政府首次以国家名义颁布中小学音乐课程标准。② 与以往的音乐课程标准相比，新标准最大的特点就是政府首次将音乐欣赏作为音乐课程的教学内容列入教育法规，这对学校音乐教育课程设置来说是一大完善，它承认了音乐欣赏是音乐教育课程的一部分，对人的文化修养和审美能力等有巨大影响。其次，此次音乐课程标准在教材选择、唱歌教学教法、视唱练耳等方面给出了细致的规范与要求，如《初中音乐课程标准》提出"尽量采用民族音乐内容""注意学生生理条件，变声期内停止唱歌""注重听觉训练，增加听音写谱内容"③等要求。在教学理念上，新标准鼓励在小学课堂上进行音乐创作，提倡音乐、舞蹈、体育等多学科的融合，鼓励学生参加各类社团及课外音乐活动等。这些理念直至现在对我们的音乐课程设置都仍具有启迪作用。

纲要在后期实施过程中，因教学内容过于复杂，课程设置过于专业化，而且缺乏与之相匹配的音乐教学师资而遭到许多音乐家的批判，萧友梅曾指出："以如此有限之时间，教学上述浩瀚之课程，事实上绝对不能办到。"④

即便如此，这一阶段学校音乐教育课程在学堂乐歌的基础上也有了进一步的改进和提高，具体表现为：在蔡元培的积极倡导下，美育在学校音乐教育中的重要性日益被社会各界所接受，这是这一时期音乐教育获得较大发展最重要的思想基础；这一时期开创的中等、高等音乐师范教育和专业音乐教育机构，如北京大学音乐研究会、中华美育会、西乐社、大同乐会等，都由音乐专业人士组织，从事音乐表演、音乐研究和音乐教育工作，为音乐教育的发展培养出了数量众多的音乐教师，为普通音乐教育的发展提供了较为充裕的师资；音乐教材建设也受到很多音乐家的重视，如编写了《小学音乐教材初集》《复兴初级中学音乐教科书》等；学校课外音乐活

① 朱玉江. 百年中国学校音乐课程变迁的文化哲学研究 [M]. 北京：中国文联出版社，2015：22.
② 朱玉江. 百年中国学校音乐课程变迁的文化哲学研究 [M]. 北京：中国文联出版社，2015：22.
③ 马达. 二十世纪中国学校音乐教育发展研究 [D]. 福州：福建师范大学，2001：66.
④ 朱玉江. 百年中国学校音乐课程变迁的文化哲学研究 [M]. 北京：中国文联出版社，2015：23.

动普遍开展，显示出音乐的活力。专业教育机构的建立和课外音乐教育活动的展开，标志着我国传统的贵族化礼乐教育正渐渐向着中西兼容的新型音乐教育形式转变，"师匠秘传"与"班级授课"的音乐教育形式开始在我国音乐教育中并行。

2. 曲折前行

1935年，中国的抗日战争如火如荼地进行着，中华民族与日本帝国主义侵略者的矛盾成了当时社会的主要矛盾。历史原因使得教育与政治紧密联系在一起。1937年卢沟桥事变，全国上下喊出统一的"抗日救国"口号。

国民党统治区的最高教育机构教育部呼吁各级学校积极组建歌咏队、音乐班等各类社团以宣传抗日救国思想，同时号召每学期内举办一次音乐会，积极开展音乐教学活动；并且先后颁发了一系列文件，在教育经费、人员、交通等各个方面给予支持，在教材选择上要求采用与抗战救国有关的教材。这些都有力地保障了各类抗日活动的进行，具有鼓舞士气、激发团结意识、陶冶情操等功能的学校音乐教育此时受到了极大重视。

1938年，抗日救亡歌咏活动广泛开展，教育部颁发文件要求初中音乐课与图画课的课时数增加为每周两小时，《中小学音乐教育应行注意事项》中规定使用与抗战、爱国思想有关的教材；参与各种活动、比赛、仪式时将音乐加入，全体参与演唱。

1940年，教育部在《改进中小学音乐科事项》中规定：各级学校应切实提倡课外音乐活动，在学校经费内，划定音乐教育经费，并按年增筹，各中等学校并应遵照修正中学规程，修正师范学校规程及修正职业学校规程原规定之设备费，并源源补充，其音乐设备基础特别缺乏者，更应设法筹临时费，以资充实而利教学。本团经费由教育部拨给，其预算另定之。①

从以上描述中，我们不难看出国统区政府对学校音乐教育，特别是对课外活动的重视程度。这一时期通过歌咏等大型群众性演出形式宣传抗日思想，起到了鼓舞斗志、团结抗战的作用。音乐教师在此背景下纷纷利用课余时间指导学生组织各类文艺社团。聂耳的《义勇军进行曲》《大路歌》《卖报歌》，冼星海的《黄河大合唱》《只怕不抵抗》《在太行山上》，张曙的《保卫国土》《战鼓在敲》，吕骥的《新编九一八小调》《中华民族不会亡》，贺绿汀的《游击队之歌》等，这些抗日救亡歌曲成为学校音乐课程的主要教学内容并被广为传唱。

随着抗日战争的爆发，中国共产党在其控制区域也提出了"在一切为着战争的

① 马达. 二十世纪中国学校音乐教育发展研究［D］. 福州：福建师范大学，2001：75.

原则下，一切文化教育事业均应是知识和战争的需要"①的口号，受条件影响，中国共产党控制区域实行的音乐教育政策是"普及免费的儿童教育"。在当时恶劣的教学条件和师资力量极缺的环境下，根据地的音乐教学内容以唱歌为主，教学方式不拘泥于形式和传统，采用了多种形式教授的教学模式，如：尊重学生兴趣的发展，可根据学生爱好、兴趣等因素改换教学内容；教学过程与内容注重探索性；在教学方法上注重教育实践与教学实效；方式多采用陶行知的"即知即传的小先生制"②。

教育的开展服务于政治，是历史发展的需要，也是人民的需要。这一时期的音乐教育活动受社会环境影响，在好多地区呈现出繁荣局面，教学形式上由原来的学校转为校内校外一体，学生通过学校音乐教育教学获得知识与技能，通过社会音乐活动得以实践，音乐人才的培养主要是在这种音乐实践活动中形成并成长起来的③。就音乐教育实践而言，其作用是显著的。这一时期学校音乐教育充分发挥了其社会教化功能，在音乐教育的实践中团结了人民，鼓舞了士气。在政府的支持下，学校音乐教育的发展也得到了推进。

第二节 新中国学校音乐教育发展概况

1949年，中华人民共和国的成立标志着中国进入了一个新纪元，在中华民族迎来勃勃生机的同时，中国音乐教育事业也步入了新的发展阶段。在中国共产党的正确领导下，中国音乐教育事业的发展突飞猛进。

一、新音乐教育体系建构

中华人民共和国成立以后，开始了从新民主主义革命向社会主义革命的转变，中央人民政府采取"维持现状，逐步改造"的办法，首先接办了国民党遗留下来的所有各级公立学校。1951年10月1日，中央人民政府政务院命令公布《关于改革学制的决定》，产生了新中国的学制体系。

1. 学制

在宣布新中国正式成立前的1949年9月29日，第一届中国人民政治协商会议全体会议通过了《共同纲领》，《共同纲领》在第五章"文化教育政策"中规定了新中国的文化教育方针政策：中华人民共和国的文化教育为新民主主义的，即民族

① 徐文武.20世纪40年代的战时音乐教育[J].西安音乐学院学报，2013（1）：2.
② 徐文武.20世纪40年代的战时音乐教育[J].西安音乐学院学报，2013（1）：78.
③ 徐文武.20世纪40年代的战时音乐教育[J].西安音乐学院学报，2013（1）：79.

的、科学的、大众的文化教育。人民政府的文化教育工作,应以提高人民文化水平,培养国家建设人才,肃清封建的、买办的、法西斯主义的思想,发展为人民服务的思想为主要任务。①

这一方针政策规定了新中国教育的性质、任务,教育改革的重点和步骤。中央人民政府政务院将音乐教育分为幼教、初级、中级、高等教育四个等级。新学制规定了如下内容。

(1) 幼儿教育:实施幼儿教育的组织为幼儿园,招收3足岁到7足岁的儿童。

(2) 初等教育:对儿童实施初等教育的学校为小学,修业年限为5年,实行一贯制,入学年龄以7足岁为标准。对失学青年和成人实施初等教育的学校为工农速成初等学校、业余初等学校和识字学校。

(3) 中等教育:中学的修业年限为6年,分初、高两级,修业年限各为3年。工农速成中学修业年限为3至4年。业余中学分初、高两级,修业年限为3至4年。中等专业学校修业年限为2至3年。

(4) 高等教育:大学、专门学院修业年限为3至5年。专科学校修业年限为2至3年。大学和专门学院附设的研究部,修业年限为2年以上。

(5) 各级政治学校和政治训练班的学校等级、修业年限、招生来源另行规定。

这是新中国成立以来正式颁布施行的学制。它是根据新民主主义的教育方针政策和当时国家各方面的需要以及我国教育工作的经验,特别是老解放区教育工作的经验而制定的。新学制的主要特点是:

第一,明确和充分地保障了全国人民,特别是工农干部受教育的机会,体现了教育为工农服务的方针。

第二,明确规定了各类技术学校和专门学院在学制中的地位,保证了各种人才的培养,体现了教育为生产建设服务的方针。

第三,保证了一切青年知识分子和旧知识分子都有受革命的政治教育的机会。

第四,体现了方针、任务的统一性和方法、方式的灵活性。

在贯彻执行这一学制的过程中,从1952年下半年开始,政府逐步将全国私立中小学改为公立,私立高等学校也在院系调整中全部改为公立。原定从1952年起5年内将全日制小学改为五年一贯制,但因师资、教材等准备不足,五年一贯制在绝大部分地区很难实行。因此,教育部决定从1953年秋季起暂缓执行五年一贯制。1954年2月,教育部公布《关于规定小学实行六年制》的通知。

① 《中国人民政治协商会议共同纲领》(第五章)"文化教育政策",1949年9月29日,第一届中国人民政治协商会议全体会议通过。

由此，新中国音乐教育形成了以中小学普通教育为基础，师范教育和专业音乐教育为重要辅助的音乐教育体系。

2. 基础音乐教育

新中国成立初期，在内部局势不稳，外部局势严峻，国民经济濒临崩溃的环境下，原有的教育性质发生了改变，从半封建半殖民地的教育转变为社会主义教育。①1950年8月，中央人民政府教育部颁布了《小学音乐课程暂行标准（草案）》和《中学暂行教学计划（草案）》。我国在教育上采取了全盘借鉴苏联的教学模式，形成了整体上仿效其教学方法、经验、策略的教育体系，这一体系虽然在课程设置、教学内容等方面并不符合我国国情，但其音乐教育理论和实践经验对我国学校音乐教育的发展还是具有启迪和推动作用的。②

1956年，教育部颁发《初级中学音乐教学大纲（草案）》和《小学唱歌教学大纲（草案）》，这是新中国成立之后颁发的第一套完整的中小学音乐教学大纲，对教学方法、教学内容均做出了明确的规定，在当时，具有较高的可行性和鲜明的时代特征。这一时期也是新中国学校音乐教育的初步发展阶段，美育被列入教学纲要，学校音乐教育得到重视，革命群众歌咏活动蓬勃开展，音乐教师关注并学习苏联的音乐教育理论和经验，苏联音乐和音乐教育理论得到广泛传播。③

1957年到1966年，由于国家政治形势的发展和影响，学校音乐教育受到了极左思想的影响与冲击，课时几经削减，从思想到实践，美育功能近乎丧失，音乐教育的形态只维系在作为政治的附属领域。1966—1978年是我国学校音乐教育遭受重创的阶段，音乐教学内容受到限制，只能教唱革命歌曲，音乐课外活动也只有观看革命文艺宣传队演出"样板戏"片段。这一时期的学校音乐教育完全服务于政治，毫无其他任何功能。

20世纪70年代末至90年代末是我国学校音乐教育的繁荣期。1978年党的十一届三中全会之后，学校音乐教育逐步得到重视和恢复。1981年，国家提出办重点小学、重点中学、重点大学的教育思想以保证我国人才的顺利培养。在新的教学观念指引下，国家编撰了统一的教材、增开了新的学科，并开设了选修课程。1986年，国务院在国家第七个五年计划有关文件中规定，美育是学校全面发展方针的一个重要组成部分。至此，美育在从国家教育方针中消逝了近30年之后，又重新被写入国家的纲领性文件。

① 姚思源. 中国当代学校音乐教育研究文集（1949—1995）[M]. 上海：上海教育出版社，2010：1.
② 马达. 二十世纪中国学校音乐教育发展研究[D]. 福州：福建师范大学，2001：149.
③ 姚思源. 中国当代学校音乐教育研究文集[M]. 上海：上海教育出版社，2010：2.

1988年，国家教育委员会根据当时的教育现实，颁布了《九年制义务教育全日制小学音乐教学大纲（初审稿）》《九年义务教育全日制初级中学音乐教学大纲（初审稿）》，明确指出音乐课是实现美育的重要途径之一。两个初审稿的出台，对于规范各级中小学音乐教学、发展社会主义精神文明建设、提高素质教育成效均有着重要的指导作用。1989年11月，国家教委颁发的《全国学校艺术教育总体规划（1989—2000）》是我国第一个学校艺术教育的纲领性文件。特别是20世纪90年代以来我国学校音乐教育发展很快，出现了从未有过的繁荣局面。

3. 师范音乐教育

师范教育的历史可追溯到晚清时期，其标志是1904年清政府颁布《癸卯学制》，正式确立师范教育的独立地位。民国初期的1912年9月颁行《师范教育令》，之后，独立的师范教育体制逐步得到完善和发展。自此，各个层次的师范院校如雨后春笋般在各地涌现出来，成为培养中小学师资力量的核心孵化器。

在新中国成立初期，音乐师资缺乏一直是阻碍学校音乐教育发展的重要原因。为此，随着1951年第一届全国师范工作会议的召开，新中国成立后开办的各级师范院校逐步建立起音乐系科，学制2~4年不等，至此，新中国师范教育的格局基本确立。1952年7月，教育部颁发并试行《关于高等师范学校的规定（草案）》，对全国高等师范学校办学的一系列方针和措施作了统一规定。随后，高师院校进行了教育改革。1952年高师院校的教育改革主要表现在三个方面：其一，进行院系调整，调整的方针是"以培养工业建设人才和师资为重点，发展专门学院，整顿和加强综合大学"；其二，从1952年暑期开始进行统一招生和统一分配，从此，教育事业被正式纳入国家计划的轨道；其三，以学习苏联经验为重点，包括学习苏联的教育理论和高等学校模式，采用苏联学校的教学计划、教学大纲和教科书，采用苏联学校的许多规章制度。[1]

1956年6月，教育部颁布了《师范学校音乐教学大纲（草案）》，这是新中国成立后颁布的第一部中等师范学校音乐教学大纲。该大纲由"教学内容""总说明""教学大纲"三部分组成。在"总说明"中，规定了师范学校音乐教学的目的：首先，用音乐艺术培养学生的共产主义思想意识和道德品质，并使学生将来能在小学中进行课内外音乐工作；其次，培养学生爱好中国古典的、民间的、现代创作的以及世界先进的音乐艺术；再次，使学生掌握声乐、器乐的技巧，乐理的知识，培养学生的音乐鉴赏力；第四，使学生掌握小学唱歌教学法方面的知识和技巧。这部大纲基本是借鉴苏联师范学校音乐教学大纲并结合我国中师音乐教育的实际情况而制

[1] 马达. 二十世纪中国学校音乐教育发展研究 [D]. 福州：福建师范大学，2013：169-170.

定的，具有较强的科学性和系统性。鉴于师范院校音乐系科的教学目的是为中小学校培养师资，故此，在课程设置上，不仅包括声乐、器乐、舞蹈等技能性较强的课程，还包括作为教师理应掌握的乐理和视唱练耳、音乐欣赏、小学唱歌教学法、教育心理学等相关课程，特别强调了组织课外音乐活动的能力，这对学生在将来胜任小学音乐教学工作是十分有益的。若能够按照大纲要求完成教学任务，是能够培养出合格的小学音乐师资的。大纲强调加强我国民族民间音乐的教学，以培养学生对本民族音乐文化的热爱及爱国主义思想，这使新中国中等师范音乐教育在初创阶段就有了一个重视民族音乐教育的良好开端。大纲阐明了音乐与社会的关系，特别强调了音乐在中国人民解放革命斗争时期和社会主义建设时期的作用。它的颁布试行使我国中师音乐教育走上正规化、科学化的道路。由于有了正确的指导思想和教学实施计划，这一时期我国师资培训进展加快，师资队伍整体质量有了明显提高。

在此基础上，教育部制定和颁布了幼儿师范教学计划，编写出版了师范学校各科教学大纲和教材。在音乐教学设施、器材设备方面投入的增加有力地保证了教学的顺利进行。这一时期，随着国家对学校美育的重视，以及经济发展和国家教育经费投入的增加，教学设备及器材有了很大改善；许多地区还设立了艺术教育专项经费，用以扶持贫困地区学校的艺术教育建设等。至此，可以说，我国自己的中等师范教育体系已经初步建立，中等师范学校已步入健康发展轨道。

4. 专业音乐教育

新中国成立初期，百废待兴，中央人民政府在努力恢复社会各项事业的同时，也将培养音乐家的教育提上了议事日程，典型的标志是设法组建专业音乐教育机构。如1950年6月在天津正式成立中央音乐学院①，1958年学院迁至北京，首任院长马思聪。20世纪50年代中期，中央音乐学院为完善师资队伍结构，派出一批青年教师前往苏联等国学习②，这些学员不负众望，学成归国后逐步成为教学中坚力量，培养出一大批卓有成就的音乐名家。他们在各自专业领域内成绩斐然、贡献卓著，都是共和国乐坛上声名显赫的佼佼者。

1956年11月，上海音乐学院正式重组、定名。从那时起直至今天，上海音乐学院都是共和国音乐教育的重要基地。该院始终秉持培养高级音乐专门人才的教育宗旨，适时改进教育思想，坚持"西洋"与"民族"同步发展的办学理念。该院办

① 中央音乐学院名师荟萃，如音乐学家吕骥、杨荫浏、曹安和、廖辅叔、李凌、赵沨、李元庆、张洪岛、蓝玉崧等；作曲家马思聪、李焕之、江定仙、王震亚、蒋风之等；钢琴家朱工一、周广仁、易开基等；歌唱家俞宜萱、沈湘等；指挥家黄飞立等；古琴演奏家吴景略等。

② 如吴祖强、施万春、石夫、刘文金、鲍蕙荞、刘诗昆、黄翔鹏、于润洋、赵宋光、何乾三、袁静芳、钟子林、郭淑珍、黎信昌、罗天婵、吴天球、罗忻祖、徐新、盛中国、陶纯孝、刘德海、蒋巽风等。

学水平始终处于国内领先地位,师资队伍中拥有一批在国内外享有盛誉的著名音乐教育家①,这些著名音乐教育家在各自专业领域内多有建树,是共和国专业音乐教育事业的中坚力量,为新中国培养出一大批在国内外享有盛誉的音乐人才。如钢琴家李其芳、殷承宗、李名强、洪腾,圆号演奏家韩铣光,大提琴演奏家王珏以及作曲家施咏康、汪立三、刘施任、何占豪、陈钢,指挥家黄晓同、陈燮阳,小提琴演奏家俞丽拿、郑石生,二胡演奏家闵惠芬、吴之岷,古琴演奏家龚一,歌唱家鞠秀芳、才旦卓玛,等等。这些毕业生在不同的岗位上尽平生所学、献一技之长,延续着先辈老师们正在进行或未尽的音乐教育事业。

除中央、上海两大音乐院校外,20 世纪 50—60 年代,中央人民政府还在其他地区进行音乐学院建设的战略布局。如在东北地区组建了沈阳音乐学院(1958 年),在华中地区建立了湖北艺术学院(武汉音乐学院前身),在华南地区组建了广州音乐专科学校(星海音乐学院前身,1958 年),在华东地区组建了南京艺术学院(1958 年),在华北地区组建了天津音乐学院(1959 年),在西南地区组建了四川音乐学院(1959 年),在西北地区组建了西安音乐学院(1960 年)。1964 年,响应周恩来总理的号召,又在北京组建了中国音乐学院,从而基本完成了共和国高等专业音乐教育的整体布局。

上述专业音乐院校及所列举的师资,为新中国的音乐教育事业鞠躬尽瘁,做出了卓越贡献,这说明音乐教育家之于音乐教育事业的重要性。

二、从《课标》看普通音乐教育的发展

社会政治、经济、文化的发展影响着学校音乐教育的目标与方向,学校音乐教育的推进也与政治、经济、文化的稳定、保障密不可分。新中国成立初期根据当时新中国教育方针的要求,在模仿苏联教学模式的基础上,吸取 1949 年之前老解放区的积极经验②,产生了新中国的音乐教学课程标准。课标的变化体现着新中国普通音乐教育的发展进程。

1. 1950 年《小学音乐课程暂行标准(草案)》

1950 年,国家颁布了《小学音乐课程暂行标准(草案)》,它标志着新中国成立之后学校音乐课程建设的正式开展。《小学音乐课程暂行标准(草案)》对小学的

① 如钢琴专业教师李翠贞、范继森、李嘉禄、吴乐懿,作曲专业教师贺绿汀、丁善德、桑桐、邓尔敬、陈铭志,声乐专业教师周小燕、高芝兰、谢绍曾、蔡绍序、劳景贤、李志曙、葛朝祉、王品素、温可铮,指挥专业教师杨嘉仁、马革顺,管弦乐专业教师谭抒真、陈又新、朱起东、窦立勋、王人艺,民族器乐专业教师陆修棠、卫仲乐、王巽之、金祖礼、王乙,理论专业教师沈知白、钱仁康、谭冰若、夏野、于会泳,等等。

② 高明星.1949—2009 年中国中小学音乐教育八次改革研究[D].哈尔滨:哈尔滨师范大学,2013:22.

音乐课程有较为详细的要求，其中包括"教学目标"、"教材大纲"和"教学要点"三个部分。

在"教学目标"中提到了三点：其一，培养儿童正确的听音、发声、歌唱、简单演奏等初步的音乐知识和技能；其二，培养儿童爱好音乐，以音乐陶冶身心，丰富生活，并乐于为人民服务的兴趣和愿望；其三，培养儿童活泼、愉快、热情、勇敢及爱国主义思想和感情。从这个教学目标可以看出，小学音乐课的教学目的除了要求学生掌握音乐的基本知识和技能、陶冶性情外，另一方面是进行思想道德教育。

教学计划部分对学生基本音乐技能和音乐知识提出要求，如听音、发声、歌唱、简单演奏等。除此之外还提出了培养音乐审美以及思想建设上的"五爱公民"的任务。这个教学计划是中华人民共和国成立后的首个教学计划，对音乐课程的学时做出了详细说明。

"教材大纲"是具体的教学内容，由唱歌、乐谱知识、乐器和欣赏四个部分组成。各部分对小学五个年级分程度提出不同的要求。如在五年级的"唱歌"中要求：歌词要"能反映儿童现实生活，激发儿童热情，鼓励儿童学习，发扬集体主义精神"；旋律在32小节以内；用视唱法学习歌曲；能跟着教师的指挥表现歌曲的感情；等等。

"教学要点"包括教材编选要点、教学方法要点和教学设备要点三个部分。教材编选要点规定：教材的配备以歌曲为主，基本练习、器乐和欣赏为辅；歌词内容应具体、生动、真实、积极。在文字方面应流利、押韵且富有儿童文学价值；按儿童水平的高低，有计划有步骤地把教材组织为由浅入深、由简到繁；在教学时，应有适当的短时的听音、发声、音阶、音程等基本练习，以打下良好的唱歌基础；在唱歌练习中，要适当注意听音和视唱练习，以使得实际有效，不重在多教若干歌曲。但也不可过分重视这些机械的训练，以免降低儿童学习音乐的兴趣。

1950年颁布的《小学音乐课程暂行标准（草案）》较为详细、全面地对小学音乐课程的建设提出了要求，并分程度详细规定了五个年级不同的教学内容，对教材选编、教学方法、教学设备也做了具体的规定，对音乐课程的学时做出了详细说明。从中可以看出，我国小学音乐课程的建设已朝着正规化方向发展。例如，注意根据儿童生理与心理的发展规律施教，唱歌练习时注意儿童嗓音的保护，注重视唱听音练习，提倡学习五线谱，注意教学的循序渐进、考试内容的全面性与科学性、教学设备的齐全性和规范性等等。课程标准多次提出应注意启发儿童对音乐的兴趣以及打击乐器进课堂，鼓励儿童进行简单的音乐创作，这些一直到现在对小学的音乐教育都还有着一定的指导意义。除此之外，它还提出培养"五爱公民"的思想建设任务。这是中华人民共和国成立后颁布的第一个小学音乐课程标准和教学计划，它借

鉴了1949年以前学校音乐教育的办学经验，又遵照新中国的"育人"方针，提出了适应新中国建设需要，培养新一代革命接班人的音乐教学目标。

1953年开始了我国第一个五年计划的经济建设。1956年9月，中国共产党第八次代表大会指出，全国人民的根本任务是在新的生产关系下面保护和发展生产力。因此，集中发展生产力，实现国家工业化，逐步满足人民日益增长的物质和文化需要，就成为全国人民主要的奋斗目标。这一时期教育的发展和改革与上述历史进程是密切联系的。

2. 1956年的两个"教学大纲（草案）"

1956年，教育部先后颁布了《初级中学音乐教学大纲（草案）》和《小学唱歌教学大纲（草案）》。大纲指出，初中应巩固和发展小学所学的音乐知识和技能，因此就要进一步教给学生较深、较广泛的知识和更复杂的唱歌技巧，以提高学生唱歌的表现能力。此外，"为了更好地实现音乐教育的目的，除继续培养学生对音乐的兴趣和爱好外，应该进一步培养学生对音乐的理解和感受的能力，尤其是对民族音乐语言的熟悉，以发展他们的艺术鉴赏力和对祖国音乐的爱好。"

大纲的"教学方法和要求"规定：初中音乐课包括唱歌、音乐知识和欣赏三部分，基本上和小学音乐课相同，其中唱歌是主要内容，所分配的教学时间应该最多。唱歌教学应以合唱为重点，培养学生能更好地表达较复杂歌曲的多样技巧，对二部合唱则更进一步要求音调的准确和声部的均衡、融合。在唱歌教材内容的选择方面，应该注意它的思想性、艺术性和可接受性。

大纲的"教学方法提示"规定："教学方法必须符合教育的任务。音乐教育的完成，必须通过音乐对学生的感染。为了能受感染，就必须掌握音乐语言。因此，初中音乐教学必须注意音乐语言的分析。这样，学生就能更好地理解和感受音乐，教师才能更好地完成音乐教育的任务。"

大纲的"课外活动"指出："课外活动对于音乐教育的完成和音乐课堂教学具有同等重要的意义。组织学生听无线电、参加音乐会、成立合唱队和器乐小组等，都能补充和加深学生的美育，发展他们的音乐才能。各学校可以充分利用自己的条件，成立各种小组，至少也要有合唱队的组织。对民族乐队和各种民族形式的演唱小组也应大力提倡。所有各种组织，教师必须负责指导，或聘请专人指导，应该制定出详尽的执行计划，学校应该加以督促和检查，这是一种经常的工作，应该计算其工作量。"

大纲的"教学设备"规定："良好的教学设备是教学成功的保证。各学校应该尽可能地设专用音乐教室，教室内要设置适于学生使用的桌椅。室内应有一架风琴，如有条件的可备钢琴（因对于课内课外都有很大的用途），当班数增加时应适当增

加键盘乐器，有五线黑板、无线电留声机和唱片。"

大纲在原来的基础上加入了"课外活动"的要求，指出课外活动是加深、巩固知识的重要环节，也是实践教学内容的重要途径。大纲中还提出"小学唱歌课是全面发展教育中完成美育的手段之一"，"初级中等音乐教育是美育和全面发展教育的一个有机组成部分"。

1956年，中央人民政府教育部颁布的中小学音乐教学大纲，明确规定了美育在学校全面发展教育中的地位和作用，指出音乐教育是实施美育的一个重要途径，音乐教学的目的是使学生有理解有表情地唱歌和感受音乐中的美，增进学生的爱美情感，以培养全面发展的社会主义新人。这个教学目的符合全面发展教育的总方针，它将培养学生高尚的音乐审美情操与培养社会主义建设需要的、全面发展的人才的目标有机地统一起来，这是以往教育部所制定的有关音乐教育文件所不曾完整论述或规定过的。可以说，1956年颁发的中小学音乐教学大纲对新中国中小学音乐教育的健康发展具有至关重要的促进作用。这套教学大纲是在总结新中国成立初期我国中小学音乐教育实践的经验并借鉴苏联音乐教育经验的基础上制定的，具有较高的科学性和时代性，基本适应我国社会主义全面建设时期的需要，它的颁布实行对推进我国学校音乐教育的发展具有重要意义。这套大纲将学校音乐教育同培养学生的审美情感和社会主义接班人结合在一起，具有一定的时代特征，适应当时我国社会发展的要求，推进了我国学校音乐教育的发展。

1957年，国内局势有变，学校音乐教育得不到重视，"美育"的作用及地位被忽略，"大跃进""革命教育"运动时期有些学校暂时取消了音乐课，学校音乐教育发展出现停滞。但由于课外活动的活跃，即便是在"文革"期间，"革命样板戏"等戏曲音乐的盛行，也意外带动了国人对中国民族音乐的了解。

"文革"期间，在大的政治环境的影响下，中小学音乐教学受到较长时间的干扰，"文革"结束后，中小学音乐教育得以缓慢复苏。

3. "改革开放"后

十一届三中全会以后，学校教育重新步入正轨，在冲破了教条主义的禁锢后，教育思想空前活跃，随着改革的不断深入，学校音乐教育再次呈现出繁荣景象。[①]

1979年，教育部颁布了《全日制十年制学校中小学音乐教学大纲（试行草案）》。大纲指出，音乐教育是实施美育的重要手段之一，是贯彻党的教育方针，培养学生德、智、体全面发展不可缺少的组成部分，对社会主义精神文明建设、培养

① 姚思源. 中国当代学校音乐教育研究文集（1949—1995）[M]. 上海：上海教育出版社，2010：1.

全面发展的社会主义接班人有重要作用。在"教学内容"中把"音乐知识"修改为"音乐知识和技能训练"。①

首先，此时的学校音乐教育作为美育的主要实施途径，肩负着培养学生全面发展，提高全民族素质的重要责任。这一阶段音乐课、课外音乐活动重新被列入音乐教育课程体系，同时还编写、制定了全国通用的教材和教学大纲。

其次，完善的音乐教育管理体制和音乐教育法规保障着学校音乐教育的顺利开展。国家教委成立掌管艺术教育的司局机构，并制定了《全国学校艺术教育总体规划》，充分体现了国家对学校音乐教育的重视。在政府的有力保障及支持下，学校音乐教育走上了法制化、正规化和科学化的发展道路，学校音乐教育取得可喜成就。②

至此，中小学音乐教育事业在改革开放春风的吹拂下，开始了新的历史进程。在改革开放的大环境下，人才竞争成为国家间较量的核心要素，世界各国都开始加强对本国教育教学的投入。在此背景下，美育和音乐教育在学校教育全面发展中的重要地位重新得到确立。国家教委（教育部）相继颁发的一系列学校音乐教育法规和有关文件以及采取的一系列措施，使我国学校音乐教育逐步走上正规的发展道路。国家教委成立的体育卫生与艺术教育司和艺术教育委员会对指导全国学校音乐教育改革的深入发展起了良好的推动作用。

1982年，国家颁布了《全日制五年制小学音乐教学大纲（试行草案）》《全日制初级中学音乐教学大纲（试行草案）》。《全日制五年制小学音乐教学大纲（试行草案）》基本上沿袭了1979年大纲，初级中学大纲在之前大纲的基础上分别就"五线谱"和"简谱"的教学内容和要求进行了细致说明。

1988年5月，国家教育委员会颁布了《九年制义务教育全日制小学音乐教学大纲（初审稿）》和《九年制义务教育全日制初级中学音乐教学大纲（初审稿）》。这套大纲与之前的大纲比较而言变化较大：小学音乐课成为义务教育阶段的必修课，是对学生进行美育教育的重要方式之一，对培养有理想、有道德、有文化、有纪律的社会主义公民，提高全民素质，建设社会主义精神文明至关重要。《九年制义务教育全日制初级中学音乐教学大纲（初审稿）》指出，美育是学生全面发展的重要组成部分；并指出："音乐教育通过音乐艺术形象的表现，培养学生的审美能力，从而使学生热爱社会主义祖国、热爱社会主义事业、热爱中国共产党，对学生进行

① 朱玉江. 百年中国学校音乐课程变迁的文化哲学研究［M］. 北京：中国文联出版社，2015：26.
② 马达. 二十世纪中国学校音乐教育发展研究［D］. 福州：福建师范大学，2001：244.

集体主义教育和共产主义理想教育。"①

这一版的教学大纲将低年级音乐课上加入"唱游",将音乐游戏融入教育,激发低龄儿童学习音乐的兴趣。在"乐谱知识"上,为加强学生的视唱能力,大纲确定了采用首调唱名法教学;同时将原大纲中的"音乐知识与技能训练"调整为"读谱知识和视唱、听音",从而使小学音乐知识、技能的练习更加符合教学实际。中年级音乐教学大纲中规定了学习民族音乐作品的要求和时数比例,体现了学校音乐教育对民族性的重视,目的是激发学生了解、热爱民族音乐文化。这一时期(20世纪80年代末)全国学校音乐教育呈现蓬勃发展的新局面。

两个草案不仅规定小学至高中一年级的学校教学必须开设音乐课,还对学时安排、教学内容、教学目标、教材大纲、教学要点做了明确的说明,目的是培养学生音乐基础知识与技能,培养初步音乐审美。由此,中国的音乐教育迎来了新中国成立后的第一次改革,全面规范了中小学音乐课程体系,并在教材、内容和教法等方面进行了统一。② 作为新中国成立后由中央政府颁布的第一个小学音乐课程标准,它能够客观地结合彼时的教育现实,兼顾美育先行、因材施教的原则,为新中国普通学校音乐教育指明了方向。

1992 年颁布的《九年义务教育全日制小学、初级中学课程方案(试行)》,将小学和初级中学方案包含在一起,教学内容在之前纲要的基础上,增添了"必唱歌曲""推荐歌曲""推荐欣赏曲目"等新内容,另外还对小学和初中每个年级的教学内容进行了详细的说明。

1994 年,国家教委决定在普通高中开设音乐欣赏课,从而结束了 1952 年以来高中不开设音乐课的历史。这一时期是我国学校音乐教育发展的最好时期,

1997 年,国家在全日制普通高级中学开设了"艺术欣赏"课程,课程分为"音乐欣赏课"和"美术欣赏课"两部分,在音乐欣赏课中,从"教学目的"到"教学内容及要求""教学要求""成绩考查""教学设备"都进行了说明。其中,"教学目的"提出:"以审美教育为核心,培养学生健康的审美情趣和感受、体验、鉴赏音乐美的能力,树立正确的审美观念"。同时,教学大纲对欣赏的中国音乐作品、外国音乐作品规定了必选曲目。至此,学校音乐教育体系更为规范和科学。③

由于国家颁发了中小学音乐教学大纲,明确规定课外音乐活动是学校音乐教育的重要组成部分④,课外、校外音乐活动呈现蓬勃发展趋势,质量水平也有较大提

① 马达. 二十世纪中国学校音乐教育发展研究 [D]. 福州:福建师范大学,2001:204.
② 高明星. 1949—2009 年中国中小学音乐教育八次改革研究 [D]. 哈尔滨:哈尔滨师范大学,2013:21.
③ 朱玉江. 百年中国学校音乐课程变迁的文化哲学研究 [M]. 北京:中国文联出版社,2015:27-28.
④ 马达. 二十世纪中国学校音乐教育发展研究 [D]. 福州:福建师范大学,2001:255.

高，全国各级中小学普遍成立歌咏队、乐队、课外音乐活动兴趣小组等，举办各式文艺比赛及演出，大大提高了学生的审美情趣，潜移默化地对学生进行了思想教育，对学校精神文化建设等起到了积极的推动作用。

1999年，为培养和造就我国新世纪的人才，中共中央发布了《关于深化教育改革全面推进素质教育的决定》，提出我国教育的方向是全面推进素质教育。

普通学校音乐教育是学校音乐教育的基础，为专业音乐教育、社会音乐教育输送人才，是素质教育的必备环节。新中国成立以来，普通学校音乐教育取得了长足的发展，课程标准的修订是其中重要的一个方面。

自新中国成立至改革开放初期，中国的教育体制基本上仿照苏联模式，随着改革开放的不断深入，国外一些先进的教育思想、教育方法也逐步引起国人的重视。这一时期诸如奥尔夫教学法、柯达伊教学法、达尔克罗兹教学法陆续被引入国内，为传统的音乐教学注入了新鲜血液。

第三节　新中国学校音乐教育成就概览

中华人民共和国成立以来，国家高度重视教育事业，无论是政策倾斜还是资金投入，都远超新中国成立前的任何一个历史时期。其中的音乐教育事业也取得了长足的发展，不仅硬件设施逐步完善、办学规模不断扩大，而且从业人员日益增多，招生人数日渐增长，体现出新中国学校音乐教育发展的突出成就。这一阶段我国音乐教育事业所取得的成就主要体现在以下几个方面：首先是音乐教育观念的转变；其次是各类音乐教育迅猛发展；再次是音乐教育理论体系的建立。

一、音乐教育观念转变进程

新中国成立后，随着政治、经济、文化的发展，我国学校音乐教育理念发生了明显的变化。在新中国成立后不久的1949年12月，中央人民政府教育部召开了第一次全国教育工作会议。会上明确提出，建设新教育要以老解放区经验为基础，吸收旧教育中某些有用的经验，特别要借鉴苏联教育建设的先进经验。

1. 以音乐陶冶身心

在这一指导思想影响下，我国在总结之前学校音乐教育办学经验的基础上，提出了适应新中国建设所需要的教学目标："培养儿童爱好音乐，以音乐陶冶身心，丰富生活，并乐于为人民服务的兴趣和愿望"；"培养儿童活泼、愉快、热情、勇敢

及五爱国民公德和保卫祖国，保卫世界和平的爱国主义思想和感情"①。从这些理念的设置上我们不难看出当时的学校音乐教育对学生身心发展及人生观、价值观培养的注重。对建设时期的新中国来说，这一理念比较符合对新一代革命接班人的要求，虽然后来因各种干扰导致难以落实，但从其科学性和先进性而言，较之以前的音乐教育观念无疑有了本质性的变化。

20世纪50年代，新中国满目疮痍，国际局势（抗美援朝）和国内形势（社会主义建设等）都十分严峻。然而就是在这样的形势下，1952年3月，教育部规定中小学校应对学生"实施智育、德育、体育、美育等全面发展的教育"方针，德、智、体、美全面发展的教育方针确定了"美育"在学校教育中的地位及作用：小学美育的目标是"使儿童具有爱美的观念和欣赏艺术的初步能力"；中学美育的目标是"陶冶学生的审美观念，并启发其艺术的创造能力"②。这是新中国成立后"美育"第一次被正式列入教育方针，学校音乐教育因此获得重视。

1956年，新中国成立后的第一套完整的中小学音乐教育大纲颁布，大纲指出："小学唱歌课是全面发展教育中完成美育的手段之一，唱歌教学必须服从于全面发展教育的总方针，以培养社会主义社会全面发展的新人为目的。""初级中学音乐教育是小学音乐教育的继续。它是美育和全面发展教育的一个有机组成部分。音乐教学的目的是教会学生有理解有表情地唱歌和感受音乐，通过歌曲艺术形象的感染来培养全面发展的社会主义新人。"这套大纲既总结了我国学校音乐教育教学实践，同时又借鉴了苏联的音乐教育经验，学校音乐教育第一次被作为实施美育的手段和重要组成部分在法规中明确提出，"将培养学生高尚的音乐审美情操与培养社会主义建设需要的、全面发展的人才的目标有机地统一起来"③。这是在以前音乐教育文件中所不曾完整提及的，对新中国中小学音乐教育的发展起到了推动作用。

2. 为无产阶级政治服务

1957年到1966年是我国新民主主义向社会主义改造基本完成的10年。在探索社会主义教育发展的道路上，国家提出"使受教育者在德育、智育、体育几个方面都得到发展，成为有社会主义觉悟的有文化的劳动者"的教育方针。文中并未提及"美育"，从而导致"美育"功能在这段时期内被忽视，再加上20世纪50年代后期"阶级斗争为纲"思想的影响，学校音乐教育的发展受到了众多干扰和阻碍。1958年，中共中央国务院提出"教育由党来领导，为无产阶级服务，与生产劳动结合"

① 马达. 二十世纪中国学校音乐教育发展研究 [D]. 福州：福建师范大学，2001：125－127.
② 马达. 二十世纪中国学校音乐教育发展研究 [D]. 福州：福建师范大学，2001：133.
③ 马达. 二十世纪中国学校音乐教育发展研究 [D]. 福州：福建师范大学，2001：141.

的方针政策，由此生产劳动被列入正式课程，中小学音乐课的课时一度被缩减，即使开设了音乐课的学校，其教学目的也完全是为政治思想教育服务。①

20世纪60年代，由于多种原因，学校音乐教育不但不被重视，教学目标还有所偏离，美育功能完全被忽视，学校音乐教育呈现了徘徊不前的状态。这一时期，学校音乐教育的发展没有任何推动，不稳定的社会环境导致了学校音乐教育发展缓慢。②

1966年，国家经济虽然好转，但并未使音乐教育的地位发生转变。随之而来的"无产阶级文化大革命"（1966年至1976年）也给刚刚起步的教育事业增添了阻碍，学校音乐教育暂停发展，这种状态一直持续到1976年10月"文革"结束。1977年开始，国家认识到中小学音乐课程存在的问题及音乐教育发展所面临的困境，逐渐有意识地拨乱反正，并投入大量人力和资金，在教育观念、指导思想、教学目标等诸方面制定了行之有效的改革计划。从1976年10月到1978年，是"文革"后彷徨前行的两年，学校音乐教育并未取得成效。之后，随着教育事业的恢复和发展，美育和音乐教育才重新恢复并得到重视。③

3. 重新强调美育

1978年在党的十一届三中全会上，邓小平提出"解放思想、实事求是"的方针政策，标志着我国教育体制改革的全面开始。这段时间，我国主要经历了三次中小学教学改革，分别是1978年、1981年和1986年的改革。在这三次改革中，教育观念有了明显转变，都提到了重视和发展美育的计划，这对当时学校音乐教育质量的提高起到了重要作用。④

1978年是改革开放的初始之年，政府提出，学校音乐课程不仅要掌握音乐基本知识与技能，还要学习音乐教育思想和教育理念。1979年，教育部颁布了新的教学大纲（试行草案），明确指出音乐教育是实施美育的重要手段之一，是贯彻党的教育方针，培养学生德、智、体全面发展不可缺少的组成部分，对建设社会主义精神文明、培养全面发展的社会主义接班人有着重要作用。"此大纲的颁布标志着我国学校音乐教育正朝着现代化进程迈进，这也是美育课程改革的重要时期，在根本上摆脱了从新中国成立到'无产阶级文化大革命'的思想禁锢，成功的走在解放思想的良性发展道路上。"⑤

① 马达. 二十世纪中国学校音乐教育发展研究［D］. 福州：福建师范大学，2001：182.
② 高明星. 1949—2009年中国中小学音乐教育八次改革研究［D］. 哈尔滨：哈尔滨师范大学，2013：33.
③ 高明星. 1949—2009年中国中小学音乐教育八次改革研究［D］. 哈尔滨：哈尔滨师范大学，2013：51.
④ 高明星. 1949—2009年中国中小学音乐教育八次改革研究［D］. 哈尔滨：哈尔滨师范大学，2013：52.
⑤ 高明星. 1949—2009年中国中小学音乐教育八次改革研究［D］. 哈尔滨：哈尔滨师范大学，2013：55.

20世纪80年代，国内及国际形势趋于稳定。1986年，《中华人民共和国义务教育法》提出，要将"德智体美劳有机统一在教育教学活动中，注重培养创新能力和思考能力以及实践能力，促使学生获得全面发展"①。法律法规保证了素质教育的实施，可见国家对发展美育的坚定决心。1988年5月，国家教育委员会颁布了一系列大纲，其中提出小学音乐课是义务教育阶段的必修课，是对学生进行美育的重要方式之一，对培养有理想、有道德、有文化、有纪律的社会主义公民，提高全民素质，建设社会主义精神文明至关重要②；同时指出美育是学生全面发展的重要组成部分，"音乐教育是通过音乐艺术形象的感染，培养学生的审美能力；使学生热爱社会主义祖国，热爱社会主义事业，热爱中国共产党；对学生进行集体主义教育和共产主义理想教育"；"音乐教育是实施美育的重要途径，对于培养学生德、智、体全面发展，对提高全民族的素质和建设社会主义精神文明有着重要作用"。③

两部大纲明确地将音乐教育归于实施美育的重要途径之一，对于学校音乐教育的发展和学生全面素质的提高具有重要意义。由此可见，1978—2000年是中国特色社会主义教育事业建设的新时期。

从新中国成立至20世纪末，我国学校音乐教育发展经过了一次次的变革，从美育地位的确立到被忽略、停滞之后再次进入大众视野，学校音乐教育的观念也在不断变化，从"保卫祖国、保卫世界和平的爱国主义思想"，再到"增进学生的美感教育，以培养全面发展的社会主义新人"，学校音乐教育又作为"进行美育的重要手段之一，培养学生德、智、体全面发展不可缺少的组成部分"④再次获得重视，学校音乐教育的每次改革与发展都有着鲜明的历史特点和时代特征。

二、学校音乐教育逐步完善

1949年新中国成立，学校音乐教育迎来了新的发展契机，"智育、德育、体育、美育"全面发展的教育方针确立，美育在学校教育中的地位得到巩固，学校音乐教育迎来了全面健康的发展。

新中国建立初期，中小学音乐教育法律法规详细地设置了培养目标、教材大纲、教学要点三个部分，教学内容上除了包含学生必须掌握的音乐基本知识和技能培养外，还将思想道德教育和爱国主义思想教育融入其中。如"培养儿童爱好音乐，以

① 高明星.1949—2009年中国中小学音乐教育八次改革研究［D］.哈尔滨：哈尔滨师范大学，2013：56.
② 马达.二十世纪中国学校音乐教育发展研究［D］.福州：福建师范大学，2001：204.
③ 马达.二十世纪中国学校音乐教育发展研究［D］.福州：福建师范大学，2001：243.
④ 课程教材研究所.20世纪中国中小学课程标准.教学大纲汇编：音乐、美术、劳技卷［M］.北京：人民教育出版社，2001：83-95.

音乐陶冶身心，丰富生活，并乐于为人民服务的兴趣和愿望"①；为了保障音乐教育课程的顺利实施，还配有相应的"教材编配""教学方法""教学设备"的要求，如"教材以歌曲为主……讲述音乐家的故事，应以中国人民音乐家的故事为主。四年级以后，可略加世界著名的音乐家故事"等，"在每堂音乐课的开始或结束时，应使学生们演唱一首他们最喜欢的歌曲，以引起学生学习音乐的兴趣"②。对儿童音乐成绩的考查要从以下几方面进行：听音；发声；唱歌；击拍或指挥；器乐；乐谱知识；读谱能力；学习态度。学期检测时更应侧重于音乐能力和兴趣的考查。

这一时期的学校音乐教育对学生的兴趣、能力、技能和素质等的培养提出了更详细、更全面、更科学的要求。"注意对学生兴趣的培养"对当今中小学音乐教育的发展仍然有着重要的影响。从教材编写和教学要点的设置可得知，我国学校音乐教育正朝着规范、科学、完善的道路发展。

培养中小学音乐教学师资的重任主要靠各级师范院校来承担，师范教育作为基础教育的孵化器，是发展学校音乐教育的窗口。

师范教育的历史可追溯到晚清，其标志是1904年清政府颁布《癸卯学制》，正式确立师范教育的独立地位。民国初期的1912年9月颁行《师范教育令》，独立的师范教育体制逐步得到完善和发展。自此，各个层次的师范院校如雨后春笋般在各地涌现出来，成为培养中小学师资力量的核心。

由于新中国成立初期音乐师资缺乏等因素的影响，音乐师范教育一直受到国家教育主管部门的重视。所以在专业音乐教育领域，师范教育历来占据着举足轻重的地位。由于音乐师范教育的发展，20世纪60年代我国整体音乐师资水平较50年代初期有了一定的提高，音乐师资数量也有所增加，从而缓解了当时因音乐师资不足所造成的音乐课开课率不高的矛盾。"文化大革命"使高师音乐教育蒙受了巨大损失。全国各高师音乐系科的一大批学有专长的教师被诬蔑为"牛鬼蛇神""资产阶级反动学术权威"，高师音乐教育的骨干力量受到严重摧残。如福建师范学院艺术系音乐专业讲师以上的教师全部被打成"牛鬼蛇神"，教授被打成"资产阶级反动学术权威"。许多教师被挂牌子，戴高帽，游街批斗，监督劳改，甚至被抄家、殴打，迫害致死。钢琴、管弦乐器、乐谱、唱片、图书等教学设备和教学资料被毁坏、砸烂，一些世界音乐名作被当成"封、资、修"的产物遭受批判，有关乐谱和唱片甚至被烧毁。从1966年"文革"开始至1969年，高师音乐系科的教学活动完全停止。高师音乐系科的教师与全国各高校的教师一样，全部被下放到山区农村或农场。

① 马达．二十世纪中国学校音乐教育发展研究［D］．福州：福建师范大学，2001：125．
② 马达．二十世纪中国学校音乐教育发展研究［D］．福州：福建师范大学，2001：126．

因此，与"文革"前高师音乐系科的办学相比，这段时期的教学质量大大减弱。

"文革"结束后，全国学校音乐教育呈现蓬勃发展的新局面。1989年11月，国家教委颁发的《全国学校艺术教育总体规划（1989—2000）》明确提出，我们必须从我国教育事业的健康发展出发，以邓小平理论为指导，深化教育改革、全面推进素质教育。这使得音乐师资培训工作进展加快，音乐教育质量普遍有所提高。中师音乐教育也取得了很大发展，中等艺术师范学校和中师音乐班迅速发展，培养了一大批小学急需的专职音乐教师。高师音乐系科实行多层次、多形式的办学，逐年扩大招生数量，并以各种形式培训中小学音乐教师，提高其学历程度。高师音乐学研究生教育开始发展，我国高师第一个音乐学博士点于1996年在福建师范大学成立，音乐教育科学研究取得丰硕成果。课外、校外音乐活动的蓬勃发展推动了校园精神文明建设，音乐教学设施、器材设备投入有所增加。这一时期是我国学校音乐教育发展的最好时期，特别是1993年颁布的《教师法》规定了各级学校教师的学历要求。20世纪90年代以后我国的师范音乐教育发展很快，出现了从未有过的繁荣局面。除高等师范院校内设立了音乐系、科之外，音乐学院内也设置了音乐教育系，以保证学校音乐师资整体素质和业务能力的提高。截止到1997年，我国拥有高等师范院校232所，在校生64.25万人，有教育学院229所，教师进修学校2 142所，在校学生共67.2万人，中等师范学校892所，在校生91.09万人。至此，一个与我国整个教育事业基本相适应的高等师范教育体系正在逐渐形成。①

三、专业音乐教育和社会音乐教育迅猛发展

在新中国成立之初，特别是在20世纪50年代末全国曾掀起一股组建高等艺术院校的风潮，大多数省份都开办了艺术学院。后来，这些艺术院校由于20世纪60年代初的经济困难又纷纷下马。"文革"结束后，在最初17年的基础上，专业音乐教育继续发展，当时保留下来的一些艺术学院在20世纪80年代将音乐和美术分开，武汉音乐学院、四川音乐学院、天津音乐学院、广州星海音乐学院等就是在那时形成的。到了20世纪90年代，我国已经有九大音乐学院。同时，我国艺术院校中的音乐学院也是专业音乐教育的重要组成部分，除上文提及的南京艺术学院外，还有山东艺术学院、云南艺术学院、广西艺术学院、吉林艺术学院、新疆艺术学院、解放军艺术学院等。这些高等专业音乐院校，其办学水平虽与中央、上海两院相比稍有逊色，但依旧涌现出一些出色的音乐家。如中国音乐学院的安波、马可、老志诚、张肖虎、蒋风之、张权、李志曙、冯文慈、黎英海、吴景略、耿生廉、董维崧等；

① 谢安邦. 我国高等师范教育制度的变革与发展[J]. 高等师范教育研究，1999（2）：35.

沈阳音乐学院的作曲家李劫夫；武汉音乐学院的巫一舟、谢功成、孟文涛、王义平、马国华、童忠良、杨匡民、刘正维等著名作曲家及音乐学家；天津音乐学院的缪天瑞、许勇三、黄贵、朱世民、陈振铎、胡雪谷等一批国内知名的专家教授；南京艺术学院的黄友葵、徐振民、陈鹏年、茅原、高厚永等。这些艺术学院的音乐系科与专业音乐学院形成合力，共同为新中国的音乐教育事业做出了不可磨灭的历史贡献。

进入21世纪后，除传统的九大音乐学院外，2016年又新增两大音乐学院，它们分别是：在原杭州师范大学音乐学院基础上建立起来的浙江音乐学院，该院秉承李叔同先生倡导的"学堂乐歌"精神，以"事必尽善"为校训，以"高水平音乐学院"为办学目标定位，以"专业基础厚实，实践适应能力较强，个性特色鲜明的高素质音乐艺术专门人才"为人才培养目标定位，高起点设计、高标准建设、高水平办学；在原哈尔滨师范大学音乐学院基础上成立的哈尔滨音乐学院，该院依托哈尔滨对俄地缘优势及音乐文化传统，按照国际化和高水平的基本办学定位，明确精英式人才培养模式，确立"高位起步、精英培养、尖端打造、特色发展"的办学理念，以培养国际化高水平音乐人才、探求音乐艺术新知、传承中外优秀文化为办学宗旨，强化学校发展战略规划研究，深化顶层设计，完善内涵建设，提高教育教学质量和办学效益，突出国际化办学尤其是对俄合作办学特色，建设中俄音乐教育合作交流的"桥头堡"，打造国内一流、国际知名的高等音乐学府，培养"品质优良、专业优秀、气质优雅"的高水平音乐人才，使其成为黑龙江省乃至中国音乐艺术人才培养新摇篮以及中、俄两国高等教育和文化艺术交流新载体。这两大音乐学院虽刚成立不久，人才资源远不及传统的老牌音乐学院，但它们硬件设施一流，办学思路开阔，相信在不久的将来，这两大音乐学院通过自身的努力，一定会成为专业音乐教育机构中的重要成员。

新中国成立以来，后世的音乐家们承前辈恩泽，虽历经时代变化，但其艺术渊源一脉相承，在音乐教育事业的历史途程中，赓续着先辈音乐教育家的优良传统，发挥着积极且不可替代的历史作用。

随着社会生活的逐步安定，尤其是改革开放后，社会及家庭经济状况发生巨大变化，人们对艺术的渴望日益凸显。家庭及社会音乐教育越来越被广泛接受，其发展速度之迅猛、发展规模之庞大是此前所无法比拟的。尤其是社会力量办学是新中国成立以来发展最快、规模最大的音乐教育现象，是对专业音乐教育的一个有效补充，其对提高全民音乐素养的作用不可小觑。

家庭及社会音乐教育常常相互交织，很难截然分开。首先，家庭对音乐知识技能的需求是前提条件，无论是对音乐感受能力的培养，抑或是音乐表演技能的摄入，均离不开音乐教育。这种庞大的社会需求，不可避免地催生着社会音乐教育机构的

迅猛发展。以数以千万计的琴童为例，他们大多散落在社会音乐教育机构中进行各类音乐技能的学习，即便这种学习缺乏专业音乐教育的系统性、专业性，但无论怎样，这些琴童均能或多或少地掌握一些音乐知识，这对国民艺术素养的提升大有益处。

其次，一方面，社会音乐教育是对学校音乐教育的有效补充，同时，也能为学校音乐教育储备后续人才；另一方面，从大的方面考量，社会音乐教育的从业人员大多是音乐院校的毕业生，对缓解就业压力有积极作用。再次，大量琴童的出现，带动了乐器产业、出版业、服务业的空前发展。这些都是家庭及社会音乐教育所带来的正面影响。

当然，我们也应当看到，社会音乐教育主要以追求经济效益为第一要务，办学规模和层次不一，办学水平参差不齐，鱼龙混杂、良莠不齐的现象严重。出现这种乱象的原因有两个方面：社会大环境是一个方面；另一方面则是办学机构、从业人员缺乏责任心，缺乏对艺术的敬畏之心，忽视艺术教育规律，一味地追求经济利益。针对此，政府应加强管控，社会教育机构及从业人员自身应共同负起责任，处理好经济效益与社会效益之间的关系，将提高学生的艺术素养作为办学的最高宗旨。唯其如此，家庭及社会音乐教育方可与各级学校音乐教育形成合力，共同为全民族艺术素养的提升做出积极的贡献。

四、音乐教育研究理论成果

中华人民共和国成立以来，在各类期刊上发表的有关音乐教育的论文有14 387篇，硕博士论文共1 473篇。论题涉及音乐教化、音乐素质教育、音乐教师教育、音乐技能教育、音乐审美教育、音乐教学、音乐作品、艺术教育、审美教育、音乐艺术、音乐教育哲学、音乐教育改革、音乐教育思想、音乐教育学、音乐教育现状等方面。

随着改革开放的不断深入，有关音乐教育理论著作的出版也是新中国音乐教育事业的重要成就之一，这些出版物涵盖中小学音乐教育、音乐教育史、音乐教育年鉴、中外音乐教育比较、国外音乐教育、音乐教育心理学、音乐教育课程论、音乐教学法、音乐教育创新等多个领域。

中小学音乐教育是学前音乐教育的进一步延伸，这一领域的重要出版成果有：郁正民《中学音乐教学论》，黑龙江教育出版社，1992年；曹理《普通学校音乐教育学》，上海教育出版社，1993年；郁正民《中小学音乐课堂教学技能训练》，东北师范大学出版社，1999年。

在音乐教育史方面，有关学者对音乐教育的进程进行历史书写，力图描绘音乐教育的发展脉络，为后学研究提供丰足的史料。其代表著述是：修海林《中国古代

音乐教育》，上海教育出版社，1997年。

教育是一个繁杂的系统工程，除音乐教育自身的基本规律外，还与其他学科存在着交叉、互联。无论是教师还是学生，都离不开心理学的支撑。故此，音乐教育心理学的研究便成为必然。这方面的成果有：郁正民《音乐教育心理学》，光明日报出版社，1994年。

揽上观之，有关音乐教育的理论研究成果可谓颇丰，但也有明显的问题，即重复研究现象严重，前瞻性的研究成果缺失。为此，音乐教育领域的卓识之士应当加强音乐教育的元理论研究，力避表面化、一般化、粗糙化、隔靴搔痒式的浅层表述，而须对音乐教育的深层问题做深度思考，形成系统的理论体系，从而为音乐教育实践提供坚实的理论支撑。

五、中国音乐教育面临多元化挑战

20世纪80年代以来，中国在改革开放政策的贯彻落实过程中，在弘扬中华民族传统文化的同时，大胆地借鉴和吸收西方先进的科学技术和进步的社会思潮，多元文化教育格局逐渐形成。而且，中国的多元文化教育更注重少数民族的生存与发展，致力于解决教育与经济的衔接问题，中国的教育正以自己特有的方式与国际接轨，其不断深入的多元文化理论研究与实践探索壮大了全球多元文化教育发展的实力。

20世纪80年代中期，中国教育提出了"面向世界、面向未来、面向现代化"。21世纪已过去近二十年，中国社会已经进入全球化经济与网络时代，这给中国音乐教育带来了更大的机遇与挑战。在中国，多元文化音乐教育的建构面临多方面的挑战，我们所处的时代已大大不同于20世纪初那个接受西方音乐教育体系的时代。在音乐观念方面，它意味着我们要接受来自哲学语言学转向后现代哲学的挑战；在教育观念上，它意味着我们要接受多元文化教育与世界多元文化音乐教育的挑战。是在原来的音乐教育体系上修修补补？或者在审美主义意识哲学的框架内加上装饰性的花边理解多元文化音乐？

班克斯教授提出了20多条多元文化教育课程指导原则。以下选取其中较重要的10条引入中国的多元文化音乐教育。

（1）民族和文化多样化应渗透到学校环境的每一个角落。想要营造这样的氛围，学校的整体环境——不仅是课程和教学计划——都应当得到改良。此外，学校非正式或隐性课程的学习和它们显性课程的学习同等重要。[①] 首先是课程内容和教

① 班克斯. 文化多样性与教育：基本原理、课程与教学 [M]. 荀渊，译. 上海：华东师范大学出版社，2010：299.

学风格多样化的改良。在中国汉族地区，要包括汉族不同地域音乐文化的内容；在民族杂居或合居地区，要保持多民族音乐文化的内容。此外，要扩展汉族不同地域音乐文化与多民族音乐文化融合的内容，包括与外来民族音乐的融合。再则，要加入世界五大洲主要区域的民族音乐文化内容，学校建立的学习中心、图书馆和资料中心应当配备关于历史、文学、音乐、美术、民俗学、生活理念和不同民族与文化族群的各种艺术资源。此外，学生通过网络和网站可以搜集相关资料，上网是一种简便有效的相关信息搜集方法。学校应通过多种形式如设计、展览、播放、演出传播多元文化的各种艺术，如果在学校组织的相关音乐活动中仅播放一个民族的音乐，这与多元文化教育的精神和原则是相背离的。

（2）学校应当制定系统的、综合的、强制性的和可持续的教职工培训计划。为了营造文化多元的环境，学校应当对教师和其他教职员工的培训和再培训投入足够的关注。职员培训包括管理者、图书管理者、咨询人员、行政后勤人员等。重要的管理者，比如校长，必须对学校的民族和文化差异做出示范（包括态度和决策）。教职工培训要求做到以下几点：澄清和分析他们对自己及其他地区汉族及各民族音乐文化的感受、态度和理解；掌握并理解有关中国各民族族群的历史脉络和社会性特征的知识；提高他们的文化交流能力；提高他们在有关民族和地区文化多样性的课程发展上的技能；提高他们设计、排选、评价和修订教学材料的能力。

（3）多元文化课程应不断为学生提供机会，使之形成更好的自我认知。这种自我认知的形成是一个持续的过程，从入学开始贯穿整个学习生涯，它包括以下三个方面：① 自我认同。学生必须这样问自己：我是谁？我喜欢什么音乐？为什么？我的音乐文化身份是什么？② 多元文化音乐课程应当帮助学生形成更高的自我概念。除了问自己是谁、应该是怎样的人之类的问题，学生还应积极地看待自己的认同感，尤其是文化和民族认同。多元文化音乐课程应当帮助学生对其原有的语言（方言）、音乐文化保持高度的重视。③ 更好地自我理解。学生应当明白，他们的音乐为什么是这样的，和别的民族和文化族群的音乐有什么不同，民族音乐和文化在他们的日常生活中意味着什么。

（4）课程帮助学生理解中国民族和文化族群音乐经验的整体性。应当从多维度对民族音乐的经验和文化进行研究。课程应当帮助学生理解民族及族群重要的音乐历史经验、成果和基本的音乐文化模式，各个族群音乐面临的重要现实问题和社会问题以及各个族群音乐经验、文化和个体的多样性，它能够帮助学生对民族族群的传统音乐成就和经验形成更加综合和感性的理解。

（5）课程应当帮助学生甄别和理解经常发生的观念冲突和社会现实。在美国，自由和民主的价值观通常被认为是应该实现的理想，而且美国社会现实也被粉饰成

已经实现了这种理想。美国的历史和公民教育课程被深深打上了这种错误的印记，用这种不容置疑的方式对青少年进行社会化。这种形式的公民教育，习惯反复灌输狭隘理解民族的态度，催生了对美国社会和文化本质的严重误解。因此，需要认清美国生活和历史上理想与现实之间的矛盾并反思美国社会的基本价值观。在中国，现代化的音乐价值观通常被认为是中国音乐应该实现的理想，而中国的音乐教育也被粉饰成已经实现了这种理想，中国的音乐教育课程被深深打上了实现西方现代音乐体制及音乐文化价值观就是成功的音乐教育这种给人错觉的印记，用这种不容置疑的方式对青少年进行社会化教育。这种形式的国民音乐教育，习惯反复灌输西方音乐先进、非西方音乐落后的思想，或将非西方音乐排斥在外，由此催生了对中国及世界民族音乐文化及价值的严重误解。在学校中，对于中西音乐的先进与落后、严肃音乐与流行音乐或民族音乐的高雅与通俗、学习西洋乐器与民族乐器的复杂与简单、美声唱法与民族各种唱法的科学与非科学的划分，经常有争论，教师要运用多元文化教育与音乐人类学的观念对其进行解释。

（6）多元文化课程除了要建设和支撑国家和民族共同的文化，也应当推广有助于民族和文化多元化的价值观、态度和行为方式。在中国，要培养国民的民族意识、认同文化和精神根基。中国近年来的发展，如高铁交通、航空、通信、经济以及国家在金融危机发生时采取的提升内需举措，使国内外各地区及民族的交往趋于频繁和扩大，音乐课程内容的多样性和丰富性在不断扩展。在这样的背景下，学校讲授有关中华民族和世界各地区民族的音乐内容，有助于学生获得对中华民族音乐历史和世界音乐历史与文化的更为公正的评价。

（7）多元文化课程应当帮助学生获得进行有效的个体间、民族间和文化族群间互动所必需的技能。学生应当获得一些技能和概念来克服阻碍成功交流的因素，包括甄别民族音乐和音乐文化的陈旧观念（特别是欧洲中心的音乐观念）、审视民族族群音乐的媒体处理、辨明当今的民族音乐和音乐文化的态度和价值观，获得跨文化音乐交流的技能。多元文化音乐教育的目标之一是帮助个体简便而有效地与他们自己的成员及其他民族和文化族群的成员进行交流。

（8）多元文化音乐课程应当是综合化的，对民族音乐和音乐文化族群有整体的描绘，应当是整体学校课程的有机部分。而且，还应当将文化、历史经验、社会现实、民族音乐和音乐文化族群音乐的生存状态包括进来，在设计和实施多元文化音乐课程时，采取多学科和跨学科的途径。如在多元文化课程中讲授的概念有可能是多学科的，可以用诸如社会科学、美术、音乐、文学、自然科学、物理、数学、通信等学科或领域的视角来审视这些概念。对学生来讲，从多学科的视角来看待问题是很有必要的，因为单一学科只能让他们对民族问题产生局部的理解。当学生学习

文化的概念时，如果通过多种多样的社会科学的视角，并从文学、音乐、舞蹈、美术、通信和饮食等方面来看待文化，他们对民族文化的理解就可能获得一个全球的视野。其他课程领域，如自然科学和数学，同样可以被包括到民族文化的跨学科学习中。

（9）多元文化音乐课程应当帮助学生从民族音乐与音乐文化多样性的角度用多维度的观点来看待和解释音乐观念和相关冲突的事件。多元文化音乐教育，从学生入学早期开始就应当通过向学生展现构成中国民族音乐和世界音乐的总体音乐世界观以及各种文化历史的音乐成就和经验，来矫正他们在音乐和音乐认知发展上的不平衡。例如，有的学生只习得一种文化的乐器——钢琴、小提琴或二胡、琵琶，就以某种文化的音乐为高级，其他文化的音乐为低级。多元文化音乐教育必须教授学生关注世界音乐文化的总体状况，包括五大洲即非洲、欧洲、美洲、亚洲、大洋洲的总体状况，同时关注中国多民族音乐文化的总体状况。学生应知晓这些音乐文化构成了世界及中国社会的音乐生活，并学会多方位、多视角地看待进入中国的各种音乐文化。

（10）学校应当为学生提供机会，使他们了解各种民族和文化族群的音乐并产生审美体验。多元文化音乐课程也要帮助学生将民族族群的音乐语言和音乐能力作为交流的工具，形成双重或多重音乐语言能力。"民族音乐、美术、建筑和舞蹈——不论是过去的还是当前的——为人们的文化参与和对民族族群情感的理解提供了途径。这种音乐和美术的表达公式是受到民族及族群哪方面的影响而形成的？这些表达方式揭示了族群的什么特征？通过关注这些问题，艺术和人文成为学习民族族群经验的绝佳工具。"[①]

中国音乐界不仅要以开放的心态向教育界、哲学界、社会学界、文化学界学习并与之共进，还要向多元文化的音乐世界学习，为建构未来世界多元文化音乐教育做出我们应有的努力。

结　语

纵观新中国成立以来学校音乐教育的发展历史，其中每个时期都有不同的发展规律，同时又有其共同的特点，主要表现在：

第一，学校音乐教育作为美育的一个重要组成部分，其发展环境之顺逆，根本

① ［美］J. A. 班克斯. 文化多样性与教育：基本原理、课程与教学. 荀渊等译. 上海：华东师范大学出版社，2010：219.

取决于美育是否被列入国家教育方针，凡将美育列入人才培养规格之日，就是音乐教育得以健康发展之时；凡将美育排挤在人才培养规格要求之外时，音乐教育就难以得到顺利实施。从中国学校音乐教育发展过程的六个时期可以看出，哪个时期政府将美育纳入教育方针，并在具体的措施、经费上给予足够的保证，哪个时期的学校音乐教育就会得到健康发展。

第二，学校音乐教育伴随着历史的步伐而前进，并对社会历史发展起着重要的促进作用。两者互为联系、相互作用。学校音乐教育作为社会生活的重要组成部分，它是与整个社会经济、政治、文化的发展变革同步的。同时，学校音乐教育又以它独有的特点对历史的发展产生重要的影响。

第三，由于我国音乐教育界缺少对国情、校情和学校音乐教育规律的深入研究，所以国家在20世纪各个时期颁布的中小学音乐课程标准或音乐教学大纲，都存在着教学内容偏多、偏难的现象。从1932年颁布的《部颁小学音乐课程标准》《部颁初中音乐课程标准》和1992年颁布的《九年制义务教育全日制小学音乐教学大纲（试用）》《九年制义务教育全日制初级中学音乐教学大纲（试用）》可以看出，各个时期的中小学音乐课程标准和音乐教学大纲都存在音乐课教学内容偏多、偏难的问题，学生在规定的课时里无法完成课程标准或教学大纲所规定的教学内容。中小学音乐课教学内容偏多、偏难有诸多弊端：其一，教学内容多、难度高，学生达不到教学要求，这就容易使学生失去学习音乐的兴趣；其二，音乐课教学内容难度偏高，容易使音乐课沦为纯技能的训练课，从而减弱了音乐审美教育的功能；其三，教师无法按时完成教学任务。

第四，政府部门和各级学校领导以及全民思想观念的转变，是音乐教育发展的关键之一。20世纪中国学校音乐教育在每个时期都不同程度地存在着音乐教学经费短缺、音乐教学器材设施陈旧简陋、音乐师资缺乏及师资业务水平不高、经济较为发达的城市地区与经济落后的农村边远地区的学校音乐教育发展不平衡等问题。这里最主要的原因是美育和学校音乐教育没有引起各级领导的足够重视。尽管国家在各个时期颁布了一系列有关学校音乐教育的法规，但很多时候音乐教育法规无法得到执行或执行不力。另外，由于中国整个经济基础薄弱，政府拨给学校的音乐教育经费很少。20世纪90年代之后，随着我国经济文化的发展，及国家对美育和学校音乐教育的重视，上述问题正逐步得到解决。

第五，不断提高音乐师资的教学业务水平是促进音乐教育事业发展的又一关键。毋庸置疑，音乐师资的教学业务水平应该包括音乐教师在音乐专业方面的基础理论、基础知识和基本技能的掌握，音乐师资更应该注重对音乐教育规律、教学方法的钻研，同时应该具备较为全面的文化修养。只有这样才能真正理解音乐教育在学校教

育和美育中的地位，并以科学的教学方法来不断提高教学质量，促进全民音乐素质的提高。

从新中国成立后至今的发展态势来看，各级师范院校的教学体系大同小异。专业音乐教育建立后，深刻影响着师范教育，从而导致其"师范性"缺失，这也是民众对师范音乐教育的现状极为不满、当代音乐教育备受诟病的主要原因。事实上，师范音乐教育不仅要培养学生广博的文化知识、高超的音乐技能，还应培养学生高尚的人格，即对音乐教育的信念、责任等。

结语：新世纪音乐教育走向

通过对中外音乐教育数千年发展历程的简要梳理可以看出，人们首先是对"教之法"的关注，其次是对"教之学"的研究，研究成果的积累使音乐教育逐渐发展成为一门具有理论基础的学科，催生了具有学科意义的两个分支：属于音乐教学实践的音乐教学法方向和属于理论研究的音乐教育学方向。

音乐教学法是按照一定的社会要求，有组织、有计划、有目的地进行的各种音乐教育实践活动，凡是通过音乐影响人的思想情感、思维品质并增进知识的一切教育技能均在其中。在学校音乐教育中，面对不同年龄、不同条件和不同学习目的的学生，应该教什么，通过什么手段和媒介达到教学的目的便成了音乐教学法研究的基本问题。随着普通音乐教育（以中小学各门学科的教学实践为中心）的飞速发展，专门研究与之相关教育现象的学科教育研究族群——现代学科教育学开始形成与发展，音乐学科教育学作为独立学科起步了。音乐学科教育学、音乐教学论和音乐教学法之间既有联系又有区别。

在音乐教学法飞速发展的 20 世纪，音乐教育学也在不断拓展中。音乐教育学既是一门人文社会学科，又是一门交叉学科，它是音乐学与教育学互渗交融的产物。音乐教育学把音乐教育看作一个研究领域，它以培养人、塑造人为目的，并贯穿教育的全过程。同时，音乐教育学又是一门非常重视实践效果的学科，一方面，它是音乐教育实践的理论形态，音乐教育实践的发展使之不断地丰富和充实；另一方面，它又是音乐教育理论在音乐教育实践中的应用，对音乐教育实践起着规范和指导的作用。

西方音乐教育从 18 世纪下半叶起经过一个多世纪"教育之学"和"音乐之学"的交汇融通，在 20 世纪下半叶进入跨学科音乐教育研究。

一、西方跨学科音乐教育研究

第二次世界大战结束后，西方一些国家和地区将音乐教育（甚至整个教育系

统）作为一个学术领域给予的支持很少，这使得西方音乐教育者感到必须积极寻求更大的公众支持，将音乐教育作为合法的学习主题。美国本土在"二战"中处于边缘状态，并且由于世界性战乱的影响，汇聚了一大批人才，美国也由此一跃而居于全球音乐教育的中心。20世纪四五十年代，美国音乐教育朝着以实践灌输音乐重要性的方向发展（默塞尔，1948年），尤其是在高中，公开演出成为绝大多数学校教学计划的核心目的，追求表演技艺的倾向盛行，成为推动美国音乐教育发展的较大动力。自20世纪50年代重新强调科学教育观念以及70年代末和80年代初再次出现在校人数和预算计划减少后，美国的音乐教育开始摆正位置，以各种方式继续寻求新的教育改革理念和方法。1958年出版了第57届全国教育研究会年鉴《音乐教育的基本概念》。20世纪60年代要求把音乐作为一门学术学科对待，并强调获取美学经历（赖默，1970年）。1963年在耶鲁大学召开了学校音乐课程大会（1964年在帕利斯卡召开）。1967年在坦格尔伍德举办的学术讨论会要求更加关注音乐的社会作用，并要求扩大学习和教授西方音乐艺术传统以外的各种音乐。20世纪70年代就各层次的曲目和方法进行了广泛的试验，随之也产生了一直载入20世纪80年代的新的忧虑：整个社会继续将音乐和其他艺术视为装饰，艺术永远无法作为学校课程中的基本科目，并且感受到经费投入的压力。

　　老师们这种认为需要改变舆论的结果导致了各种音乐教育研究的发展。特别是其中一些基于学术论证和科学发现的成果引起了人们的关注。有人提出，学习音乐会提高学业成就，这就是影响较大的宣传项目"莫扎特效应"。这项声称听莫扎特音乐提高了空间推理能力的研究引起了美国主流社会的注意。"莫扎特效应"这个概念由阿尔弗雷德·A. 托马蒂斯首创，他用莫扎特的音乐作为听力刺激，试图以此治愈各种各样的疾病。他的一组研究结果表明，听莫扎特的音乐可能会引起对某些精神任务表现出短期改善，称为"时空推理"，儿童早期接触古典音乐对心理发展有益，这导致新教育方式及理念的产生。

　　这种方法通过唐·坎贝尔的一本书得到普及，并且在书中他提供了一组基于自然实验的数据。这项研究包括两个测试组：一组音乐学生与另一组没有接受过音乐教育的学生。当给3岁的孩子做这项测试时，学习过音乐的孩子比没有学习过音乐的孩子智商高35%，这种现象持续了几天。这个测试的唯一缺陷是对不同的年龄组来说，年龄越大，影响越小。它表明，听莫扎特的音乐可以暂时提高IQ的一部分测试值。因此，唐·坎贝尔在美国专利和商标局注册时声称，其好处远远超出了改善时空推理或提高智力，他将商标定义为"一个包容性术语，表示音乐在健康、教育和福祉方面的变革力量"。因此，美国佐治亚州州长泽尔·米勒提出了一项预算，为本州出生的每个儿童提供古典音乐CD。即便如此，"莫扎特效应"的可靠性是有

争议的。

此外，国歌项目和世界音乐教育学（也被称为"音乐教育中的文化多样性"）成为得到广泛宣传的措施。"国歌项目"是2005年由美国全国音乐教育协会作为主要倡议者发起的一个提高公众意识的运动。在发布时，"国歌项目"网站宣称"MENC赞助国歌项目，是通过《星条旗》（美国国歌）和歌曲教育美国人，以振兴美国的爱国主义"精神。世界音乐教育学寻求跨文化学生（不论他们的种族、民族或社会经济情况）的公平教育手段。

许多当代音乐学者认为，音乐教育宣传只有在超越政治动机和基于个人经验取得正确论据时才真正有效。班尼特·赖默、埃斯特尔·乔根森、戴维·J. 埃利奥特、约翰·佩特和基思·斯旺尼克等音乐教育哲学家特别提出了关于音乐教育宣传这一立场，但是音乐教育哲学的论述与音乐教师的实际做法以及音乐组织管理者之间仍然存在着差距。

虽然听莫扎特的音乐可能会暂时提高学生的时空能力，但学习演奏乐器更有希望作为提高学生表现和成就的途径。根据佛罗里达音乐教育家协会的报告：

> 3 000多年来，音乐和美术已经是每个文化教育系统的重要部分。人类的大脑已被证明是"硬连线"的音乐；有一个生物学基础的音乐是人类经验的重要组成部分。音乐和艺术围绕着我们当今文化的日常生活。大多数现代艺术家、建筑师和音乐家在公立学校期间获得使他们受益的美术课教育……没有美术的教育根本上是贫困的，随后导致一个贫困的社会。

音乐教育家全国会议前主席威廉·埃尔哈特说："音乐增强了数学、科学、地理、历史、外语、体育和职业培训等领域的知识。"

音乐不仅激发了创造力和表现力，而且所有的学业表现都受到较大影响。"哈里斯民调"的一项研究表明，10个拥有研究生学位的人中有9个参与了音乐教育。《学术能力测试国家报告》测试者研究表明，学术能力测试的学生有音乐表演经验者得分较高：高于语言类57个百分点，高于数学类41个百分点。

在美国有高就业表现的学校中，他们在艺术上花费了20%到30%的预算，重点是音乐教育。2011年全国音乐商协会（NAMM）基金会资助的一项研究显示，综合音乐教育计划平均每名学生花费187美元。

音乐教育也增加了学生在社会上的成功概率。著名的《德克萨斯州毒品和酒精滥用委员会报告》指出，参加乐队或管弦乐队的学生目前使用所有物品，包括酒精、烟草和非法药物时间最短。

演奏音乐增加大脑整体活动。在威斯康星大学进行的实验中，有钢琴或键盘经

验的学生在空间颞叶活动测试中的表现要高出34%，这是在做数学、科学和工程时使用的大脑的一部分。

音乐帮助课文回忆。华莱士（1994年）研究将课文谱上旋律。第一个实验创作了一首有非重复性旋律的三段词歌曲，每一段词都有不同的音乐；第二个实验创作了一首三段词歌曲，伴有重复的旋律，每一段词都有完全相同的音乐。另一个实验研究没有音乐的课文回忆。实验结果表明，重复的音乐产生最高的课文回忆量。可见，音乐可以作为一个助记装置使用。

史密斯（1985年）用词表来研究背景音乐。一个实验涉及存储具有背景音乐的单词列表，参与者在48小时后回忆这些单词；另一个实验涉及记忆没有背景音乐的单词列表，参与者也在48小时后回忆这些单词。记住了带有背景音乐单词列表的参与者回忆了更多的单词，表现出音乐为单词提供了语境线索。

重要的是，虽然研究显示了音乐在其他学术领域的积极影响，但音乐和美术是不同的学科，有各自的研究和学习方式。美国国会引用上面的许多统计数据通过了一个决议，该决议宣布：

> 音乐教育增强了智力发展，丰富了所有年龄段儿童的学习环境；并且音乐教育家极大地促进了美国儿童的艺术、智力和社会发展，并在帮助儿童在学校取得成功方面发挥了关键作用。

二、新音乐学习理论

20世纪下半叶，美国音乐教育界关注到学生对学校音乐课程教学的兴趣开始下降，主要原因是教师的教学理念过于陈旧，学生对传统教学模式产生了逆反。克里斯托·里克特描述道：艺术作为一种与其他方式不同的活动，就体现在它的自由设计可以释放个人魅力，是产生影响的关键因素。保尔斯和梅茨解释了音乐教学的基本标准，其中既涉及教师也涉及学生。他们认为，音乐艺术活动是"差异化和最原始的方法，具有感知性，因此，整个教育领域中的感知在审美经验的整体背景下将提出一个发生率很高的想法，它就像一个脉冲，产生优秀的创造性处理的表达——包括设计方案、处理技巧和技术方式、胜任原始材料的使用"等。鲍贝特（1990年）认为，大多数公立学校的音乐课程自20世纪初以来就一直没有改变。

> ……教育气氛不利于其历史构想的持续性，人们的社会需求和习惯需要完全不同的乐队课程。

主要是由于教师和学生都更多地受到时间限制。凯瑟琳·M.盖瑟特尔2011年为《乐队研究杂志》进行的一项研究发现，增加非音乐毕业要求的课程安排，增加

非传统教学方案的数量,如建立"有吸引力的学校"并创建"没有孩子落后"的测试重点只是音乐教育家面临的一些问题,关键还在于改变音乐学习的理念。于是在1965 年,美国启动了曼哈顿维尔音乐课程项目。

1. 曼哈顿维尔音乐课程项目

20 世纪 60 年代后期,在美国教育改革领导人、著名教育心理学家布鲁纳的课程改革思想影响下,由美国教育总署艺术人文处资助,产生了"曼哈顿维尔音乐课程方案"(MMCP),该方案实施的教学过程强调的是以学生为中心,注重学生的音乐实践,学习动力源自学生需要,鼓励学生参与创造性活动,教师应克制权威心态,做学生的引路人,激发学生的内在学习动机。这是一种旨在塑造态度的创造性教学方法,它所追求的是帮助学生认识到音乐不是需要掌握的静态内容,而是每个人当前和不断发展中的关键环节。因此,这种方法不是将音乐作为知识来传授的,而是围绕着学生,启发他们通过调查和实践,在发现中学习音乐。在螺旋式上升的课程中,老师会交给一组学生一个个具体的问题并一起去解决,同时允许学生自由创作、演奏、即兴发挥、指挥、研究和调查音乐不同的方方面面,以此来激发学生探索未知领域的兴趣。事实上,这样做的效果非常明显,MMCP 也因此被视为学校创意音乐创作和即兴创作活动的先行者。该方案的实施对推动美国学校音乐教育改革的深入发展有着重要的意义。

2. 戈登音乐学习理论

戈登音乐学习理论是埃德温·戈登基于广泛的研究和现场测试,总结出一些音乐学习的理论。戈登的音乐听觉理念是:"在认识和理解时声音不是物理存在"。这一认知为音乐教师提供了一个通过听觉教音乐的基本框架。在戈登教育理论的技能和内容序列中,他帮助音乐教师根据自己的教学风格和信仰建立起课程目标的顺序。同时,在"预科教育的类型和阶段"中,戈登还概述了一个新生儿和幼儿的学习理论。

3. 会话音乐理论

受柯达伊方法和戈登音乐学习理论的影响,哈特福德大学哈特学校前音乐教育主席约翰·M. 法伊尔阿本德博士开发了会话音乐理论。在会话音乐理论中,音乐被视为独立的、比符号更基本的元素。这一理论首先强调学生沉浸到自己文化的音乐文献中(该计划是针对美国人的情况提出的)。在其设计的十二个学习阶段中,学生从听和唱歌开始,逐渐进入到解码(认知和理解),然后用母语的口语音节和标准的书写符号("五线谱")创作音乐。会话音乐理论所提倡的方法虽然不是柯达伊方法的直接显现,却遵循柯达伊的原始理念,并且建立在美国自己的民歌而不是匈牙利民歌的基础之上。

20世纪60年代以来，英国、美国和其他一些国家和地区出现了将摇滚音乐逐渐纳入正规学校教育的趋势。这样一来，流行音乐教育学应运而生。流行音乐教育学（或者称"摇滚音乐教育学"）是音乐教育领域的最新发展，主要有现代乐队、流行音乐教育或摇滚音乐教育，包括在正式课堂环境内外的摇滚音乐和其他形式的流行音乐的系统教学和学习。流行音乐教育学的起源可以追溯到英国，在那里，首先开创了流行音乐的教学。流行音乐教育学倾向于强调团体即兴创作，并且更普遍地与社区音乐活动相关联，而不是完全制度化的学校音乐合奏。一些著名的社区机构，如克利夫兰的摇滚名人堂和博物馆以及西雅图的体验音乐项目，经常会通过专题讨论会和教育宣传计划促进流行音乐教育学的发展。1994年，英国索尔福德大学首先开始设置流行音乐学位课程，后来利物浦大学的流行音乐学院将其引入研究生课程。当英国政府通过2000年课程发展将流行音乐作为学校音乐的核心部分时，这些计划得到了推广。目前，英国有超过76个流行音乐研究生学位课程。英国政府对流行音乐教育的重视也影响到了其他国家。在英语国家（如加纳）中，流行音乐通常是学校音乐教学中正式教授的课程。这种现象在澳大利亚也越来越常见。然而，流行音乐课程往往建立在比较新的教育机构中，那些较老的、更传统的教学机构仍然主要集中于古典音乐课程。

今天，西方普通学校音乐教育的观念大致定型，普遍认同的音乐教育观念是：在教和学的过程中充分发挥音乐的感化作用，使学生通过音乐这一媒介成长为拥有良好品行、独立人格和具有创造力的人。仅仅提高音乐专业技能（作曲、演唱—演奏）在各国均不再被认为是普通学校音乐教学应追求的目的。通过对音乐教育问题的理论研究，分析其在人的整体成长过程中所处的地位和作用以及由此出发对音乐课程教学、教材、教法进行讨论和分析，并从音乐活动与人的行为、文化传承等角度研究问题，研究美学、心理学和社会学以及音乐与学校中其他教育的关系等成为关注的焦点。

三、新音乐教学法

20世纪下半叶，西方产生了一些蕴涵着新音乐教育理念的音乐教学法。这些方法大多具有门类性、区域性特征，无论如何都值得加以关注。现将这些较少提及的新音乐教学方法描述如下：

1."简单音乐"教学法

澳大利亚音乐教育家尼尔·摩尔基于"所有人类都是自然喜欢音乐的"核心信念创立了"简单音乐"教学法。

尼尔·摩尔的父母都喜欢音乐，并且要求他们所有的五个孩子都学钢琴。虽然

摩尔在很小时就感到与音乐的强烈联系，但他用了很长时间才学会读谱。在钢琴课上，他常常会看着老师演奏，然后通过想象将听到的东西重构成自己的图案和形象。成年后，摩尔虽然在餐饮和葡萄酒行业取得了成功，但并未放弃钢琴，他一直希望做得好到足以退出商界去追求音乐。一次，摩尔在进行收购时股市崩溃，他失去了所有的资产。在这场危机中，摩尔清楚了新的发展方向，他决定把对音乐的爱放在第一位。于是，摩尔开始教澳大利亚艺术机构维多利亚艺术学院开放招收的学生。在此期间，他被要求教一个8岁的盲童弹钢琴。显然，在这种情况下用先识谱的传统教学方法是行不通的。于是，摩尔就用他自己童年时学习钢琴的经验，结合演奏将音乐转化成形状和图案后描述给孩子。经过几个月的尝试，这个盲童掌握了一系列作品的演奏（其中包括古典作品、蓝调和流行音乐）。当摩尔问孩子的父亲是否对儿子的进步感到满意时，这位父亲回答说："我们不仅对此感到高兴，而且他用这种方式教他4岁的妹妹如何演奏，她也是盲人。"

这时摩尔意识到，这也许是一种会产生更普遍影响的教学方法。这时，他开始有目的地设计材料，在他教授的音乐课程中为学生提供新的教学方法，并面向更多各种类型的其他孩子介绍这种方法。结果，他发现孩子们用这种方法很快学会了各种复杂的音乐，并且非常自然地与其他作品产生连接。摩尔开始向有一定年龄、能力的教师介绍他的方案，在更广泛的层面进行教学测试，他的"简单音乐"教学法扩大到老年人、有发展性残疾的学生以及陷入心理困境的青年。他发现在前述每一种情况下，学生都获得了成功，不仅每个人都学会了弹钢琴，而且他们也以这样的方式教别人弹钢琴。后来他迁居到加利福尼亚州，又把这种新方法带到了美国。

今天，"简单音乐"作为一种方法已经被形式化，并最终与世界各地的教师形成了一个共享系统的组织机构。"简单音乐"教学法在从幼儿到老年学生的课程中广泛得到运用，达到了既定的目标，"学生获得和保留音乐作为终身伴侣"。为了实现这一目标，"简单音乐"教学法的曲目库中包括各种各样的音乐，如古典音乐、蓝调音乐、爵士音乐和流行音乐。现在，全球有超过700个提供"简单音乐"教学的场所，教学内容包括幼儿音乐和律动课、钢琴和手风琴课、音频制作课程以及老年人生活质量保健的课程等。

"简单音乐"模式与其他音乐教育的发展方法在这一点上是共通的，即"说在先"；学生在初级音乐语言习得后，才进入乐谱的辨识。因此，它们在哲学基础上与柯达伊、奥尔夫和铃木等的教学法共享一些教育理念。

2. 卡拉博-科恩方法

"卡拉博-科恩方法"是小提琴家马德琳·卡拉博-科恩开发的一种幼儿音乐学习方法，有时被称为"感觉-运动音乐教学法"，这是专为早期儿童设计的。这

种方法在特别规划的教室中用道具、服装和儿童玩具让低龄儿童学习谱表、音符时值和钢琴键盘等基本音乐概念。在特设的具体环境中,允许孩子通过触摸来探索、学习音乐的基础知识。

3. 奥康纳方法

"奥康纳方法"是美国蓝草音乐提琴手马克·奥康开发的一种小提琴教育方法,旨在开发学生的音乐演奏技巧,指导他们成为熟练的小提琴演奏家。这种方法由覆盖各种类型的一系列作品构成。基于这种方法的教师培训课程在美国各地举办。

4. 老板学校方法

所谓"老板学校方法"是指孟买老板音乐学校在办学期间开发的一种专有的教育方法。孟买老板音乐学校是一个以乡绅为基础的机构,在印度孟买举办音乐班。学校从1996年到2005年与孟买大学合作举办电子键盘音乐讲习班。"老板学校方法"使用视听技术、简化的概念和特别设计的音乐设备,学生只要用这种方法培训3~6个月,即可通过伦敦三一学院的标准化电子键盘分级考试,而用传统的方法则需要进行8年的时间准备。孟买大学音乐系主任维迪亚·维亚斯博士声称,他们通过革新才达到在短时间内教授复杂音乐概念的学习。他们还培训了一些年龄在6~10岁的孩子参加三一学院八年级的考试,在通过考试测试后,学生据说被认为是天才。虽然"老板学校方法"并没有正式记录,但孟买的一些著名音乐家,如路易斯·班克斯认为学校的确制定了一种技术革命性的教学方式。当然,音乐教育界对于他们的学校及其方法也有些争议。

进入21世纪以来,音乐教学法研究已经越来越多地与脑科学、心理学的最新研究成果相结合。近年来,脑神经科学领域的研究进展,为心理学和教育学的跨学科研究提供了多种可能。例如,尽早与音乐打交道的人不仅寿命会延长,而且在其一生所有投入的精力、可持续发展的能力和有效性水平上均凸显出非同一般的能量。德国学者海尔曼·劳赫曾非常重视音乐疗法的有效性研究,他在著作中描述了在汉堡-哈尔堡总医院与神经学家罗伯特-查尔斯·贝伦德通过音乐促进中风和帕金森氏症患者神经康复的新方法,出于这个原因,他的著作在德国成为社会预防医学领域的选择性使用专著。劳赫还同公司总裁格尔德·施纳克一起开发了一种减轻压力的特殊方法,这种方法被称为"重复的冥想训练"。

在这样的国际大环境下再来关注中国音乐教育的发展,会有不同的感悟。

四、新世纪中国音乐教育理论成果

自新中国成立至21世纪初,中国的音乐教育在探索中曲折前行,但缺乏将音乐

教育放置在文化大背景下去做整体考量的宏观视野。步入新世纪后，我国的音乐教育理论研究在突飞猛进地发展，在音乐教育学及音乐教学实践领域产生了一大批值得关注的理论成果。

在中小学音乐教育领域，继续 20 世纪的理论研究，又产生了如教育部编《全日制义务教育音乐课程标准（实验稿）》、张淑珍著《音乐新课程与学科素质培养》、金亚文著《音乐新课程与示范教学案例》、郑莉著《基础音乐教育新视野》、郁正民著《现代音乐课程论稿》、缪裴言等主编《中小学音乐教育词典》等成果，以上著述反映出我国学者对基础音乐教育的新认知。

儿童音乐教育原本就是一个非常值得关注的领域，然而在 20 世纪中国音乐教育理论研究领域，鲜有相关论著出现。在新世纪，关于儿童音乐教育的理论著述如井喷般涌现。这方面的出版物（按时间排序）主要有王懿颖著《学前儿童音乐教育的理论与实践》，许卓娅主编《学前儿童音乐教育》，李漫著《幼儿园音乐教育活动——新设计》，周海宏著《家有琴童——音乐教育问题与对策》，范汝梅著《音韵启慧　乐润童心——我的音乐教育之梦》，吴魏莹主编《幼儿园音乐教育与活动设计》，王懿颖编著《学前音乐教育》，程英编著《幼儿园音乐教育》，许卓娅、吴魏莹主编《学前儿童音乐教育与活动指导》，黄瑾、阮婷编著《学前儿童音乐教育与活动指导》，等等。这些著述试图从理论层面对学前音乐教育进行宏观指导，足见有关学者对学前音乐教育的关注程度。

音乐教育史是音乐教育理论研究的支柱之一，在这方面，有关学者对中国音乐教育进程进行了历史书写，力图描绘中国音乐教育的发展脉络，为后学研究提供丰足的史料。其代表著述有孙继南《中国近现代音乐教育史纪年（1840—1989）》，马东风《音乐教育史研究》，马达《20 世纪中国学校音乐教育》，孙继南《音乐教育史纪年——中国近现代（1840—2000）》，孙继南（编著）《中国近代音乐教育史纪年》，等等。其中，特别值得关注的是孙继南的《音乐教育史纪年》，编撰者以丰厚的学养、准确的考据，为全国众多的音乐教师和理论研究者提供了可信度较高的翔实资料，是不可或缺的工具书。

对音乐教育方面的主要研究成果进行选编并集中出版，也是新世纪中国音乐教育的重要成就之一，这不仅是为了总结前人的艺术贡献，更为重要的是为音乐教育的未来研究提供史料。比如姚思源主编的《中国当代学校音乐教育文选（1949—1995）》《中国当代学校音乐教育研究文集（1949—1995）》《中国当代学校音乐教育文献》，俞玉姿、张援主编的《中国近现代学校音乐教育文选（1840—1949）》，俞玉姿主编的《中国近现代音乐教育文选》，刘沛、谢嘉幸主编的《中国音乐学院建校 30 周年纪念文集·音乐教育卷》，等等。

进入新世纪后，本土学者在自我研究和实践的同时，也将目光投向了国外的音乐教育，希望借鉴先进经验来为中国的音乐教育事业服务。这一时期的译著有《音乐教育的哲学》《柯达伊教学法Ⅰ》《音乐教育原理（第2版）》《音乐教育学与音乐社会学》《灌注音乐实践——新音乐教育哲学》《德国的音乐教育》《柯达伊教学法Ⅱ》《音乐教育的起源和创立——义务教育阶段音乐学科的跨文化历史研究》等，视野遍及英国、美国、德国、奥地利和加拿大等国。更有一批中国学者奉献出对外国音乐教育的研究成果，主要有林能杰著《20世纪日本学校音乐教育发展研究》，郭声健著《美国音乐教育考察报告》，郭声健、薛晖等著《音乐教育越洋对话》，余丹红著《亚洲太平洋地区音乐教育研究》，杨立梅、蔡觉民编著《达尔克罗兹音乐教育理论与实践》，李妲娜、修海林、尹爱青编著《奥尔夫音乐教育思想与实践》，谢嘉幸、杨燕宜、孙梅编著《德国学校音乐教育概况》，缪裴言等编著《日本学校音乐教育概况》，魏煌、侯锦虹编著《苏联学校音乐教育》，管建华著《中国音乐教育与国际音乐教育》，张玉臻著《印度音乐教育研究》，代百生著《中德当代学校音乐教育与教师教育比较研究》，马伟楠主编《奥尔夫音乐——音乐理念与实践操作》，朱玉江著《交往音乐教育论》，尹爱青、曹理、缪力编著的《外国儿童音乐教育》，等等。

音乐教育理论关注的领域包括学校音乐教育、社会音乐教育等。学校教育一般又分为学前教育、基础教育、高等教育、成人教育等。学校的音乐教育一般也分为专业音乐教育和普通音乐教育，二者的培养目标不同。前者以培养音乐专门人才为目标，后者的教育目标以音乐审美体验为核心，目的是增强学生的审美能力，发展学生的创造性思维，形成良好的合作意识及人文素养，为学生喜爱音乐、享受音乐、创造音乐奠定良好的基础。相关著作有戴定澄著《音乐教育展望》，成露霞著《音乐教育研究》，郁正民著《音乐微格教学法》，郭声健著《音乐教育论》，刘沛著《音乐教育的实践与理论研究》，马达著《音乐教育科学研究方法》，王安国著《从实践到决策：我国学校音乐教育的改革与发展》，冉祥华著《音乐教育·全脑·创造力》，程建平著《音乐与创造性思维》，郭玉峰、刘冬云主编《音乐教育》，廖乃雄著《论音乐教育》，等等。音乐教育心理学的研究成果有赵宋光著《音乐教育心理学概论》，郁正民著《音乐教育心理学概论》，郑茂平主编《音乐教育心理学》，等等。

许多思想和理论的背后都潜藏着教音乐的方法，各种教法都有自己的长处，所以大多数音乐教师在教学时多将个人风格与之相结合。新世纪中国音乐教学法与教材教法等方面的成果颇丰，主要有袁善琦著《音乐教育的基础理论与教学实践》，廖乃雄著《音乐教学法》，尹红著《音乐教学论》，尹爱青著《学校音乐教育导论与

教材教法》，龙亚君著《音乐新课程教学论》，郭声建著《音乐教育新概念》，谢嘉幸、徐绪标著《音乐教育的研究与实践》，赵玲著《音乐教育新视界》，范晓君、王朝霞主编《学校音乐教育导论与教材教法》，等等。

新时期以来，音乐教育研究的范围进一步拓展，区域音乐教育、特殊人群音乐教育、个人音乐教育思想、音乐教育创新理论的研究亦被越来越多的学人所关注。研究成果有王朝刚主编《西北民族地区音乐教育研究》，连赞著《中国特殊音乐教育历史与现状研究》，张业茂著《音乐教育价值论》，郭声健著《守望音乐教育》，安宁著《乐府撷英——音乐教育实践与感悟》，张程刚著《李叔同音乐教育思想研究》，李晶著《高校音乐教育人才培养模式研究》，秦润明著《高校音乐教育学核心课程构建的理论研究》，黄丽莉、文奇著《音乐教育创新与实践》，于丽著《中国学校音乐教育的理论重构与实践生成》，等等。

五、新世纪中国学校音乐教育基础课程改革

进入21世纪，中国社会越来越重视与时俱进，教育也不例外。在全球教育发展形势日新月异和教育理念革新的背景下，全面推进素质教育势在必行。改革原有的基础课程，构建促进人全面发展的新的基础教育课程体系是当前中国教育事业面临的首要任务之一。

进入21世纪以来，为适应新形势、新任务，2000年教育部颁布了《九年义务教育全日制小学音乐教学大纲（修订稿）》与《九年义务教育全日制中学音乐教育大纲（修订稿）》，标志着中小学音乐教育改革的正式启动。改革的显著标志是素质教育成为音乐教学的基本理念，培养综合素质成为音乐教学的终极目标。

> 音乐教学的综合包括音乐教学不同领域之间的综合；音乐与舞蹈、戏剧、影视、美术等姊妹艺术的综合；音乐与艺术之外的其他学科的综合。①

自新中国成立至21世纪初，中国的中小学音乐教育在探索中曲折前行，教育师资不足、教学内容单一、教学方法失当，较少关注音乐之外其他领域的教学，更缺乏将音乐教育放在文化大背景下去做整体考量的宏观视野。有学者指出：

> 学校教育和音乐艺术自身均属于人类文化活动的范畴，音乐教育与生俱来便具有人文学科的属性，这毫无疑义。但过去相当长一段时间，音乐课与单纯的"唱歌"或"唱歌加乐理"相等同，这种对音乐教育的片面认

① 朱则平，廖应文. 音乐课程标准解读［M］. 武汉：长江文艺出版社，2002：24.

识，削弱了音乐教育应有的人文内涵。①

尽管普通学校的音乐教育存在种种不足，但不可否认的是，国家关于中小学音乐教育一系列政策的适时出台，对中小学生音乐常识的普及、音乐技能的掌握、审美观念的养成、综合素养的提高等都起着积极的推动作用。

2001年6月11日至12日，国务院召开了第一次全国基础教育工作会议，要求以全面实施素质教育为核心，以调整农村义务教育管理体制为重点，进一步加快基础教育的改革与发展。由此，素质教育改革得到了深化。同年7月，教育部颁布了《基础教育课程改革纲要（试行）》，要求大力推进基础教育课程改革，调整和改革基础教育的课程体系、内容和结构，构建符合现代素质教育要求的新的基础教育课程体系。新的课程体系的提出目的是全面推进素质教育，它涵盖幼儿教育、义务教育和普通高中教育。

2001年，教育部制定《全日制义务教育音乐课程标准解读（实验稿）》，规定中小学音乐教育的总目标是：培养学生的音乐兴趣，发展学生的音乐感受和鉴赏能力、表现能力和创造能力，提高学生的音乐文化素养，丰富学生的音乐情感体验，陶冶他们高尚的情操。课程标准的总目标分为三个维度：情感态度与价值观、过程与方法、知识与技能。

音乐教学大纲中规定：小学音乐教学内容包括唱歌、唱游、欣赏、器乐；初中音乐教学内容包括唱歌、欣赏、器乐、识谱等。义务教育音乐课程内容标准分为四个部分。

（1）感受与鉴赏。该部分的学习内容包括音乐情绪与情感、音乐表现要素、音乐体裁与形式及音乐风格与流派的学习。

（2）表现。音乐表现是实践性很强的学习领域，是学习音乐的基础性内容，是培养学生音乐感知能力、审美能力和表现能力的重要途径。这部分包括演唱、演奏、综合性艺术表演和识读乐谱的学习。

（3）创造。音乐创造是学生发挥思维潜能和想象力的学习领域，是发掘学生创造思维能力和学生积累音乐创作经验的过程和手段，对于培养具有实践能力的创新人才具有十分重要的意义，包括探索音响与音乐、即兴创造和创作实践的学习。

（4）音乐与相关文化。它是音乐课人文学科属性的集中体现，是直接增进学生文化素养的学习领域。音乐与相关文化有助于扩大学生音乐文化视野，促进学生对音乐的体验与感受，提升学生音乐鉴赏、表现、创造以及艺术审美的能力。

2011年12月，教育部印发了《教育部关于印发义务教育语文等学科课程标准

① 杨文兴. 实施音乐新课程标准教学指导［M］. 沈阳：辽宁民族出版社，2006：16.

(2011年版）的通知》，通知包括19个科目，这些科目的课程目标集中体现了时代进步对教育发展的新要求。在通知颁布前，教育部曾三次大规模地向社会征求意见，对义务教育阶段音乐课程的价值、性质、基本理念、设计思路、内容标准、实施建议等方面进行了全方位调整和完善，突出学生的发展和音乐教学活动的育人功能，力求与国家基础教育改革和发展保持高度一致，使之更加符合我国义务教育阶段音乐学科的教育教学情况。《义务教育音乐课程标准》（2011年版）在以下七个方面进行了调整：

（1）课程性质更加明确。集中体现了音乐课程人文性、审美性和实践性的独特性质。

（2）课程基本理念更加综合。提出了"突出音乐特点，关注学科综合"的理念。

（3）音乐特点更加突出。强调音乐的实践性、不确定性、抽象性、时间性以及表演性和情感性特征，强调音乐教学只有通过聆听、演唱、演奏、综合性艺术表演和音乐编创等多种实践形式才能得以实施。

（4）内容标准更加具体。在分学段内容标准的表述上更加明确和具体，操作性更强。

（5）设计思路更加清晰。增设了课程设计内容，解答了在课程改革中需要正确处理好的几个教学问题和教学关系。

（6）突出学科特点，注重人文性。强调音乐教育的育人目的，把美育作为目标，体现了以审美为核心的理念。

（7）关注学生个人发展。强调学生亲身参与音乐实践，以获得直接经验和情感体验，为学习音乐知识和技能、提高音乐素养打下坚实基础。

在这样的理念引领下，将进一步深化义务教育阶段的音乐教学改革，重新归纳、梳理、整合和提炼"课程目标"中"音乐知识与技能"的要求，充实并改写音乐课程的总目标，对旧的音乐课程标准中不科学、不严谨、不完善的内容标准加以修改和调整。

六、中国音乐教育面临的挑战和任务

综上所述，20世纪上半叶，中国政府曾颁布了一系列音乐课程标准，反映了当时中国音乐教学法的研究水平。在中国现代音乐教育的研究领域，蔡元培、陶行知等先贤做出了卓越的贡献。在此期间，中国一些音乐教育家先后推出了一批音乐教学法研究专著，这些著作结合中国音乐教育实际，介绍了国外音乐教学研究一些理论和教学方法，其贡献不可抹杀。但直到20世纪80年代之前，中国音乐教育理论

研究总体上偏重教学经验或信息的介绍，研究领域和视野还较为狭窄。近十年来，我国的音乐教育研究空前活跃，也取得了丰硕的理论成果，但我国音乐教育事业若要得到健康发展，迈上新台阶，必须站在新的高度上来认识音乐教育学科的重要性，高度重视这一学科的建设。①

音乐学科教育学不仅要研究音乐学科的教学理论问题，而且要从教育学的基本原理出发，从培养人的高度来讨论音乐学科教育问题，揭示音乐学科教学培养人的规律，分析音乐学科在培养人的整体过程中的地位和作用，并从这个角度出发研究课程、教材、教法，研究它与其他课程、学校中其他教育活动的关系，等等。从音乐教学论提高到音乐学科教育学，又是一次飞跃。音乐教学论主要涉及音乐教育系统中教学方面的理论，而音乐学科教育学涉及音乐教育系统内部的各个领域，是一个更广泛的概念。今天的音乐学科教育学几乎成为普通学校（中小学）音乐教育学的同义词，成为研究学校音乐学科的本质、目标、内容、方法的一门学科。在当今音乐教育的学科研究系统中，教学论和教学法是两大支柱，前者为后者提供一般理论基础，后者的研究成果反过来充实了前者的内涵，二者相辅相成，形成了音乐学科教学理论的一次又一次飞跃。其中音乐教师教育专业的培养水平和教学质量决定了未来音乐教师的水平，也直接关系到音乐教育的质量和国家音乐文化艺术水准的提升。因此，积极借鉴西方音乐教育学科发展中的一切合理理念和有益经验，把建设科学完善的音乐教育学科体系提高到国家发展战略的高度是一项十分紧迫的任务。我们认为，中国音乐教育学科若要蓬勃发展，提高我国高校音乐教育的专业教学质量是关键。这里，有两个层面的问题亟待解决：

首先，须重视音乐教育的学科设置。

重新审视与提升音乐教师教育的学科地位十分必要。在新修订的学科（"艺术学"由原属"文学"的"一级学科"上升为"门类学科"）目录中，将"教师教育"作为"音乐学"（"音乐舞蹈学"的二级学科）之下的专业方向，对音乐教育学科的发展是不利的。

据粗略统计，全国开设"音乐与舞蹈学"（"艺术学"门类下的一级学科）的高校约有450所，其中开设"作曲与作曲技术理论"专业的有36所，开设"音乐表演"专业的有186所，而几乎全部院校都开设了"音乐学"专业，但实际上除了部分高校开设的是作为二级学科的理论性的"音乐学"外，绝大部分开设的"音乐学"其实是其中的教师教育方向。因此，在"音乐与舞蹈学"学科内，音乐教师教育专业方向覆盖了几乎所有的高等音乐教育机构，拥有数量最大的音乐在校生规模

① 本文参考了邹建平相关研究成果，特此注明并表示感谢。

和最重要的音乐毕业生就业市场，其学科重要性与它作为二级学科下一个专业方向的地位已极不相称。

其次，教师教育专业与作为二级学科的理论性的"音乐学"专业差异明显，无论是培养目标还是教学内容和教学方法都有较大的不同。在新一轮对各学科教学质量标准的制定过程中，把适合于二级学科"音乐学"的质量标准套到教师教育方向上，实在是勉为其难，只能削足适履。这在一定程度上制约了教师教育专业学科体系的建设和完善。建议将音乐教师教育专业调整为和作曲与作曲技术理论、音乐表演和音乐学平行的音乐类二级学科，以更科学、更有针对性地确立音乐教师教育专业的办学理念和质量标准，并下设实践型和研究型方向。

再次，须完善音乐教师教育的培养体系。

鉴于"高考指挥棒"的力量依然强大，中小学素质教育的推进缓慢，9年制义务教育中艺术教育（包括音乐教育）的质和量仍非刚性要求，中小学生对音乐艺术教育的重要性仍认识不足，教育主管部门应出台政策进一步加强音乐教育在基础教育中的重要地位，彰显其在我国文化强国建设，创新型国家建设中的潜在作用。目前部分办学院校对音乐教育专业的重要性认识不足。主要体现在：

（1）教学观念滞后，课程老化，教学内容等还停留在20世纪八九十年代末，亟须更新。

（2）培养目标不明确，有的院校在21世纪初大扩招中将该专业仓促上马，课程结构中仍以音乐表演课程为主，重"舞台"轻"讲台"的趋向明显，仿佛音乐教师教育就是水平较低的第二音乐表演专业。

最后，办学单位应高度重视教师教育专业的学科建设和课程体系建设，要像营养师般精心提供、科学配置其知识养分：

（1）科学确定课程体系中音乐类课程与非音乐类课程的比例。在音乐类课程中科学确定技能类课程与非技能类课程的比例，同时科学确定必修课与选修课的比例。

（2）充分利用学分制平台，建立起限选类的课程群，如普通学校音乐教育课程群、幼儿音乐教育课程群等供选修。虽然国内的教育体制中有中等师范、幼儿师范等专门学校，但这已经不是各按分工、计划分配的时代，所以有条件的学校，课程设置完全应该尽可能地丰富和开放。

（3）综合性大学中的音乐院系应充分利用综合性大学的学科优势，积极开设艺术相关学科、交叉学科的选修课程。

（4）加强各类音乐教学法的科研并将成果及时转化为教材和课程，音乐教师教育专业是以教学能力的培养为首要目标，正如培根所说，知识就是力量，但更重要的是运用知识的技能。

目前的研究成果已充分证明，相较于音乐对提高学生智力水平所具有的一些积极影响，音乐教育在发展积极的人格特质以及人的团队合作能力与团队技能方面，有着更为明显的功效，这些均是音乐教育在世界范围内受到普遍重视的原因。为构建中国特色的素质教育，提升中华民族的整体文化实力，我们更应跟上时代发展的潮流，关注音乐教育在社会主义文化强国建设中的作用，并不断推进音乐教育学科体系的建设和完善。

参考文献

1. 朱狄．艺术的起源［M］．北京：中国社会科学出版社，1982．
2. 郭沫若．甲骨文字研究［M］．北京：科学出版社，1961．
3. 闻一多．神话与诗［M］．天津：古籍出版社，2008．
4. 张双棣，张万彬，殷国光，等译注．吕氏春秋［M］．北京：中华书局，2007．
5. 鲁迅．鲁迅全集：第六卷［M］．北京：人民文学出版社，1981．
6. 马克思．1844年经济学哲学手稿［M］．刘丕坤，译．北京：人民出版社，2014．
7. 中共中央马克思恩格斯列宁斯大林著作编译局．马克思恩格斯选集［M］．北京：人民出版社，1972．
8. 修海林．中国古代音乐教育［M］．上海：上海教育出版社，2011．
9. 杨荫浏．中国古代音乐史稿［M］．北京：人民音乐出版社，1980．
10. 刘师培．刘申叔先生遗书［M］．南京：江苏古籍出版社，1997．
11. 袁峰．中国古代文论选读［M］．兰州：西北大学出版社，2003．
12. 毛礼锐，沈灌群．中国教育通史［M］．济南：山东教育出版社，1985．
13. 恩格斯．家庭、私有制和国家的起源［M］．北京：人民出版社，1999．
14. 傅增湘．藏园群书题记［M］．上海：上海古籍出版社，1989．
15. 郑玄．十三经注疏：礼记正义［M］．上海：上海古籍出版社，2008．
16. 孟宪承．中国古代教育史资料［M］．北京：人民教育出版社，1961．
17. 方勇．孟子译注·滕文公上［M］．北京：中华书局，2010．
18. 袁珂．山海经校注［M］．成都：巴蜀书社，1993．
19. 马端临．四库家藏·文献通考［M］．济南：山东画报出版社，2004．
20. 王利器．吕氏春秋注疏［M］．成都：巴蜀书社，2002．
21. 陈梦家．射与郊［M］．清华学报，1941（1）．

22. 阮元．十三经注疏：卷二十八［M］．北京：中华书局，1983．

23. 郑玄，注本．四库家藏·周礼注疏：卷二［M］．济南：山东画报出版社，2004．

24. 韩非，著．张觉，点校．韩非子译注［M］．长沙：岳麓书社，2015．

25. 朱熹．论语集注［M］．上海：世纪出版集团，2007．

26. 方勇，译注．孟子·告子上［M］．北京：中华书局，2010．

27. 王威威，译注．荀子［M］．上海：三联书店，2014．

28. 班固，撰．颜师古，注．汉书［M］．北京：中华书局，2000．

29. 吉联抗，译注．两汉论乐文字辑译［M］．北京：人民音乐出版社，1980．

30. 沈约．宋书·乐志［M］．北京：中华书局，2000．

31. 陈寿，撰．裴松之，注．三国志：卷二十九［M］．北京：中华书局，1982．

32. 房玄龄．晋书·乐志［M］．北京：中华书局，2000．

33. 王小盾．王小盾音乐学术文集［M］．上海：上海音乐学院出版社，2012．

34. 欧阳修，宋祁．新唐书［M］．长沙：岳麓书社，1997．

35. 张季娟，袁锐锷．外国教育史纲［M］．广州：广东高等教育出版社，2002．

36. 王谠．唐语林［M］．上海：古籍出版社，1978．

37. 黄宗羲．宋元学案［M］．北京：中华书局，1986．

38. 刘安．淮南子［M］．南京：凤凰出版社，2009．

39. 耐得翁．都城纪胜［M］．北京：文化艺术出版社，1998．

40. 王利器．元明清三代禁毁小说戏曲史料［M］．上海：古籍出版社，1981．

41. 陈森．品花宝鉴：上卷［M］．西安：陕西师范大学出版社，2001．

42. 许健．琴史初稿［M］．北京：人民音乐出版社，2009．

43. 陆学艺，王处辉．中国社会思想史资料选辑［M］．南京：广西人民出版社，2006．

44. 王阳明，撰．邓艾民，注．传习录注疏［M］．上海：古籍出版社，2015．

45. 章咸，张援．中国近现代艺术教育法规汇编［M］．北京：教育科学出版社，1997．

46. 顾明远．中国教育大系：历代教育制度考［M］．武汉：湖北教育出版社，2004．

47. Neil Croally, Roy Hyde. Classical Literature：An Introduction［M］. London：Routledge, 2011.

48. 人民音乐出版社编辑部，编．音乐教育学［M］．邹爱民，译．北京：人民音乐出版社，1996.

49. Karl Otfried Muller. A History of the Liturature of Ancient Greece［M］. Charleston：Nabu Press，2011.

50. 朗．西方文明中的音乐［M］．杨燕迪，顾连理，张洪岛，译．贵阳：贵州人民出版社，2001.

51. 周国安．孔子与柏拉图的音乐教育思想之比较［J］．长春师范学院学报，2005（1）.

52. 尼采．悲剧的诞生［M］．周国平，译．北京：生活·读书·新知三联书店，1986.

53. 马东风．欧洲古代音乐教育史概述［M］．北京：京华出版社，2001.

54. Robert W. Wallace. The Sophists in Athens［M］. Cambridge：Harvard University Press，2005.

55. 滕大春．外国教育通史：第一卷［M］．济南：山东教育出版社，2005.

56. 张黎红．古代希腊音乐概述［J］．中国音乐教育，2001（10）.

57. 艾夫兰．西方艺术教育史［M］．刑莉，常宁生，译．成都：四川人民出版社，2000.

58. 彭永启，董蓉．古希腊与古罗马音乐——为《音乐百科全书》词条释文而作［J］．沈阳音乐学院学报，2007（2）.

59. 柏拉图．柏拉图对话集［M］．王太庆，译．北京：商务印书馆，2004.

60. 汪流，陈培仲，余秋雨，等．艺术特征论［M］．北京：文化艺术出版社，1986.

61. 阿奎纳．亚里士多德十讲［M］．苏隆，编译．北京：中国言实出版社，2003.

62. 亚伯拉罕．简明牛津音乐史［M］．顾奔，译．上海：上海音乐出版社，1999.

63. 吴式颖，任钟印．外国教育思想史［M］．长沙：湖南教育出版社，2002.

64. 昆体良．昆体良教育论著选［M］．任钟印，选译．北京：人民教育出版社，2001.

65. 何源．古希腊音乐中的古今之争：普鲁塔克《论音乐》研究［D］．北京：中国人民大学，2010.

66. Pierre Riché. Daily Life in the World of Charlemagne［M］. Edited and translated by Jo Ann McNamara. Philadelphia：University of Pennsylvania Press，1988.

67. Pierre Riché. Education and Culture in the Barbarian West, from the Sixth Through the Eighth Century [M]. Columbia：University of South Carolina Press, 1978.

68. David C. Lindberg. The Beginnings of Western Science [M]. Chicago：University of Chicago Press, 1992.

69. William H. Stahl. Martianus Capella and the Seven Liberal Arts [M]. New York：Columbia University Press, 1971.

70. Cassiodorus. "Institutions of Divine and Secular Learning" and "On the Soul" [M]. Liverpool：Liverpool University Press, 2004.

71. Herbermann, Charles, ed. Catholic Encyclopedia [M]. New York：Robert Appleton Company, 1913.

72. Richard Hoppin. Medieval Music [M]. New York：W. W. Norton & Company, 1978.

73. Craig Wright, Bryan R. Simms. Music in Western Civilization [M]. Stanford：Cengage Learning, 2010.

74. James Socias. Handbook of Prayers [M]. Huntington：Our Sunday Visitor, 2006.

75. 赫伊津哈. 中世纪的衰落 [M]. 杭州：中国美术学院出版社，1997.

76. 道森. 宗教与西方文化的兴起 [M]. 成都：四川人民出版社，1989.

77. 赵立行，于伟. 中世纪西欧骑士的典雅爱情 [J]. 世界历史，2001（4）.

78. Jo-Ann Shlton. As the Romans Did [M]. Oxford：Oxford University Press, 1998.

79. 杜兰. 世界文明史："信仰的时代" [M]. 北京：东方出版社，1999.

80. 黄虹. 论文艺复兴时期意大利的初、中等学校教育 [D]. 成都：四川大学，2003.

81. 布克哈特. 意大利文艺阜新时期的文化 [M]. 何新，译. 北京：商务印书馆，1983.

82. 萨哈. 第四等级——中世纪欧洲妇女史 [M]. 林英，译. 广州：广东人民出版社，2003.

83. 闫之昕. 简析文艺复兴时期意大利城市妇女受教育状况 [D]. 呼和浩特：内蒙古大学，2012.

84. 刘文明. 上帝与女性——传统基督教文化视野中的西方女性 [M]. 武汉：武汉大学出版社，2003.

85. 何连娇. 英国文艺复兴时期的教育 [D]. 天津：天津师范大学，2016.

86. 蒋百里. 欧洲文艺复兴史［D］. 北京：东方出版社，2007.

87. 雅斯贝尔斯. 什么是教育［M］. 邹进，译. 北京：生活·读书·新知三联书店，1991.

88. 培根. 培根论文集［M］. 水田同，译. 上海：商务印书馆，1983.

89. 于润洋. 西方音乐通史［M］. 上海：上海音乐出版社，2008.

90. 何乾三. 西方音乐美学史稿［M］. 北京：中央音乐学院出版社，2004.

91. 谢嘉幸. 杨燕宜，孙海. 德国学校音乐教育概况［M］. 上海：上海教育出版社，2011.

92. 贺国庆. 战后德国文科中学的发展与变革［J］. 外国教育研究，1999（2）.

93. 朱龙华. 意大利文艺复兴的起源与模式［M］. 北京：人民出版社，2004.

94. 马东风. 音乐教育史研究［M］. 北京：京华出版社，2001.

95. 刁培萼，冯增俊. 教育人类学［M］. 南京：江苏教育出版社，2009.

97. 乐黛云，孟华. 多元之美［M］. 北京：北京大学出版社，2009.

98. 杨文兴. 实施音乐新课程标准教学指导［M］. 辽阳：辽宁民族出版社，2006.

99. 许卓娅. 学前儿童音乐教育［M］. 北京：中央广播电视大学出版社，2008.

100. 俞玉姿. 中国近现代音乐教育文选［M］. 上海：上海教育出版社，2011.

101. 郑茂平. 音乐教育心理学［M］. 北京：北京大学出版社，2011.

102. 赵宋光. 音乐教育心理学概论［M］. 上海：上海音乐出版社，2003.

103. 郁正民. 音乐教育心理学概论［M］. 哈尔滨：黑龙江人民出版社，2004.

后　记

　　编撰《中外音乐教育史简编》缘起于南京艺术学院音乐教育系从 2002 年开设的"音乐教育通史"课程。开课之初，我们发现中外音乐教育史方面没有现成的教材可以选用。此后几年间，陆陆续续出现了一些中国音乐教育史的中文出版物，如修海林的《中国古代音乐教育》、马达的《20 世纪中国学校音乐教育》，特别是山东艺术学院孙继南先生的《中国近代音乐教育史纪年（1840—2000）》，该书可以填补中国音乐教育史的空白。然而，关于西方音乐教育史的材料依然无可查找。为此，本教材的主编从 2005 年起在音乐教育硕士研究生的"音乐教育通史"课上，有目的地布置研究生进行西方音乐教育史的专题研究，经过整整 10 年的积累，从中选择有一定基础的论文进行再加工，最后形成了这本教材。

　　由此，《中外音乐教育史简编》是集南京艺术学院师生和江苏一些学者的集体智慧而成的一本教材。以下是本教材各章的撰写者和统编者：

　　第一章"中国古代音乐教育"由陈国符编撰；第二章"西方音乐教育的早期发展"由李燕燕、王峥撰写，王峥统编；第三章"西方音乐教育的近代转型"由魏灿、陈锐撰写，冯效刚统编；第四章"欧美音乐教育步入现代轨道"由汪敏、冯心韵、吴楚君、查小涵撰写，汪敏统编；第五章"世界当代音乐教育"由傅碧雯、吴楚君、冯心韵撰写，王峥统编；第六章"20 世纪中国学校音乐教育"由钱庆利、王晓楠、傅碧雯撰写，钱庆利统编；结语："新世纪音乐教育走向"由傅碧雯参考邹建平相关文章撰写，冯效刚统编。全书统稿由冯效刚、王峥完成。

　　《中外音乐教育史简编》的编撰者衷心期望得到业内专家学者的批评指正。

<div style="text-align:right">主　编
2017 年 9 月 19 日</div>